上海大学音乐学院乐论丛书
王勇 主编

有声有色
—— 左翼电影音乐的文化解读

王思思 著

上海大学出版社
·上海·

图书在版编目(CIP)数据

有声有色：左翼电影音乐的文化解读／王思思著.
—上海：上海大学出版社，2019.9
ISBN 978-7-5671-3450-8

Ⅰ.①有… Ⅱ.①王… Ⅲ.① 左翼文化运动－电影音乐－研究 Ⅳ.①J617.6

中国版本图书馆 CIP 数据核字(2019)第 205114 号

责任编辑　傅玉芳　刘　强
封面设计　柯国富
技术编辑　金　鑫　钱宇坤

有声有色
—— 左翼电影音乐的文化解读

王思思　著

上海大学出版社出版发行
（上海市上大路 99 号　邮政编码 200444）
(http://www.shupress.cn) 发行热线 021-66735112
出版人　戴骏豪

*

南京展望文化发展有限公司排版
江苏句容排印厂印刷　各地新华书店经销
开本 890 mm×1240 mm　1/32　印张 10　字数 233 千
2019 年 9 月第 1 版　2019 年 9 月第 1 次印刷
ISBN 978-7-5671-3450-8/J·473　定价　36.00 元

总 序
王 勇

 上海大学作为上海市属、国家"211工程"重点建设的综合性大学,入选国家教育部世界一流大学和一流学科(简称"双一流")学科建设高校。上海大学音乐学院是这座国际化大都市中最年轻的音乐艺术高等学府。2011年由国务院学位办批准建立上海大学"音乐与舞蹈学"硕士学位授权点。学院依靠综合性大学多学科的资源优势,"高起点、大视野、以环球化的理念培养新世纪的音乐艺术多元化人才"便成为我们的使命和愿景。

 本着对学科的学术传统、国内外研究现状及发展态势的渴求,学院致力于培养学生具有宽阔的学术视野、较强的学术判断力和创造力,养成良好的学术规范和正确的人生观,具备开展有关演奏、教学与理论研究工作的综合能力,成为艺术(音乐)领域的基础与专业理论研究骨干人才。在不断积极建设与改进教学工作的同时,又重视对深入性的课题开展攻关与科研活动。诚然,现当代信息化高度发展,世界各地之间的距离被彼此拉近,学界的各种动态也不断以最快的速度在刷新,但要想实现在教书育人中不断地更新自身的知识储备,精准而深入的研究是必不可少的。

 中国高等教育阶段的音乐理论体系,一直以来就是本着中西

兼顾、理论与技术实践共长的理念发展的。在这其中，中西音乐史学、中国传统音乐理论、历史与文本相结合的作曲理论等学科的设置，逐渐发展为音乐专业各方向学生学习的必要基础。伴随着学科建设的逐渐完善以及学理研究的不断细化，不但各学科在纵向深度、细节观照等方面发展迅速，且学科之间呈现出横向跨越的样态。总体上，宏观方面学科规律、导向型研究与细节的边角材料研究齐头并进。中国古代音乐史的断代、编年、乐律乐制、乐器、音乐思想等研究，近现代音乐史的历史书写与思潮研究，传统音乐的传承保护与样态发展研究，西方音乐史的作曲家与作品的深入化分析，表演技术理论的深化研究等成果，层出不穷。

正是基于这样的原因，上海大学音乐学院和上海大学出版社合作推出"艺典书系"与"学院乐论丛书"。"艺典书系"以解决实际教学中遇到的困难为导向，逐步构建、完善具有上海大学音乐学院特色的音乐教学体系，因此该书系以教材为主；"乐论丛书"将上海大学音乐学院具有高水平研究能力的教师的著作结集出版，不仅为教师们提供学术论著出版的平台，从一定程度上来说也是音乐学院教学成果和引进人才成果的集中呈现。更长远的目标是，为学生们在基础知识学习的前提下，提供更多的阅读空间，开阔视野，为更高层次的学习进行原始积累。

首批付梓的有刘捷的《声乐之我见》、王思思的《有声有色——左翼电影音乐的文化解读》、胡思思的《透视西方广告音乐》、张晓东的《开源·溯流·繁衍——汉唐时期弹拨类乐器的历史与流变述论》及我和钱乃荣教授、纪晓兰女士的《上海老歌（沪语版）》等。未来，在上海大学综合性院校的学科建设部署下，不同领域之间的跨学科研究与共建将为学术理论研究提供更大的研究视野与环境保障。总结整装再出发，期待更好的未来！

序 一

汪朝光

电影诞生在 19 世纪末,可谓各大艺术门类中最为晚近才出现的一门艺术,但却因其跃然银幕之上直观而生动的形象,造成其易为大众接受的欣赏特质,使其诞生后的发展极为迅速,不出很长时间,已成最为流行的艺术门类,并扩展到世界范围。

电影传入中国并成为大众喜闻乐见的艺术门类,时间与世界基本同步,至 20 世纪 20 年代,电影放映已在中国各大都市中流行,翻阅当时报纸的广告栏,便可知电影的受欢迎程度。由放映而制作,中国的国产电影业也在那个 20 年代迅速发展,并在产量上已然迈入世界前列。

电影是艺术,但是作为艺术的电影,与其他艺术形式的很大区别,在于其高度的综合性及其与工业和科技文明的高度融合。美术、音乐、舞蹈等艺术形式,都可以结合在电影的表现形式中,而电影诞生后,自无声到有声、自黑白到彩色,步步都与工业和科技文明的发展密切相关。从无声到有声,是电影发展史上划时代的进步,也是电影更为接近生活本来面目、更能凝练和反映生活本质的关键一步,音乐又在其中扮演着重要角色。音乐也是艺术的门类,音乐与电影,两种艺术形式的结合,发挥着一加一大于二的效果,

在烘托剧情气氛、反映角色个性、激荡观众心绪，甚而引导情节发展等方面，都起着独一无二的重要作用。

电影音乐在中国电影发展中起到的作用大体亦然，电影音乐的发展，进一步推动了中国电影的发展，提高了中国电影的艺术性和表现力，也使中国电影更具有对芸芸大众观影的吸引力，那些令观众耳熟能详的民歌小调或悠扬婉转的盈盈歌声，亲切随和动人，成为不少中国流行电影的标配，至今仍为观众所熟知所传唱。

但是，电影音乐在中国电影中所起的作用，绝不仅仅在于其艺术性，尤有进者，更在于其民族性、人民性、政治性。20世纪30年代中国有声电影全面兴起之时，也是中国电影发展的转折关头。日本帝国主义侵略东北，强占东北大片国土，民族危机空前严重，国内政治纷争，经济低迷，民众不满，社会动荡，一味强调电影之"梦幻"，在国土沦亡、民众困苦的现实映照下，显得有些缥缈，有些脱节。在这样的时代背景下，中国共产党领导的"左翼电影"运动尤如狂飙突起，唱出时代的强音，外发抵抗日本侵略之声，内置贫苦阶级反抗之力，从而引来社会的高度关注与观众的强烈反响，实为自然而然。音乐在"左翼电影"中所居的分量之重，无论其他，仅从电影《风云儿女》的主题歌《义勇军进行曲》成为日后中华人民共和国的国歌，便可知其一二。左翼电影音乐，反映出时代大背景之下，中华民族不畏任何外来强权的民族精神，底层民众不甘受辱受压、追求平等公正的人民情怀，同时，也以其能够口口传唱的流行通俗音调，表现出其民族性、人民性、政治性和艺术性的高度结合，也是中国电影音乐代代传承的成功范例。

尽管电影音乐在中国电影发展史上具有相当的重要性，左翼电影音乐更在左翼电影发展史、中国电影发展史、中国近代音乐史乃至中国近代社会史和政治史上都起着重要的作用，但是对于中

国电影音乐和左翼电影音乐的研究，却并不算多，尤其是能够结合音乐本身特性的研究更少。音乐研究，因其专业性而有一定的难度。能够看懂简谱已经不易，能够看懂五线谱更不易，再要在此基础上进行曲谱和调式的分析，确乎难上其难。所以，王思思博士在她的博士论文基础上修改订正而出版的《有声有色——左翼电影音乐的文化解读》便因此而有了学术的开拓性和创新性。

全书从中国电影音乐的发端论起，谈到作为西方舶来品的美国有声电影音乐和中国本土特色的都市新歌舞运动对中国早期电影音乐的影响，然后从左翼电影的兴起入手，着重由文化的角度，解读左翼电影音乐的方方面面，如群众性救亡歌咏活动的影响、左翼音乐组织的产生、左翼电影音乐的创作及其特点、国防电影与新电影音乐，等等，最后归结为新现实主义中国电影音乐创作体系的初步形成。其间穿插了对左翼电影音乐的主要创作者，如聂耳、冼星海、任光、贺绿汀、吕骥、田汉、安娥等浓墨重彩的论述，同时也介绍了那些爱国进步音乐家和早期音乐团体，如黎锦晖、黄自等及明月歌舞剧社、联华影业公司歌舞班等的贡献，体现了对历史发展客观进程的尊重。音乐的特质，不仅在于作词作曲的创作，歌唱者与演奏者的演绎同样重要，或者也可以称为二度创作。书中对此也有适当的篇幅予以论述，不仅是对那些当年的演员和歌者的论述，也包括对当年的演奏团体的论述，从而使对左翼电影音乐的论述更为全面且具体。

书中更具有特色的，是对左翼电影音乐欣赏的论述。其中谈到近代中国的传统音乐欣赏习惯、新音乐文化的影响以及大众音乐欣赏的时代主题，然后讨论了左翼电影运动对电影音乐欣赏的改造，尤其着重从感官欣赏、情感欣赏和理智欣赏三个不同而又有联系的层面，递进式地讨论了电影音乐的欣赏问题，不仅富有学理

性,而且也对音乐爱好者的音乐欣赏有启示意义。书中从音乐创作、音乐表演和音乐欣赏三个主题得出的相应结论,归结为左翼电影音乐实践的美学规律重构,也很有新意。

王思思硕士毕业于上海音乐学院,从事的是音乐学研究;博士毕业于上海大学,从事的是历史学研究。她的著作,遵循历史研究的规律和范式,史料丰富,引证充分,讲求逻辑,说理明晰。同时,结合她对音乐的研究和特长,在书中引用了不少乐谱,进行音乐学意义的谱式、调性、演唱分析,使本书在历史研究而外,又添音乐研究的特色。方法多样化,视角多样化,评价也多样化了,可谓历史研究和音乐研究融合的产物,表现为跨学科研究的特性,这是很值得鼓励的,也是新一代学者学有所长学有所成的表现。

总之,王思思的这部著作,对左翼电影音乐的缘起及其发展有全面的论述,对左翼电影音乐的特质及其意义有深入的分析,对左翼电影音乐的表现形式及其听众欣赏有独到的探讨,充分说明了电影音乐在电影艺术的整体发展和时代变革中敏锐的表现力和不可替代的重要作用,是中国电影史和中国电影音乐史研究的新成果,其出版可喜可贺!

王思思的著作出版,嘱我为序。说实话,我对电影史了解一二,然对电影音乐史,只能说知其然而不知其所以然,所以,看这部书稿,于我也是个学习的过程,并在学习之余,不揣浅陋,写下这些文字,权当作为有点年纪的学者为青年学者有创见的书稿出版鼓与呼吧!

<div style="text-align:right">2019 年 9 月中秋</div>

序 二
方 琼

声乐艺术学习者,更多的愿意上台演唱,而不是埋头伏案进行理论研究,所以,有人说:"搞声乐的人,理论功底薄弱,不能著书立说。"而王思思却是对"有人说"的颠覆,她不仅有上乘的演唱技巧,能够很好地运用歌唱演绎优秀的中华文化,而且还勤于学习、精于思考、乐于研究,善于运用文学语言总结和创新音乐文化内涵,达到声乐艺术实践和理论研究的统一和平衡,可喜可贺!

王思思是我在上海音乐学院培养的第一个硕士研究生,从小学习声乐、极佳的嗓音天赋,使她在学习过程中找到了最好的音色和演唱表演的全面技巧,生动精准地演绎出作品的情绪和艺术境界,这是她所擅长的。但我希望她能在理论上再有所提高,在她读研二的那一年,我计划在上海大剧院举办"花样年华——电影老歌音乐会",要求她为音乐会写文案,包括所有曲目的创作背景、艺术价值、社会影响以及不同表演家的版本分析,她完成得非常出色,使我发现她在理论研究上也颇有悟性。并且通过这次写作,在她自己的学位音乐会上,演唱《渔光曲》《渔家姑娘在海边》《我爱你中国》等电影歌曲的时候,表达变得更加生动,很具叙事性和故事性。我记得当时,著名的声乐教育家周小燕先生还对她的演唱给予了

很高的评价:"我觉得你唱《渔光曲》的时候,是丰满而全面的。"更令我欣喜的是,通过对电影老歌的研究,不仅仅在她的演唱上注入新的生命,而且成为她从事历史研究的最初动力,并为她的博士学位的研究生涯奠定了新的起点。

左翼电影音乐作为中国近代音乐史重要的一部分,与歌唱有着不解之缘。中国近代音乐创作技术、表演技巧都处于开创阶段,歌唱是左翼电影音乐中最重要的形式。"文学没人看了,电影没人看了,但歌曲还在唱。"然而,王思思在其博士生导师汪朝光教授指导下所撰写的《有声有色——左翼电影音乐的文化解读》一书,对左翼电影音乐的研究又不仅仅局限在"唱"上,而是对左翼电影音乐艺术实践的三个环节——音乐创作、音乐表演、音乐欣赏分别展开研究,进而阐述左翼电影音乐对当时社会生活、意识形态产生怎样重要的影响并如何重新建构独立的音乐审美规律,最终揭示了音乐(歌唱)在左翼电影运动发展中不可忽视的历史地位。

王思思在《有声有色——左翼电影音乐的文化解读》一书中,对30年代左翼电影音乐的研究,给新时代的电影和电影音乐工作者带来的三点启示:其一,电影音乐创作是主观精神和客观现实的结合。左翼作曲家的爱国主义精神,渗透于电影音乐创作之中,创造了主客观完美结合的优秀作品。其二,电影音乐表演要遵循"现实主义的二度创作"原则,从真实生活中汲取经验和灵感,才能演绎出深入人心的音乐形象。其三,音乐作品是时代的产物。电影音乐实践须与国家和时代发展大势相结合。这样的启示并不限于电影音乐的发展,对于中国现代声乐的发展也同样适用。

由此可见,我们培养声乐表演的实践者,同样要培养其理论研究的能力,这是相辅相成、相得益彰的。历史经验与理论知识对于音乐表演具有非凡的指导意义:声乐学习是一个复杂而漫长的过

程,唱得很棒,还要懂得选择作品,挖掘其精神,紧跟时代的浪潮;要懂得表现作品,从生活中汲取创作灵感;还要将其总结出来成为经验积累,将艺术实践从感性认识上升到理性认识。

声乐教育家周小燕先生曾说:"在声乐道路上走得最远的人一定是文化底蕴最深厚的。"我相信,王思思在艺术的道路上,在获得鲜花和掌声的同时,仍能够持之以恒、坚持不懈地进行学术研究,成为一名表演与理论研究兼备的人才。

前 言

龚自珍说:"欲知大道,必先知史。"历史是一个民族、一个国家形成和发展及其兴衰的真实记录,是前人的各种知识、经验和智慧的总汇。纵观中国历史,近代史让人感到最为痛心,尤其是鸦片战争以后,中华民族陷入积贫积弱、任人宰割的悲剧状态。这段历史悲剧绝不能重演!本书以音乐为载体,带我们重回烽火连天的近代,体认中华民族身处水深火热却不屈奋斗的灵魂,致敬与时俱进、历久弥新的红色音乐文化!

爱国主义歌曲最早起于"学堂乐歌","学堂乐歌"是洋务派和维新派有意识地向青少年开展的音乐启蒙教育。随着农村经济的衰落和城市经济的逐步发展,广大人民群众在此起彼伏的反帝反封建斗争中,自发创作了许多反映时代和当时群众生活的新民歌。20世纪30年代,无论是中国传统音乐还是受西洋音乐影响的新音乐,都逐渐汇聚到了无产阶级领导的"新音乐运动"之中。与此同时,对于中国电影界同样具有里程碑意义。中国左翼剧作家联盟提出了向电影界进军的"最近行动纲领",发动了中国电影界的"普罗·机诺"运动和布尔乔亚及封建倾向的斗争。这是长期以来一直远离新文学主潮的电影界首次与新文化运动链接。"新音乐运动"与中国电影界的"普罗·机诺"运动激情碰撞,结出了左翼电

影音乐这颗鲜艳的硕果。

　　左翼文化是中国红色文化的重要组成部分,左翼文化中的电影运动综合反映了左翼运动的文化成就,而电影中的音乐作为电影的重要组成部分,甚至使音乐运动获得了不依赖电影运动本身的独立生命。文学没人看了,电影没人看了,但歌曲还在唱。左翼电影音乐作为中国近代音乐史的一部分,对总结和发扬红色音乐文化具有不可替代的作用。另外,左翼文化时期,西方的音乐演奏形式与创作技术刚刚进入中国,那个时期电影音乐的创作与演奏都是一个开创时期,因此开展对左翼电影音乐的研究,对于研究中国近代音乐史也有着重要的意义。

　　本书结合历史、音乐、电影等资料与研究方法,希望能让读者诸君更多地了解20世纪30年代左翼电影音乐的创作、表演和背后的文化成因,重识以左翼电影音乐为发端的近代红色音乐文化主潮的时代影响,引发人们对红色音乐文化思想的继承和对当代电影音乐文化发展的思考。

　　《义勇军进行曲》作为最具代表的左翼电影歌曲,它不仅是中华儿女抗击侵略的战斗号角,同时也是无产阶级登上政治舞台的凯歌!正是因为有了反对帝国主义、反对封建主义这个与千百万人民、国家民族命运休戚相关的出发点,人们才会对当时的左翼电影音乐赋予难以想象的热忱和不同寻常的时代性。2019年是中华人民共和国成立70周年,也是《义勇军进行曲》被确定为国歌70周年。

　　"阳光照耀我,歌声永不落。"谨以此书献礼新中国成立70周年,并纪念《义勇军进行曲》被定为中华人民共和国国歌70周年。

<p align="right">王思思
2019年1月</p>

目 录

绪论 ·· 001
 一、概念界定及研究范围 ·· 001
 二、研究重点与创新 ··· 004
 三、研究史概述 ··· 006
 四、研究视角与方法 ··· 022

第一章 中国早期电影音乐与左翼电影运动的结缘 ············ 024
 第一节 西方舶来电影音乐的影响和中国电影音乐的
 起步 ·· 024
 一、美国有声电影的影响 ·· 024
 二、黎派中国新歌舞与联华歌舞班 ································ 028
 三、中国电影音乐的都市现代性表现（左翼电影
 运动前）·· 033
 第二节 救亡歌咏运动的兴起与左翼电影音乐的创作
 历程 ·· 038
 一、群众性救亡歌咏活动的兴起与左翼音乐组织的
 建立 ·· 038
 二、左翼电影音乐创作及特点 ······································· 040

三、中国电影音乐的国族性表现（左翼电影
　　　　　运动后）……………………………………… 044
　第三节　"国防电影"音乐创作新时期……………………… 046
　　　一、"新音乐运动"与"国防电影"………………… 046
　　　二、新现实主义中国电影音乐创作体系的初步
　　　　　形成…………………………………………… 049

第二章　左翼电影音乐创作……………………………………… 055
　第一节　左翼电影音乐小组主要成员……………………… 056
　　　一、聂耳………………………………………… 056
　　　二、任光………………………………………… 068
　　　三、贺绿汀……………………………………… 078
　　　四、冼星海……………………………………… 092
　　　五、吕骥………………………………………… 103
　第二节　爱国进步作曲家…………………………………… 113
　　　一、黎锦晖……………………………………… 113
　　　二、黄自………………………………………… 119
　　　三、刘雪庵……………………………………… 127
　　　四、严工上……………………………………… 132
　第三节　代表词作家………………………………………… 137
　　　一、安娥………………………………………… 137
　　　二、田汉………………………………………… 142
　　　三、范烟桥……………………………………… 148

第三章　左翼电影音乐表演……………………………………… 154
　第一节　早期电影音乐表演团体…………………………… 155

一、明月歌舞剧社 ·· 155
　　　二、联华影业公司歌舞班 ································ 157
　　　三、南国电影剧社 ·· 159
　第二节　左翼之星 ··· 161
　　　一、电影皇帝——金焰 ···································· 161
　　　二、歌坛美人王——王人美 ····························· 168
　　　三、金嗓子——周璇 ······································· 176
　　　四、无冕影帝——赵丹 ···································· 183
　　　五、民国影后——胡蝶 ···································· 190
　　　六、神女——阮玲玉 ······································· 199
　第三节　著名乐队及乐手 ·· 207
　　　一、俄侨影戏乐队 ·· 207
　　　二、上海工部局乐队 ······································· 209
　　　三、王人艺 ·· 212
　第四节　左翼电影音乐表演实践活动中的经验和不足 ······ 217

第四章　左翼电影音乐欣赏 ·· 221
　第一节　近代国人音乐欣赏启蒙 ······························ 221
　　　一、近代中国传统音乐欣赏习惯 ····················· 221
　　　二、新音乐文化运动启蒙 ······························· 226
　　　三、大众音乐欣赏的时代主题承袭 ················· 230
　第二节　左翼运动对电影音乐欣赏的影响 ················ 232
　　　一、有声电影音乐从歌唱开始 ························ 232
　　　二、左翼电影运动应时而生 ··························· 234
　　　三、左翼电影音乐传播的有效途径 ················· 236
　第三节　群众对左翼电影音乐的欣赏层次提升 ········· 244

一、感官欣赏 …………………………………… 244
　　　二、情感欣赏 …………………………………… 246
　　　三、理智欣赏 …………………………………… 249
　第四节　左翼电影音乐欣赏艺术性的辩论 …………… 252
　　　一、为大众的"中国新音乐"思想 ……………… 252
　　　二、"软性电影"对电影音乐艺术的态度与追求 …… 254
　　　三、电影音乐中政治与艺术的统一 …………… 261

第五章　左翼电影音乐实践活动的美学规律重构 ………… 265
　第一节　音乐创作——"救亡压倒启蒙" …………… 266
　第二节　音乐表演——左翼思想感召下的现实主义
　　　　　形象塑造 ……………………………………… 269
　第三节　音乐欣赏——时代主题的承袭 ……………… 270
　第四节　结语 …………………………………………… 272

附录 ……………………………………………………………… 274
　　　一、左翼电影音乐概况 ………………………… 274
　　　二、谱例索引 …………………………………… 278
　　　三、图例索引 …………………………………… 281

参考文献 ……………………………………………………… 283

后记 …………………………………………………………… 298

绪　论

左翼文化是中国红色文化的重要组成部分，左翼文化中的电影运动，综合反映了左翼运动的文化成就，而电影中的音乐是其重要组成部分，甚至获得了不依赖电影运动本身的独立生命。即便是当时的文学过后看的人少了，电影看的人也少了，但许多歌曲却还在传唱。左翼电影音乐作为中国近代音乐史中的一个分支，在当时和后来对抗日救亡音乐活动的发展乃至社会音乐生活都产生了深远的影响。《义勇军进行曲》作为最具代表的左翼电影歌曲，不仅是中华儿女抗击侵略的战斗号角，同时也是无产阶级登上政治舞台的胜利凯歌！正是因为有了与千百万人民和国家民族命运休戚相关的出发点，人们才会对当时的左翼电影音乐赋予了难以想象的热忱和不同寻常的时代性。所以，本书以左翼电影音乐为切入，重识了以其发端的近代红色音乐文化时代主潮，引发人们对近代红色电影音乐文化的继承以及对当代电影音乐文化发展的进一步思考。

一、概念界定及研究范围

"左翼"在哲学观和历史观上表现为：历史是人民创造的，政治主张偏向底层人民、草根阶级，追求社会公平，减少贫富差距。

总的来说，左翼是变革的、激进的、进步的。而本书所讲的"左翼"，是指中国共产党领导下的"左翼文化运动"。这是20世纪30年代中国共产党领导和团结文化艺术界，掀起的一场反帝反封建的文化运动，其中包括文学、戏剧、电影、音乐、美术等多方面的组织脉络和历史成就，本书主要涉及的是左翼电影与左翼音乐方面的内容。

"电影"作为一门综合的现代艺术，是由活动照相术和幻灯放映术相结合发展起来的一种连续的影像画面，通俗来讲，就是"用强光把拍摄的形象连续放映在银幕上，看起来像实在活动的形象"（《现代汉语词典（第7版）》，第296页）。本书所涉及的"电影"则是指电影这种西方传入中国的艺术门类，20世纪二三十年代在逐渐本土化进程并迅速发展中，以"都市现代性"和"国族性"为主要表征的"中国早期电影"。尤其是30年代以后，因为日本侵华战争加剧，国内掀起了抗日救亡的热潮，中国共产党全面进军电影界，领导拍摄了大量爱国主义和现实主义影片，形成了中国早期电影发展史上的"第一个黄金时代"。本书所研究的"电影"正是这一时期的代表作品。

"音乐"是反映人类现实生活情感的一种艺术，音乐分为声乐和器乐两大类型，音乐能反映人的创造活动、提高人的审美能力、净化人的心灵、使人树立崇高的理想。本书所涉及的"音乐"，则是指在左翼文化运动中，音乐作为重要的艺术种类之一，探索出具有鲜明"时代性""战斗性""群众性"的"中国新音乐"。对于"中国新音乐"，在中国近现代音乐发展史上有两种不同的概念和内容，其中第一种是吕骥在1936年7月4日以《中国新音乐的展望》为题目，提出的"中国新音乐运动"的口号。他提出"中国新音乐"的性质和任务是："争取大众解放的武器，表现、反映大众的生活、思想、

情感的一种手段,更担负起唤醒,教育,组织大众的使命。"① 第二种则是由陈洪②在 1931 年首次提出的、以学院派音乐家萧友梅、赵元任等为代表的,主张深入学习西方音乐以创造中国新音乐,最终创建中国的民族乐派,其理论与实践均表现出对借鉴西方音乐创作技术和探索新音乐表现手法及其风格的关注,可称之为"音乐形态学"意义上的"中国新音乐"。本书中所指的"中国新音乐"是指第一种。左翼音乐组织和救亡歌咏运动中主张的新音乐是革命救亡的武器、工农大众的呼声,着重在思想内容的新,其理论与实践主要反映新音乐应该以及如何发挥革新社会的功能,可称之为"音乐功能学"意义上的"中国新音乐"。

本书的研究对象是以现行有关左翼电影运动的主流研究中确认的 22 部有声电影以及 6 部部分有声电影(有音乐无对白)中所运用的音乐为中心③,从音乐实践活动中的三个环节——电影的音乐创作、音乐表演、音乐欣赏来进行分析和阐述,进而讨论左翼电影音乐从无声到有声、从歌曲创作到整体音乐创作体系形成,其发展的内在动因是什么?受到哪些社会条件和技术因素的制约?以求建构左翼电影时期音乐实践活动的审美内在规律的形成发展过程,探讨左翼音乐文化思潮的时代性、大众性、流行性及其对今天电影音乐文化建设的借鉴意义。

① 吕骥.中国新音乐的展望[J].光明,1936,1(5).
② 陈洪(1907—2002),20 世纪中国著名音乐理论家、音乐教育家、作曲家、翻译家,我国新音乐运动的先行者。早在 1931 年 5 月出版的第一本论文集《绕圈集》中就发表了《音乐革新运动的理论与实践》和《音乐革新运动的途径》两篇文章,这是目前所考文献中,最早提出"新音乐运动"的。
③ 中国电影艺术研究中心与广播电影电视部电影局党史资料征集工作领导小组编辑的《中国左翼电影运动》,确认了 74 部左翼电影,本书引证的电影大体以此为准。

二、研究重点与创新

本书以左翼电影音乐为研究重点,包括左翼电影音乐创作、表演与欣赏,同时也涉及与其相关的若干内容,包括电影音乐、流行音乐及其人和事。综合而言,本书的创新点主要有以下几方面:

一是对于研究对象"左翼电影音乐"的断代。钟大丰和舒晓鸣的研究认为,左翼电影运动是从 1932 年兴起,"到 1937 年夏抗日战争爆发前的五六年中"①。陆弘石的研究认为,从电影作品来看,左翼电影则"它大致经历了 1933 年的迅起,1934—1935 年的曲折绵延和 1936—1937 年重新高涨这三个阶段"②,而作为左翼电影运动的相关附属领域——左翼电影音乐,本研究认为:音乐在左翼电影的最初两年,还没有得到充分的运用,一直到 1933 年底,国民党政府对左翼电影运动的遏制和更加严厉的电影检查制度,使得左翼电影运动进入了"在泥泞中作战,在荆棘里潜行"的阶段,就在此时,左翼音乐小组走到了历史舞台的前列,以音乐创作为武器加入了战斗,开启了左翼电影音乐的历史篇章。所以,笔者认为左翼电影音乐的研究历史应该着重在 1934—1937 年(本书表述为 30 年代中期),在左翼电影曲折延绵时期异军突起,而又在左翼电影重新高涨时期与其共铸辉煌。

二是在近代上海的大都市背景下,电影及电影音乐从欧化浪漫的都市现代性向革命意识形态的阶级性、国族性的转变。左翼电影运动以前,中国早期电影音乐在上海这座国际大都市的土壤上全面吸收着外来音乐文化的形式与内容,是西方舶来电影音乐

① 钟大丰,舒晓鸣.中国电影史[M].北京:中国广播电视出版社,2005:21.
② 陆弘石.中国电影史 1905—1949:早期中国电影的叙述与记忆[M].北京:文化艺术出版社,2005:64.

在中国的复制和变种,突出表现为都市娱乐性、鸳蝴派浪漫情调,与新文化存在着严重的隔阂;左翼电影运动以后,帝国主义的炮火惊醒了中国"欧化"电影的歌舞迷梦,左翼电影歌曲像新文化运动的轻骑兵,迅速占领市场,突出表现为革命意识形态的化身。电影音乐在左翼电影运动前后的性质突变,显示了电影音乐在电影艺术的整体发展和时代变革中敏锐的表现力和不可替代的重要作用。

三是左翼电影音乐表演实践中的经验与不足。左翼音乐表演的实践是在近代电影业的商业模式上完成的,这显示了追求商业效益的电影产业模式对音乐表演人才培养的原动力。随着时代的风云转换,左翼电影运动的迅猛发展,左翼电影在聚集了越来越多优秀创作人才的同时,也凝聚了这些在商业模式下成长起来的表演者们,或许他们的二度创作并没有明确的意识形态主导,但是在时代浪潮的推动下,在无产阶级思想的感召下,同样塑造出了许许多多鼓舞群众斗志的革命形象以及现实主义荧幕经典。但是值得注意的是,虽然左翼电影音乐表演在客观上取得了丰富的成绩,但主观上左翼电影运动并没有建立起自己的演员培养机制和团队,而是在时代潮流的推动下以及优秀的左翼音乐创作实践影响下取得的成绩,这在一定程度上影响了左翼电影音乐的表现力和呈现在观众面前的艺术性。

四是"软硬电影之争"中关于电影音乐艺术性与政治性的辩证统一。当我们以"美的关照"谈论音乐的艺术性,就会发现"音乐中具有一种它所特有的美好品味"[①]。音乐除了本身就具有表现形式的美,同时它也一定是思想情感的精神创造。左翼电影音乐不

① 张前,王次炤.音乐美学基础[M].北京:人民音乐出版社,1992:276.

仅要追求其形式上的美，而且也应该从其精神内涵来追寻其具体的审美价值。由此可见，在当时电影"软硬之争"中对电影艺术性的追求和激烈辩论，体现在音乐上则并不是完全对立的。优秀的左翼电影音乐既体现创作者主观的思想和情感、贴近大众的客观的现实生存状态，又揭示音乐表现形式下更深的精神内涵，这不仅是"左翼新音乐"的创作理想，也同样是"软性电影"论者认可的艺术高度。

五是左翼电影音乐欣赏的层次越进。在音乐美学中，音乐欣赏的过程分为三个层次，分别是感官欣赏、情感欣赏、理智欣赏，三者相互交叉，后者包括前者，是低级向高级的进展和延伸。本研究将首次运用音乐欣赏的三个不同层次来分析民众对左翼电影音乐内容与形式的理解和认同感逐步加深的过程，从中认知到左翼音乐的本质，并且确立左翼电影音乐表现力和表现方式的艺术价值评判标准，同时也为今天我们再次对左翼电影音乐鉴赏和评价建立一个合理的基础。

本书研究的主要难点在：左翼电影音乐是随着左翼电影运动而发生发展的，它既具有与电影相关的附属性，也具有脱离电影而存在的独立性。对于左翼电影音乐史的研究，也具有新型交叉学科的属性，它不仅连接着电影和音乐，还连接着社会、政治、历史等多重环节，这决定研究对象的范畴不能仅限于音乐艺术门类，还包括结合电影镜头的影像研究、电影剧本的文学研究、电影演员的表演研究以及对当时社会背景的政治、历史研究，等等，这也要求作者做更多的前期研究准备和具备更广的研究视野。

三、研究史概述

在查考左翼电影音乐研究的学术史的过程中，发现关于这个

课题研究的专门成果确实比较少,仅仅只有近十年来的两篇期刊论文:一是曹晖的《20世纪30年代中国左翼电影音乐创作》(《艺术百家》2009年第6期),该文从左翼电影音乐的题材、体裁、创作手法、传播媒介四个方面阐述了其艺术性和思想性,是新时期以来左翼电影音乐研究的开篇之作;二是潘华的《20世纪左翼电影音乐特征研究》(《电影评介》2014年第13期),限于期刊的定位,该文论述相对简单。还有是近三年来的四篇硕士论文:陈琛的《贺绿汀左翼电影音乐研究》(上海音乐学院,2015),该文在对贺绿汀电影音乐作品的音乐分析基础上,提出了三个观点:第一,创作风格具有鲜明的"坚守传统,借鉴西洋"的创作风格,是"中国新音乐"的典型代表;第二,从贺绿汀的创作观念可见其从青年时期就具有的音乐理想和政治抱负;第三,这些作品都是在特殊历史条件下产生的特殊作品,具有重要的历史价值。宋小婉的《中国左翼电影歌曲研究》(山东艺术学院,2016),研究对象是左翼电影运动时期流行的36首电影歌曲,包括其历史背景、题材体裁、传播的方式和影响,文章的重点和创新在于以传播学的角度来探讨30年代左翼电影歌曲的特征和影响。陈娇的《意义生成与传播策略——1930年代左翼电影歌词研究》(湖南大学,2015),文章的主要研究对象是1932—1937年左翼时期电影歌曲的歌词,从意识形态和商业模式的两方面探讨了左翼电影歌词的文本内涵和政治意义。李维的《艺术社会学视角下的左翼电影及其音乐探析》(西安音乐学院,2017),文章只在第三部分以左翼电影音乐为切入点,阐释了艺术与社会的互动关系。

除以上专题研究论文之外,对于左翼电影音乐,还有一些有价值的研究散落在以下三个门类的研究中:一是左翼电影运动。挪威电影学家彼得·拉森说:"电影音乐是电影的一部分,它或为电

影体验的一部分,或为构成电影文化背景的一部分。"①电影音乐必须与银幕画面相结合,为表达影片服务。所以,研究左翼电影音乐也是研究左翼电影的一部分,整体把握20世纪30年代左翼电影的状况是研究左翼电影音乐的基础。二是中国早期电影音乐。中国早期电影音乐的研究对象之起始大体与左翼电影音乐相同,同时左翼电影音乐也是中国早期电影音乐发展第一个十年的主体。杨宣华在《中国电影音乐发展研究》一书中,就直接将1932—1937年电影音乐发展阶段概括为"中国电影音乐的第一次高潮——左翼电影音乐时期"②。所以,思考左翼电影音乐到底是什么,为什么左翼电影运动需要使用电影音乐,它在电影中起到何种作用,它与时代背景和中国早期电影本体存在着什么样的互动关系,它在观众乃至社会层面又激起什么样不同于其他电影门类的反响,等等,这些问题,都可以在对中国早期电影音乐的研究过程中,结合具体的问题加以解决。三是左翼音乐运动。电影音乐作为一种音乐门类,具有音乐艺术基本的表现方式和共性,同样,左翼电影音乐属于左翼音乐运动的一部分。30年代的左翼音乐运动,同样是中国共产党领导的无产阶级革命音乐运动,在实践中发挥着重要作用,同时在组织群众救亡歌咏运动上产生了巨大的社会影响。当我们考察左翼电影音乐的研究状况后,可以认为它同样是左翼音乐运动的主要方面之一。

从研究范围来看,左翼电影音乐应该属于中国早期电影音乐、左翼电影运动、左翼音乐运动的交集部分,所以有必要再从这三个门类以及与此相关的流行音乐和都市文化等主题,分别归纳有代

① 拉森.电影音乐[M].聂新兰,王文斌,译.济南:山东画报出版社,2009:1.
② 杨宣华.中国电影音乐发展研究(大陆部分)[M].北京:中国电影出版社,2014:16.

表性的研究成果。

(一) 左翼电影运动

谈到中国左翼电影的研究,应该说有着比较丰富的成果。1963年程季华先生主编的《中国电影发展史》,是我国第一部关于电影历史的著作,也是一部以马克思主义观点编写的左翼电影运动史,它经受了长期的历史考验,成为中国电影史研究的奠基石,也是后来电影史研究学者们最重要的参考论著。早期关于左翼电影运动的研究,集中肯定其历史贡献,对于左翼电影运动领导人夏衍、田汉、阳翰笙等,有较多的研究。20世纪80年代以后,海外学者也开始关注中国左翼电影,有了若干研究[1],除此之外,1993年中国电影出版社出版的由中国电影艺术研究中心和广播电影电视部电影局党史资料征集工作领导小组共同编写的《中国左翼电影运动》,是一部颇具价值的资料集,主要包括三个部分的内容:第一部分是文献与资料,收录了左翼电影运动的重要文献和史料;第二部分是影片和影评,选收了左翼电影运动中产生的影片文本和创作者自述以及影评,还选收了十余首电影歌曲;第三部分是回忆与追思,收录了对于左翼电影运动的回忆文章以及对左翼电影先驱的追思与悼念文章。此外还附有剧照、图片百余幅。这套书可以说是迄今为止最为全面系统反映左翼电影运动的历史进程和规模的文献史料选编,为后来的研究者提供了大量第一手的研究材料和基础。

[1] 主要包括:Chris Berry, The Sublimative Text: Sex and Revolution in Big Road, East-West Film Journal, 1988; Ma Ning, The Textualand Critical Difference of Being Radical: Reconstructing Chinese Leftist Films of the 1930s, Wide Angle, 1989; Chris Berry, Chinese Left Cinema in the 1930s: Poisonous Weeds or National Treasures? Jump Cut, 1989; Paul G. Pickowicz, The Theme of Spiritual Pollution in Chinese Films of the 1930s, Modern China, 1991.等。

改革开放以来,也有一些关于左翼电影史的研究论著出版,如高小健的《新兴电影:一次划时代的运动》①和吴海勇的《"电影小组"与左翼电影运动》②。近些年来对左翼电影的研究,开始表现出更多对历史的反思,包括分析左翼电影的各种发展状态,例如:孙绍谊的《叙述的政治:左翼电影与好莱坞的上海想象》③、陈吉德的《对左翼电影运动的反思》④,孟君的《话语权·电影本体:关于批评的批评——"硬性电影"与"软性电影"论争的启示》⑤,石川、刘海波的《妥协与自律——由张骏祥的电影人格看左翼电影的世纪合法性》⑥,等等。有关左翼电影的研究,目前每年大体都有30篇左右的学术论文发表,还有博士和硕士论文的研究成果。在博士论文中,杨菊的《中国左翼电影研究》⑦从电影美学的视角重新梳理了左翼电影的起源、发展、高潮以及结束,研究了左翼电影的人物形象、价值类型、与其他艺术门类的关系等,总结了左翼电影与政治、文化、社会的关系。张晓飞的《1930年代中国左翼电影批评再解读》⑧,则将研究对象定为20世纪30年代左翼电影批评。所谓"再解读"包含三层意思:第一层是对当时左翼电影批评重新解读;第二层是对历史上臧否不已的左翼电影进行重审,并从正反

① 高小健.新兴电影:一次划时代的运动[M].北京:中国电影出版社,2005.
② 吴海勇."电影小组"与左翼电影运动[M].上海:上海人民出版社,2014.
③ 孙绍谊.叙述的政治:左翼电影与好莱坞的上海想象[J].当代电影,2005(6).
④ 陈吉德.对左翼电影运动的反思[J].电影文学,2005(3).
⑤ 孟君.话语权·电影本体:关于批评的批评:"硬性电影"与"软性电影"论争的启示[J].当代电影,2005(2).
⑥ 石川,刘海波.妥协与自律:由张骏祥的电影人格看左翼电影的世纪合法性[J].当代电影,2005(4).
⑦ 杨菊.中国左翼电影研究[D].苏州:苏州大学,2010.
⑧ 张晓飞.1930年代中国左翼电影批评再解读[D].沈阳:辽宁大学,2013.

两面解读其价值意义;第三层是在新时期的批评语境中,以新的思想和研究方法来阐释左翼电影文化运动。在硕士论文中也有许多可圈可点的论述,例如:王宝璐的《中国左翼电影女性形象的意识形态化表达研究》①、陆怡洲的《二十世纪三十年代左翼电影的美学特征》②,梁庆的《左翼电影:意识形态与商业策略的双重构建》③,等等。这一时期还有两部英文左翼电影研究成果,其中香港中文大学彭丽君(Laikwan Pang)教授所著的《在电影里构筑新中国:中国左翼电影运动》④,较为客观地分析了左翼电影的城市都市性和时代国族性,从这两个角度阐述了左翼电影的复杂性。与此同时,该书还提出运用"银幕上下对读"的研究方法,解读左翼电影社会、政治、经济各种话语的交融和争执,形成为左翼电影的复杂特性。

（二）中国早期电影音乐

对于中国早期电影音乐的关注始于20世纪30年代的聂耳与黄自。1933年,聂耳第一次呼吁提高音乐在电影艺术中的地位以增强国产电影的实力⑤。1935年初,聂耳又通过《申报》的电影专

① 王宝璐.中国左翼电影女性形象的意识形态化表达研究[D].济南:山东大学,2017.
② 陆怡洲.二十世纪三十年代左翼电影的美学特征[D].上海:上海师范大学,2012.
③ 梁庆.左翼电影:意识形态与商业策略的双重构建[D].上海:华东师范大学,2011.
④ Building a new China in Cinema: The Chinese Left-wing Cinema Movement, 1932-1937. 2002; Vivian Shen, The Origings of Left-wing Cinema in China: 1932-1937.
⑤ 1933年7月1日,聂耳在《电影画报》第一期中发表《电影的音乐配奏》:"我们至少要利用这一有力的工具,渐渐增强国产影片的实力。制品家们! 认清了音乐在电影艺术中的地位,认真地注视它,这是我们最低限度的希望。"

刊,总结了1934年中国在音乐领域多方面的进步,其中对电影音乐的评述从侧面表达出电影音乐创作主题的转变和民众对左翼电影音乐的接受。1935年,"中国音乐教父"黄自先生发表《电影中的音乐》,从宏观的角度描述中国电影音乐早期现状,并提出阻碍中国电影音乐发展的原因,倡议要改善电影监管和电影音乐人才培养机制①。同时期中,作曲家贺绿汀以《都市风光》中的音乐创作历程,叙述了当时电影音乐的创作环境,并以《都市风光》中的音乐片段处理从微观上讲述了电影中音乐的功能②。对中国早期电影音乐的关注始于20世纪30年代,他们都是以左翼作曲家和爱国进步作曲家的电影音乐评论为主,还没有能够进入学术研究的范畴。

对于中国电影音乐的研究,真正进入学术的层面,撰写相关研究论文,则始于20世纪50年代后期。1959年12月,《人民音乐》发表徐徐的《电影音乐创作中的几个问题》;1961年8月,《电影文学》发表张棣昌的《对电影音乐民族化、群众化的一些体会》;1963年3月,《电影艺术》发表王云阶的《音乐在电影综合艺术中的作用》;等等,初步讨论了与电影音乐有关的一些问题,开启了研究的门径。但接下来的十几年,因为"文革"的影响,对电影音乐的研究全面停止。

一直到20世纪80年代,电影音乐研究才重新恢复并有所发展。20世纪八九十年代出版的中国近代电影音乐的相关史料和

① 1935年10月,黄自在电通影片公司创办的《电通半月画报》第十一期中发表《电影中的音乐》认为:"吾国电影事业本属新进。演摄等各方面都赶不上人家,音乐尤其落后……推其故不外两大原因:一,民众音乐程度太幼稚;与二,音乐人才缺乏。"
② 1935年10月,贺绿汀在电通影片公司创办的《电通半月画报》第十一期中发表《都市风光中的描写音乐》。

论著主要有：

(1)《中国电影音乐文集》(中国电影出版社2001年版)。1994年,第六次全国电影音乐学术研讨会结束后,在学会全体成员和社会各界从事电影音乐学术研究的理论家的支持和倡议下,中国电影音乐学会编辑了该论文集。文集收录文章77篇,按内容分成四个部分,按发表的时间先后排序,收录了解放以后(1949—1994年)从事电影音乐创作的作曲家和音乐编辑的论著,所以此书也可以说是全国电影音乐工作者的经验总结。尤其是在王云阶的《中国电影音乐艰辛的道路》(《大公报》1949年11月20日)、何士德的《故事片音乐创作中的几个主要问题》(《人民音乐》1955年第2、3期)、张栎昌的《对电影音乐民族化、群众化的一些体会》(《电影文学》1961年第8期)等文章中,对早期电影音乐进行了回顾和讨论。该书所收录文章的写作时间跨度长达半个世纪,在编辑过程中保持了原样,对早期电影音乐的研究具有一定的意义。但遗憾的是,该书并不是一本研究中国近代电影音乐的专著,所收论文也以论述1949年以后的电影音乐文章为主,对于本研究在利用方面有其局限性。

(2)《中国电影音乐寻踪》(中国广播电视出版社1995年版)。由《中国电影周报》编辑、记者王文和编著。该书分上下两编,上编系统而清晰地勾勒了20世纪30—40年代中国电影音乐发展史,对中国电影史上重要时期及代表作品的音乐进行了中肯的艺术分析,总结了电影音乐创作的历史经验。下编遴选了电影歌曲138首,其中包括中国近代电影音乐发展史上各个重要时期的代表作,特别是有一半以上是解放后从未发表、刊印过的,同时采用鉴赏性文字与歌谱相结合的编著体例,依据电影音乐的特点,对影片演唱及艺术处理等方面做了简练精到的提示和赏析。著名作曲家傅庚

辰在序言中写道:"书中收集的这些歌曲,能够帮助后来者认识它们的原貌,并为学术研究提供珍贵的史料,具有重要的参考价值。"同时书中对很多中国电影音乐发展作出贡献的人及其作品,进行了比较公允的评说。该书的不足在于,将上编的电影音乐发展史与下编的作品收集分离开来,两者不能相辅相成地论述,同时书中所指的电影音乐主要是电影歌曲,对于器乐作品则较少涉及,这些都为以后进一步的研究留下了空间。

(3)《中国早期电影歌曲精选》(中国电影出版社2000年版)。该书编者陈一萍早年毕业于华中师范大学第一届音乐科,是一位年过八旬、经验丰富的广播音乐编辑,她几经艰难寻觅、反复挑选、复印抄录,编选了我国早期电影歌曲201首,包括1949年以前中国电影发展过程中各个重要时期的代表作。尤其珍贵的是,其中有一些多年难以找到的歌曲,此次被汇编出版,如《二八佳人》《太平花》《二对一》《恋爱与义务》《自由之花》《姊妹花》等的插曲,都是当时非常优秀的作品,还有抗战时期在"孤岛"上海拍摄的一些有爱国思想的古装片如《岳飞》《苏武牧羊》《梁红玉》《木兰从军》等的插曲,以及有多首歌曲的《凤凰于飞》《长相思》《花外流莺》《天涯歌女》等影片的插曲,都是令人难以忘怀的。书中除歌词、曲谱之外,还在歌曲后面加上了简短的文字说明,介绍影片的时代背景、故事梗概、词曲作者、音乐特点、艺术处理和有关轶闻,大大增强了本文的知识性、欣赏性、趣味性,起到提示与欣赏的作用。但是,该书虽然是一本难得的电影歌集,但其对歌曲的音乐分析、歌词解释稍有不足。

近年来,一批音乐、社会、文学等方面的论著,从不同角度对中国早期电影音乐进行了一定的研究:杨宣华的《中国电影音乐发展研究》(中国电影出版社2014年版),用一章的篇幅,概述了早期

电影音乐的情况；冯长春的《20世纪上半叶中国音乐思潮研究》（中国艺术研究院音乐学博士论文，2005年），认为"音乐美育思潮""国粹主义思潮""国乐改进思潮""救亡音乐思潮"陆续登上中国音乐的历史舞台，而"学习西乐思潮"则是"五四"以后一直呈现全面而深入发展的态势，是贯穿整个电影音乐发展史的思潮；唐锡光的《从电影的革命到革命的电影——20世纪中国文学视野中的左翼电影》（知识产权出版社2004年版）一书中对"左翼电影话语权实现""女性形象和音乐作品的意识形态化"的论述，也对本文的写作有一定的启发。还有傅庶的硕士论文《早期中国电影有声化进程中的电影歌曲（1929—1937）》（西南大学，2016年）、山鹰的硕士论文《20世纪30年代国防电影歌曲研究》（四川音乐学院，2017年）、张艳珍的硕士论文《早期电影歌曲时间意象研究（1930—1949）》（上海师范大学，2012年）等都或多或少涉及一些左翼电影音乐的内容。

（三）左翼音乐运动

20世纪30年代的左翼音乐运动，同样是中国共产党领导的革命音乐运动，在实践中与左翼文学、左翼戏剧、左翼电影、左翼美术等运动共同构成为左翼文化运动的组成部分，而且作为一种独特的文艺方式，发挥着其他左翼文化运动所不能发挥的作用，如在组织30年代的群众抗日救亡歌咏运动上产生了巨大的社会影响。但是在研究领域，虽然对于30年代左翼文化运动的研究硕果累累，但是对于左翼音乐运动的关注和研究则相对较少，如果我们将左翼电影音乐作为左翼音乐的重要组成部分，形成广义的左翼音乐运动，那么以上对左翼电影和中国早期电影音乐研究的介绍，也可以归为对广义左翼音乐运动的研究。

对于左翼音乐运动的关注，可以追溯到其起始阶段，从20世

纪30年代对苏联革命音乐理论的学习和译介开始。"左联"的机关刊物《大众文艺》作为介绍苏联革命音乐的主要阵地,对宣传马克思主义音乐观、号召广大音乐家为工农大众创作"革命新音乐"做出了重要贡献。这时期的代表人物周扬翻译了"苏联的音乐"系列文章,号召中国作曲家要向苏联学习,创作无产阶级革命内容的新音乐,这对左翼电影运动中音乐创作的指导思想提供了依据。此后在左翼创作实践中最具代表性的人物聂耳,于1932年7月发表了文艺短评《中国歌舞短论》,其中指出艺术要深入群众,并且对如何建设无产阶级新音乐总结了初始的经验。在此之后,左翼音乐运动进入了以音乐创作实践和传播革命音乐的歌咏活动时期。在共产党的领导下,左翼音乐组织早期利用电影阵地、戏剧阵地传播革命音乐,后期则以延安为中心,带动各革命根据地和广大解放区人民群众广泛参与,形成一场大规模的革命音乐文化运动。对于这些左翼音乐的实践,当时人有所回顾总结,但还不是学界研究的问题。

左翼音乐在1949年以后才开始真正成为学界研究的对象,在中国近现代音乐史论著及教材中,开始被给予相当的论述。但是因为种种原因,对于左翼音乐的研究还很不够,多半还是以音乐史教材的方式出现。直到1984年,由人民音乐出版社出版的汪毓和所著的《中国近现代音乐史》,成为中国音乐史研究的奠基之作(其后该著多次修订再版),也是音乐学院学生以及音乐史研究者的必读论著。该书中用很大篇幅论述了左翼音乐的历史地位、艺术成就和群众影响,包括论述到田汉、孙师毅、安娥等词作家和聂耳、任光、贺绿汀等曲作家的创作生活和艺术成就,尤其是他们写出的一批在思想内容上和艺术形式上都很优秀的电影音乐作品。值得一提的是,在2002年汪毓和推出该书修订版的时候,中国音乐界正

在展开一场有关"重写音乐史"的讨论,而汪毓和以实际行动参与这次讨论,对全书不断修订,体现了与时俱进的精神,也使该书成为中国近现代音乐史的权威论著。2015年,由文化艺术出版社出版的上海音乐学院冯长春教授所著的《"重写音乐史"争鸣集》,精选了近年来有关"重写音乐史"史学思潮争鸣文章三十余篇,从中可以略窥中国近现代音乐史学学科中对左翼音乐研究的当代历程。

此外,在研究论文方面,从新中国成立以后到"文革"结束以前,对于左翼音乐的研究几乎没有。1980年3月,《音乐研究》杂志刊登了李业道的《纪念"左联"成立五十周年》,文章中着重谈到了左翼音乐在题材上如何对待民族音乐和西洋音乐的问题以及左翼艺术思想问题,在30年代音乐思想纷杂的背景下,左翼音乐运动高举马克思主义革命思想,走出了反映民族矛盾和阶级矛盾、鼓舞人民革命斗志的创作之路。80年代还有多篇围绕左翼作曲家而展开的对左翼音乐的研究论文,例如:俞玉滋的《革命音乐家任光及其创作——为纪念任光牺牲四十周年而作》(《中央音乐学院学报》1981年第1期)、张善的《战士 诗人 音乐家——纪念麦新牺牲35周年》(《人民音乐》1982年第6期)、汪毓和的《聂耳创作中的音乐形象》(《中央音乐学院学报》1987年第1期)以及《电影艺术》1988年第2期发表的秦启明的《漫画任光与电影〈母性之光〉》等。进入90年代,对左翼音乐小组的研究开始活跃起来,从吕骥的《在与人民群众相结合中求得发展和前进——从左联的成立以及音乐小组的工作谈起》(《文艺理论与批评》1990年第4期)开始,陈聆群在《中国新音乐的前三代作曲家》一文中,将新中国成立以前的音乐家分成三代,第一代:"五四"前后至大革命时期的新音乐家;第二代:大革命失败至抗战前出现的音乐家;第三代:抗

日战争至全国解放前出现的新音乐家。其中将左翼作曲家及其活动作为第二代作曲家的代表,他认为这是时代的必然,是音乐家对时代形势与历史使命的感应,接受了马克思主义的思想作为指导,把自己的音乐活动服务于民族解放和人民革命的事业[①]。1998年,余峰发表了《论左翼音乐理论批评》(《文艺理论与批评》1998年第5期)一文,认为发生在新的历史转折关头的左翼音乐理论批评,对中国音乐文化的发展有着极大的影响和深远的历史意义,为新时期无产阶级音乐理论的开拓和发展奠定了基础。

进入新世纪后的2003年,是左翼音乐运动发端70周年。中国音乐家协会在北京召开了纪念左翼音乐运动70周年座谈会,许多左翼音乐研究者,纷纷发表了纪念和研究左翼音乐运动的文章,其中具代表性的文章有向延生的《时代的先驱　民族的呐喊——纪念左翼音乐运动七十周年》(《人民音乐》2004年第2期)、张慧的《为大众呐喊——听"纪念左翼音乐运动七十周年音乐会"有感》(《人民音乐》2004年第2期)、李伟的《时代的呐喊——纪念左翼音乐运动70周年》(《人民音乐》2004年第2期)等。当然,近年来,我们也听到了一些对左翼音乐反思的声音,如居其宏的《战时左翼音乐理论建构与思潮争论——中国近现代音乐史研究笔记之一》,文中认为,左翼音乐家在为建设全国统一战线的思潮争论时,犯了宗派主义和山头主义的错误,甚至将一些民主爱国音乐家视为异己,为后来中国音乐的发展带来了一定的负面影响。左翼音乐家是左翼音乐运动的主要创作者,也是研究的重点对象。

近些年来,有关左翼音乐家个人的研究材料,如日记、书信、手

① 载《中国近现代音乐史研究在20世纪——陈聆群音乐文集》,上海音乐学院出版社2004年版。

稿、自述等,正在被较多披露和出版。如:《聂耳日记》(大象出版社 2004 年版)、《聂耳全集》(文化艺术出版社和人民音乐出版社联合,1985)、《聂耳评传》(人民音乐出版社 1987 年版)等,这些书籍多维度地展现了音乐家聂耳的成长历程和思想变化,客观地评价了其在艺术方面的成就。《音乐家任光》(人民音乐出版社 1988 年版)、《田汉文集》(1—16 卷)(中国戏剧出版社 1983 年版)、《田汉:纪念田汉同志诞生八十五周年》(文史资料出版社 1985 年版),这些人物传记全面叙述了田汉对我国革命文艺运动作出的卓越贡献。此外,还有李业道所著的《吕骥评传》(人民音乐出版社 2001 年版)、史中兴所著的《贺绿汀传》(上海音乐出版社 2000 年版)、李明忠所著的《何日君再来——刘雪庵传》(重庆出版社 2014 年版)等。

(四)流行音乐研究

流行音乐是近代中国音乐尤其是 20 世纪 30 年代中国音乐的重要组成部分,也与本研究的主题有较多联系。关于流行音乐的研究过去较为缺乏,近些年来,开始有了一定的研究。北京现代音乐研究院特聘教授孙蕤编著的《中国流行音乐简史(1917—1970)》(中国文联出版社 2004 年版),将流行音乐分为四个关键发展阶段,而第二个阶段,正是从周璇进入电影界开始,《天涯歌女》《四季歌》作为电影《马路天使》的插曲,经周璇演唱,传遍中国。周璇开创了一代歌风——婉转、轻柔、松弛、甜美,影响了整个中国乐坛。同时该书中还简述了当时的影歌两栖明星穿梭沪港两地演戏、歌唱的情况,并附上了部分词曲作家们的小传。华南师范大学伍春明在其博士论文《民国流行歌曲研究——以上海为中心》基础上撰写的著作《"时代曲"与"救亡歌"——20 世纪上半叶中国流行歌曲的人文解读》(人民出版社 2010 年版),结合历史、文学和音乐的资

料与方法,向读者全面展现了中国早期流行歌曲的词曲韵味以及早期歌星和词曲作家的艺术人生和人生艺术,探讨了流行歌曲的文化因素和传播途径、流行歌曲与"时代曲"的亲缘关系、"时代曲"与"救亡歌"的社会功能与不同命运等。该书特别值得关注的是其对中国早期流行歌曲歌词特性的研究,包括题材与主题、形象与意境、节奏与音韵及语言修辞以及歌曲的旋律形态与词曲搭配。全书从520首流行歌曲中随机抽出40多首歌曲,探讨其歌词的艺术性和时代感;另外还从中抽出20首流行歌曲,分析其旋律与歌词的搭配,以洞察其艺术特色。该部分的内容给本书的写作以很大的启发,也为对中国电影音乐的研究提供了具有参考意义的范式。但是,如果能够在音乐旋律、和声织体上对歌曲的曲调进行更深入的探究,会更加完善且有说服力。

(五)上海都市文化

由于20世纪30年代电影主要的创作基地、音乐创作的大本营都集中在上海,所以一些关于20世纪上海城市生活史的著作及论文也是研究中国近代电影音乐的社会功能、传播条件与方式的重要材料支撑。

美国学者罗兹·墨菲(Rhoads Murphey)在《上海:现代中国的钥匙》一书中提出:"上海,连同它在近百年来成长发展的格局,一直是现代中国的缩影。"[1]美国佐治亚大学历史系卢汉超教授所著的《霓虹灯外——20世纪初日常生活中的上海》(上海古籍出版社2004年版),焦点聚集在上海社会的底层,描摹并展现了另一种风情的都市生活,通过研究处于新旧、中西、城乡等社会矛盾集中

[1] 墨菲.上海:现代中国的钥匙[M].上海社会科学院历史研究所,编译.上海:上海人民出版社,1986:4.

的上海市民生活，表现中国老百姓在近代巨变中承受痛苦的韧性与适应时代变化的能力。这些论著为我们理解左翼电影音乐的时代背景提供了很好的参照。

台湾学者胡平生所著《抗战前十年间的上海娱乐社会(1927—1937)——以影剧为中心的探索》(台湾学生书局 2002 年版)，对20 世纪 30 年代上海城市娱乐发展状况进行了较为系统的论述，论及了电影作为一种市民娱乐方式与外部环境、城市发展之间的互动关系，揭示了电影对当时上海社会的影响。中国社会科学院历史研究所汪朝光教授所著的《影艺的政治——民国电影检查制度》(中国人民大学出版社 2013 年版)，从电影检查制度在民国发展的历程中展现了电影与中国传统文化、上海都市文化等近代以来中国电影产生发展的特殊环境之间的密切关系。上海大学忻平教授所著的《从上海发现历史》(上海大学出版社 2009 年版)对左翼文化运动时期的上海城市风貌和生活也有很好的研究。汪英的博士论文《上海广播与社会生活互动机制研究(1927—1937)》(华东师范大学 2000 年版)，阐明了广播的基本特征，梳理了近代广播引入的基础与条件以及广播音乐与社会生活的互动关系。2001年，美国学者安德鲁·琼斯 Andrew F. Jones 的《黄色音乐——中国爵士时代的媒体文化与殖民现代性》(达勒姆：杜克大学出版社出版，Durham：Duke University Press)，阐述了作者在 21 世纪之初的全球化大背景下，对中国 20 世纪 30 年代音乐的殖民性和现代性的西方式研究，其中的述评不乏客观理性的观点，对本文的写作也有参考意义。

总体而言，关于中国左翼电影音乐的研究，比起对其他艺术门类的研究，仍然有很多不足，研究成果仍然是寥若晨星，出版的著作和发表的文章都不多，即使是分散在其他相关门类中的研究，其

深度和广度也不够。在中国早期电影音乐、左翼电影运动、左翼音乐运动这三个主题中,左翼电影音乐正好处于一个三者交集的位置,三者都与它有关系,都需要研究它,可是,迄今又都没有深入的研究。已有研究,多半是概述性的或是泛泛而谈。或许是电影音乐研究较强的专业性,妨碍了外来者的进入;而音乐的圈中人,又对电影音乐史的研究缺乏学术的兴趣和观感。由此而造成了目前对于中国左翼电影音乐研究的欠缺,这是与中国左翼电影音乐曾经的广为流行和辉煌不相称的,也是亟待填补的研究空白。

四、研究视角与方法

美国学者詹明信说:"我历来主张从政治、社会、历史的角度阅读艺术作品,但我决不认为这是着手点。相反,人们应该从审美开始,关注纯粹美学的、形式的问题,然后在这些分析的终点与政治相遇。"①本书正是以艺术的研究为起点,以音乐实践活动中的美学问题为研究视角,从艺术进入政治,最终揭示左翼电影音乐的文化内涵和历史意义;通过对左翼电影音乐创作活动、表演活动、欣赏活动的基本特征、创作源泉、表演依据以及艺术推广等方面的探讨,分析左翼电影音乐如何重新建构电影音乐实践与审美规律,进而一步步走上时代的政治舞台,并成为共产党人当时争夺意识形态话语权、推动革命运动和抗日救亡运动强有力的武器之一。

对于中国左翼电影音乐的研究,有几方面的重点需要观照:一是音乐本体的艺术实践规律研究,二是电影音乐与流行音乐、大众音乐、外国电影音乐关系的比较研究,三是左翼电影音乐影响的

① 詹明信,张旭东.晚期资本主义的文化逻辑:詹明信批评理论文选[M].陈清侨,等译.北京:生活·读书·新知三联书店,1997:7.

社会研究,四是电影音乐与时代关系的政治研究。总括起来,这样的研究既是对于左翼电影音乐的全面性艺术研究,又是植根于艺术研究实证基础上的历史研究,具有混合型研究的特征。本书首先运用历史学的理论和方法,搜集史料,据此梳理中国左翼电影与左翼电影音乐的发展渊源及成长脉络,论述其文化因素及历史使命及其与时代和环境的关系;重点结合音乐美学的方法,分析20世纪30年代左翼电影音乐实践的创作特征、表演特征和欣赏特征;最后,综合运用社会学、政治学等研究方法,探讨中国左翼电影音乐的历史价值和美学价值,以及其对今天中国电影音乐的深远影响,追溯今日中国电影音乐特质的源头和演变。

第一章
中国早期电影音乐与左翼电影运动的结缘

电影从无声走向有声,在技术上不可避免,从人的审美体验也是必然的选择,这种视觉与听觉的结合,是电影从一开始就孜孜以求的目标。在20世纪30年代的中国,这场伟大的革新邂逅了中国共产党领导的人民大众的反帝反封建的新文化运动——左翼文化运动,在左翼电影家和音乐家的共同努力下,使中国电影在声音探索和表现上,走出了一条以时代为中心、民族解放斗争为艺术表现,将时代特征、政治意义和艺术价值融为一体的特色发展之路。

第一节 西方舶来电影音乐的影响和中国电影音乐的起步

一、美国有声电影的影响

第一次世界大战以后,美国电影业崛起,取得了世界霸主的地位,美国影片在中国市场非常活跃,输入影片几乎独占了进口片市场,这一情况一直持续到抗战以前。1933年,进口外国长片431

第一章 中国早期电影音乐与左翼电影运动的结缘

部,其中美国片355部,占了82%;1934年,进口外国长片407部,其中美国片345部,占85%;1936年,进口外国片367部,其中美国片328部,占89%。这是战前中国电影市场发展较为平稳的年度,考虑到战乱年份的影响,每年进口美国长片以200部平均计算,从20年代中期到40年代末,20年间,美国向中国输入的故事长片达到4000余部,而中国电影从诞生之日起到1949年,一共拍摄的长片也不过1600余部(不包括新闻纪录片以及沦陷区、香港拍摄的影片)[1],由此可见,美国电影对于中国电影的深巨影响。而更重要的在有声电影方面,从1923年,美国人李·狄福瑞斯(Lee DeForest)首先发明了片上发声的技术以后,1929年1月7日,美国电气工程师高乐(J. R. Koehler)乘坐法兰西皇后游船抵达上海,带来了第一套片上发声机,装配在夏令配克(Olympic)影戏院中,从2月9日开始了中国有声片放映的历史,当时放映的有声片是《飞行将军》(Captain Swagger)[2]。从此以后,中国各影院开始陆续装配放映有声电影的设备。据美国商务部在1933年发表的世界电影院调查统计:中国的电影院已有200余家,其中装配有声放映设备的有90余家[3]。

　　而真正走进中国观众记忆中的第一部美国故事长片是1927年美国华纳兄弟公司出品的第一部根据百老汇同名音乐剧改编的有声片《爵士歌王》。由于当时中国社会的特殊政治文化环境,新的有声电影并不需要任何手续,而是作为美国资本的经济文化的输出手段,第一时间即输入到了中国。1929年,《爵士歌王》《纽约之光》等有声故事长片开始在华公映,有声片随之成为美国电影对

[1] 汪朝光.民国年间美国电影在华市场研究[J].电影艺术,1998(1).
[2] 有声电影的公映[N].电影周刊,1936-09-11.
[3] 外国电影放映院统计[G].中国电影年鉴,1934:2.

华输出的主力。1930年,美国有声电影对华的输入比重就从50.2%上升到了65.5%。与此同时,中国民众对有声片也表现出了极大的热情,中国的剧院纷纷开始更换设备,以适应有声电影的放映。中国的电影制片人和编剧导演也开始向美国学习,开始试制中国自己的有声片。正如袁考(Yuan Kao,音译)所评:"中国电影的故事就是美国电影的中国故事……因为后者几乎垄断了整个电影行业。"[①]中国摄制的第一部有声电影《歌女红牡丹》,是一部关于京剧女伶的故事,其唱片由百代公司录制,是明星公司和百代公司共同合作的中国最早的有声电影,虽然使用相对落后的蜡盘发声,声音与画面做不到完全同步,但却真正做到了既有对白、又有音乐。1931年在上海公映时引起了轰动,其后声名远播,甚至传到了南洋。影片讲述的是歌女红牡丹由盛至衰的生命历程,音乐则直接引用了四出京剧片段《穆柯寨》《玉堂春》《四郎探母》《拿高登》。

表面上看,故事也好,音乐也好,都与西方电影影响无关,但从本质来看,它仿造了美国最早的声片样式,就是直接将百老汇音乐剧片段嫁接到电影中,人物角色也是选择艺人题材,以便于更为顺理成章地将音乐片段植入电影。这就是西方舶来电影音乐对我国电影音乐创作思路最直接的影响。当天一影片公司拍摄《歌场春色》(1931)、《银汉双星》(1931)时,这种影响则更加显现出来。1931年正是中国电影从无声转向有声的发轫之时,制片技术的改进为音乐的创作创造了重要条件。1931年8月,导演洪深从美国带回了制片人Harry Garson、摄影师Jack Smith、助理摄影师James Williamson及其他工作人员共15人,并带回了片上发声的

① 袁考(音译).电影[G]//桂中枢.中国年鉴(1935—1936).上海:中国年鉴出版公司,1935:967.

有声电影器材①。《歌场春色》为了突出"有声",穿插了大量的歌舞场面,邀请了当时大家熟知的流行音乐作曲家黎锦晖为影片创作了歌舞音乐②。这部电影根据舞台歌舞剧《舞女美姑娘》改编而成,内容以歌女、舞女们的爱情纠葛为主。联华公司拍摄的《银汉双星》是由音乐家萧友梅和黎锦晖共同完成的③。萧友梅以降G大调《新霓裳羽衣舞》为该片选配开场曲,黎锦晖写作主题歌《双星曲》,并将歌舞表演《努力》收进该影片④。《银汉双星》中黎锦晖先生编曲的歌舞剧《努力》,由歌舞明星黎莉莉⑤主唱,助以舞星十余,戎服蛮靴,宝刀掩映,鼓励我们努力进取,增加我们的奋斗精神,确是一出适应时代的歌舞剧⑥。

由此可见,在中国有声电影发展初期,广大观众丝毫不排斥西洋音乐,人们首先习惯欣赏西洋电影音乐,然后趋之若鹜地竞相模仿,电影音乐的创作基本延续了电影这一舶来艺术形式的基本创作方式。这一时期的电影音乐有一种奇特的历史现象:在西洋音

① 程季华.中国电影发展史(第一卷)[M].北京:中国电影出版社,1980:166.
② 黎锦晖(1891—1967),湖南湘潭人,被誉为"中国流行音乐之父",中国早期电影音乐开拓者。1931—1936年间,先后为二十多部电影有声电影创作音乐,尤其在1931—1932年间,正值中国无声电影向有声电影的过渡的起始阶段,其对电影音乐的率先探索的意义重大。
③ 萧友梅(1884—1940),广东香山人,著名音乐教育家、作曲家,被誉为"中国专业音乐教育之父"。先后留学日本、德国。1916年,在莱比锡大学获得艺术学博士学位。1927年,在蔡元培支持下创办中国第一所专业音乐学院——上海国立音乐院。《新霓裳羽衣舞》原本是萧友梅为国立音乐院编写的钢琴教材所创作,后为电影《银汉双星》选配为开场曲。
④ 孙继南.黎锦晖与黎派音乐[M].上海:上海音乐学院出版社,2007:188.
⑤ 黎莉莉(1915—2005),浙江湖州人,生于北京。30年代中国著名电影明星。原名钱蓁蓁,乃烈士钱壮飞之女,1928年,进入黎锦晖创办的"美美女校",并认黎锦晖为义父,更名为黎莉莉。
⑥ 荻野.曲话[J].影戏杂志,1932-01-01.

乐创作、表演占统治地位的观点影响下，广大观众不是以中国人的观点去发现外来的西洋音乐，而是在学习、欣赏、接受了西洋音乐之后，才开始逐渐发现中国音乐。这不仅表明了中国电影音乐初期受到外国电影音乐（尤其是美国好莱坞电影音乐）深刻影响的原因，也解释了为何后来各种各样发展"中国新歌舞"的各类商业团体，如雨后春笋一般涌现，进而催生了中国最早的电影明星训练班。

二、黎派中国新歌舞与联华歌舞班

（一）创办中国歌舞学校第一人——黎锦晖

1927年2月，一心追寻发展中国新歌舞的黎锦晖，在上海创办了"中华歌舞专门学校"，这是中国近代史上最早的一所专门训练歌舞表演人才的艺术教育机构，黎锦晖自任校长。由于人力、物力的限制，加上社会的偏见，学校兴办之初困难重重，原定招收120人，结果却只招收了40人，面对这样的现实，黎锦晖并不气馁，坚持先把学校办起来。在办学思想上，他接受了蔡元培先生"兼容并包"的思想，既重视中国传统音乐的传授，又努力吸收外来新兴的音乐文化养分。除了歌舞表演类的课程，还开设文化课，包括时事、外语、戏剧常识、音乐理论；歌舞表演课程则主要是声乐、器乐、舞蹈等课程。师资方面则邀请自己的好友亲朋来兼任，另外聘请优秀外籍教师以及留学生[①]。在以实用出发的"黎式教学法"的熏陶下[②]，短短几个月，歌舞学校的学生们就有了明显的进步，

① 外籍教师指旅沪俄侨舞蹈教授马索夫人夫人，曾教授《天鹅湖》《西班牙舞》等；留学生则指留学日本、法国的唐槐秋（1898—1954），中国话剧先驱之一。

② 黎式教学法中声乐教材就是表演歌曲中的作品，教学中注重四声、口语化、民族风格润腔；钢琴则只学简谱，右手弹旋律，左手用八度相随，是极其实用速成的教学方式。

在各类演出中开始受到上海社会各界的关注。于是,1927年7月,黎锦晖就以"中华歌舞专门学校"为主体,在上海发起了一场声势浩大的"中华歌舞大会",出演四日即轰动上海,后又加演了四场。虽然演出质量参差不齐,但是处于萌芽阶段的中国新歌舞仍然受到观众的欢迎,这对黎锦晖创立中国新歌舞的理想颇为鼓舞。可是好景不长,就在学校呈现欣欣向荣的趋势下,学校的经济状况却因学生、教师人数急剧扩张而遭遇危机。歌专的经济来源主要靠售票公演所得,但因为免费提供所有人员的膳食住宿,演出所得往往入不敷出。另一方面,社会的环境又日趋恶化,大革命失败后,政局动乱,党棍政客作威作福,强迫歌舞专科学校师生演出,把学生当成玩乐对象,黎锦晖深表不满,同时拒绝接受当时当政者授予的"歌舞股股长"的头衔,结果遭受到了"不接受就是不革命,不革命就是反革命,反革命就要枪毙"的生命威胁①。所以,在政治和经济的双重重压之下,刚刚起步一年不到的歌舞专科学校,面临瓦解停办。

 黎锦晖付出了这么多精力创办学校,对中国新式歌舞抱有极大的理想,绝不甘心就此放弃。于是他设法以多种名目来继续排演歌舞,其中包括"美美女校",吸纳了"中华歌舞专门学校"的主要成员,并新进了不少有潜质的成员,他们中的许多人都成了后来30年代电影界炙手可热的明星,如钱蓁蓁②、王人美③、

① 黎锦晖.我和明月社(上)[J]//中国政协文史资料编委会.文化史料(1982—1983):127.
② 钱蓁蓁(1915—2005),浙江湖州人,生于北京。革命烈士钱壮飞之女,黎锦晖养女,南洋巡演之后改名为黎莉莉。第二届明月社结束以后进入电影界,成为30年代中国著名的电影明星。
③ 王人美(1914—1987),湖南浏阳人,生于长沙。第二届明月社结束以后进入电影界,成为30年代中国著名的电影明星。本书第三章有专门论述。

王人艺①等。黎锦晖的歌舞队后来又以"中华歌舞团"的名号进行商业巡演,并远赴南洋,这是中国近代歌舞团体商业化运转的开端。但是另一方面,又因为他缺乏从商经验与意识,在商业性的演出中只想到演出效果以及将利益分配给个人,却不注意团体的积累,他无条件地培养人才,却任其自由来去,从不与任何人订立合同。长此以往,虽然在他的培养下走出了众多的歌星、影星,但也注定了他个人在歌舞事业上失败的必然结局。

(二)罗明佑的"联华电影帝国"与"联华歌舞班"

20年代末,国家的基本统一促进了民族工业的发展和经济、民生建设的复苏,此时在电影工业内,"国片复兴运动"使曾经被商业电影浪潮中断多年之久的文艺片传统得以复兴,并在倡导者罗明佑的引领下,出现了制片、发行、放映垂直一体化的新型托拉斯企业——联华公司。罗明佑是中国近代杰出的电影事业家,1927年在北平建立的华北电影公司,是专门经营影院放映的企业,在不到两年的时间内,罗明佑就拥有了北京三家、天津五家影院②,同时以平津为中心,再在石家庄、郑州、沈阳、哈尔滨、济南、青岛分别开办了影院,同时还与上海、香港、广州的多家影院③联合放映,可以说是中国北方电影放映业的一方霸主。作为精明的商人,罗明佑注意到国产片新的发展机遇。美国电影纷纷改摄有声片,并向中国输入有声片,但是,中国观众在短暂好奇心之后,因为语言不

① 王人艺(1912—1987),湖南浏阳人。历任中华歌舞团、第一届明月社以及后来联华歌舞班的主要乐手,深得黎锦晖的器重与培养。本书第三章有专门论述。

② 北平有平安、真光、中央三家影院;天津有平安、光明、皇宫、河北、蝴蝶五家影院。

③ 主要包括上海的平安、扬子影院,香港的明达、中华、娱乐影院,以及广州的"松花江"影院。

通等原因，使热衷于国外大片的观众渐渐减少，敏锐的罗明佑认为，这是一个发展中国影片的好机会，于是他第一次向电影界提出了"复兴国片"的口号①。1929年12月，罗明佑首先与华北电影公司、民新公司老板黎民伟②，以合作方式开始拍摄《故都春梦》，次年5月正式上映。《故都春梦》的上映像一股清流注入了中国影坛，令人耳目一新并获得了出乎意料的商业效果。后来他又投资拍摄了《野草闲花》《义雁情鸳》《恋爱与义务》等影片，均大获成功。连续试拍的成功，促使罗明佑在1930年8月，以"民新"和"华北"合作的基础，又合并了"大中华百合"影片公司，并在"民新""大中华百合"的原有设备、人员、场地上，正式注册成立了联华影业制片印刷有限公司，并再次打出了"复兴国片、改造国片"的口号。"心怀家国"的口号是爱国商人与知识分子的共同立场，同时它也是一种行之有效的宣传口号，并可以博得观众的欣赏和支持，可以赢取更多的票房。所以，在成立联华公司之后，罗明佑又提出了"提倡艺术、宣扬文化、启发智慧、挽救影业"为企业的文化纲领，以"艺术""文化"为号召，明确了联华"爱国""高尚"的经营倾向，这显然在众多老牌电影公司中独树一帜，成为新的影业发展风向标③。

罗明佑不仅在重新树立国产电影地位上作出了杰出贡献，在电影音乐发展历程中，他还有一个重要贡献就是成立了联华歌舞班。1929年，在中华歌舞团解散之后第二年，黎锦晖重新组织明

① 郦苏元，胡菊彬.中国无声电影史[M].北京：中国电影出版社，1996：199.
② 黎民伟(1893—1953)，原籍广东，出生于日本，中国早期电影开拓者、导演、编剧。中晚年曾两次定居香港，是将电影带入香港的第一人，因此被誉为"香港电影之父"。
③ 有关联华影业公司成立的过程、纲领、宣传口号等摘自虞吉：《中国电影史》(重庆大学出版社2011年版，第24—27页)。

月歌剧团（后称明月歌剧社），在北平清华大学大礼堂打响了第一炮。随后，歌剧团名声大噪，并从8月开始在东北巡演，明月歌剧社因为这次东北巡演和上海录制唱片，一下子闻名全国。这一现象引起了联华影业公司经理罗明佑的关注。他认为，通过歌舞剧的巡演可以为公司造出明星，扩大电影的影响，尤其有利于有声电影的制作与发行。为巩固其在电影业的主导地位，罗明佑向明月歌剧团开出了收编为联华旗下附属歌舞班的条件，改"明月歌剧社"为"联华影业公司音乐歌舞班"，歌舞班全体演职员有定薪、食宿免费，并有鼓励机制：成绩好、受观众欢迎的练习生，可以提升为演员。这对新学员有很大的鼓舞作用，使他们个个都积极努力、遵守纪律，都想当上电影明星。与此同时，黎锦晖也认为这样做更有利于中国新歌舞事业的发展，并可以解决经济上的后顾之忧。所以经过协商，1931年3月，联华影业公司歌舞学校在预筹阶段就开始了招收练习生的广告："招考启事：招收歌舞组女生三名，年龄十五至十八，中学程度，能说标准国语且习过歌舞者，初试合格先试习一周，供给午晚餐。复试及格者供给膳宿，按月津贴零用十元，学习六个月久，再定薪数。另音乐组男生三名，年龄十五至二十二，中学程度，并习过器乐或声乐，能对谱奏唱者，待遇同上。"[①]广告一出，吸引了许多有专业特长的年轻人报考，其中就包括正处于失业、年仅19岁的聂耳（当时艺名为聂紫艺），以及另一名可怜的孤女小红，正是后来从联华影业走出来的30年代享誉中国影坛、歌坛的明星——"金嗓子"周璇。

1932年，"一·二八"之后，联华歌舞班停办。虽然只有短短一年的时间，但是，在"明月社"和"联华"期间，中国早期的电影音

① 联华歌舞班招生[N].申报，1931-03-28.

乐表演团队获得了很大的人力贮备,这也是中国电影史上首次由电影公司承办的音乐表演团体。正如罗明佑的初衷,它为30年代电影界挖掘、培养了许多电影明星、作曲家和演奏家,这些电影明星许多都成为后来左翼电影音乐表演的主力军,为后来电影黄金时期有声片中的音乐表演的发展提供了有力的人才支持。

三、中国电影音乐的都市现代性表现(左翼电影运动前)

现代(modern)一词最早出现于18世纪,而在中国使用这个词则到了20世纪30年代。中国自"睁眼看世界"的第一人林则徐开始,到后来的洋务运动、戊戌变法,再到1919年的五四运动,这种以"现实为主"的现代意识就非常强烈,它表现为向西方求"新"、求"奇"以及探索国家富强之路的意识。

(一)舶来电影对中国早期电影音乐的影响

当我们观看那些制作于30年代的中国电影,多多少少都受到舶来电影的影响,因为电影原本就是舶来艺术。在中国早期电影市场,外来影片尤其是好莱坞电影占据着市场的主导,中国电影制作者们很难找到其他汲取灵感的对象,于是便直接模仿了好莱坞电影的表演风格、剧情设计、灯光镜头设计,当然也包括电影音乐。主要表现为:

1. 模仿好莱坞歌舞片的现象

在中国早期电影从配音片到有声片的发展历程中,导演和编剧往往不约而同地将主角的形象定位成一个艺人角色,其最重要的原因是受到了来自美国(好莱坞)有声片的影响。20年代末至30年代初,美国几乎垄断了整个电影行业,尤其是有声电影领域更是无人能及,当时有公司聘请美国电影技师为中国电影工作,中国的制片人和技师也前往美国学习新的技术,所以在音乐创作方

面,中国电影几乎复制了好莱坞电影音乐传统,由歌舞片开启有声电影的时代。中国早期有声电影不约而同选择了艺人题材,还出现了近代上海音乐文化领域的一个特殊现象——中国早期电影的"女伶"现象。中国自古就认为女伶是卑贱的职业,长期以来受人轻视,然而到了近代,却突然受人崇拜起来,这种巨大的反差和背后隐含的深意,引起了电影人的关注和思考。音乐是这些"欧化"的歌舞女伶化腐朽为神奇的法宝。然究其根本原因,则是电影作为西方传入的综合艺术门类,电影音乐的创作一开始就自然而然地模仿了百老汇歌舞片的形式与内容,歌舞片的盛行正是西方舶来电影对中国早期电影音乐影响的最明显的特征。

2. 电影界歌舞明星的培养

正如上文所言,中国早期电影经历了一个向美国经典范式的模仿过程。当代电影理论家米莲姆·汉森认为:"好莱坞电影工业越来越关注角色的活力、个体的心理,以及明星的个人魅力。""对明星的培养已经不仅仅是一种确定下来的宣传策略,更发展成了日后经典好莱坞电影的一个标志。"[1]在这样的范式发展下,电影音乐方面的发展也沿袭着这样发现和培养能歌善舞的电影明星之路。例如:中国最早的电影歌曲出自影片《野草闲花》中女主人公演唱的主题歌《寻兄词》,一首声情并茂的歌曲表演就使原本贫贱的卖花女,成了富人们争相追捧的女歌星;"电影中的歌舞女星,成为最时髦出风头的健者,比较任何人物都来得尊贵而令人崇拜"[2];"一张影片出世后,艺术是不要谈起,故事也不要说起,只要其中有个人影,会得歌舞,会得哭笑,第二天立时便成了明

[1] HANSEN M. *Babel and babylon*: *spectatorship in American silent film* [M]. Cambridge, MA: Harvard University Press, 1991: 161.
[2] 绿郎.一个处女的电影热[J].影戏画报,1927(8).

星了"①。她们更是"实新形社会之先驱"②,作曲家黎锦晖先生组织的中华歌舞会参演的歌舞影片《歌场春色》《银汉双星》中的歌舞女星们,成为中国早期有声电影银幕上性感女性的潮流引领。在西方艺术审美的影响下,培养出中国最早的一批歌舞女影星。从早期的黎氏三姐妹,到后来的白光、王人美、周璇等电影歌星的红遍上海乃至全国大城市,正是电影音乐都市现代性的另一个重要表现。

(二)鸳鸯蝴蝶派文学对电影音乐的影响

山东大学的孔范今认为:在过去的理解中,鸳鸯蝴蝶派文学一向是被视为低级趣味、"封建余孽"的,但是我们知道:现代化的一个重要标志就是现代化都市的形成和发展,而鸳鸯蝴蝶派文学作为典型的市民文学,依托上海的市民空间,包括这些作家们职业写作的身份确认,借助现代传媒手段等,都是一种都市现代性的体现,是文学现代转型的一种独特需要和方式③。

1. 鸳鸯蝴蝶派电影的现代性体现

事实上,20年代,各种大小影片公司拍摄的绝大部分故事片都是由鸳鸯蝴蝶派的文人参与制作的。因为资本、技术、环境等方面并不成熟,鸳鸯蝴蝶派无疑是注入了一股新鲜活力,这些影片的内容多为鸳鸯蝴蝶派文学的翻版。这批电影人和"已经堕落了的文明戏导演、演员相结合,在相当长的时间内,盘踞了电影创作的编剧、导演、演员各个部门,占有极其优势的地位"④。虽然在大多数的电影史论述中,对此都持贬斥的态度,"他们带给电影的主要

① 朱松卢.从亮晶晶的明星说起,说到活泼泼的舞星[J].影戏生活,1931(3).
② 卢樊机.电影与法律[J].影戏杂志,1930(9).
③ 孔范今.一位人文大家的文学史观[J].山东大学学报,2008(1).
④ 程季华.中国电影发展史[M].北京:中国电影出版社,1980:56.

影响是思想上的庸俗化,创作方法上的反现实主义"①;"多数影片迎合社会浅薄心理,没有正当的思想目的,艺术上人物形象雷同,情节结构千篇一律,特别其中所包含的庸俗的思想内容更给广大观众不健康的影响"②;等等。但是尽管口诛笔伐,我们仍不可否认鸳鸯蝴蝶派的电影依然深受广大观众的欢迎,如包天笑、周瘦鹃、徐卓呆等作家的剧本都曾被拍成电影,还有非常受欢迎的鸳鸯蝴蝶派电影《玉梨魂》《啼笑因缘》《荒江女侠》等。为什么鸳鸯蝴蝶派能坚持如此之久、广受市民的喜爱?中国农业大学媒体传播系李焕征认为:"它虽不如《新青年》那样叛逆,不如左翼文学与电影那么革命,但也并非封建余孽,毕竟它描写的才子佳人大都受过现代文明的熏陶,并且结合了中国传统文化道德,鸳蝴派的电影行侠仗义、谈情说爱,俨然已成为市民阶级平庸生活的消遣,普罗大众脑海中的想象和寄托。"③

2. 鸳鸯蝴蝶派文人的电影音乐意识

陈小蝶是重要的鸳鸯蝴蝶派文人代表,在 20 世纪 20 年代,正是中国早期电影鸳鸯蝴蝶风格当道的时期,陈小蝶创作的《香草美人》《塔语斜阳》等都是最具代表的影片。我们通过对陈小蝶的电影音乐观念的梳理考察,也可大概了解鸳鸯蝴蝶派文人的电影音乐意识。

陈小蝶认为,音乐对电影表演有所裨益,指出即使在欧美电影

① 柯灵.试为"五四"与电影画一轮廓:电影回顾录[M]//罗艺军.20 世纪中国电影理论文选(下册).北京:文化艺术出版社,2003:337.
② 许道明,沙似鹏.中国电影简史[M].北京:中国青年出版社,1990:49 - 50.
③ 李焕征."五四"现代性与 1920 年代中国电影中的都市与乡土现象[C].中国电影年会论文集,2016:28 - 29.

拍片时,也采用音乐辅助的办法:"欧美摄影场,多用音乐,以副导演能力之不足,喜剧用谐声,演哀剧用悲调,故不待导演发声,演员已者已不期然而有自然之哭笑,无他者,音乐感召力之耳。"[①]陈小蝶在 20 年代提出了富有预见性的"国民性"电影音乐观。他从"剧场感"的角度,论述音乐对国民电影的重要性。他认为,音乐能够增加电影片的现场感,给人以强烈的震撼。他以亲身经验讲述在卡尔登戏院看《党人魂》时,现场有雄壮的现场音乐,把战火轰然的感觉,通过演奏的音乐表现出来,感觉非常壮丽。但后来在爱西斯剧院重新再看此片,没有了雄壮伴奏音乐,结果观影的感受就完全不一样了,于是得出结论,认为音乐不仅能够有助于影片演员的表演,更能够让剧场观众深深为剧情所打动。陈小蝶还认为,中国电影音乐发展的关键在于要立足中国观众的审美心理与文化个性,提炼出一套适合民族电影的国民音乐。当时不少剧院盲目崇拜西乐,西乐表现本土剧不伦不类,这说明欧美电影对本土电影形成的从内容、类型、服装甚至到音乐的普遍的侵占,在这种情况下,寻找到电影音乐的国民性显得尤为可贵。如在《良心复活》《娼门之子》《金缕恨》中,影片中的人物于幕间登台演唱,《良心复活》在中央大剧院上演时,女主角杨耐梅在幕间演唱了一首《乳娘曲》(词作者包天笑)。歌曲描写一个被男人抛弃的妇女,生下孩子却无力抚养不得不卖给别人的痛楚心情。这是一首非常流行的歌曲,被运用到了这里恰如其分,取得了非常好的艺术效果[②]。

鸳鸯蝴蝶派的电影与音乐紧密的融合,成为一种新的文化现

[①] 李斌,曹燕宁.彼时无声胜有声:"通俗市民主义"与中国电影音乐的奠基[J].重庆邮电大学学报(社会科学版),2011(1).

[②] 李斌,曹燕宁.彼时无声胜有声:"通俗市民主义"与中国电影音乐的奠基[J].重庆邮电大学学报(社会科学版),2011(1).

象。举一个具体例子：当时在欧美影院，随着电影播放的音乐并没有具体的谱子，大多放完就没有了。陈小蝶则倡导，正确的做法应该是为一部电影专门做一套音乐，两者共同流传才算是成功的电影传播，这样的做法对后来的电影音乐实践影响非常大，时至今日都保留了在一部电影出品的同时，还有其电影原声碟片录制与流传的做法。其后电影音乐逐渐脱离电影，成为一种相对独立的文化，并且有流行音乐的谱子随之传唱，拥有了更加广阔的传播空间。鸳鸯蝴蝶派在无声电影时期就能预见性地关注音乐与电影的关系，提出电影音乐应该多向民族文化的内在空间挖掘的认识，深深启迪了后来的电影音乐人。鸳鸯蝴蝶派文人的音乐意识还深深影响了30年代"软性电影"音乐的迅速发展，以及家庭爱情歌曲的广泛传播。

第二节 救亡歌咏运动的兴起与左翼电影音乐的创作历程

20世纪30年代，日本军国主义悍然侵略我国东北与华北，并且变本加厉地实行着进一步独霸中国的阴谋，促使中国的政治形势进入了一个民族矛盾日益激化、社会生活愈加动荡、人民生活更加苦难的艰难局面。电影界启蒙性的新文化"国片复兴运动"开展不久，就迎来了救亡性的左翼电影运动高潮，同时，整体社会音乐发展也呈现出音乐队伍的逐步分化和新的群众性革命音乐迅速发展的势态。

一、群众性救亡歌咏活动的兴起与左翼音乐组织的建立

"九一八"和"一·二八"的炮火震动了全国各阶级的人民群

众、民族危亡的危机感,激励各地掀起了一浪高过一浪的群众性救亡歌咏运动,这一切都为迅速建立左翼音乐组织、开展革命音乐运动创造了条件。1932年秋天,王旦东、李元庆、黎国荃等人牵头在北平组织成立"左翼音乐工作者联合会";1933年春天,以任光、安娥、聂耳、张曙等为主,在上海成立了"苏联之友社"音乐小组;1934年初,萧声(萧之亮)、聂耳、任光、张曙、吕骥、安娥、王芝泉等人在左翼"剧联"内部成立音乐小组①。虽然这些组织规模不大,他们所组织的活动主要是进行无产阶级革命文艺理论的学习和对群众歌咏的创作研晶。他们都自觉地以"左联"的纲领作为自己开展工作的指导,并自觉接受中国共产党的领导。在电影音乐方面,在左联田汉等人的领导下,有意识地参与到当时进步电影音乐的创作中去,先后为《母性之光》《渔光曲》《桃李劫》《大路》《新女性》《风云儿女》《逃亡》等电影创作了一系列群众歌曲和抒情歌曲,受到了各阶层社会人士的欢迎,产生了极其广泛的群众影响。

随着全国范围内的群众抗日救亡呼声的一天天高涨,同时为了加强和推动这个伟大的群众爱国运动,左翼音乐工作者中以吕骥、沙梅、孟波、麦新为主,组织了"业余合唱团"②并且大力支持当时由群众自发组织起来的"民众歌咏会"③。这两个组织在群众中教传了许多优秀爱国歌曲,广泛地团结了上海各个行业

① 这个组织的成立在聂耳的日记中有明确记载,但它是否就是之前的"苏联之友社"中"音乐小组",与有关当事人的回忆还有一些不一致的疑点,确切情况还有待查证。
② 又称"业余歌咏团",最初由聂耳倡导,后来由吕骥、沙梅具体领导。这个规模并不大但是成员政治上稳定、业务水平较高,并且还领导或组织其他合唱团,所以其实质为当时推动救亡歌咏运动发展的领导核心。
③ "民众歌咏会"成立于1935年2月22日,由爱国学生、职工和市民自发组成,组织者是上海基督教青年会干事刘良模,后来麦新、孟波成为该组织的骨干。该组织在1936年抗日救亡歌咏运动中发挥了重要作用。

领域的进步爱国音乐爱好者,也包括了电影领域的创作者、表演者以及广大爱好者观众,掀起了一个有组织、有领导的救亡歌咏运动。

二、左翼电影音乐创作及特点

（一）特殊历史条件下意识形态的艺术表达

中国早期电影评论的开拓者王尘无在《中国电影之路》中指出:"目前的中国大众,却只有彻底地正确地反帝反封建才有出路!"[①]他并且明确指出中国电影反帝反封建的六大表现题材,包含了当时社会阶级的、民族反抗的方方面面的矛盾冲突,集中体现了左翼运动的精神旨归。如果说中国电影在此前轰轰烈烈的抗日救亡运动中表现平平,那么在左翼文艺运动时期的全情投入,足以让所有无产阶级文化战线的人们刮目相看,而左翼电影音乐者在这场斗争中,不仅展现了非凡的战斗力,同时还展现了优秀的艺术表现力。

电影《凯歌》(1935 年)是一部讲述劳动人民团结一心战胜封建迷信的故事片。江南大旱,哀鸿遍野。恶霸地主利用封建迷信大搞迎神会,目的在于欺诈农民的血汗钱财。小学教师徐思源领导农民奋起反抗,揭发恶霸的阴谋,并带领大家开坝引水,消除旱情,高奏凯歌。由田汉作词、任光作曲的同名主题曲《凯歌》正是反映了劳动人民与封建势力进行坚定斗争的歌曲:"你打桩啊,来啊!我拉绳啊,来啊! 我们不靠天哪,我们不求神! 我们大家一条心,不通长江誓不休!"这首歌曲既是反对自然灾害的抗争,也突出了反封建精神。恶霸地主是封建势力的代表,战胜了他们就是农民

① 尘无.中国电影之路[J].明星,1933(2).

在反封建斗争中的胜利。

影片《大路》则是一部歌颂筑路工人为修建公路而献身的英雄影片，也是中国电影历史上第一部描写工人阶级的影片，片中洋溢着年轻的工人们健康的青春热情，这从开篇的序曲《开路先锋》中就表达得淋漓尽致，年轻的工人们以开路先锋的姿态，向前进道路上的重重障碍发起挑战。"我们是开路先锋！不怕你关山千万重，几千年的化石积成了地面的山峰！前途没有路，人类不相通，是谁，障碍了我们的进路，障碍重重？大家莫叹行路难，叹息无用，无用！"歌中充分展现了修路工人的乐观主义，对困难的藐视和自信，塑造了全新的依靠自己掌握命运的无产阶级形象。另一首《大路歌》中唱道："大家努力，一齐向前！压平路上的崎岖，碾碎前面的艰难！背起重担朝前走，自由的大路快筑完！"这首歌曲则表现了筑路工人修筑自由大路的热情，工人前锋勇往直前、无往不胜的英雄气概。

左翼电影音乐在特殊的历史条件下，有其明确的意识形态方向，实际体现的是无产阶级的政治文化要求。近代以来，反帝反封建是国家民族的重大革命任务，辛亥革命推翻的只是几千年的帝制，但封建观念和传统绝不是短时间能够消除的，反封建的历史任务还在，反帝国主义侵略更是重要的历史任务。在这两大特殊历史条件下的责任使命激励下，左翼电影音乐以强烈的时代感和大众传播艺术特性，表达了无产阶级在这场双重革命中的重要地位。

（二）商业都市环境下造就非凡的流行大众音乐

一直以来大众音乐都是一个很难界定的概念，因为一切生存于民间的音乐形态都被包含在内。就音乐的生产环节而言，由于它是从低级的原始形态向高级的精英形态、从较为粗俗的口头文

化向更加精确精致的笔头文化积累和叠加而来的音乐形式,因此大众音乐的创作主题是多资源、多次元的。就音乐的社会接受环节而言,它实现了大众的多种精神追求,体现大众的多种审美评价和表达大众的多种生活方式,因此大众音乐的参与主体是全方位的。历代宫廷音乐、文人音乐从民间音乐中寻求对其有用的东西,也体现出大众音乐参与主体的全方位性①。中国左翼电影音乐与大众流行音乐大致有如下相同的文化特征:一是生活化。这是左翼音乐的最基本特征之一,其功能直指理想与现实的矛盾。繁华大都市旧上海,"富人的天堂,穷人的地狱","纸醉金迷跳舞场"与明星舞女的真实生活,唱不尽都市街头百态和城市贫民苦难的生活,等等,都真切地展现在左翼电影音乐的描写中。"大众音乐是高度自由化、不受任何约束的音乐。这种不受约束的自由化集中体现在内容的自由化、创作生产的自由化和创作的大众参与性三方面。……由于组成大众成分中各种成分的文化、审美的多层次性和不同悬殊,也由于大众是处于一个流动的社会历史之中,故大众音乐创作'畅吐真言'的创作方式,将离散在不同的'点'上,这就形成了大众音乐内容的高度自由化……"②二是包容性。也是大众音乐与这一时期左翼音乐的共同特点。我们并不难理解,宽泛地容纳一切组成元素,成为求同存异的新体;电影音乐贯穿于中国大众音乐历史的始终,更是对近代都市中芸芸众生、生活百态的集中体现。20世纪30年代,在近代西方资本主义文化的强大冲击力下,中国左翼电影音乐,审时度势,痛定思痛,调整方向,兼收并

① 伍春明."时代曲"与"救亡歌":20世纪上半叶中国流行歌曲的人文解读[M].北京:人民出版社,2010:26-27.
② 曾遂今.中国大众音乐:大众音乐文化的社会历史连续与传播[M].北京:北京广播学院出版社,2003:19.

进,其主题创作和听众受众的组成结构在发展中更趋合理、更趋包容,在包罗万象的都市背景下,在电影这种西方舶来艺术的载体下,向着最广大民众传播自己的革命理想和斗争。

(三)超越电影载体成为音乐经典

钟惦棐①在香港中国电影学会召开的20—30年代中国电影研讨会上的发言《力争电影为人民和社会进步贡献才智》中,曾对当时的情况做了生动的描写:"无数观众涌进影院,就是为了去听'东北是我们的'、'保卫我们的土地'这些激昂的言词。'中华民族到了最危险的时候','每个人都被迫发生最后的吼声!''工农兵学商,一起来救亡!''到前线去吧,走向人民解放的战场!'当银幕上响起这些歌声的时候,观众热泪盈眶,群情沸腾。无数青年学生唱着这些歌曲走出影院,走上前线,奔向革命圣地延安,投身于抗日救国的战斗行列之中。"②显然,左翼电影歌曲的作用绝不限于它在影片中的价值呈现,而是以歌曲本身的独立价值显现于世,成为当时全国群众广为传唱的进步歌咏,推动了全国救亡歌咏运动,更成为全国"新音乐运动"的重要内容。夏衍曾经在《中国电影的历史与党的领导》一文中写道:"常常有这样的事情,一个剧本已经定了,快开拍了,或者已经开拍了,导演找我们商量,或者我们主动地向导演提出建议,给他们改动一些情节,修润几句话,我们就

① 钟惦棐(1919—1987),四川人,中共党员。中国电影美学奠基人,电影评论家。毕业于延安抗日军政大学、延安鲁迅艺术学院。历任中国电影家协会主席团委员、中国电影艺术研究中心艺术委员会委员、中国电影评论学会会长,中宣部电影指导委员会成员,主编《电影美学》。主要研究领域为电影艺术的研究和评论,对美术、戏剧、文学、音乐也有独到的见解。

② 钟惦棐.力争电影为人民和社会进步贡献才智:在香港中国电影学会召开二十至三十年代中国电影研讨会的发言[J].电影艺术,1984(8).

抓住这种机会,想尽方法在这个既定的故事里面加上一点'意识'的作料。"①电影歌曲因为是左翼音乐人的创作,所以带有很浓厚的革命意识形态色彩,又特别受到观众的追捧,最易传唱,所以常常作为这种意识形态的作料加入影片。虽然我们认为电影歌曲应该有独立的艺术价值,但是作为电影中的音乐,它仍然应该为电影服务,以构成电影的有机整体作为基础,歌曲要与电影紧密地结合,否则还如何叫电影歌曲呢? 对此现象当时的电影评论曾发声:"每一个电影终有一二支歌曲,没了歌曲子好像既不时髦,又不受欢迎似的……我们并不反对电影中有歌曲,如果有必要,那是尽可利用一下的,可是我们却反对一般投机似的把歌曲滥乱插,……不但与剧情没有关系,而且与画面也有不相称的,……根本抹杀了电影艺术的统一性。"②这一现象应当说是当时社会政治状况戏剧化的表现,同时也是电影音乐创作发展过程中不完善的表现。这种趋势在30年代中后期,伴随着电影音乐整体剧作构思理想的实现和新现实主义电影文化思潮的深入,渐渐得到修正,中国电影音乐进入了一个新的发展高峰时期。

三、中国电影音乐的国族性表现(左翼电影运动后)

近代以前,古代中国只有家国天下,并没有近代意义上的国家。尤其是从明末清初开始中国对外的大门渐渐关闭,对于大多数中国人而言,什么是中国? 什么是中华民族? 这些有关国家民族的认同,长期以来都处于一种无意识的状态。费孝通先生认为:中华民族是多元一体,有一个从自在到自为的发展过程③。意思

① 夏衍.中国电影的历史与党的领导[J].中国电影杂志,1957(11).
② 文硕.百老汇在民国(1929—1949)[M].北京:西苑出版社,2015:39.
③ 费孝通.中华民族的多元一体格局[J].北京大学学报(哲社版),1989(4).

是说：古代中国民族尚处于一个潜在状态，要到近代受到外国列强侵略之后，才发展成一个多元一体的自觉、显露的状态，潜在的区别、对立、斗争才得以显现。左翼电影运动正是在20世纪30年代，日本帝国主义挑起的"九一八"事件，强占我国东北，次年又发动"一·二八"事变进攻上海，中华民族面临内忧外患的动荡局势下诞生的，是全国掀起的一场轰轰烈烈的抗日救亡运动在文艺战线的组成部分。所以在这场运动中，最鲜明的特点在于：弘扬爱国主义、反对帝国主义侵略、号召广大民众参加爱国救亡革命斗争。左翼电影和左翼电影音乐成为最易于宣传传播的形式，成为左翼电影运动的号角。

左翼电影音乐以声乐作品为主，在我国大多数民众的音乐修养较低、对于器乐音乐还不具备欣赏能力的前提下，要向社会最底层的劳苦大众、最广泛的平民阶级宣传爱国主义、反帝反封建、抗日救亡革命斗争思想，歌曲要比器乐曲的力量来得更加强烈直接。左翼电影歌曲的创作手法，积极吸取民族民间音乐，基本上采取中国民族五声调式为基础创作或是改编。歌曲的音域较窄，易学易唱。歌词创作也都使用白话文，用最简单的方式把国家民族的主题告诉每个电影观众和听众。这也与左翼电影歌曲肩负着鼓舞广大群众抗日救国的责任有关，歌曲的词曲创作者必须考虑到大众的欣赏水平甚至是迎合大众的审美情趣，才能取得最深广的影响力。总而言之，左翼电影歌曲在中国近代历史上开创了我国音乐大众化、民族化的崭新局面，深入开启了近代民众的国家、民族认同感，反对帝国主义侵略的革命热情，进而为无产阶级革命音乐奠定了基础，并在之后很长一段时间里"高歌猛进"，成为中国近代音乐的主流，影响直至新中国成立以后。

第三节 "国防电影"音乐创作新时期

1935年以后,日本帝国主义对我国的侵略日益加重,爱国学生们在这一年底发起了"一二·九"运动,中国民众抗日救亡的呼声日益高涨。在这样的大形势之下,左翼新文化运动进入了一个新的阶段。为了团结一切可以团结的文艺界人士,左翼作家联盟、左翼戏剧家联盟相继解散,取而代之的是上海文化界救国会,继上海文化界救国会成立后,上海电影界救国会也相继成立。此时,在"国防文学""国防戏剧"的基础上,电影界也提出了"国防电影"的口号,最初将其定位成反映抗敌斗争、号召民众团结抗敌的影片,后来扩大到了包括反映帝国主义侵略下的各种社会现实问题的影片。

"国防电影"新阶段,从广泛的意义上来说,实际是左翼电影运动在1936—1937年7月全国抗战爆发前的历史时期的延伸。它们不仅都具有深切关注民族命运、暴露现实黑暗、号召群众斗争的共同主题,最重要的,它们都是共产党领导的无产阶级新文化运动的一部分,共同成就了30年代我国近代电影史上辉煌的现实主义创作高峰。

一、"新音乐运动"与"国防电影"

"新音乐运动"是20世纪30年代兴起的,由中国共产党领导的左翼运动,以及延续到解放战争时期的革命音乐运动。"新音乐运动"的性质和任务是"作为争取大众解放的武器,表现、反映大众生活、思想、情感的一种手段,更负担起唤醒、教育、组织大众的使命"[①],要

① 吕骥.中国新音乐的展望[J].光明,1936,1(5).

求音乐工作者应该走进工农群众中去,要从广大的群众生活中获得广阔无垠的创作源泉。中国新音乐运动的先驱、近代著名音乐理论家吕骥在中国近代音乐强烈地受西欧传统音乐影响的情况下,继聂耳之后反抗性地举起了"国防音乐"的大旗,认为中国新音乐发展要立足于民族和大众,从抗日斗争的要求肯定音乐的政治性,创造为大众争取解放的新武器①。他指出,革命的新音乐就是"现实主义新音乐",它的创作方法和目的"应当指出现实社会生活的真实状态,并且肯定的指出可乐观的前途,使唱的人和听众明白他们应走的道路,欣然地一齐走上前去"②。另一方面,中国电影评论家开拓者王尘无在《中国电影之路》一文中说:"最伟大的电影,他一定要深入到大众中间去,一定要给每一个人了解,才有效力。……所谓大众化,并不限于票价方面,最至要的,还是影片的内容和形式方面……电影的内容,非尽量引用大众的真生活和拿大众每天接触的人物做主角不可。"③基于紧迫的国家民族形式和强烈的意识形态目标的共同点,"新音乐运动"与"国防电影"牢牢地结合在了一起,开创了国防电影现实主义电影音乐创作新时期。

国防电影的开山之作《狼山喋血记》,是1936年上海电影救国会对"国防电影"的口号展开讨论和部署之后,由费穆导演,沈浮、费穆共同编剧的第一部国防电影。此片摄制时正处在日本侵略者占领东三省,又步步紧逼华北,稍明事理的中国人一看便知,影片里的狼绝不是单纯的四条腿的狼,而是用飞机大炮武装起来的日本帝国主义侵略者的狼。因此,影片一经上映,立刻受到爱国进步

① 霍士奇(吕骥).论国防音乐[J].生活知识,1936(12).
② 吕骥.新音乐运动论文集[M].北京:生活·读书·新知三联书店,2012:30.
③ 王尘无.中国电影之路[J].明星,1933(2).

文艺工作者们的欢迎,柯灵、鲁思、唐纳、唐瑜、伊明、张庚、尘无等33人在上海各报共同发表了《影评人·影刊编辑推荐〈狼山喋血记〉》一文:"《狼山喋血记》是一个伟大的寓言,它把最深刻的生存的真理包含在一个极简单的乡下人打狼的故事中。它鼓舞着人们抗争,更鼓舞着团结,然后才能争得胜利。……我们敢很诚意地把这张影片当着一个国防影片,一张内容充实而技巧成熟的影片,向我们的读者推荐!"作为一部成功的国防电影,《狼山喋血记》在现实的宣传价值,有非常优秀的表现。但是在艺术上,正如费穆自己所言,由于技术上的限制,无法达到满意的效果。在音乐上则同样是不尽人意。片头的主题曲《狼山谣》由任光作曲、安娥作词,歌曲节奏单调,配以不断反复的狼嚎声,显得生硬死板,更谈不上什么音乐艺术性。但剧中引用的两段民歌倒是亮点,猎户老三上山巡逻时哼着好听的山歌,惹起了姑娘们的注意和欢喜;小玉和父亲打鱼时唱的渔歌,表现了夕阳下妇女一起劳动的和平安宁。此外在片中出现了三次使用西洋乐配乐的场景,分别是:第30分钟时运用西方古典小提琴协奏曲,描写小玉少女怀春、憧憬爱情的心情;第47分钟时使用管弦乐曲配乐,表现了对全村人使用迷信来对付狼群的讽刺;第53分钟时用大型管弦乐表现大群狼群侵扰中,哑巴用牺牲自己来唤醒大家一起抗争,村民终于明白越是害怕狼群越是猖獗的场景。这部分的配乐,虽也能较好地对应影片所要表现的情绪和场面,但是对于这样一个以中国乡村为背景的故事来说,当西洋乐响起,仍会使人觉得有种格格不入的感觉。剧终全体齐唱《狼山谣》,表现了猎户齐心协力不惧狼群的力量,领唱的是小玉的扮演者黎莉莉。由此可见,在国防电影初期,仓促中为了宣扬国家民族性这一主要目的,把艺术价值靠后放一放,把现实的宣传价值作为首要目的,也是当时"新音乐运动"与"国防电影"结合初

期的一种表现。但是在随后的电影摄制和电影音乐创作中这样的状况产生了很大变化。

二、新现实主义中国电影音乐创作体系的初步形成

在左翼电影运动的新时期,以"国防电影"为中心,描写社会生活现状,反映现实生活内容,现实中人们受到的疾苦、压迫被真实展示在电影中。与此同时,越来越多的音乐家也投身到这场电影运动中,将时代的激流和民众的声音表现出来。"新现实主义"电影音乐,在艺术家的创造和提倡中,也有了明显的表现和提高,我们可以从1937年出品的一系列优秀电影音乐创作的出色表现中得见其一斑。例如:1937年春节由明星公司出品,夏衍编剧、张石川导演的《压岁钱》,音乐创作和编排由贺绿汀完成,孙师毅填词;1937年2月由新华公司出品,马徐维邦编导的《夜半歌声》,音乐创作由冼星海完成,田汉填词;1937年4月由明星公司出品,沈西苓编导的《十字街头》,音乐创作由贺绿汀、刘雪庵完成;1937年7月由明星公司出品,袁牧之编导的《马路天使》,音乐创作和编排由贺绿汀完成,田汉填词;同月由新华公司出品、田汉编剧、史东山导演的《青年进行曲》,音乐创作编排由冼星海完成,田汉填词。以上这些影片都是左翼电影音乐创作中社会价值和艺术价值非常高的代表作品,其中以《马路天使》最为著名,也是电影音乐创作史上的传奇。这一时期,新现实主义电影音乐创作逐渐形成了自己的特点和体系,并形成为30年代电影音乐创作对中国电影发展影响最为深远的宝贵艺术经验。

(一)电影插曲和主题曲的准确定位

优秀的电影歌曲都是对应着影片中的人物、场景,并且极富个性化的作品,这种个性化付诸电影中的各种元素,与之相互渗透,

产生协调而统一的美,我们将这称为电影歌曲的准确定位①。

例如电影《马路天使》中的两首插曲《天涯歌女》和《四季歌》。影片女主人公小红是东北沦陷后流落上海的歌女,《四季歌》是小红卖唱时在酒楼演唱的,首先表现了女主角的职业环境,然后在卖唱过程中,小红一边不情愿地唱着,一边用手中的手帕编着辫子,歌声和画面共同塑造了一个天真、俏皮的年轻小姑娘形象。《天涯歌女》作为男女主人公的爱情主题,在片中表演了两次,一次是在面对面的窗台上,小红和小陈嬉戏调情,作曲家设计的先是哼唱旋律,哼着哼着再带出歌词,与此同时,在影片镜头中小红一系列的生活表现:喂小鸟、擦桌子、穿针绣花,全都是人物真实生活的再现,完全没有做作的痕迹。同时,当歌词唱到"人生啊,谁不惜青春"的时候,画面转到楼下哭泣的小云,音乐与画面的游走紧密贴合。第二次演唱则与第一次的欢乐情绪形成截然对比,因为误会而感情受挫的小红,从头到尾流着眼泪唱完整首曲子,音乐的速度和力度的变化都与人物的情感和心理紧密相关,为展现女主人公丰富、真实的形象和生活发挥了重要的作用。

又如《夜半歌声》中的插曲《黄河之恋》,不仅与人物紧密结合,还直接参加了剧情展开。孙小欧的剧团来到宋丹萍躲藏的剧场排演,孙小欧练唱"娘啊,我像小鸟儿回不了窝……"但他实不满意,边弹琴边苦苦寻找感觉,正当这时,一个悲壮有力的声音响起来:"娘啊,我像小鸟回不了窝,回不了窝!"小欧震惊如此出色的歌声从哪里来,这时看门的人指了指门上一张破旧的海报,海报上印着主角宋丹萍的名字。之后,小欧便一句一句地模仿宋丹萍的歌声,此时电影转场,孙小欧站在舞台上自信地演唱着。这首插曲在电影中运

① 王文和.中国电影音乐寻踪[M].北京:中国广播电视出版社,1995:50.

用得非常巧妙,不仅展现了两位主人公的不同人物性格及其两者的关系,同时直接参与了剧情发展,造成故事的悬念,引人入胜。

也就是说,在写好电影歌曲本身之外,电影歌曲在影片中的运用是一个关键,运用得巧妙、恰到好处,这才是成功的关键。这一时期的电影歌曲的盲目性和口号性创作逐渐减少,整体观念意识加强,电影音乐开始被当作影片整体构思的一部分,导演对电影歌曲位置的确定与时间的安排一开始就留有余地。电影歌曲的出现在影片中早早有了情绪的铺垫,这样就造成了一种自然流出的感觉,包括在影片中的重复、变化重复的运用等,都达到了一个 30 年代艺术创作的顶峰。

(二)音乐创作的整体构思和立体思维

电影的编剧、导演在剧作创作的阶段就开始考虑音乐的编排,这在我国早期电影音乐的开创者孙瑜导演的电影中就已经开始有所显现。孙瑜在《回忆我早期的电影创作》一文中曾提到,《野草闲花》在电影创作初期,他就把电影主题歌和配乐放到了重要的组成部分①。在这种明确的电影音乐观的指导下,主题歌《寻兄词》成为中国电影史上第一首电影歌曲。同时,在无声电影时期有声录音技术达不到的条件下,在电影放映时由影院配乐师对照银幕在扩音机里播放了德沃夏克的小提琴《诙谐曲》作为男女主人公定情时交换心灵的媒介,取得了非常好的艺术效果。30 年代中后期,这样的认识更加深刻。越来越多的电影编导认识到,不仅作为剧作因素的电影音乐,在剧作构思阶段已经设计为不能随意添加或割舍;而对于创作的新歌曲、乐曲,也必须从最初的影片制作开始,就与作曲家沟通。"正如 1935 年,安娥在《艺声》连载的《中国电影

① 孙瑜.回忆我早期的电影创作(上)[J].电影艺术,1982(3).

音乐谈》一文中所说：……'在编制之初，……故事的构造上，已经充满了音乐要素，歌曲的地位与作用，也有相当的准备，这样作法自然好得多了。"《马路天使》中的《天涯歌女》和《四季歌》那么受到推崇，其实是导演袁牧之最早找来的民间歌谣，再由作曲家改编，作词家填词，三个人共同合作的结晶。所以成功的电影音乐创作，是与编剧导演的电影音乐观念密不可分的，离开了这个坚实基础作曲家很难有用武之地。

电影音乐从平面转向立体，主要表现在两个方面：第一，从音画对位来看，不仅仅局限于音乐与画面，而是扩大了表现手段，变成声画对位。例如，电影《桃李劫》中的最后一幕，陶建平行刑前，走进监狱门口又回过头来，对刘校长说："校长，我让您失望了！"校长无语，画外传来的是渐渐远去的脚镣声，接着听到刑场传来的几声枪响，老校长颤抖的手拿着陶建平毕业时的照片，照片落地，这时响起了《毕业歌》。声音与音乐的组合非常有层次感，高潮布置起伏讲究，声音与画面的巧妙结合产生了绝好的艺术效果。歌声中是老校长的心里的声音，画面又一下从过去的欢乐拉回到悲惨的现实，使美好的毕业生理想又蒙上残酷的现实阴影。各种声音、音乐、台词巧妙结合，悲剧结束摄人心魄，给人留下了无尽的思索。这一幕对音乐、人物语言、自然音响的立体设计显示了这一时期有声电影对音响和画面的整体把控能力已经到了一个非常高的水平。第二，音乐结构的贯连。某一个音乐主题或是某一种特殊的器乐音色，在影片中多次反复出现，在情节中起到了纽带作用，使整部电影完整统一，在观众面前展现一个立体的音乐形象。这里我们可以举出影片《都市风光》中的一个例子。在全片 30 多处的音乐中出现了 10 次的锣鼓打击乐，由于它的串联，使全片音乐结构在多变中有统一，统一中又有多变。这个锣鼓声对于音乐结构

的意义还在于,它将四个乡下人引进光怪陆离的西洋镜中,又在这个锣鼓声中回到现实,正是这个打击乐锣鼓连接起了两个不同的时空,在这样的听觉衬托下,通过非常自然的衔接,完成了镜头的转换。同时,每当影片出现讽刺滑稽的场面时,锣鼓声就会响起,它实际上喻了西洋镜之幻境与现实生活本质上的一致性。不能不感叹影片导演与作曲家的构思之精妙,同时也显现出这一时期对于电影音乐的运用的综合性大大加强,对电影叙事的整体与协调开始有了新的高度。

在中国电影音乐形成、发展、成熟的过程中,电影音乐在上海这片"乐土"上全面吸收着外来音乐文化的形式与内容,西方舶来音乐形式在中国电影中的复制和变种,是我国电影音乐创作初创时最大的特点。

20世纪30年代早期,帝国主义的炮火惊醒了中国"欧化"电影的歌舞迷梦,在争取民族解放、国家独立的呼声中,左翼电影歌曲像电影新文化运动的一支轻骑兵,迅速占领市场。电影音乐在都市背景下,运用西方艺术形式的载体,向着最广大民众传播中华民族的革命理想和斗争,同样造就了非凡的大众流行音乐文化。与此同时,当左翼运动越来越势如破竹,左翼电影歌曲的作用开始不限于它在影片中的价值呈现,而是以歌曲本身的独立价值显现于世,成为当时全国群众广为传唱的进步歌咏,推动了全国救亡歌咏运动,更成为全国"新音乐运动"的重要内容。

30年代中期,为适应新的国家局势,左翼电影运动进入了"国防电影"新时期,由此产生的"新音乐运动",与"国防电影"牢牢地结合在一起。这一时期的中国电影,反映社会生活现状,体现现实生活内容,现实中人们受到的疾苦、压迫真实展示在电影中。越来

越多的音乐家、表演家也投身到了这场电影运动中,将时代的激流和民众的声音创作表现出来。这一时期的"新现实主义电影音乐"创作逐渐形成了自己的特点和体系:一是电影歌曲的准确定位;二是电影中音乐编排的整体构思。同时,随着中国电影音乐创作意识和体系的初步形成,促进了电影音乐创作群体日趋成熟的民族自我认同,产生了一批真实反映近代中国社会生活、具有较高艺术性的电影音乐作品,电影家和音乐家合力开创了我国电影音乐创作现实主义新高潮。

第二章
左翼电影音乐创作

音乐创作是音乐审美实践活动的开端和基础,对于任何一部音乐作品来说,其艺术性的高低优劣首先取决于创作,作为音乐审美实践活动的一个重要组成部分,它是人们进一步实施音乐表演活动和欣赏活动的基本依据。在传统的音乐史研究中,总是把作曲家及其创作活动作为最基本的研究对象。同样,音乐美学也一向把揭示音乐创作活动的本质作为最重要的理论课题之一①。

本章将对20世纪30年代的左翼电影音乐中做出重要贡献的作曲家及其代表作品进行分类分析,着重从音乐创作的基本特征、音乐创作的动力、音乐创作的依据以及音乐创作的过程与心理特征等,分析并探讨音乐创作实践活动的内在规律。本章将当时的作曲家主要分成两类:一类是左翼音乐小组的主要成员、左翼电影音乐创作的领袖人物,如聂耳、任光、冼星海、吕骥等;另一类则是受到左翼文艺影响的爱国作曲家,他们同样是左翼电影音乐的创作主力,主要包括黎锦晖、黄自、刘雪庵等。另外,因为中国早期

① 张前.音乐美学教程[M].上海:上海音乐出版社,2002:141.

电影音乐的特殊性,歌曲占有很大比重,所以本章还将优秀的左翼词作家单列出一类。

第一节 左翼电影音乐小组主要成员

一、聂耳

聂耳(1912—1935),云南玉溪人,是中国近代音乐史上最杰出的作曲家之一,郭沫若曾为聂耳墓撰写碑文:"闻其声者莫不油然而兴爱国之思,庄然而宏志士之气,毅然而同趣于共同之鹄的。聂耳乎巍巍然,其与国歌并寿而永垂不朽。"聂耳是我国新音乐的先驱,是无产阶级领导的革命音乐运动的杰出代表,是中国音乐史上一面光辉的旗帜。在聂耳短暂的一生中,主要从事歌曲的创作,另作有民族器乐合奏曲《金蛇狂舞》等四首,舞台剧《扬子江暴风雨》,歌曲36首,含独唱抒情歌曲、儿童歌曲、劳动歌曲等多种题材。但他却并不是专业学习音乐科班出身,更没有留洋学习的经历。他去世时还不满24岁,创作的鼎盛时期只有短短两年,而这两年恰恰也是他投身电影音乐创作事业最重要的两年。

聂耳共创作了36首歌曲,其中电影歌曲13首和一些电影配乐。1933年,联华影业公司摄制完成了电影《母性之光》,影片由田汉编剧、卜万仓导演。这部影片热情地颂扬了革命者家瑚和他参加的矿工队伍,并将主人公与追名逐利的音乐家林寄梅作了对比,讲述了女儿小梅在成长过程中不同环境对她的影响,以及她出嫁后的悲惨遭遇,批判了资产阶级生活方式。迫于当

时的政治压力,虽然没有正面将家珊这样的革命者描写得鲜明突出,但导演还是通过各种方式表达了对其的肯定和赞扬,并邀请作曲家聂耳为影片创作插曲,在放映时由唱片机同步播放,这是默片时代穿插电影音乐最常见的方法。其中聂耳创作的《开矿歌》,热情地歌颂了家珊所参加的矿工队伍,与南洋矿工的劳动画面相配合而演唱。全曲旋律积极稳健,昂扬向上,展现了工人阶级的团结凝聚力以及对革命的向往。这是聂耳创作的第一首电影歌曲,正是此时开始了他的电影音乐创作生涯。这不仅是聂耳音乐创作的起点,它还标志着左翼电影运动与新音乐运动紧密结合的开端。自此之后,大批音乐家参与到左翼音乐创作工作中,谱写了大量优秀的电影音乐。这些电影音乐随着电影的上映面世,在群众中流传甚广,产生了积极的社会影响。

(一)《桃李劫》中音乐及声音的运用

1934年《时事旬报》的"银幕近讯"上有一篇抢眼的短讯:"桃李劫中全是处女,这里'处女'指的是处女作,它是电通公司的处女作,是三友式录音机的处女作,是应云卫的导演处女作,是袁牧之和陈波儿现身银幕的处女作。"[①]《桃李劫》是中国第一部将人物语言、自然音响和音乐三个元素相融合的电影,并且三者都找到了各自准确的位置,又能彼此关照,可以说三者第一次的竞相辉映就完成了艺术的呈现,笔者认为这才是真正的有声电影的"处女作"。为什么说这才是有声电影的起点呢?其实在《桃李劫》以前,中国电影中对声音的认识还比较肤浅,比如1933年明星公司出品的配音片《春蚕》,这部影片中所有的音乐都是使用现成的音乐剪辑配

① 银幕快讯专栏[J].时事旬报,1934(18).

合而成的，仅仅处于一种伴奏的烘托效果，音响上只有最简单的声音背景。到了1934年，联华影业公司出品的《渔光曲》，虽说是有声片，但人物对白仍然全部采用字幕的形式，而在主题歌的创作方面有了成功的尝试。

《桃李劫》则完全站在有声电影的创作高度，有意识地进行有声电影的创作，有意识地全面进行对电影中音乐与声音的探索。通过自然音响的运用，既保持了环境实景的真实性，又兼顾了电影创作的艺术性。例如，在男女工人和同学们一起送老校长出国的一场戏中，两次运用汽笛鸣叫。声音在画外，虽然不表现声源，但画面中却是师生在船舱中道别的场景，声音揭示了特定人物活动的环境，又表现了"兰舟催发"的心情，表现了师生依依惜别的情感。又如，电影中先后四次响起的工厂汽笛声，都各有其作用。男主人公在工厂做工的场景中，背景是喧闹的机器声；他将自己的孩子送往育婴堂的场景中，则将风声、雨声、婴儿啼哭声混合在一起，有力地渲染了当时的人物情绪和环境气氛。

该片的音乐表现则更加突出。在编导明确的进行有声电影艺术的音乐创作意识下，请到了聂耳作为本片的音乐指导，将音乐与人物语言和自然音响各种声音艺术表现手段结合起来，从而达到了一个全新的有声电影的高度。电影的主题曲《毕业歌》由田汉作词、聂耳作曲。《毕业歌》属于进行曲风格的群众歌曲，充分展现了歌曲的革命性。斩钉截铁般果敢的节奏，勇往直前无所阻挡的气势，在群众中迅速而广泛流传，表现了当时正如火如荼地开展抗日民族救亡运动以及人们对抗战必胜的信心。歌曲音乐上有几点特色：第一，旋律随同歌词采用了排比句，表现了学生们毕业时的意气风发；第二，切分节奏的串联，构成了青年波澜起伏的生动形象；第三，口号式、号召性的语言，激励人们在民族存亡之秋，担负起民

族自救的重任。全曲可分为四段,歌词是自由体的新诗,采用核心音调贯穿发展的多段体结构。歌词与旋律高度契合,情绪发展环环相扣,达到了整体的统一与平衡。第一段的音乐具有号召性,像警钟声声;第二段中宣示性的音乐展现了有为青年的志向和抱负;第三段则以高昂的音调、开阔的节奏,突出了民族自救的气势;第四段的音乐同样具有号召性,但相较于第一段,音乐更为急切,更为热情的呼吁,使全曲在高昂、激越的气氛中结束。"同学们,大家起来,担负起天下的兴亡!"首句以祈使句开头,起到唤醒青年学生斗志的作用,让大家站起来,勇敢地打击反动统治,唤起学生的民族使命。"听吧,满耳是大众的嗟伤! 看吧,一年年国土的沦丧!"祈使句构成对偶,唱词形象生动、朗朗上口,气势恢宏,意在唤醒"两耳不闻窗外事,一心只读圣贤书"的学生们,民族的使命感油然而生,要为民族而战、为国家而战。全曲朝气蓬勃、热情洋溢,具有极强的鼓舞人心的力量。这首主题歌是当时非常流行的歌曲,时至今日仍然为大家所喜爱(谱1)。

谱1　　　　　　毕业歌

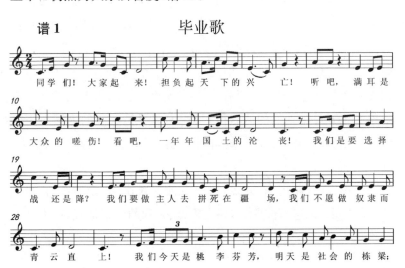

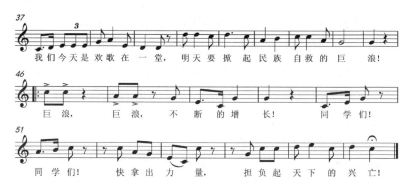

(二)《大路》中音乐的运用

影片《大路》1934年由联华影业公司出品,由孙瑜编剧并导演。孙瑜以饱满的热情在电影银幕上谱写了一曲工人劳动者团结抗敌、不怕牺牲的颂歌。影片描写了一群青年工人要修筑公路,但遭到了军阀的阻挠和迫害,最终在飞机大炮之下牺牲的故事。影片的结尾使用了象征的手法,表明"大路"仍然要继续修筑下去的精神。这部影片具有鲜明的反帝反封建的意义。正如导演孙瑜所说:"《大路》的故事是一群傻孩子般的筑路工人领导伙伴们一齐热烈的加入反帝工作。……那树上有几个小蓓蕾,将来如果开花结了果实,我想也可以给人充饥果腹的。"[1]与此同时,作曲家聂耳则以惯用的浪漫、乐观、昂扬的曲调,描绘了一群虽然受着沉重压迫、做着艰苦劳动,但却坚强、善良、勇敢的青年工人形象。正如片中他们的座右铭"我们谁也不是灰心的人",倒下的地方再站起来,并肩挽起巨绳,拉起筑路的铁滚,伴着激越的歌声,齐步向前。

电影以《开路先锋》开篇,这首由孙师毅作词、聂耳作曲、金焰领唱的序歌,以进行曲曲式,一人领、众人和的演唱形式,有力地展

[1] 孙瑜.关于大路[J].文艺电影,1935(3).

示出银幕上筑路工人的第一印象。"轰轰轰,我们是开路先锋",鲜明的主属和弦,有力地强调了角色;连续的附点显示了一种奋勇向前的动力,"不怕你关山千万重";第二部分,用提问的句式,领唱问,众人答,"看岭塌山崩,天翻地动,团结不要松"。最后点题回到主调"我们是开路先锋!"另一首主题歌《大路歌》则是通过模仿劳动号子的拟声词开声,曲调每每伴随着青年筑路工人开山筑路的壮丽画面而出现,每一句歌词后面都要跟着"嗨嗨咳,嗨咳吭"以表现大家团结一心向前的决心。纵观全曲,我们可以发现这首歌曲有以下几个特点:首先,歌曲运用了民族五声调式,即羽调式,前四个小节的歌词为模拟呼号的拟声词,节奏平缓,并且为了起到强调的作用进行了反复。相同的旋律织体在歌曲尾声处又再次出现,这样首尾呼应的处理使得全曲的风格趋于统一,同时也凸显出工人阶级的气魄和力量。相较于民间的传统劳动号子,更加具有艺术加工的处理和安排,而不是简单的粗略再现。其次,音乐语言与唱词高度一致,采用了直白生动的表达方式,简单易懂的唱词才能使听众理解歌曲的意义,从而产生艺术感染力。再次,这首歌曲虽然整体比较简单,但是表现手法灵活,并且一气呵成。曲中乐句"大家努力!一齐向前!"节奏型缩短了一倍,从原本平稳的八分音符变成了密集的十六分音符,密集的节奏型使得感情表达更加迫切和激动。同样的处理在八小节后再次出现,起到了呼应和平衡的效果。此外,本曲的音域跨度为九度,没有复杂的节奏音型,也没有音程的大跳,这就使得曲调流畅易唱,也是保证一首歌曲能够广泛流传的条件之一。总之,这首歌曲是团结和意志的象征,是渴望战斗和胜利的呼喊。特别是在影片的结尾处:为了建筑一条重要的军用公路,筑路工人冒着敌机轰炸,奋不顾身地修路,直至牺牲生命,最后终于将路修通。活下

来的丁香姑娘望着新的军用公路上奔驰着赴前线抗战的军人军车,画面中又显现了牺牲的金哥、老张、章大、小罗、茉莉,他们仿佛并没有死,仍然迈着坚定的步伐团结向前。此情此景,又响起了主题歌《大路歌》,由远及近的音响效果以及越来越多的人声聚集起来,回荡在祖国长空,回荡在整个剧场,音乐赋予电影的何止是感动!(谱2)除此之外,还有两首电影插曲——《新凤阳歌》和《燕燕歌》,由作曲家任光和作词家安娥创作改编。我们后面还会介绍到,在此不加赘述。

谱2　　　　　　大路歌

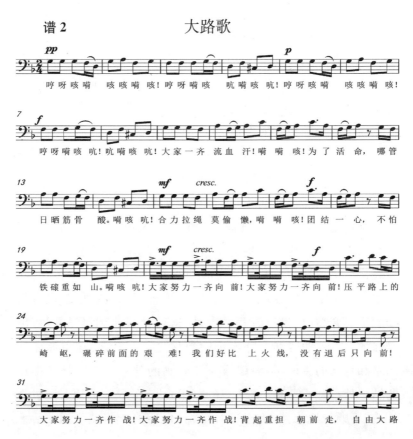

(三)《风云儿女》音乐创作的成功

《风云儿女》是由电通公司摄制的影片,这部影片起初是由田汉编写的,但后来由于田汉被捕入狱,由夏衍继续编写分场摄制台本,1935 年由许幸之导演拍摄完成。影片主人公、诗人辛白华,是游离于人民民族革命斗争之外的知识分子,在民族危亡日益严重的形势下,逐渐觉悟,最终走向奋勇抗争。在当时的白色恐怖下,田汉已经入狱,这样反映抗日救亡的影片能够如期拍摄并上映是非常不易。但是,《风云儿女》的故事情节稍显概念化,人物设置不太合理,故事线条有些突兀。例如,诗人白华在东北沦陷后流亡上海,理应有亡国亡家之痛,可他却成了富孀的情人,沉迷于享乐之中,忘记了现实的一切。于是在后来他因为听到阿凤的表演就幡然醒悟,就显得说服力不强。这可能与当时的政治环境有关,很多内容都不能明白交代,如片中革命者梁质夫的表现及其对白华的影响等都叙述不够,因而造成了这些电影创作逻辑上的不足。

然而,这部电影的音乐创作却取得了极大的成功。首先,影片的主题歌《义勇军进行曲》,以奔放豪迈的热情、高亢激昂的旋律,运用人民群众喜闻乐见的表现形式,唱出了人民的心声、时代的强音。它不仅在一定程度上弥补了影片本身的不足,而且在日后激励人民奋起抗日方面发挥了巨大的作用。该曲自产生

以来就一直受到广大人民的欢迎,在全国抗日战争和解放战争中,都发挥着团结、激励人民战斗意志的巨大作用。1949年,中国人民政治协商会议第一届全体会议将《义勇军进行曲》确立为中华人民共和国国歌。

下面从音乐的角度分析这首歌曲的成功之处。这首歌曲,结构属于一段式,紧凑严谨。歌曲的旋律以上行走向为主,音乐情绪向上发展,同时采用号召性短句,使歌曲坚强有力富于战斗性。首先,歌曲采用明亮稳定的G大调,前奏是由一个分解的大三和弦构成,凸显了大调式的特点。旋律开始用弱起的节奏,运用纯四度、属音跳进到主音的构成,营造紧迫感,这样的旋律音程具有鲜明的战斗号召性和不断推动向前的力量。《国际歌》的开始也是一样的音程设置,而不同的是,聂耳在该曲中采用了三个连续的重复,起于弱拍并不断加强,音域一个比一个高,比喻一浪高过一浪地向前聚集,从而推向最后高潮。其次,歌曲在节奏上使用了进行曲风格的四二拍子,使歌曲充满激情,尤其是三连音节奏与休止符节奏更是画龙点睛。三连音节奏在全曲出现了五次之多,在前奏中就有显现,那仿佛预示号角已经吹响,最后结束句中同音反复的连续两次三连音,表现了沉着肯定的语气。休止符的恰当使用又大大加强了歌曲中坚定勇敢的战斗情绪。最后一句"中华民族到了最危险的时候",作曲家在"到了"之后运用了一个八分休止,在休止之后更突出了"最危险的时候",仿佛一记警钟使中华民族意识到最危险的时候。聂耳将田汉的歌词写成铿锵有力的进行曲,旋律创作是用中国传统五声调式,同时融合了法国《马赛曲》和《国际歌》等名曲的创作方法,大大加强了歌曲的紧张度和战斗性。谱3为聂耳创作的《义勇军进行曲》手稿。

谱3　　　　　《义勇军进行曲》手稿

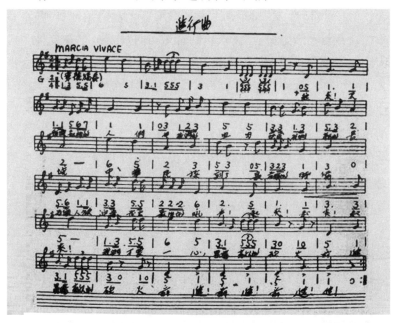

"如果说'中国的新音乐要向世界开花',那聂耳的《义勇军进行曲》已经开了一朵茁嫩的花,唱这支歌的,不但是中国的千百万民众,而且朝鲜、日本、美国、苏联……都在流行这首战歌。特别是美国,曾用英文字母把歌词拼音,由几千人来合唱,还邀请了著名的百人乐队来伴奏,一连广播几天,而且灌成唱片。这首歌在美国已被认为是'中国人民底刚毅精神之象征'(美国《生活杂志》评语)了。"①

(四)聂耳电影音乐创作思想及特点

聂耳无疑是最早举起左翼音乐运动大旗的旗手,他在日记中写道:"音乐和其它艺术(诗、小说、戏剧等)一样,是代替大众在呐

①　白澄.聂耳:新音运的"开路先锋"[J].音乐艺术(副辑),1945(3).

喊。"他认为"中国的音乐需要的不是软豆腐,而是真刀真枪的硬功夫!"他在 1935 年发表的《一年来之中国音乐》,清楚地看到"新音乐的新芽将不断生长","民众化的音乐,通过电影,已逐渐地为广大民众所接受所欢迎"①,为此,他大声地呼吁,"你要向那群众深入,在这里面,你将有新鲜的材料,创造出新鲜的艺术。喂!努力!那条才是时代的大路!"②这些都是聂耳音乐思想的真实体现,他的理论宣言以及不到三年的创作实践开辟了左翼音乐的新道路。他的音乐作品在内容和形式上追求大众化,并反映无产阶级的革命要求,开创了左翼音乐创作的首要特征。

1. 注重音乐来自生活的真实性

在聂耳创作的音乐作品中,很多音调都取材于现实生活,或者是激昂进军的号角声,或者是战斗的呐喊声,抑或是劳动人民劳作时的动作节律,以及痛苦不堪的悲伤哽咽甚至火药的爆破声……这些例子都说明了聂耳在音乐创作的过程中十分重视来源于生活经验的取材。据记载,聂耳为了获得真实的生活经验,经常寻访黄浦江边的码头、修路工人的工地,走遍了大街小巷、院落弄堂。聂耳没有良好的专业学习音乐的条件,在实践中积累的经验也很有限,在这样的情况下,他仍然创作出了大量优秀的音乐作品。能做到这一点,光有天资聪慧的头脑是远远不够的。或许正是他能够正确认识社会生活实践和音乐创作实践需要紧密联系起来,并在此基础上相互借鉴、磨合和消化,才能唤起广大群众的共鸣。聂耳在 1932 年 1 月 8 日的日记中写道:"音乐是绝对现实的东西,是人类底意识和感情的形态的组织化的表现。"③我们可以发现,聂耳

① 聂耳.一年来之中国音乐[N].申报(本埠增刊),1935-01-06.
② 黑天使(聂耳的笔名).中国歌舞短论[J].电影艺术,1932(3).
③ 聂耳.聂耳全集[M].北京:人民音乐出版社,1985:350.

所秉承的创作观念,他认为音乐的内容应该来自客观存在的社会现实,并且音乐语言的素材也应该取材于客观存在的现实生活。

2. 音乐中鲜明的指向性和革命性

聂耳的音乐作品始终贯穿着一个鲜明的特点,那就是革命性和指向性。遵从革命,遵从无产阶级,遵从人民大众,他的大多数作品都体现着中华民族求生存、求独立和劳苦大众反对压迫、反对剥削的正义要求。以工人阶级和无产阶级为第一视角来表达诉求的音乐,若不是像聂耳一样怀着一颗赤诚之心,是无法创作出来的。聂耳音乐中的工人形象,总是意志坚定、不卑不亢,靠自己的力量为自身的命运而奋斗。这样的音乐形象,既高大伟岸,更坚忍不拔、百炼成钢。这是代表着中国广大底层劳动人民的英雄形象,更是中国反帝反封建革命领导阶级的英雄形象。

3. 强调音乐的形式美和独创性

聂耳的创作实践表明,时代的背景决定着作曲家必须通过创造性实践来探索新的民族形式,然后才是形式美的相对独立性。聂耳深知音乐内容的重要性,要达到形式美,首先需要有艺术上的独创性。聂耳的音乐曾唤起过千千万万劳苦人民的共鸣。《毕业歌》是朝气蓬勃、热情洋溢、鼓舞人心的号角;《大路歌》是团结和意志的象征,是渴望战斗和胜利的呼喊;而《义勇军进行曲》是不屈不挠、斗争到底的壮丽诗篇。要想改变种种黑暗的现实,聂耳意识到必须"打倒恶社会建设新社会",因此聂耳之所以投身于左翼音乐运动,和他对自身的充分认识以及顺应时代洪潮的需要是密不可分的。

4. 独特鲜明的艺术创作特色

在音乐艺术方面,通过分析聂耳的 13 首电影歌曲,发现它们全部都是大调作品。他的歌曲创作往往用音节省、跳跃,固定节奏型反复,短音多长音少。聂耳是中国近代史上具有里程碑意义的

人物,他的歌曲有丰富的音乐语言又适合于大众传唱,而短促有力的音符和休止符,形成一种独特鲜明的风格,又以此概括地反映了那个紧张、动荡、搏斗的年代。

二、任光

任光(1900—1941),浙江嵊县人,是我国近现代音乐发展中第一位参与到音乐产业建设中的作曲家和音乐制作人。这与他的音乐学习经历是分不开的。任光虽出身贫苦,但从小热爱生活、热爱音乐,自学二胡、风琴、铜号,并且对山歌、小调、莲花落①、的笃班②等民间曲调感兴趣,传统民族音乐的熏陶,对他后来的创作产生了深厚的影响。1917年考入上海教会大学——震旦大学。在新文化的浪潮下,开始学习西洋音乐,1919年10月考入法国里昂大学学习音乐。与此同时,他一边学习一边在钢琴厂当学徒,后来因为其钢琴的调音技术高明,毕业后便被派到越南河内的亚佛琴行当工程师兼经理。1928年,他毅然放弃了国外优渥的生活条件,回到祖国,开始担任上海百代唱片公司音乐部主任,并由此开始了他音乐唱片制作人的生涯,其后投身于左翼电影音乐运动的传播工作。

(一)左翼音乐产业建设的始创

任光利用百代公司音乐部主任的职务之便,录制了大量聂耳、冼星海等人的唱片,共达40多张(由于百代公司是外商经营,国民党当

① 莲花落,又名"莲花乐",是宋朝开始流行于民间的一种曲艺形式。因其场次常以"莲花落,落莲花"做衬腔或尾声,故得名(引自中国艺术研究院编《中国音乐词典》,人民音乐出版社2000年版,第230页)。
② 的笃班,又称"小歌班",因其最初的伴奏乐器为笃鼓和檀板而得名。它是由清末流传于浙江嵊县的山歌小调吸收绍剧的剧目、曲调和表演初步形成的一个剧种,称为"绍兴文戏"。近代传入上海,又吸收了京剧的舞台表演艺术更加完善,1942年改称为"越剧"。

局一般也不太能干涉其出品),其中有聂耳作曲并演唱的电影歌曲《开矿歌》《码头工人歌》等。他还聘请聂耳到百代唱片公司组建民乐队,录制了至今仍然耳熟能详的《金蛇狂舞》《彩云追月》等经典曲目。任光认为发行唱片对中国新音乐运动意义重大,假使唱片介绍颓废麻醉性音乐,影响听众,就是颓废麻醉,反之则能激发人民民族意识,增加同胞爱国思想……社会既然赋予音乐家以如此之责任,艺术家岂能不共勉从事乎?"中华民族已经到了最危险的时候",中国国民当如何从各方面努力,以挽救国家之危亡![①] 20世纪30年代,正是左翼文化运动风起云涌的年代,任光走近田汉所创办的"南国社"[②],从此便与聂耳等人一起,举起了左翼音乐运动的大旗。任光在这场运动中最重要的作用在于,利用百代唱片公司职务之便,为进步电影创作音乐并录制唱片,为革命歌曲的宣传做出了重要的贡献。

(二)影片《渔光曲》中音乐与音效的运用

1933年,任光与夏衍、田汉、蔡楚生、聂耳等人一同进入刚成立不久的"中国电影文化协会"[③],开始正式进入电影界,开始了电影音乐的创作生涯。1933年,由田汉编剧、卜万仓导演,联华影业公司出品的《母性之光》,是任光参与的第一部电影音乐,其中插曲《南洋曲》是任光电影音乐创作的处女作。1934年,任光创作了他电影音乐的成名曲——《渔光曲》。《渔光曲》是一部由蔡楚生编导、联华影业公司出品的优秀影片。1934年的夏天,正遇上海60年一遇的高温酷暑,《渔光曲》却在上海金城大戏院连续上映了84

① 任光.唱片与音乐运动[J].百代月刊,1937(1).
② 南国社最早称为"南国电影剧社",是以田汉为中心的"团结能与时代共痛痒之有为青年做艺术上之革命运动"的文艺团体。
③ "中国电影文化协会"是1933年2月9日在"左联"领导下,在上海成立的由电影界各方面人士组成的进步文艺团体。委员中有夏衍、田汉、沈西苓、聂耳、郑正秋、应云卫、颜鹤鸣、张石川、史东山、胡蝶、孙瑜、杨小冲等。

天（6月14日至8月26日），创造了当时上海电影票房的最高纪录。编导蔡楚生选择了一个他非常熟悉的海边渔家背景展开故事：渔民出生的兄妹小猴和小猫因为父亲身亡、家庭破产，随母亲来到上海，投奔以卖艺为生的舅舅，可祸不单行，母亲和舅舅又被火烧死，小猫只好带着傻子哥哥小猴，过着更为艰辛的生活……影片中的人物都是包括渔民、拾荒者、工人、街头艺人等来自上海社会最底层的小人物，真实地描述了当时人民生活的凄苦无助，具有极强的现实意义。影片荣获1935年苏联国际电影节"荣誉奖"，是中国第一部获得国际荣誉的影片。

影片开头，出现了平静的东海海面，渔船星罗棋布的景象，与此相适应，片头曲运用了主题曲《渔光曲》的管弦乐版。曲调带有明显的民歌风格，旋律质朴，委婉惆怅，恰似大海的波浪起伏，微微晃动，与渔船在茫茫大海中随波起伏的情景相吻合，共同营造了一幅海上渔归的景象。主旋律第二次出现在童年时代三个孩子快乐地在一起玩耍时，中间小猫演唱了主题歌《渔光曲》，歌声充满了纯真烂漫的少年友谊，歌词也描写了一片阳光明媚、平静海面微风拂面的愉悦。当小猫向卖艺师傅哭诉生活的苦痛时，《渔光曲》第三次再现，不同于第一次的演唱，悲剧的情绪逐步加强。最后一次出现时，小猫怀抱着快死的哥哥，和哥哥先是一起唱了《渔光曲》第一段，歌声极其悲伤，然后是小猫演唱了《渔光曲》的完整版，哥哥在歌声中咽下最后一口气。片中对于音效的运用也与故事相适应。影片初始，渔家孩子出生，音效配以婴儿啼哭声，交代故事的缘起。在得知婆婆不行时，徐妈晕倒打翻何家古董，配以花瓶碎地的声音，而当少爷远赴国外临别时，配以鸣笛声，等等。

《渔光曲》虽说是有声电影，但它除了音乐与音效，却并没有实现真正的有声，这一方面是由于当时的录音设备不完善，另一方面

也是对当时有声无声优劣之争的一种折中主义妥协。影片在声音方面的不足主要表现在：其一，人物对白仍然采用字幕形式；其二，音效不完整，较为简单；其三，除了主题曲，其他配乐均采用西洋乐片段，运用较为生硬。但即使有这些不足，也不妨碍这部影片的吸引力，以及任光与安娥创作的主题曲的成功，因为他"在创作意识与思想上更加贴近平民百姓，而这种关注现实的意识使他的作品具有一种鲜活的生命力"①。

《渔光曲》是任光第一首成功的电影歌曲，歌曲深情地表达了作者对劳动人民的同情。由于这部电影内容压抑悲伤，主题曲《渔光曲》的旋律也哀怨惆怅。这首歌曲以民间歌曲《孟姜女》为基本素材，运用五声音阶 G 宫调式，保留了《孟姜女》起承转合四句体的结构特点以及一些旋法特色，使其具有浓郁的江南风格。歌曲为 4/4 拍，全曲速度舒缓，旋律充满律动性。通过分析谱例，我们可以发现，歌曲的每一小节都是从强拍到次强拍，再落到第 4 拍的弱拍，这样的音乐处理，既能表现大海的波涛起伏，又能表现人物的内心复杂波动的情感，较为成功地渲染了规定情景的场面气氛。全曲可分为三个乐段，每个乐段有四个乐句，每个乐句有两个乐节。三个乐段的歌词看似简单，其实层层递进，由景及人，讲述了一个凄惨的故事。在旋律上，旋律跳进与级进交错进行，偶尔的大跳增强了旋律的起伏和新鲜感。三个乐段均为方整型的起承转合四句体结构，而旋律发展采用了"鱼咬尾"的手法，即前一句旋律的结束音和下一句旋律的第一个音使用相同的结构，这就使旋律线条流畅连贯清晰（谱 4）。这些特点和手法都是我国民间音乐里常用的音乐语言，使得歌曲具有鲜明的中国传统音乐风格。

① 傅庚辰.纪念任光诞辰 100 周年[J].人民音乐，2001(2).

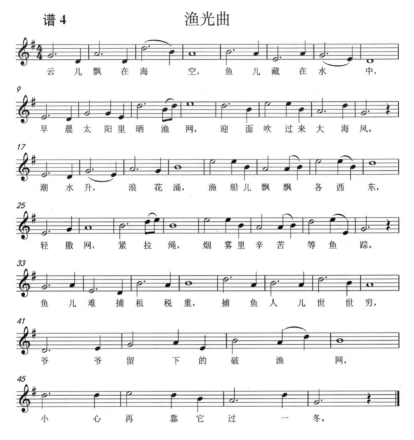

(三)其他代表电影音乐作品分析

任光的电影音乐创作充分利用了民族音乐的素材,具有民族音乐的风格。《采莲歌》是电影《红楼春深》中的插曲,该片是1934年由天一影片公司拍摄的。主人公的名字叫碧莲,因此歌词巧妙地围绕莲心、莲茎、莲花、莲藕这几个词语,表达了缠绵真挚的感情。"晓风吹过船儿险,朝雨打来透衣寒。"表现了以采莲为生的劳动人民的困苦生活。从缠绵的爱情转向了对劳苦大众的同情与关心。歌曲为民族调式宫调式,并采用了分节歌的形式,旋律悠长,

节奏舒缓,富有律动性,整体风格平实而质朴。其中运用了一些四分休止符,正好形成了切分音的效果,形象地展现了船儿在风浪中飘摇不定的感觉,使旋律更富有流动性(谱5)。

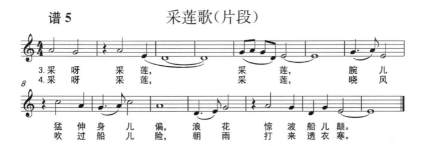

谱5　　　　　采莲歌(片段)

电影《凯歌》是艺华影业公司1936年拍摄的有声故事片,由田汉编剧,卜万苍导演,主要演员有袁美云、王引、魏鹤龄等。影片描写了1934年的江南大旱期间,农民群众团结起来,同封建社会与庙祝作斗争,大家动工开渠,引来了江水的故事。影片将农民反对封建迷信的斗争和反对恶霸地主的斗争结合在一起,既揭露了封建迷信思想对农民的毒害,也揭露了封建势力对农民的剥削和压迫。剧本是田汉根据自己的亲身经历编写的。当时的评论赞扬其电影主题曲:"《凯歌》中所穿插同名主题歌,是以锣鼓场面演出,故堪称别开生面,将为暮气沉沉的中国电影界放出一道曙光。"[1]遗憾的是,主题曲的曲谱流失,我们今天无法再还原这首令人振奋的歌曲,但片中的另一首插曲《采菱歌》得以流传。歌曲由任光作曲、田汉作词,曲调优美婉转,富有典型的江南韵味。歌曲采用了6/8拍的节拍。早期的电影歌曲大多使用2/4拍或4/4拍,使用6/8拍的歌曲非常少见,因此也是本曲的独特之处。旋律上,多用三度的音程进行,多处的连音记号,偶尔的六度跳进,使得音调连绵起伏。全曲可分为两个

① 　白木.凯歌[N].天津商画报刊,1935(2).

乐段，两个乐段以两小节的旋律间奏分隔开。第一乐段描述了劳动者为了生计迫不得已，在炎炎夏日下采摘红菱的场景；第二乐段由景及人，表现了对青春岁月的感叹（谱6）。整体结构规整严密。

谱6　　　　　　　　　采菱歌

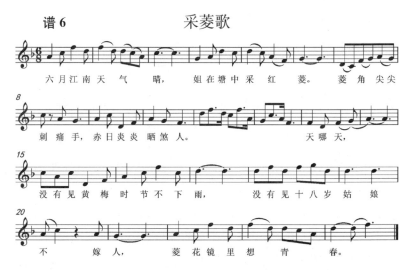

通过上面的两首电影音乐《渔光曲》和《采菱歌》，我们可以发现，任光作为一个作曲家，十分重视中国民族音乐元素在创作中的运用，并能够在原有的基础上有所改革和创新，使之更加契合当时的时代精神。也正如他所主张的，作曲家应该"极力向最下层的地方观察，去体验中国劳苦大众惨痛的生活，用大众最熟悉的声音来做曲子"①。在影片《大路》的插曲中，除了前面所提到的《开路先锋》和《大路歌》由聂耳作曲外，还有另一首《燕燕歌》则是由任光作曲的，这首插曲与前两首的风格截然不同，本曲采用4/4拍，可分为两个乐段。第一乐段描写了燕子的外貌，此时节奏进行较为平稳，使用了较多的附点节奏；第二乐段则使用了大量的拟声词，如

① 知非.电影作曲家任光先生访问记[J].上海画报，1938(1).

"唧唧"和"穿穿",节奏相比于第一乐段变得密集,大量的十六分音符穿插其中,其实是在模拟燕子飞来飞去的神态(谱7)。总之是一首柔婉优美的小曲,表现了一种愉悦、温柔的情感。

谱7　　　　　　　　燕燕歌

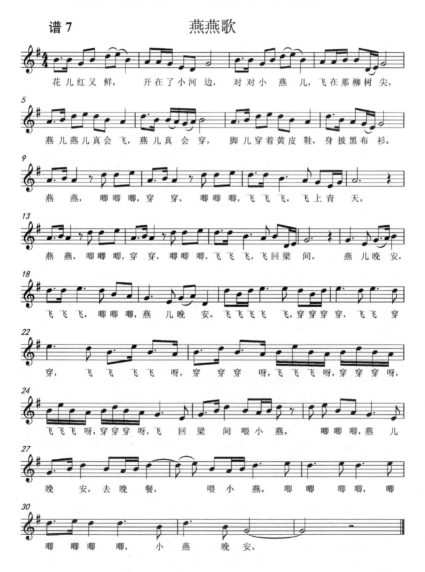

任光之所以写作出这么多的优秀电影音乐,是因为他从越南归国后就进入了电影界,并且担任中国电影文化协会的执委,自此他就与电影音乐结下了不解之缘。

　　在他短暂的 8 年音乐创作生涯中,共创作了 40 首左右的歌曲,其中电影歌曲约占 18 首,还为 13 部电影写作配乐。从 1933 年初,与聂耳一同为影片《母性之光》谱曲,写了主题曲《母性之光》和插曲《南洋歌》,聂耳写了插曲《开矿歌》开始,他与聂耳就像是"中国新音乐运动的一粒酵素"①,为左翼电影歌曲的传播打开了局面。这些电影歌曲具有鲜明的时代特征,从不同的角度真实地反映了 20 世纪 30 年代中国人民的生存状况,特别是处在社会底层的劳苦民众水深火热的悲惨生活、不怠的挣扎和战斗的意志。

　　在 1937 年抗日战争全面爆发以前,任光再次前往法国巴黎,在中国共产党在巴黎的机构《救国时报》工作的同时,还教大家唱在国内广为传唱的电影歌曲《义勇军进行曲》《大路歌》《国际歌》等,他还积极组织在巴黎的华侨组成歌唱团,公开演出为祖国抗战募捐②。

　　在他 8 年的短暂音乐创作中,开创了中国电影的多个第一。首先,他是我国电影音乐特别是左翼电影音乐的"开路先锋"。如影片《空谷兰》中的《抗敌歌》和《大地进行曲》,《狼山喋血记》中的《狼山谣》及《王老五》中的同名插曲,这些都是当时流行的电影歌曲,具有鲜明的进步倾向。任光的电影音乐创作影响从 1934 年为电影《渔光曲》谱写了同名主题曲《渔光曲》更加扩大,这首歌曲由

① 夏衍.左联成立前后[J].文学评论,1980(2).
② 俞玉滋.革命音乐家任光及其创作:为纪念任光牺牲四十周年[J].中央音乐学院学报,1981(2).

于朗朗上口,富有民族性,以及《渔光曲》成为中国第一部获国际大奖的电影而一举成名,成为当时最流行的电影歌曲,从而奠定了任光在中国电影音乐发展史上的地位。此外,他为我国首部以城市流浪儿童的悲惨生活为题材的影片《迷途的羔羊》配乐,同样获得了成功。在该部电影中,他创作了主题曲《月光光歌》和插曲《新莲花落》,紧密围绕电影剧情,很好地渲染了电影的气氛,音乐与电影情节、人物情绪以及相关场景的配合恰如其分,有力地服务于电影的总体构思。因此任光与聂耳一样并称为左翼电影音乐的开路先锋,是中国电影音乐创作早期最有影响力的作曲家之一。

除了创作之外,他还为电影音乐的扩大传播做了极大的努力。在其任职百代唱片公司音乐部主任期间,为左翼电影灌制了大量的唱片。如聂耳的《毕业歌》《大路歌》《铁蹄下的歌女》《义勇军进行曲》等,他自己的《渔光曲》《新莲花落》等,还有冼星海《夜半歌声》《热血》《黄河之恋》等,都是由他亲自负责灌制唱片的。1934年10月13日,任光与聂耳一起举办了第一次"百代新声会"招待各界代表前往聆听他们新录制的音乐唱片,为扩大左翼电影音乐的宣传和影响发挥了重要的作用。对此中国音乐史学家汪毓和先生也给予了认可:"他的创作的总倾向,是不断地朝着为革命斗争服务、与群众相结合的方向发展的。因此,他的一部分作品(特别是后期写的),无论在救亡运动期间,以及抗日战争时期,均受到了群众的欢迎,起到了积极作用。"[①]

总之,任光坎坷又短暂的一生,无论是在音乐创作方面,还是

① 汪毓和.中国近代音乐史[M].北京:中央民族大学出版社,2006:295.

在社会活动方面,都为我国左翼电影音乐运动的发展做出了不可磨灭的功绩。

三、贺绿汀

贺绿汀(1903—1999),原名安卿,又名抱真,曾用笔名华亭、华生等。湖南邵阳人,出生于一个农民兼商人家庭。自幼喜爱民族民间音乐,自学湖南地方小戏祁阳戏,及其伴奏乐器胡琴和锣鼓,酷爱吹箫和民间歌曲。1923年进入长沙岳云艺术学校,开始系统学习音乐,包括作曲、钢琴和小提琴。毕业后回到邵阳县立中学、县立师范任音乐教员,同时开始投身中国共产党领导的农民运动。1927年"马日事变"后,贺绿汀被迫离家,先后参加了"广州起义"以及彭湃领导的"海陆丰农民运动",并创作了第一首革命歌曲《暴动歌》。1931年,贺绿汀考入上海国立音专,师从黄自教授学习理论作曲,师从查哈罗夫、阿克萨科夫学习钢琴。因1934年在俄国作曲家齐尔品举办的"征求中国风味的钢琴曲"比赛中,作品《牧童短笛》和《摇篮曲》荣获一等奖和荣誉二等奖,开始崭露头角。

(一)旗帜鲜明、高能多产的电影音乐创作

贺绿汀是中国电影音乐创作最重要的代表作曲家之一,其创作生命力长达70年,而在左翼电影音乐创作中他也是最为多产的作曲家。其最旗帜鲜明的左翼电影音乐创作作品是:1936年,他为电影《清明时节》所创作的插曲《工人之歌》。电影《清明时节》是1936年明星影片公司出品的有声故事片,由导演欧阳予倩根据姚莘农的一个数百字的故事梗概编剧并导演。影片描写了一个受封建家庭迫害的弱女子春兰,经过十年的自立和工人大众的熏陶、教育,奋起反抗与封建黑暗势力进行搏斗的故事。电影插曲《工人之歌》用澎湃的旋律喊出了工人作为国家的脊梁,肩负着统一革命的

历史使命,犹如一面高擎的大旗,听之令人奋起,歌之催人向前(谱8)。

谱 8 **工人之歌(四部混声合唱)**

歌词:
我们是人类的栋梁,我们是民族的先觉,前方去杀敌人,后方作工作。我们要脱除眼前的枷锁,脱除眼前的枷锁,建造起自由平等的国家,才有真正的快乐。

从音乐上看,作曲家运用了鲜明的主三和弦,表现了工人阶级时代的最强音,而节奏上运用连续的后十六节拍,犹如民众整齐向前的脚步,团结在一条战线上,毫无惧色。这正是贺绿汀在电影《清明时节》中为工人阶级的形象创作了一曲酣畅淋漓的战歌,呼喊了工人阶级的历史使命,高举争取民族解放的大旗,歌词与曲调浑然一体,沉雄而勇壮,不仅随着电影不胫而走,并且为左翼音乐家们所用,创作成了四部和声的合唱作品,在救亡群众歌咏活动中更为广泛地传播,产生了深远的影响。

1934年,贺绿汀开始了电影音乐的创作活动。第一部作品是1934年明星公司出品的配音片《乡愁》(1935年6月上映),该片编导沈西苓大胆起用新人,邀请贺绿汀为影片创作音乐,包括主题曲《乡愁曲》和插曲《神女》。影片《乡愁》是以抗战为题材的一部故事片,通过女主人公杨瑛在"九一八"日本侵占我国东北后家破人亡、骨肉分离的悲惨遭遇,真实地写出了东北同胞流亡的痛苦,强烈地控诉了日本侵略者的滔天罪行,揭露了国民党官僚置民族存亡于不顾、醉生梦死的丑恶嘴脸。

《乡愁曲》由著名诗人柯灵(笔名高季琳)作词,贺绿汀作曲,它就像是一位控诉者,满怀愤懑地抒发了对国破家亡的无限忧伤,极其有力地烘托影片的主题。这首歌曲的曲调借鉴了俄罗斯民族音乐特点,和声小调的调式奠定了苦闷忧伤的基调,不同于中国五声调式的创作方法,给人以新鲜感而过耳不忘。

《乡愁曲》为D和声小调,共两段唱词,可分为两个乐段。第一乐段中,用弱起开头,第一小节中小六度的大跳音程加上下行音阶的级进,使得旋律跌宕起伏,随后旋律基本保持在了中低音区。第二乐段则由三组对称乐句及两句总结性乐句组成,三组对称性乐句使用了模进的手法,每一组的两个乐句的节奏型相同,旋律为

三度、四度或五度的模进，环环交织，层层推进。随后长度为三个小节的乐句，音域横跨八度，小六度的突然大跳以及变化音的运用，将乐曲推向高潮，最后一个乐句呈下行音阶的级进，停在低音的主音 re，仿佛一声嗟叹和悲鸣，结束了全曲。此外还值得一提的是本曲中变化音的运用，间断性地升四级音和七级音，将原本大二度的音程进行变为小二度，小二度独特的收缩感与压抑感增添了歌曲抑郁的情感。在唱词方面，柯灵的歌词句式规整，用词严谨，歌词与旋律高度契合，因此使这首歌曲具有较高的艺术性，与之前浅显通俗的歌曲有些不同。第一段歌词描写了一片纸醉金迷、灯红酒绿的太平景象，第二段则画风突转，战火纷飞，哀鸿遍野，山河支离破碎，到底哪里才是家乡。两段歌词所描绘的场景截然不同，对比鲜明，寥寥数语便将词人的悲痛与愤懑之情表现得淋漓尽致（谱9）。总之，这首主题歌满怀悲愤和抑郁，抒发了对国破家亡的无限忧伤，也烘托了影片的主题思想。

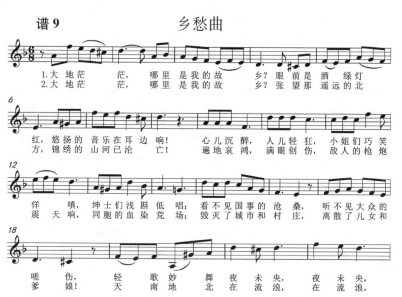

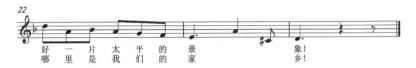

从电影《乡愁》的音乐创作开始一直到1937年,贺绿汀将主要精力投入电影音乐领域,留下了许多传世之作。1935年,同样是沈西苓编导的《船家女》,继《乡愁》之后,根据导演自己所亲眼目睹的船家生活,表现了他对船家女子悲惨生活的深切同情。美丽的西子湖畔,不同阶级的人们过着截然不同的生活,绅士、阔少悠闲而奢靡,船家女却是终日摇船而受尽欺辱和玩弄。

《船家女》的插曲《西湖春晓》由贺绿汀作曲,是一首描写西湖美丽风景的歌曲,运用6/8拍子的节奏营造了湖上泛舟荡漾的感受,"青山绿水,船在画里摇",七声音阶的大调式,使旋律既秀丽又丰富。全曲可分为两个乐段。在第一乐段中,前两个乐句较长,"上"和"没"都为一字多音,三连音和小六度的音程大跳都增加了旋律的起伏感,表现愉悦的心情。前四句歌词所在的四个乐句,采用了"鱼咬尾"的手法,即前一句的最后一个音为后一句的开头音。"听"字所在的乐句将歌曲推向小高潮,两个八分休止也恰到好处地引入了"听"的内容,随后一个八度的音程大跳,出现了本曲中的最高音,这样大跳加级进的音程处理,不仅扩展了音域范围,也使得旋律变得高低起伏有层次对比。在第二乐段中,起句回到了中低音区,似缓缓诉说,同时在酝酿着最后的高潮,在接下来的乐句中,频繁使用六度或者七度的大跳音程,配合上行或下行音阶的自然级进,最终落在了主音G上。歌曲的唱词以写景为主,通过柳树、莺声、碧波等意象,细腻地描绘了诗情画意的西湖景致(谱10)。

谱 10　　　　　　西湖春晓

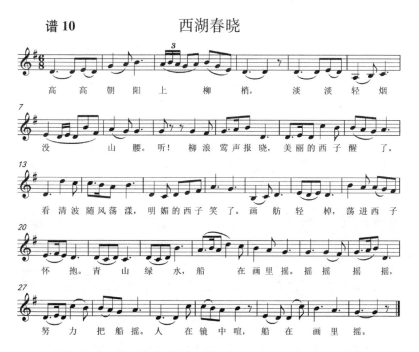

　　《西湖春晓》歌词的创作者是贺绿汀的三哥贺培真,贺培真曾与毛泽东一起在湖南第一师范学校学习,1920年赴法勤工俭学,与周恩来、陈毅、李维汉等都非常熟悉。唯美的歌词使影片中迷人的西湖风景又增添了几分诗情画意,但是,环境描写越美,越能反衬出船家生活的悲哀,使观众深感社会的不平和丑陋。船家女阿玲演唱的这美妙的歌声也表现了女主人公纯洁的心灵,惹人怜爱的银幕形象更加深入人心。

　　片中的另一首插曲《摇船歌》,是一首艺术化的船歌,只是与一般意义上的船夫演唱不同,主人公变成了娇小的船家女,和爱人一起充满了初恋的甜蜜和兴奋。这是阿玲和恋人高铁一起摇船时唱的歌,是这对恋人兴奋心情的形象表露。这首歌曲实际上是一首船工号子,又称水上号子。水上号子常用在江河湖海从事打渔、放

排等水上作业场合,行水时配合摇橹、撑篙等劳作;打渔时配合起锚、拉网等劳作。因此本曲的歌词相对其他电影插曲来说,较为简单重复,并且伴随着模拟劳动节律的呼号声,因此速度适中平稳,为中速律动型节奏(谱11)。

《摇船歌》的音乐同样也使用了6/8拍的节拍,全曲可分为三个乐段:第一乐段较为简单,两句歌词扩展为四个乐句,在这里我们仍然可以看到作曲家常用的大跳手法,八度的音程大跳将旋律推向高音区。随后第二乐段的开始,音域回到了中低音区,本乐段

的开头和结尾都为四个连续的拟声词小节,以模进的手法发展旋律,中间再加上四小节的过渡叙述。在第三乐段中,开头仍然回到了中低音区,第二、三小节以及第五、六小节都进行了旋律的重复,起到加强语气情感的作用。随后的两小节又为拟声词,将旋律推向了中高音区并呈下行的走向。最后的四小节是一个完整的乐句,旋律仍然在高音区,最终停在了主音降B。歌曲用坚定的主调表现了船家青年坚强的意志以及对美好生活的向往,隐隐地透露出淡淡的感伤。这样的音乐也同样反衬出现实生活的黑暗残酷,底层人民在社会中不平等的非人遭遇,只有砸毁那人间地狱才能改变。曲终"嘿呦哈,总会有一朝,不怕摇不到",也隐喻了主人公最终的命运,必须要齐心协力打破旧制、追求光明。

我们可以发现,在影片《船家女》中的这两首插曲,都运用了6/8拍的节拍,或许是6/8拍更具有旋律的流动性,更能与水上行船的情境相契合,总之这样的处理为整部影片增色了不少。另外,贺绿汀在电影《清明时节》中为工人阶级的形象创作了一曲酣畅淋漓的战歌,呼喊了工人作为国家的栋梁的历史使命,要高举争取民族解放的大旗,歌词与曲调浑然一体,沉雄而勇壮,催人向前,随着电影不胫而走。

(二)《都市风光》中的情景音乐创作

影片《都市风光》是20世纪30年代由著名作曲家黄自、赵元任、贺绿汀、吕骥共同创作的我国第一部音乐电影,这部影片的音乐创作是由四位作曲家共同完成的,体现了早期中国电影音乐团队合作的独特音乐创作机制。在新兴电影运动的浪潮中,《都市风光》既保持着统一的音乐语言,又有着高超的作曲技术,因此对这部电影的音乐分析,能够从历史的视角分析中国早期电影音乐创作的艺术特色与团队合作的创作方式。影片中的情景音乐全部由贺绿汀创作,主要以器乐作品为主。因为直接受到画面蒙太奇的制约,所以这部

分的音乐与一般概念中的音乐形式有所不同,表现为运用的多变性和相对的灵活性。下面就其相对完整的段落进行分析。

电影第一分钟时,表现火车站乘警的音乐出现了,特别有意思的是在音乐前先是一个闹钟的音效,打瞌睡的乘警一下惊醒,以为是电话铃响,拿起电话却又把电话拿反了,喜剧色彩的基调一下子显示出来,然后当他故作镇定地踱步走出办公时,伴奏音乐响起(谱12)。

谱 12　　《都市风光》情景音乐(一)

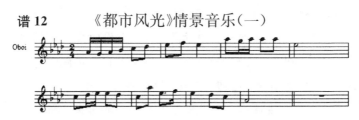

这段音乐由双簧管演奏,节奏轻快,表现出乘警得意扬扬的样子,又好似有些幽默讽刺的意味。接下来当乘警问道:"去哪儿?"民众齐呼:"上海上海上海……"这时情景音乐变成弦乐组,由弱渐强、不断上行的模进演奏,表现了民众想要去大上海的意愿越来越强烈。

电影第八分钟时,男主角李梦华的一段长镜头表演,表现的是李梦华口袋里攒够了钱,准备去拜访他朝思暮想的云妹。先是一段轻快的口哨将音乐的主题呈示(谱13)。

谱 13　　《都市风光》情景音乐(二)

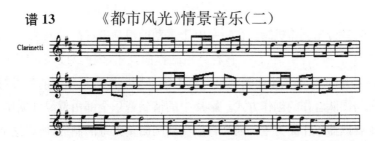

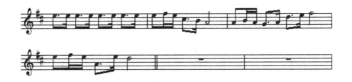

这段音乐伴随着李梦华穿戴整齐,由木管组演奏得更加欢欣,以一种进行曲式的节奏,表现出主人公迫不及待地要去见心爱人的情景。

电影进行到第四十分钟时,出现了一段非常有对比的情景,一方面爱慕虚荣的张小云正与秘书一起在咖啡馆轻松地喝着下午茶,背景音乐是一段小号主奏的爵士音乐,而情景立即转换到了可怜的李梦华,因为一方面被房东追要拖欠的房租,另一方面又要买圣诞礼物给心爱的云妹,只得日日与典当行打交道,背景音乐则立即切换到了大管的音色,对应的是李梦华从当铺门口出来沉重的步伐。

电影中最出彩的一段配乐,是第六十七分钟时的《夜曲》,作曲家自己其实已经做了很好的解释:"譬如第九本中男女主角在一个晚上的偶发事件中的一段音乐(公司同仁称为'Nocturne',那好罢,就是'Nocturne'),开始是在 d 小调上的双簧管(Oboe)独奏,写男主角李梦华午夜独自在街上散步,一种无聊的情绪。"①(谱 14)

谱 14　　《都市风光》情景音乐(三)

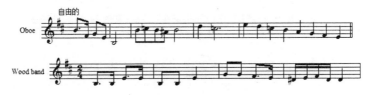

① 贺绿汀.贺绿汀作品选[M].长沙:湖南教育出版社,2009:52.

"一阵狂风吹开了楼房的窗帷,那是他爱人——女主角张小云住的地方。……这里的音乐是用全乐队齐奏(Full Tutti),加上定音鼓(Timpany)的颤音(Tremolo)。接着小云被她的新爱人用小汽车送回来了,那是一段轻松的调子,在各种乐器上互相应和,写女主角小云当时欢乐的情绪。"①(谱15)

谱 15 《都市风光》情景音乐(四)

电影第八十五分钟时,茶栈经理王俊三四处筹钱以渡年关,当问到交易所时,电影转场到象征性的交易所桌子,千万双手在这伸缩着,想要投机捞一把,又有谁会顾及别人的死活。这时一段由铜管乐队和打击乐演奏的激烈的乐曲不断强烈地反复,表现出交易所中人们一浪高过一浪的狂热躁动(谱16)。

谱 16 《都市风光》情景音乐(五)

① 贺绿汀.贺绿汀作品选[M].长沙:湖南教育出版社,2009:52-53.

影片第 89 分钟时,张小云和父亲在寒风中,追踪卷走家中财务的丫鬟小红的音乐,是由铜管乐队演奏的不断递进上行的乐思,音量不断加强,最后以全乐队强结束。

(三) 贺绿汀电影音乐创作特点

1. 中西合璧的音乐思想

贺绿汀曾说:"从来没有一首外国民歌像我们自己的民歌那样深刻地感动过我。"①贺绿汀从小学习地方戏曲、民族器乐、民间歌曲,他深深爱着祖国的民族民间音乐,所以他的音乐思想始终是以民间音乐为基础的。他说:"外来音乐与自己民族音乐开始接触时必定会产生矛盾,这是不可避免的现象,因而产生出生硬的不成熟的作品也是当然的。但是经过一定的时间,外来的因素必然会被消化,被融解,最后汇合在民族音乐的河流中而消失其外来的痕迹。现在在我们各地的民族音乐中已分不出哪些是外来的,哪些是自己原来的,甚至在乐器方面如胡琴、琵琶、唢呐等等,虽然至今尚保持外来的名字,但是人们久已把它们当作自己的乐器了;连乐器的本身,为了适合自己的民族的要求,也不知经过多少加工与修改,以致成为任何别的国家都没有的、真正地道的中国民族乐器。"②

2. 鲜明的民族风格

贺绿汀所创作的音乐作品,基本上都取材于民间音乐或直接运用民族民间音乐素材,在含有民族音调美学内涵的同时,天然地反映了民间音乐的"遗传基因"。他从小在湖南农村就受到由锣鼓、胡琴伴奏的祁阳戏、花鼓戏、汉调等民间音乐的熏陶,喜欢听民歌,有时他原封不动地采用民歌素材,但却不是简简单单地照搬,

① 贺绿汀.贺绿汀音乐论文选集[M].上海:上海文艺出版社,1981:80.
② 贺绿汀.贺绿汀音乐论文选集[M].上海:上海文艺出版社,1981:84.

而是通过多声部的手法或进行配器处理,从而使音乐、旋律更为丰富,更加能打动人。深爱着祖国民间音乐的他不止一次说过:"民歌与民间音乐,是所有伟大的现实主义的作曲家们最丰富的创作源泉。因为它是各民族劳动人民所创造的反映现实生活的最具体、最生动、最富有生命力的艺术形式。它带有自己民族所特有的强烈的民族特色,这种特色常常表现在节奏、调式、曲调进行的方式以及演唱与演奏时的风格与音色等各方面。这种具有民族特色的音乐,是每一个民族的劳动人民,在斗争与劳动过程中所感受到的生活印象的结晶。它显示了每一个民族所特有的心理气质。因而也就成为他们最珍贵的民族音乐文化遗产。"[①]他身体力行,积极抢救民间音乐文化遗产,并将这种成果在创作实践中予以体现,为继承我们丰富的民族音乐文化做出了可贵探索。他的作品虽说是地道的中国民间风格,但却取其精华与神韵,采取长期积累、自然流露而创造的民间风格,是对民族化旋律发展与变化的产物。

3. 苏联电影音乐创作的影响

贺绿汀是第一位翻译关于苏联电影音乐文章的中国作曲家。与此同时,他也是苏联电影音乐创作特点中国化的践行者。第一,苏维埃作曲家在电影音乐创作中常采用交响曲式的结构[②]。贺绿汀是中国早期电影音乐创作中,交响音乐创作的开创者。在他之前,除了黄自先生为电影《都市风光》创作了一首相对独立的《都市风光幻想曲》之外,贺绿汀是在电影的创景变换以及角色塑造中运用交响乐创作的开拓者。无论是在《都市风光》中,还是在《马路天使》中,他都有大量的精彩创作。但是由于当时中国的西洋乐队编

① 贺绿汀.贺绿汀音乐论文选集[M].上海:上海文艺出版社,1981:72.
② 贺绿汀.关于苏联电影中的音乐成份[J].中苏文化,1940(4).

制不全,只能依靠西洋乐队录制,所以使电影交响乐创作受到了极大的局限。第二,苏维埃电影中也很广泛地运用主题歌,它在全剧的戏剧性发展上占极主要的地位,并且后来大都成为流行的革命歌曲,或一些广为传唱的民族调式写作的曲调①。贺绿汀的主题歌创作可以说是与苏联作曲家不谋而合的,每一部电影音乐创作中,都留下了他脍炙人口的主题歌,而民歌与民间音乐,正是作曲家最丰富的创作源泉。第三,音乐在苏联电影中并不是偶然的因素,它是整个机构的一部分,他的功用不仅止于愉悦或说明②。显然,在贺绿汀的电影创作中,他绝非偶然的创作,零星的点缀,而是从始至终的整体布局和考虑人物特性。他的作曲已经成为电影影像重要的一部分,更有着独立的音乐审美意义。第四,电影音乐的作曲家们的地位并不从属于制片人③。对于这一点,贺绿汀在创作中,从来都是以主人翁的态度积极投入电影的整体设计,例如,拍摄《马路天使》时,他与导演袁牧之从一开始就参与选角色、训练周璇、设计动作等,才使得这部电影的故事与音乐如此相得益彰,成为时代经典。在对苏联电影音乐创作文献的翻译和学习中,他找到了电影音乐创作的依据,那就是:苏维埃的电影艺术,本质是写实主义,写英雄的纪念碑式主题显示出社会主义建设的严肃性与无比的精神力,这为电影音乐创作的现实主义打下了强固的基础④。贺绿汀电影音乐创作强烈的现实主义意识,结合民族化的音乐手段,抓住了时代的精神,因此,贺绿汀也当之无愧地被认为是 20 世纪 30—40 年代中国左翼电影音乐创作最重要的代表作曲

① 贺绿汀.关于苏联电影中的音乐成份[J].中苏文化,1940(4).
② 贺绿汀.关于苏联电影中的音乐成份[J].中苏文化,1940(4).
③ 贺绿汀.关于苏联电影中的音乐成份[J].中苏文化,1940(4).
④ 贺绿汀.关于苏联电影中的音乐成份[J].中苏文化,1940(4).

家之一。

四、冼星海

冼星海(1905—1945),广东番禺人,出生于澳门,是中国近代著名作曲家、钢琴家。虽然他在电影音乐领域中的创作不多,但其音乐创作以及音乐思想却意义深远:一则树立了国防电影音乐的创作样式,用成功的创作实践否定了当时电影界唯美主义的思想倾向;二则以此为起点,践行他所提出的"普遍的音乐"理念,开始了他现实主义创作信仰的音乐人生。

1936年,冼星海从法国巴黎国立音乐院学成归国,因为其创作的第一首救亡歌曲《战歌》灌制成功,上海百代唱片公司邀请他担任音乐创作的工作。但在得知老板因不愿参与政治斗争而不能出救亡歌曲的唱片后,他毅然离开了百代唱片公司,继而,他选择了新近创办的新华影片公司,担任电影配乐创作。在新华公司,他创作了最具代表性的三部电影音乐——《壮志凌云》《青年进行曲》《夜半歌声》。

(一)三部代表电影音乐

1.《壮志凌云》

《壮志凌云》是1936年电影界提出"国防电影"口号后,被当时舆论所称颂的一部"国防电影"代表作,由吴永刚导演。原本是很明确写日寇犯我东三省,可是剧本送到国民党的中央电影检查处审查,遭遇了禁令,因为当时的执政当局不许倡言"抗日",最后电影采取曲折的映射暗示的表述方式,以20年代为故事描写背景,将东北改成了边省,敌寇改成了匪徒。①故事梗概是:一群逃避军

① 王人美.我的成名与不幸:王人美回忆录[M].解波,整理.北京:团结出版社,2007:184.

阀战祸的难民，在边区以多年的血汗建成了太平村，大家和睦相处、安居乐业。突然，一股匪徒来袭，青年顺儿和黑妞率领村民奋起反抗，终因弹尽无援而英勇牺牲，悲痛的民众在战火中宣誓抵抗到底。面对这样激励人心的电影作品，冼星海欣然接受了导演吴永刚的邀约，为电影谱写插曲《拉犁歌》。创作初始，由于冼星海出生于澳门海边渔家，后随母下南洋，在国外求学回国后也未有机会接触北方的农村生活，虽然他用朋友提供的北方劳动号子做素材，几次试谱曲，但总觉得水乡情调太重，音乐缺乏浑厚粗犷的北方气息。1936年9月，在导演吴永刚的建议下，冼星海随电影《壮志凌云》的外景队，从上海来到河南郑州一带采风。一到目的地，他便开始收集民歌素材、赶集赶庙会，并亲身走到黄河渡口，倾听黄河船夫的劳动号子，他还去了河南灾难深重的"黄泛区"，体验那里民众的生活。终于，他为电影谱出了具有北方泥土气息的《拉犁歌》。冼星海采用的是呼应式的劳动号子，用多声部来烘托劳动气氛，生活气息十分浓厚。此曲后来常作无伴奏领唱及四部合唱（谱17）。

谱17　　　　　　　　拉犁歌

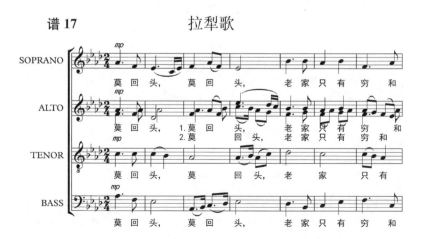

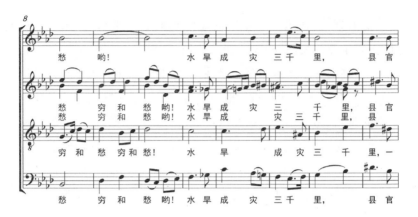
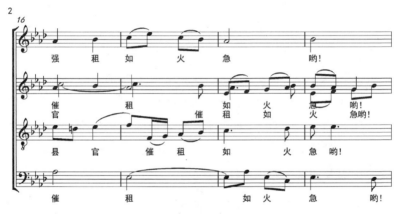
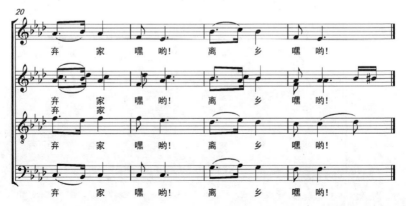

2.《夜半歌声》

《夜半歌声》是同年上海新华影片公司的又一成功之作,由马徐维邦导演。它以一对青年男女的爱情悲剧为主题,深刻地表现了20年代在封建残余和军阀恶势力的高压下,青年人的苦闷、彷徨与反抗。剧本曾经过田汉的修改。早在1935年,冼星海刚刚回国,就参加了上海歌曲作者协会,与左翼剧联音乐小组以及文艺界的进步人士交往。歌曲作者协会是由几个写词和作曲的朋友组合的,每月都有一次集会,讨论和创作些新歌曲,星海是后来才加入进来的①。《夜半歌声》的音乐创作,是冼星海与当时已是左翼剧联领袖人物的田汉的合作,他们共同完成了主题曲《夜半歌声》(谱18)以及插曲《热血》《黄河之恋》的创作。

谱18　　　　夜半歌声(片段)

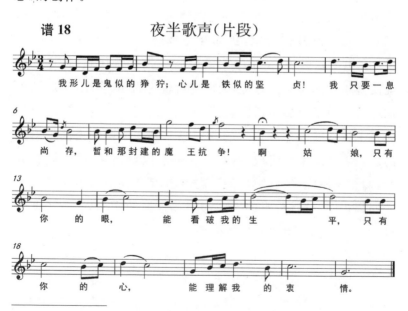

① 孙慎.忆冼星海[J].文艺生活,1945(2).

主题歌《夜半歌声》，节奏缓慢，曲调深沉，虽长达一百二十八个小节，但它的音乐却始终停留在小字一组d到小字组g。一开始，歌声就描绘出感人的"人儿伴着孤灯、梆儿敲着三更，风凄凄，雨淋淋"的音乐画面。接着用舒缓的旋律，深情的歌唱孤独青年对爱情的向往。这是冼星海抒情性歌曲的代表作，歌曲旋律层次分明、变化丰富，揭示了备受封建势力迫害的主人公孤独无助的内心世界，表达了30年代城市知识青年的反封建意识，唱出了他们为前途担忧的真实感情（谱18）。

《热血》是《夜半歌声》中的插曲，冼星海大胆地在歌曲一开始就用了全曲的最高音，使斩钉截铁的音调语气更加肯定，并从歌曲的语调和声韵中，创造了独特的旋律。整个歌曲始终在小字一组f—小字组d之间的六度音域，直到二十八小节之后，才出现了一个低音d，句句都是慷慨激昂、形象鲜明的曲调，形成了号角般的冲击音响，犹如咚咚战鼓。全曲可分为两个乐段：在第一乐段中，每个乐句的最后一拍都是休止，这样的处理使得乐句能够短促有力，旋律进行较为简单，多是三度、四度地进行。后半节奏型稍显紧密，大切分以及十六音符的运用，加强了情感的表达和语气的急促感。第二乐段则由两组对应的乐句以及结束句组成，两组乐句分别以口语化的"瞧吧！"开始，两组乐段除了"瞧吧！"的音高不同，其余的旋律与节奏以及歌词都相同，这种重复的手法起到了强调的作用，表达了悲壮迫切的感情。结束乐句仍然采用同样的歌词，旋律上则是前面的变化重复，最后结束在主音la上。歌曲没有复杂的作曲技巧和节奏音型，全曲只运用了五个音符将音乐写得如此气势如虹，唱词与旋律高度契合，语调铿锵有力，坚定地表现了光明即将来临的愿望（谱19）。

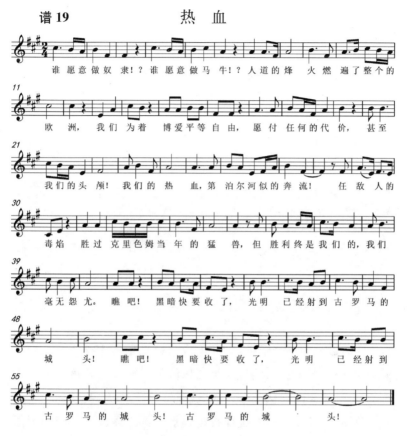

谱 19　　　　　热　血

片中的另一首插曲《黄河之恋》，歌曲的开头与曲中出现了念白，这在早期电影歌曲中非常少见，但通读全谱后，就能够理解为什么冼星海要插入这些念白了。在影片中，年轻演员小鸥刚接到《黄河之恋》乐谱之处，练习时总是不够完美。忽然从顶楼传出了歌声，守门人告诉他，歌声来自 10 年前的宋丹萍。小鸥顿悟，刻苦练习，终于登台表演。他满怀激情地演唱了这首《黄河之恋》，博得观众的热烈欢迎。慷慨激昂的念白仿佛发出了悲愤的呐喊(谱 20)。

谱 20　　　　黄河之恋

【白】追兵来了,可奈何,我像小鸟儿回不了窝。做贼吗？不！阿宝,等着我,我是一个大丈夫,我情愿做黄河里的鱼,不做亡国奴,不做亡国奴！

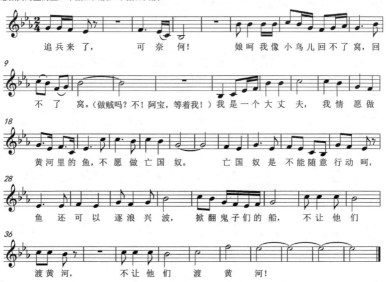

歌曲可分为三个乐段,第一乐段与第二乐段用插入的念白相隔开,第一乐段美的末尾音与第二乐段的开头音为八度的音程大跳,增强了旋律的起伏。在表达"我是一个大丈夫,我情愿做黄河里的鱼"时,多一字一拍,旋律抒情伸展。第三乐段中,"掀翻鬼子们的船",加入了密集的十六分音符以表达紧迫急切的语调。最后两个乐段则是变化模进的旋律发展,最后连续八拍的结束音,铿锵有力。歌曲的歌词与开头的念白基本一致,将自己比作回不了窝的小鸟,宁愿做黄河里的鱼也不愿意做亡国奴的迫切心愿,全曲充满了愤慨的气氛,象征着反侵略、争取民族解放而宁死不屈的精神。

3.《青年进行曲》

《青年进行曲》是全面抗战爆发前夕,新华影片公司完成的又一国防电影的力作。影片由田汉编剧、史东山导演,卢沟桥事变后开始在

上海金城大戏院公映，正切合了时代的要求。影片反映了反汉奸斗争的庄严主题，揭露了勾结日本帝国主义、出卖民族和人民利益的卖国奸商的无耻嘴脸，同时描写了广大知识青年在抗日民族解放斗争中的觉醒和成长。《青年进行曲》是田汉从事左翼文化运动以来第一次在银幕上公开使用自己的名字，他与冼星海两人的合作相得益彰，尤其在同名主题曲中，冼星海以坚定有力的进行曲式谱曲，将田汉向青年人热情强烈的感召式的歌词表现得淋漓尽致。二部合唱的表现形式中，先用三度对位法，使和声丰满有力，当唱到"以一当十，以百当千"时，开始两声部轮唱，音乐在变化和叠加中显现出磅礴的生命力！（谱21）

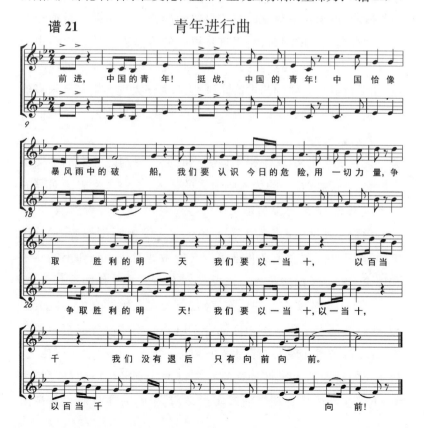

谱 21　　　　青年进行曲

(二)冼星海电影音乐创作特点

1. 现实主义精神

纵观冼星海的电影音乐创作就会发现,他的几乎所有的作品都是以现实生活为题材的,所以人们说冼星海的歌曲是"时代的镜子"。从电影《壮志凌云》中的《拉犁歌》,描写黄河流域农民拉犁的沉重步伐和饱受压迫坚忍的情绪,现实地再现了流亡农民开荒垦地的艰难生产场景;到影片《夜半歌声》的同名主题曲,描写了当时封建家庭的青年们,对爱情和自由的渴望;还有影片《青年进行曲》的同名主题曲,描写了当民族危机最深重的时刻,人们反抗残酷压迫和侵略、追求自主独立的决心。每一部音乐作品无不是描写那个时代社会矛盾的现状、新兴进步思想的传播以及社会生活中最重要的革命实践。当然,这并不单单是冼星海电影音乐创作的特点,而是他贯穿一生的艺术信仰,是他作为伟大现实主义音乐家信守不渝的原则,同时又以他成功的创作实践,为后来的音乐家们留下了光辉的榜样。

说到现实主义,又不得不谈到当时文艺界与之相对的唯美主义思想。从西方音乐的传入到电影的传入,唯美主义思想对当时的艺术家、文学家的影响是很深的。30年代一场轰轰烈烈的"软性电影"和"硬性电影"之争,正是电影界左翼电影创作者与"软性电影"论者之间现实主义和唯美主义的激烈对论。创作上的斗争和理论上的斗争始终是相辅相成的,两位现实主义作曲家聂耳、冼星海则用他们实实在在的创作实践,以及在人民群众中的巨大成功,有力地回击了所谓不为任何音乐以外的主体服务的自由的艺术、纯正的艺术。使人们真正意识到,一个音乐作品之所以伟大,最重要的是他的人民性和现实主义精神。值得一提的是,《拉犁歌》不仅在当时具有相当的现实意义,其影响力在日后也显现出

来,新中国成立以后,北京电影制片厂拍摄的纪录片《伟大的土地改革》的配乐,也使用了《拉犁歌》的片段旋律。多年以后,编导吴永刚在回忆录中说起与冼星海合作的创作过程:"在这个期间里他的收获,并不一定完全体现在《拉犁歌》里面,……或许这是他体现在往后的作品里的一个起点,他是一个南国水乡里劳动人民的儿子,以他热爱劳动、热爱生活的感情,所以在当时就孕育着一个创作上的冲动,而在日后的革命斗争生活当中不断地成长,成长为今天不朽的巨作《黄河大合唱》。"①

2. 鲜明的音乐形象刻画

在冼星海的电影音乐作品中,有着极其丰富的、深刻而鲜明的音乐形象刻画。冼星海在用电影歌曲塑造形象的创作中,显现出了卓越的才华。首先,表现在其创作音乐形象的丰富性。《拉犁歌》是冼星海创作的最成功的劳动者形象之一,在歌曲中我们能清晰地分辨音乐形象的劳动特点、他们的行进节奏,甚至能体验到他们的思想情绪,这样的音乐形象是极其真实不易混淆的。而《青年进行曲》的插曲《追悼歌》,冼星海用极慢的二部和声来表现,仿佛一首血泪交织悲壮的诗,描写了一位为理想和信念牺牲生命的勇士,是所有青年人时代的榜样。

冼星海出色的音乐形象创作能力,还表现在他创作音乐形象的音调和我们民族语言的音调紧密地结合。他的电影歌曲中能够清楚地看出它们与朗诵的有机联系。在《黄河之恋》中,冼星海先用擅长的戏剧性朗诵调,描写了一个不愿当亡国奴的热血青年,在黄河之滨与侵略者决一死战的人物形象,然后再歌唱出来,塑造一个更为丰满的音乐形象,使人听后心中悲愤久久激荡。还有在《夜

① 田野.冼星海[M].长春:吉林文史出版社,2011:73.

半歌声》的音乐创作中,主题曲中的一段:我形儿是鬼似的狰狞,心儿是铁似的坚贞,只要一息尚存,誓和那封建魔王抗争。星海又用宣叙调的表现形式,使演员似唱似说,刻画了一个受旧社会封建礼教束缚的、反抗禁锢追求真爱、追求理想的青年银幕形象,充分地发挥了我们民族语言的描述性和抒情性的特点。

冼星海对于电影音乐形象刻画的创作源泉在哪里?第一,是冼星海对这些电影主题思想的认同。《壮志凌云》《夜半歌声》《青年进行曲》都是国防电影时期最优秀的代表作,每一部都符合冼星海强烈的爱国主义情怀。音乐家是用音符去战斗的,作曲家如果能够为表达符合自己思想情怀和理念的电影创作音乐,一定是毫不犹豫、全情投入的。第二,他的另一个源泉,来自对生活实践的充分体验。任何艺术形式,包括音乐,都必须从生活中吸取养分,再通过艺术形式去反映生活。冼星海就是通过在不断的实践采风、田野收集的过程中,创造出更具生命力的音乐形象。赵沨[1]曾评价冼星海的音乐创作:"他真正的运用了中国风的曲调——不仅是五声音阶,还有调式、曲调进行法则,中国化的和声——不仅是平行四、五度,还关联了中国调式的导音降低、次属音升高……他还试用了中国风的节奏以及真正的中国化配器。"[2]

(三)"普遍的音乐"理想

1929年7月1日,上海音乐院出版的院刊第三号上,登载了一篇冼星海的杂文《普遍的音乐》,这是他去巴黎之前写的(他在当

[1] 赵沨(1916—2001),中国当代著名音乐理论家,音乐教育家,社会活动家,新中国专业音乐教育开拓者。曾任中央音乐学院院长,中央歌剧舞剧院院长,《中央音乐学院学报》《音乐研究》主编。
[2] 赵沨.中国人民音乐家之四:从人民生活里生长起来的冼星海[J].新音乐(李定编,南洋版),1947(66).

年出国),那时他不过二十四岁。他提出:"中国需求的不是贵族式或私人的音乐,中国人所需求的是普遍音乐","学音乐的人"要"负起一个重责,救起不振的中国"①。1935年,留学归国的冼星海,眼见国内形势,民族的危机,人民困难流离、失业饥荒,工农的艰苦、被压榨被剥削,让他渐渐自觉到自己的责任。他毅然加入抗日救亡运动,并开始为进步电影《壮志凌云》《青年进行曲》,话剧《复活》《大雷雨》谱写音乐,随后又参加上海救亡演剧队,他的队伍走到哪里,振奋人心的歌咏就唱到哪里。在电影音乐创作领域,虽不是他的主要成就的领域,但我们依然能感受到他似火一般热情,时刻关心着自己的祖国和同胞,密切注视着人民生活中的每一件有意义的事。由此可见,在冼星海的青年时期,就已经奠定了他日后成为人民音乐家的思想基础,而电影音乐创作正是他践行"普遍的音乐"理想的起点。

冼星海人生经历曲折坎坷、命途多舛,重重磨难锻炼了他的意志,坚定了他的理想,使他的人格与气质都内蕴着一种永不屈服、奋斗不息的力量。他的英年早逝不仅是中国乐坛的一个巨大损失,也是世界乐坛的一大憾事。但是,他在有生之年,对中国新音乐发展阶段研究与中国民歌与新音乐发展关系的开创性理论研究事业是永存的②,他力主的音乐艺术的时代性、民族性和人民性的艺术思想,砥砺践行的"普遍的音乐"理想,成为我们后人永远瞻仰的一座丰碑。

五、吕骥

吕骥(1909—2002),原名吕展青,笔名穆华、霍士奇等,湖南湘

① 冼星海.冼星海全集[M].广州:广东高等教育出版社,1989:15.
② 冼星海.冼星海全集[M].广州:广东高等教育出版社,1989:115.

潭人。湘潭地处湖南省的中部地区,政治、经济、文化比较发达,素有"湘衡学盛,户被潭风"的美誉。源远流长的湘地文化诞生了毛泽东、刘少奇、彭德怀、齐白石等一大批中国革命史与文化史上的杰出人物。中国革命音乐运动的开拓者之一、杰出的人民音乐家吕骥,正是出生在这里,并在这里度过了他的童年时代。1930年,吕骥考入上海国立音乐专科学校。1933年,与聂耳、安娥、任光等人组成上海左翼戏剧家联盟音乐小组,开展革命音乐活动。1935年聂耳到日本后,由他主持音乐小组工作并担任电通影片公司作曲。由他作曲的《新编"九一八"小调》(崔巍、钢鸣词,1935)、《自由神》(孙师毅词,1935)等抗战救亡歌曲,曾在群众中广为传唱。1937年抗战全面爆发后,他即赴北平、山西等地开展抗日救亡歌咏活动,并于当年10月到达延安,参加"鲁艺"筹建工作,任音乐系主任,并任"鲁艺"教务主任及副院长等职。新中国成立后,他受命筹建中央音乐学院,并长期担任中国音乐家协会主席、名誉主席。在漫长的音乐生涯中,吕骥先生为发展我国民族音乐和建设社会主义音乐事业,辛勤耕耘,功绩卓著。

在20世纪30年代兴起的以"中国左翼作家联盟"为标志的无产阶级文艺运动中,音乐方面也形成了一个革命音乐家的群体。他们在险恶的环境中披荆斩棘、开拓前进,以勇敢的笔触谱写了时代的战歌,激励了人民的斗志,召唤千百万不愿做奴隶的人们汇入民族解放斗争的洪流。吕骥正是其中最具代表性的人物之一。吕骥的歌曲创作,完全是在革命斗争的实践中进行的。1935年,聂耳赴日本,左翼音乐小组的活动则由吕骥主持。同时,吕骥领导"业余合唱团",广泛团结上海各阶层的音乐爱好者,大力支持由爱国群众自发组织的"民众歌咏会"等,争取爱国音乐家加入为民族生存的斗争行列之中。1936年,吕骥发起成立并参加了"歌曲作

家联谊会"（后改"歌曲作者协会"），组织了定期进行有关学习与创作活动的"歌曲研究会"……在跨越了半个多世纪的风雨历程中，他始终坚定地和党的命运共呼吸，把从事的音乐活动和人民的斗争事业紧密相连。急剧变幻的时代提出了迫切的课题，他站在无产阶级立场，运用马列主义的观点和方法，回答了新音乐运动中出现的问题。在理论、创作、教育、音乐史、民族音乐等方面都做出了开拓性的贡献，这对建设社会主义民族新音乐的历史进程意义重大。

（一）电影音乐创作代表作

歌曲《自由神之歌》是1935年吕骥为影片《自由神》所写的主题歌，由孙师毅作词。这是电通影片公司的第三部作品，1935年8月摄制完成，夏衍编剧，司徒慧敏导演。影片描写了女学生陈行素从五四运动到"一·二八"战争的经历和遭遇，在忍受了丈夫牺牲、儿子失散的巨大痛苦后，她投入了教养在战火中流离失所的儿童的工作。影片透过这位知识女性的个人身世，映照了真实的社会生活。这首《自由神之歌》就是影片所表达的女性要求独立自由、反对帝国主义、争取民族解放的斗争主题的形象写照，唱出了人们的心声。这首歌曲表现了主人公在民族危亡的紧急关头，决心抛弃个人的一切牵挂，为了争取民族解放而共赴国难的坚强意志。音乐坚实而富有沉重感，以四分音符为基干的节奏开始，渐渐进入激扬高亢的中段。从"莫依恋"开始的四句，其落音依次上升，而且每句之间又是紧密连接的，在"自由"之后突然出现了一个四分休止符，随后才出现了长时间的"解放"二字（谱22）。这些技法都是为了突出主题，使"争取我们民族的自由解放"这一句具有振奋人心的强调效果，所表现的感情层次更加丰富和强烈，从而把争取民族解放的斗志表现得非常坚决。

谱 22　　　　自由神之歌（片段一）

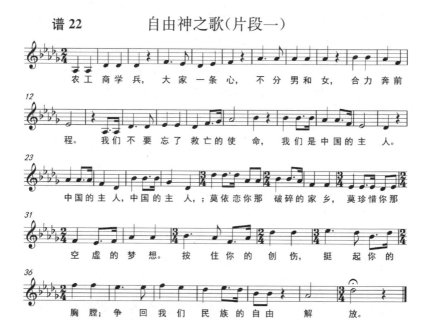

歌曲的最后部分如谱 23 所示。音乐完美地体现了吕骥群众歌曲的艺术特点，他运用不同的曲调层次，构成了音乐情绪的高潮，全曲有不同的性格段落，但却保持了歌曲的整体结构性。

谱 23　　　　自由神之歌（片段二）

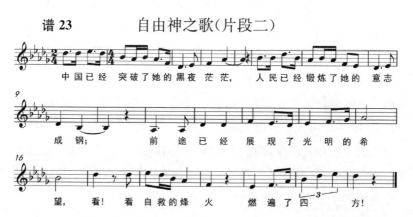

此外，吕骥还参加了电影《都市风光》有关音乐的组织工作。经组织商议决定邀请黄自写片头音乐，赵元任为影片中的《西洋镜歌》作曲，贺绿汀为影片配乐，吕骥指挥乐队。当时赵元任和黄自已经是音乐界、文化界颇有影响的作曲家，艺术上有着不同于左翼文艺的倾向，在吕骥的组织下，四个人在这部电影的音乐创作中，思想上、艺术上的成功合作，在中国早期电影音乐发展史上具有里程碑的意义。

（二）吕骥的"音乐与电影关系"研究

吕骥是最早对音乐与电影的关系发表系列文章的作曲家，他对于音乐在电影中产生的作用以及处理的诸多问题，提出了客观实用的看法，同时许多理论极富远见。

首先，有声电影的技术突破给电影音乐的发展带来了新的生机。吕骥提出电影音乐的发挥作用必须是建立在有声电影发声技术上，在此之前的无声电影的现场伴奏都不能被称为电影中的音乐。同时，在音乐与电影的关系上开始引起新的问题和研究。其中包括音乐对于戏剧本身的作用、音乐对于观众体验的效果以及音乐本身之形式和内容等问题。通过对当时几部上坐的有声影片的音乐运用进行了阐述对比，指出了："音乐与电影之结合不仅削减了它本身存在的缺点，同时也因为电影的画面而获得了新的形体。"[①]然后，提出音乐在电影中要作为一种新的语言使用，与对白、音响综合起来处理。创作者要像预先写好台本一样，预先确定好音乐所占的分量以及决定它的色彩。对于主题歌的创作，吕骥认为："要向外国声片学习的必要，那就是要向民间音乐去挖掘。一支不能为民众所接受的主题音乐是很难获得成功的，我绝不主

① 吕骥.音乐对于声片之关系：及其处理的诸问题[J].戏剧·电影,1936(2).

张采用从西洋或是东洋传过来的老曲调。"①最后,吕骥非常有远见地将录音师在电影音乐创作中的地位提出来,认为:"一部完美的有声片除了音乐创作之外,还要邀得收音技师的合作。只有导演、收音技师和音乐家之间的非常亲密的合作才是决定了一部完美有声片之最不可忽视必要条件。"②

作为左翼音乐家中最重要的音乐理论家,其对电影中音乐的研究具有非常深远的意义。首先,他全面肯定了音乐对电影的重要性,作为左翼音乐的领导者之一,积极地投入电影创作,并且在电影音乐小组的组织工作中起到了重要的作用。第二,在电影音乐创作中主张形式向外国学习,声乐创作与器乐创作相结合,音乐与对白、音效相结合,但是创作内容则一定要取材于民间,反对照搬外国音乐,一定要结合国人的欣赏习惯。第三,强调收音技术和音乐录音的重要性。他本人也身先士卒,从创作的一线,走向录音、统筹、组织的幕后工作。例如:《都市风光》的成功就离不开吕骥在组织和录音上的付出和贡献。吕骥对电影音乐的理论研究是"中国新音乐"思想的一部分,也是他的音乐思想践行到新兴电影运动中的重要表现。

(三)吕骥"中国新音乐"思想的形成与推广

左翼时期的许多音乐家都是先从学习西方音乐再回到中国音乐的,吕骥早期接触外国音乐的机会不多,但无意中已经受到了外国音乐的影响,这也说明音乐的中西关系是一个带有普遍性的有历史性的现实问题,当时的音乐家未能提出这个问题,但是问题早

① 吕骥.音乐对于声片之关系:及其处理的诸问题(续完)[J].戏剧·电影,1936(3).
② 吕骥.音乐对于声片之关系:及其处理的诸问题(续完)[J].戏剧·电影,1936(3).

已存在了。同样，早期所受的西洋音乐影响成为10年后吕骥提出民族音乐问题的必要条件。吕骥对"中国新音乐"的思想，是在对当时主要的代表性音乐思想的反思与辩论中明确的。首先，他进入上海国立音专，这所五四以后中国接受欧洲音乐影响，并且更集中、系统地广泛学习欧洲音乐的音乐殿堂，从一成立就提出了一个历史性的问题：如何认识和评价中国传统音乐的历史价值？应该说，欧洲音乐对中国近现代音乐的影响是极其深远的。作为中国人，应该了解世界，了解欧洲音乐。任何民族的音乐文化的发展，都包括民族之间音乐文化的交流需求和共通性。欧洲音乐的影响作为中国近代音乐的现实，从许多方面推动了中国音乐的发展，这是历史的事实，作为欧洲音乐的介绍者，萧友梅有历史的功绩。但欧洲音乐影响也激发了中国音乐思想深层的动荡，一些人忽视、轻视甚至否定中国音乐，形成了没有中国传统音乐的音乐观；一些人因为了解欧洲音乐而更加深了对中国传统音乐的认识，并以中国音乐家的态度对欧洲音乐进行审视、分析和批判。萧友梅则认为："要以我国精神为灵魂，以西洋技术为躯干的新音乐"，要创造足以代表中华民族特色的"国民乐派"，他提倡"国乐"，说"能表现现代中国人应有之时代精神、思想和情感者，便是中国国乐"。对于学习欧洲音乐的目的，应该说音乐教育家萧友梅是有远见的。但是，吕骥对其"中国音乐落后论"提出了异议。萧友梅认为中国音乐"若拿现代西洋音乐来比较，至少落后了一千年"。"中国音乐的根本缺陷便是没有和声，没有转调。"在萧友梅的音乐思想中没有"民族传统"这个范畴，没有音乐存在、音乐艺术行为继承、发展的理论逻辑，没有音乐内容形式的统一的民族性格认识。吕骥则认为：中国的单声部音乐和欧洲的多声部音乐各有自己的艺术特点，对中国音乐曲调特点的认识应该是对一种艺术特点的认识，对长期

形成的产生这种音乐的人民的审美心理的认识,这当中完全没有进步与落后的问题①。西洋和声是应该引进的,和声的引进是中国音乐形式的增加,而不是对中国原有音乐形态的否定,否定单声部音乐本质就是否定了一种美,一种中国美、东方美。在当时的国立音专,还有另一位德高望重的导师青主②,同样遭到了吕骥的批判。青主在其论著《乐话》中提出音乐是"上界的语言",什么是"上界的语言"？他解释为：人类"从自己的内界唤出一个伟大的神来,同自然界作对"。他认为中国的音乐是"向自然界音声乞灵的音乐",据他看来,中国的音乐没有改善的可能,非要把它根本改造③。

吕骥的"新音乐"思想即是在这样的欧洲音乐影响论占统治地位的音乐思想背景和理论背景下提出的,所以说,吕骥的音乐思想从一开始就具有鲜明的反抗性。吕骥在《中国新音乐的展望》中,引用了大量的电影音乐作为论据："由进步的电影《大路》《桃李劫》《风云儿女》《新女性》等所提出的一些歌曲作品,使进行得迟缓的中国音乐加速了它底速度,并且转变了一个完全新的方向；中国音乐到这时候是进到了一个新的历史阶段。这不仅是说这些歌曲本身具有一种新的内容和新的技巧,更重要的是从此中国音乐从享乐的、消遣的、麻醉的原野中顽强地获得了她新的生命,以强健的、活泼的步伐,走入了广大的进步的群众中,参加了他们底生活,以

① 李业道.吕骥评传[M].北京：人民音乐出版社,2001：16-17.
② 青主(1893—1959),原名廖尚果,广东惠阳人,参加过辛亥革命和 1927 年广州起义。曾留学德国学习法律、哲学、音乐。1920 年在德国期间创作了第一首中国古典艺术歌曲《大江东去》。1929 年应萧友梅之邀,受聘于上海国立音专,任校刊《乐艺》季刊主编。
③ 李业道.吕骥评传[M].北京：人民音乐出版社,2001：38-39.

至于成为了他们战斗的武器。"[1]这篇文章,针对"国乐落后论"和"上界的语言"思想,提出了民族化、大众化的音乐理念,左翼音乐应当以"民族的形式,救亡的内容"为具体的形态。他认为,"目前对于大多数工农群众,新音乐运动不能不把一大部分的力量致力于整理、改编民歌的工作",还需要"用各地方言和各地特有的音乐方言来制作的'民族形式,救亡内容'的新歌曲",创作方法则是学习苏联的"新写实主义",贴近人民生活视野,自然就扩大了艺术视野[2]。

在抵抗国民党的文化"围剿"的左翼文化运动中,于日本帝国主义侵略、中华民族存亡的紧急时刻,吕骥以革命音乐家的姿态,旗帜鲜明地站在时代的最前列,同左翼的音乐家、爱国的音乐家以及广大人民群众一起,通过推动以救亡歌曲为主的群众歌咏活动,逐步在全中国形成了包括解放区和国统区在内的抗日救亡斗争的音乐阶层的核心。吕骥的音乐创作,是以反映现实生活、革命斗争为目的的。他早在1936年就指出,新音乐是作为争取大众解放的武器,表现、反映大众生活、思想、情感的一种手段,更负担起唤醒、教育、组织大众的使命。在国难当头的严峻时刻,音乐,也和教育、文学、戏剧以及其他艺术一样,要负起当年的紧急任务。只有通过音乐把全国人民组织起来,成为一条阵线,才能保证抗敌的胜利和民族的独立和解放[3]。为此,他将新现实主义的音乐创作的目的归结为,应当指出现实社会生

[1] 吕骥.新音乐运动论文集[M].北京:生活·读书·新知三联书店,2012:7.
[2] 吕骥.新音乐运动论文集[M].北京:生活·读书·新知三联书店,2012:14-15.
[3] 吕骥.新音乐运动论文集[M].北京:生活·读书·新知三联书店,2012:10-15.

活的真实状态以及乐观的前途,使人民群众知晓他们应该走的道路。他还在一些音乐理论文章中,提倡歌曲创作要"获得更深的社会基础",作曲家要"走进大多数工农群众的生活中去","为大众服务"。吕骥以明确的新现实主义的创作思想原则和创作实践,用歌曲艺术深刻地反映了抗日的斗争、民族的矛盾。明确的创作思想,明确的艺术目的,加上革命斗争的实践,正是吕骥创作出许多优秀群众歌曲的重要前提。

吕骥的音乐创作,在题材、内容上和体裁形式上进行了多种多样的探索和扩展。吕骥主张在创作上走出狭义的民族主义,从广大的群众生活中获得无限的新题材。他自己不但在创作中身体力行,撷取多方面的题材内容,展现人民生活绚丽多彩的画面,而且还关注国外人民争取自由和独立的运动,将国际革命斗争的题材,纳入自己创作的范畴之内。吕骥在自己的文章中明确地提出了音乐形式问题:"新音乐作者虽然反对死板的形式,却并不否认形式本身之存在,他们承认形式只是达到艺术最高目的最经济的手段。"[1]吕骥的社会音乐活动深入群众、组织群众,组织业余音乐家和专业音乐家,目的是要最广泛地传播抗日救亡歌声,在中国发展新的音乐艺术。这种社会音乐活动不是一般的组织联系活动,而是吕骥音乐观的一种体现,是艺术行为,也是吕骥和其他新音乐工作者理论和实践的一致,是新音乐运动的一条纽带,走向现实必然走向人民。20世纪30年代的左翼电影音乐正是优秀的践行范例。吕骥的音乐思想是马克思主义世界观和创作方法的统一,这是战时革命文艺发展的重要经验。

[1] 吕骥.新音乐运动论文集[M].北京:生活・读书・新知三联书店,2012:12.

第二节　爱国进步作曲家

在左翼电影运动的发展中,离不开许多非共产党员但也积极参与时代音乐创作并取得重要成果的作曲家。例如"中国歌舞剧先驱"黎锦晖,"中国近代音乐之父"黄自,以及近代颇有争议的刘雪庵,等等,都是为左翼音乐创作做出卓越贡献的作曲家,我们一样应该记住他们。

一、黎锦晖

黎锦晖(1891—1967),出生于湖南湘潭有名的黎氏家族,是近代中国文化界一位集多种成就于一身的艺术家。他在中国音乐史、舞蹈史、电影史、戏剧史、教育史、传播史上,都占有重要的地位。在儿童歌舞、儿童歌舞剧等一些领域更被称为开山鼻祖。黎锦晖还是一位与"中国流行音乐历史"并存的音乐家,表面上好像他与我们的主题——左翼电影音乐关系不大,但是事实上,作为"国语运动先驱""中国歌舞剧先驱""中国电影音乐先驱",在中国近代音乐史上,无论我们谈及哪一部分的内容,都是绕不开他的贡献和基奠的。当然,我们这里主要说说他在电影音乐创作领域的成就以及他对左翼电影音乐运动的推动、左翼音乐家的培养。

(一)黎锦晖的传统音乐文化积累

黎锦晖自幼在家乡接受传统文化的教养、熏陶,广泛接触民间音乐,湖南的民间音乐以及地方戏曲花鼓戏、湘剧等戏曲音乐对黎锦晖的影响至深。在他的很多歌曲中,湖南地区民歌小调、戏曲曲牌等都成为创作素材。进入中学时,正值学堂乐歌方兴未艾,从小

就唱过花鼓戏、昆曲的黎锦晖,立刻产生了强烈的学习欲望,并且还通过自学掌握了风琴弹奏和真假混声唱法。中学毕业时,他在音乐师资奇缺的情况下,被聘为湖南省单级师范传习所的兼职教员,从此开始了他的音乐教学生涯。1912年与1916年,他两入北京,其兄长黎锦熙应教育部之聘,任教育部教科书特约撰稿员,黎锦晖在兄长的影响下也参与到国语运动中,成为教育部国语统一筹备委员会首批成员。语言与音乐之间原本就有着密切的关联,这一时期,黎锦晖通过语言学研究和编写国语教材,收获巨大。与此同时,他与兄长一起,在戏曲和曲艺的调查研究方面苦下一番功夫,到处拜师交友,结交了许多著名艺人,向他们学习,共同探讨。他在京剧和鼓书方面颇有研究,北京天桥和城南游艺场都是他常去收集曲子的场所。他还参加了"北京大学音乐研究会"的活动,并且在《音乐杂志》上面发表了他所采集的民间音乐素材和曲谱,这些对日后他投身音乐创作都是极重要的积累。1921年春,黎锦晖应中华书局之聘南下上海,同时担任上海国语专修学校的教务主任,后又任校长。这一时期,他开始运用儿童文艺创作进行国语宣传。黎锦晖在他的儿童歌舞剧《麻雀与小孩》的卷首语中说"学国语最好从唱歌入手",这说明了黎锦晖最初走入音乐创作的指导思想和目的。在大力推进儿童音乐创作的同时,黎锦晖感到"中国音乐要兼收并蓄,要容纳大众音乐",在这样的思想指引下,他开始将一部分民歌、曲艺、戏曲中的曲调,用爱情歌曲的方式写出来。1927年,他创作了《毛毛雨》,这首歌曲的诞生具有划时代意义,它被认为是中国第一首真正意义上的流行歌曲,由当时红极一时的黎锦晖的女儿黎明晖演唱,很快即流传开来。黎明晖受父亲的栽培,不仅是中国第一代歌星,也是早期电影明星中的代表人物。

(二) 黎锦晖与有声歌舞片

20世纪30年代初期,在现代商业机制与都市大众精神文化需求的社会大环境下,上海电影产业迅猛发展,这段时间正是有声片集中涌现的时期。早期有声片以美国影界出品的歌舞片为代表。唱片行业最具实力的三家包括美商"胜利"、英商"百代"、中商"大中华"纷纷为有声歌舞片创作、录制,竞相追逐市场,黎锦晖作为中国早期电影音乐开拓者之一,率先开启了中国有声歌舞片的音乐创作和录制。1931年,在当时发行的《影戏生活》报刊中曾刊发联华公司特地聘请了黎锦晖先生领导下的歌舞团来准备设置有声歌舞音乐影片的消息,并且热烈地期许了"黎锦晖领导的歌舞影片一定是很好的。因为他对歌舞是有相当的成绩,不仅能以歌舞来提倡儿童教育,而且组建中华歌舞团到全国巡演甚至远至南洋表演,成绩很好",还做了新片的预告:"现在他们正在日夜辛苦练习,投入有声歌舞片《银汉双星》的表演,不久我们又能在银幕上看到这许多天真可爱健美活泼的歌舞家呢!"[1]与此同时,还有赞同歌舞影片者之豪情壮语,大力推崇黎锦晖:"歌舞,是一切文艺的老祖宗,原始人在没有语言文字以前,就先有这么一套。"并且提倡文化开明,不要一味反对"肉感"而反对歌舞片。"完全的'肉'与'力'是谈不上'灵'的。歌舞表演是和谐的,一切动作、形态须与神情融合,你敢愕说歌舞只是'肉感'表演?"[2]可见,在有声电影初期,一提到歌舞电影,人们首先想到的就是黎锦晖先生,黎锦晖几乎成了歌舞片的代言,并由此开启了中国有声电影音乐创作的黄金年代。

[1] 永庆.从电影说到黎锦晖[J].影戏生活,1931(35).
[2] 严折西.歌舞有什么不好:赞同歌舞影片者之豪语[J].时代电影,1934(6).

(三)黎锦晖的电影音乐创作及特点

从1931年,从担任中国最早的有声片之一—《歌场春色》的作曲直至1936年,黎锦辉先后为《银汉双星》(1931)、《芸兰姑娘》(1932)、《上海小姐韩绣雯》(1932)、《有夫之妇》(1932)、《南海美人》(1932)、《一夜豪华》(1932)、《新婚之夜》(1932)、《游艺大会》(1932)、《春风杨柳》(1933)、《春潮》(1933)、《人间仙子》(1934)、《红羊豪侠传》(1935)、《梨花夫人》(1935)、《小姨》(1935)、《新婚的前夜》(1935)、《桃花梦》(1935)、《国色天香》(1936)、《女同学》(1936)、《黄浦江边》(1936)等20多部有声电影写作音乐主题曲和插曲。在当时的电影作曲还寥若晨星的情况下,创作了如此多的音乐作品,实属罕见。值得注意的是,上述作品中有多部影片正出品于1931—1932年,此时正是中国电影刚刚步入有声电影起始阶段,黎锦晖对于电影音乐的开拓探索的意义和地位不言而喻。

黎锦晖的电影音乐创作的特点是:

(1)善于运用民歌、曲艺的音乐素材和形式。主题曲《青春之乐》的节拍旋法就是运用中国说唱音乐的特点而创作。再如黎锦晖为影片《银汉双星》创作了主题曲《双星曲》,他运用简练的民族五声调式创作了流畅明朗的曲调,仅用了八句歌词即将影片的主题思想做了恰切的交代。

(2)情趣浪漫、诙谐,风格开朗,受到广大年轻人的喜爱。例如电影《芸兰姑娘》中的插曲《花弄影》,这首词曲都由黎锦晖创作的插曲,不仅曲调婉转流畅,歌词也生动优美,极富浪漫主义色彩。歌词中这样写道:"君记取青春易逝,莫负良辰美景蜜意幽情,小溪畔澄波照影,且自侬歌新曲君奏银筝。"足见他深厚的文学功底。在音乐上则可分为四个乐段,每个乐段之间都用两小节的间奏隔开。第一乐段音域在中低音区,连续三小节的十六分节奏型,采用

模进的手法进行旋律，而歌词也都为 ABB 式的形容词。第二、三乐段的前三小节与第一乐段的前三小节完全相同，后面的旋律有所变化。第四乐段则不同于前三段的旋律织体，节奏型更加密集，并且旋律更加起伏，最终结束在较低的音区（谱24）。

谱 24　　　　　　　　花弄影

1.溪水如画对新晴，雨溶溶，风淡淡，水盈盈。
2.楼台隔水晚霞明，蝶翩翩，人寂寂，鸟嘤嘤。
最喜春来百卉荣，好花弄影，细柳摇青，
池上鸳鸯梦不惊，杏花烟暖，杨柳风轻，
最怕春归百卉零，风风雨雨劫
爱侣双双挽臂行，春光旖丽醉
残　英。　　　　君记取，青春易逝，
心　灵。　　　　小溪畔澄波照影，
莫负良辰美景，蜜意幽情。
且自依歌新曲，君奏银筝。

还有一首电影《一夜豪华》的插曲《蝶恋花》，也是由黎锦晖创作的词曲。"飞飞飞，飞到花园里，这里的景致真美丽，有红花铺的床，供我们睡眠，有绿草铺的毯，供我们游戏。""哈哈！哈哈！哈哈！花呀，你来和我们一起儿飞。"这首歌有浓郁的民歌风格，歌词诙谐、明快，使得它迅速被传唱开来。全曲分为三个乐段：第一乐段使用了大量小附点的节奏音型，以营造一种欢愉的气氛。第二

乐段中,为了表现蝴蝶飞来飞去的动态,歌词一直在使用"飞"这个动词,此时的节奏趋于平缓,多为平稳的八分音符(谱25)。在第三乐段中,整体旋律呈向下走的趋势,并在句末停在了三音,造成一种没有结束的感觉,这样的处理能够更好地与影片接下来的内容相衔接。

谱25　蝶恋花

黎锦晖并没有受过系统、正规的专业音乐教育,他的音乐创作更多来源于较为深厚的民间音乐底蕴以及对艺术孜孜以求的执着。从其自传式的著作《我和明月社》中可窥一斑,他从小就受到了民间传统音乐的熏染,"玩弄过古琴和吹弹拉打等乐器;也哼过

昆曲、湘剧;练过汉剧、花鼓戏",参加过祀孔乐舞的演习,也曾在乡下做道场的活动中"被邀合奏过'破地狱'的乐章",因而打下初步的民间习俗音乐的基础,并对之产生了浓厚兴趣[①]。从黎锦晖创作歌曲的歌词上就可以看出,他有着深厚的古典文化底蕴,在他的电影歌曲创作中体现出传统文化的精髓,遣词造句十分精妙,诗情画意的歌词便成了他的一大特色。

二、黄自

虽然不属于左翼阵营的代表人,但是,"在民族危亡、国家情势日迫一日的时期,替千万中国人民呼出了大家哽咽在喉的声音,组织民众同仇敌忾,黄自先生也是重要的代表人"[②]。

黄自(1904—1938),江苏川沙(今属上海市)人。1911年,进入浦东中学附属小学读书。1916年,考入北京清华学校后开始接触到西方音乐,特别热爱声乐和钢琴,极富天赋的他成为当时清华园大名鼎鼎的小音乐家。1924年,以优异成绩毕业于清华学校赴美国留学,进入俄亥俄州欧伯林大学学习心理学,同时选修音乐课程。1928年,进入耶鲁大学音乐学院学习理论作曲。1929年,获耶鲁大学音乐学士学位,游历欧洲英、法、德、荷、意等国后,回到祖国。1930年,被聘为上海国立音专专职教授并兼教务主任,为上海国立音专作曲理论专业建设和发展做出了突出贡献。钱仁康曾赞誉黄自为20世纪"华人音乐创作史上的一代宗师"[③]。

在当时,黄自先生作为留学西方学习音乐第一人,代表着一种

① 黎锦晖.我和明月社[J].文化史料,1982(3).
② 江夏.逝世十年话黄自[J].综艺(美术戏剧电影音乐半月刊),1948(10).
③ 钱仁康.黄自的生活、思想和创作[J].音乐研究,1958(4).

极有影响力的艺术思想的倾向。"黄自的艺术思想影响实质上是欧洲传统音乐的体系性影响","黄自作品的基本结构是欧洲音乐形式。这是黄自的形式也是黄自的形式思想"①。黄自的艺术思想倾向与当时代表大众俗文化的电影音乐显然是有些格格不入的,但是作为一位学院派专业音乐作曲家的标杆,他丝毫没有清高自傲的思想,他总结我国电影音乐落后的两大原因:一是民众的整体音乐欣赏水平太低;二是电影音乐领域中专业音乐人才的缺乏。同时呼吁作曲家们担负起指导民众欣赏取向、提倡纯正音乐的责任。

(一)《都市风光幻想曲》

虽然黄自的音乐创作大多偏重于声乐作品,尤其以艺术歌曲创作以及中国最早的合唱套曲《长恨歌》作为代表。然而在电影音乐创作方面,他却不同于其他作曲家侧重于歌曲创作的传播性,而独辟蹊径地留下了一部少有的器乐交响曲《都市风光幻想曲》,这部交响曲是为1935年电通公司出品的有声电影《都市风光》所创作的片头曲。

影片一开头展示了几个农民从西洋镜里看到的光怪陆离的大上海十里洋场,片头音乐要求紧密配合片头的电影画面,时间只有三分钟,分成六段。作曲家采用了"幻想曲"这种十分自由的音乐表现形式,这是中国作曲家在交响音乐创作上较早的尝试。乐曲一开始就以全建制乐队,包括木管组、铜管组、打击乐组、弦乐组强有力的齐奏开场,然后是十六分音符组成的音型发出如浪潮般的声响,展现在人们面前的是上海南京路上人头攒动、熙熙攘攘的情景。

① 李业道.吕骥评传[M].北京:人民音乐出版社,2001:29.

第二段以弦乐和木管对答的短句开始，相同的主题在不同声部、不同乐器上跳跃，影片中与之相对的是大上海十里洋场不同的招牌、店铺，霓虹闪烁，令人目不暇接。

谱 26　　　都市风光幻想曲（片段一）

通过谱 26 可以发现，音乐从弦乐器的演奏开始，长笛则模仿弦乐，弦乐与长笛之间如同在对话，两种不同的乐器音色形成了鲜明的色彩对比。谱例用两个升号记谱，而谱例中出现的♯g1 与♯e1 表明了这段音乐真正的调性为♯f 和声小调。通过调性可以知晓，作曲家受过正规学院派的音乐教育，由此而见，此时西方音乐的教育体系已经被我国运用，西方的和声小调被用于反映中国题材的电影中。同时也可以发现早期中国电影音乐创作的"幼稚"，这是因为使用西方的和声小调来描写中国的场景，显然不够完全吻合。但是从当时的年代看，这也已经有着进步，中国的电影音乐创作就是由此而一步一步地走向后来直至今天的。

谱 27　　　都市风光幻想曲（片段二）

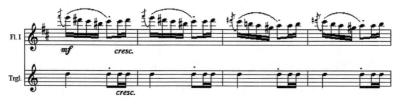

谱27为第二段音乐的结束部分,速度是抒情的行板,画面描写的是在上海风景秀丽的外滩公园,游人正三三两两休闲地散步。从音乐构成看,打击乐声部演奏着一个固定的节奏型,长笛声部演奏着十六分音符节奏的旋律,两个声部在音色与节奏上形成了对比。必须关注的是,三角铁声部的固定节奏型与长笛声部之间的关系为对比复调,尽管每小节第二拍的两个声部节奏完全相同,但是由于乐器的音色不同,因此听众依然可以听辨出两个不同的声部。

谱28　　　都市风光幻想曲(片段三)

谱28的这段音乐中木管组、铜管组有两次演奏下行滑奏,塑造出咆哮般音响,电影画面上是汇丰银行门口那两只巨大铜狮子的特写镜头。从音乐形象看,音乐与画面也是非常吻合的。但是这段音乐依旧显示了当年音乐写作的"幼稚",高低声部的比例存在着明显的"漏洞",但这些不足并不影响音乐与画面之间的配合。

第四段是庄严的行板,"其中采用了英国歌曲《统治吧,不列颠!》(Rule, Britannia!)"音乐素材,这是"一首歌颂大不列颠殖民帝国的歌,英国人把它当作第二国歌,因此,贝多芬在《威

灵顿的胜利》(又名《维多利亚之战》)一曲中用它来代表英国",而在这里黄自先生也运用了歌曲第一句"当英国首先奉天命"的旋律素材,来描写英国军警在公共租借的马路上耀武扬威的情景①。

谱29　　都市风光幻想曲(片段四)

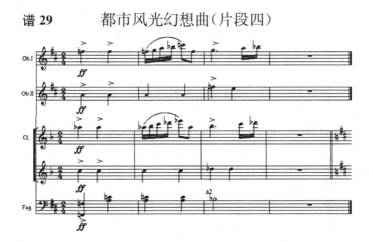

谱29是一段虔诚的行板,描写的是教堂的场景以及宗教活动,最后还响起了外滩海关的钟声。上海海关的钟楼建于1927年,沿用伦敦英国议院的"大本钟"的报时钟声,被称为"剑桥钟声"(Cambridge quarters)。黄自在这里把"剑桥钟声"稍作了改动。

谱30　　都市风光幻想曲(片段五)

① 钱仁康.黄自的生活与创作(续)[J].上海音乐学院学报,1994(1).

谱30这段音乐是南京路上热闹非凡的景象再现,且较之谱24更为喧嚣,急速下行之后,戛然而止。

这首幻想曲比较充分地体现了黄自的音乐创作风格,旋律简洁流畅,结构工整严谨。影片中清朗活泼的音乐与闪动的万花筒为背景的字幕画面巧妙结合,令人耳目一新。尽管人物还没有在电影的场景中出现,却有一种"未见其人,先闻其声"的感觉,预先为观众在视觉上、听觉上、情绪上共同展现出一幅繁华都市风情画。

(二)《旗正飘飘》

《旗正飘飘》是在1932年"一·二八"事变以后,黄自带领上海国立音专师生走上街头进行爱国主义宣传和募捐活动时所创作的。这是一部混声四部合唱作品,体现了当时群众发自内心的强烈的爱国主义抗日救亡热忱。音乐充满激人心弦的力量和雄伟慷慨的气势,在"国破家亡,迫在眉睫"的悲愤情绪下,作曲家用回旋曲的曲式结构,将主题"旗正飘飘,马正萧萧"不断再现,运用进行曲的节奏,使音乐主题发挥得淋漓尽致,其艺术构思和创作技法在当时都是开拓性的。曲式结构严密又富于层次感,结构布局合理,对位化处理准确,不仅在当时取得良好的社会反响,还在我国的大众音乐生活中长久地作为音乐会曲目保留,保持了持久的艺术生命力,甚至还对后来黄自的弟子们产生了深远的影响。这首歌流传开之后,因为其音乐艺术性和大众流行性,被《音乐杂志》1934年1月第一期刊载,同年,大长城影片公司的有声故事片《还我山河》将其运用为配乐插曲(谱31)。经过电影中的运用,这首歌更为流行,至今仍在音乐会中被不时演出。

谱 31　　　　　　旗正飘飘（片段）

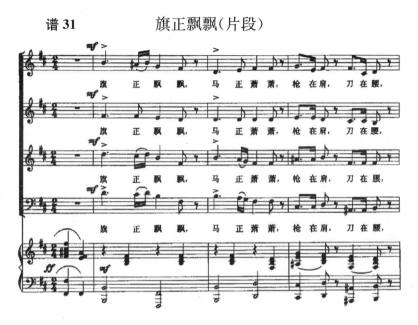

（三）《天伦歌》

《天伦歌》是黄自为 1935 年联华影业公司出品的有声片《天伦》所创作的主题曲,歌词由影片编剧钟石根所作。影片讲述一个四世同堂的家庭故事,通过对人与人之间的关系描写,揭露了旧社会封建家族主义的狭隘和鄙陋。在这首主题歌的创作中,黄自一方面运用了西方大调式和转调,还有主题音乐的再现以及主题元素的模进发展等技法,使得歌曲旋律更加生动,这与黄自的留洋经历是密不可分的,西方的音乐教育给黄自的创作带来了深远的影响;另一方面,旋律与如诗般的歌词丝丝入扣,令人过耳难忘。这首歌曲由我国 30 年代著名女高音歌唱家郎毓秀首唱,被百代唱片公司录制成唱片,在中国及东南亚华人地区广为传唱。《天伦歌》采用了三段体写作,表现了一个失去父母至亲的孤儿的内心独白,并且从个人的悲痛和哀怨进而上升到对整个国家和民族的大爱。歌词对仗工整,结构严谨,体现了中国传统

伦理文化的特征,"人皆有父,翳我独无?人皆有母,翳我独无?"寥寥数字,就将一个孤儿痛苦悲惨的心境表现得十分贴切(谱32)。这部电影还有一个非常重要的特点,在导演费穆的中国民族主义电影观念指引下,全部采用民族器乐配乐,与电影的人物和故事非常贴切,在剧情发展和变化中取得了良好的效果。与此同时,更重要的是开辟了一个新的电影配乐的民乐新气象,在当时良莠不齐的运用西乐东拼西凑的配乐中,掀起了电影配乐的民族新风尚。这首歌曲在当时流传很广,深受群众喜爱,后来也广为传唱。

谱32　　　　　　　天伦歌

黄自在国立音专工作的 8 年中,担任了全部音乐理论和作曲的课程,1938 年 5 月,因伤寒病逝于上海红十字会医院,年仅 34 岁。黄自短暂又灿烂的一生,不仅为后人留下了丰富的音乐遗产,更重要的是为中国近代音乐培养了一大批优秀的音乐创作人才,这其中的绝大多数人走上了革命音乐创作的道路,作为"师者表率",必然有精神上引领弟子们的贡献。虽然电影音乐在黄自的音乐创作中只占很小一部分,但我们从这些音乐中,仍然可以感知到黄自先生独具匠心的创作手法以及他满腔的爱国热血,无论是从艺术的高度还是思想的深刻性,他无疑都是一面鲜明的旗帜,引领着青年作曲家们前进的方向。著名作曲家贺绿汀、陈田鹤、江定仙、刘雪庵都是黄自先生的弟子。

三、刘雪庵

刘雪庵(1905—1985),四川铜梁人。他有着苦难的童年,父母亲都早逝,1924 年得亲友资助,考取成都私立美术艺术专科学校,毕业后在家乡任小学校长,不想遭人陷害,流亡上海。1931 年,通过两年的努力,终于考取了上海国立音专。在校期间,他受到俄国教授齐尔品的高度评价,并将其创作的四首艺术歌曲《飘零的落

花》《早乐行》《采莲谣》等合在一起,命名为《四歌曲》,介绍到东京并发行欧美各地。1936年毕业前后,刘雪庵开始从事电影音乐的创作,并于这期间创作了许多脍炙人口的歌曲。一曲电影插曲《何日君再来》令其声名远播,然而后来又给他带来许多误解和厄运。1937年全面抗战开始以后,刘雪庵全心投入,支持抗战,自费创办当时全国唯一的、专发抗战歌曲的刊物《战歌》,发表了《长城谣》《保卫大上海》《孤军守土歌》《募寒衣》《离家》等抗战歌曲。同年,刘雪庵被《大英百科全书——世界名人词典》收录。

(一)刘雪庵的电影音乐创作

30年代初,有声电影对音乐的需求日趋强烈,黄自在了解到刘雪庵的家境情况后,不仅在生活上帮助他,还"授之以渔"地将其作品《春夜洛城闻笛》送到霞飞路歌舞厅,录用后又帮他联系唱片公司出版发行,担保弟子得到唱片公司预支的版税。从此时开始,刘雪庵开始了电影音乐的创作。他创作的第一首电影歌曲是为1935年新华影业公司摄制的《新桃花扇》而作,由导演欧阳予倩根据汪仲贤原著编导的故事片。故事讲述热血青年方与民立志革命,叛徒孙道成企图用美貌女伶素芳对他进行软化,不想素芳在与民的启发教育下思想顿悟,不仅爱上了与民,还与他成为一条战线的亲密战友,在反对军阀的斗争中,他们相依为命,历经了种种磨难,彼此安慰和鼓励,始终坚强不屈。刘雪庵为影片所作的插曲《定情歌》,高度赞扬了男女主人公崇高的精神境界,歌中唱道:"我爱你,我爱你,你我同在一条战线;纵海枯石烂,也毁不了我们的贞坚。休在花晨月夕流连,流连便忘了责任在双肩;为民族的生存,要肉搏向前;为大众的解放,要奋勇当先。"(谱33)歌曲正是他们真挚爱情生活的缩影。这首歌曲没有使用复杂的写作技法,节奏音型较为简单,旋律随着歌词的情感而起伏推进,并且整体呈现向上的进行走向,旋律质朴流畅,具有较强的叙事性。

谱 33　　　　　　　定情歌

刘雪庵创作的另一首电影插曲《出征别母》，出自 1936 年公映的由文化影业公司拍摄的电影《父母子女》。这部电影虽是小公司出品，但也是在左翼电影运动的感召下，国防电影潮流中的成功类型片之一。演唱这首主题曲的是上海国立音专声乐系高材生孙德志。孙德志声音雄浑有力，充满着英雄豪气。电影公映后，电影歌曲锦上添花，成为中国电影歌曲改良的重要作品之一，在上海滩不胫而走。作者刘雪庵情不自禁地撰文赞赏："特请有训练的人帮助演唱，较之过去影曲确信有截然不同风致，一反肉麻乱叫的积习，具有高尚的趣味，进一步还要与舶来影片颉颃，夺回固有市场，在

国际间争得一席地位……"①歌词这样写道："母亲回头见,母亲回头见,孩儿去了,请你莫眷念!这次上前线,是为祖国战,杀敌誓争先,光荣信无限!战!战!战!"刘雪庵创作的最优秀的电影歌曲,要数1937年由明星电影公司摄制、沈西苓编导的影片《十字街头》中的插曲《思故乡》。影片通过四个大学生毕业后找不到生活的出路、苦苦寻觅挣扎的经历,生动地揭示了处在民族矛盾和阶级矛盾重压之下30年代的都市青年的精神面貌。《思故乡》的词曲均由刘雪庵完成,用最通俗的语言直击被战争驱逐流亡者的内心："我不忘记我最可爱的故乡,我不忘记故乡三千万的奴隶。我要唱雄壮的歌曲,我要写悲愤的词句。不怕强权,不怕暴力,我要用武器打倒仇敌,要用武器打倒仇敌。我要回去,回到那最可爱的故乡,我要回去,唤起那被压迫的奴隶。故乡!故乡!故乡!我要回去,我的故乡。"(谱34)歌词字字句句仿佛在诉说着自己内心对故乡的思念和愿望。与此同时,刘雪庵恰当地利用和声小调谱曲,不同于大多数左翼歌曲慷慨的风格,他用小调和声深沉地表达了心中深沉的思乡之情以及中华儿女爱国爱家的赤子之心,音乐犹若长水蓄积直至水泻千里,力量震人心魄!

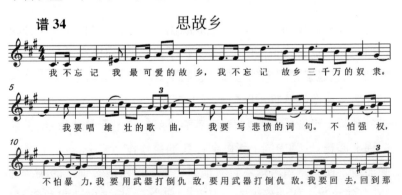

谱34 思故乡

———
① 李明忠.何日君再来:刘雪庵传[M].重庆:重庆出版社,2014:87.

刘雪庵是我国较早进入电影音乐创作领域的作曲家之一,他创作了许多电影歌曲至今流传,是一位有影响力的作曲家。不仅如此,他还曾撰文对电影歌曲的改良提出了自己的见解,与广大爱国主义作曲家共谋中国歌唱声片的改良。

在这样的创作思想的指导下,刘雪庵的电影音乐创作特点的确较之过去呈现截然不同的风致:他以一位严肃的爱国主义作曲家要求自己,在中华民族生死存亡的关头,将电影音乐创作与呼唤民众觉醒的社会教育价值提到首位,组织民众,加强抗战的力量,感动前方将士,鼓舞后方的百姓。刘雪庵的创作一直追随着抗战,无论哪一个阶段,他的音乐都跟随着革命发展前行。

(二)《何日君再来》

《何日君再来》原本是刘雪庵纪念初恋女友而创作的歌曲,女友突然逝去后,他失落消沉,终日流连于歌舞厅,美其名曰体验生活寻找灵感。因为当时许多歌舞厅的老板向他约歌,1937年初,刘雪庵运用探戈舞曲风格谱曲,填上初恋情人含泪带血在他心中百折千回的情话,终于成就了这首奇妙的传世之作。当歌曲创作完成,刘雪庵心里涌出了一丝安慰,仿佛这就是他短暂热烈初恋的墓志铭。①但这首歌曲又是如何变成电影歌曲的呢?歌曲刚刚写成,导演方沛

① 刘雪庵创作《何日君再来》的缘由故事摘自:李明忠.《何日君再来——刘雪庵》,重庆出版社2015年版,第108—112页。

霖就找上门来，邀请刘雪庵为电影《三星伴月》配乐，看了这首歌，方沛霖喜出望外，认为简直就是为这部电影量身定做的！当议论谁来演唱时，他们都看中了周璇，她细腻柔婉的嗓音和那楚楚动人的形象一定是经典的演绎，一定能带给听众无限的温情和慰藉。同时百代公司音乐部主任任光也非常喜欢这首歌曲，主动邀请周璇为《何日君再来》录音，灌制唱片出版发行。歌曲因为电影的公演而广泛传唱，周璇又将这首歌曲带到了百乐门的大舞台上，一时间，"学院派"的刘雪庵居然创作出了如此具有商业价值的作品，在30年代流行音乐界简直炸开了锅。作曲家心中的痛苦升华成了艺术经典，具有了传世价值，更成为一种力量，触及着千万人的心灵（谱35）。

谱35　　　　　　何日君再来

好花不常开，好景不常在；愁堆解笑眉，泪洒相思带。

今宵离别后，何日君再来？！喝完了这杯请进点小菜，

人生难得几回醉，不欢更何待！

（白）"来来来喝完了这杯再说吧"　今宵离别后，何日君再来？！

四、严工上

严工上（1872—1953），安徽歙县人。著名作曲家，与黎锦光、陈歌辛、姚敏、梁乐音并称为"中国流行歌曲五人帮"。严工上多才多

艺，是文艺多面手。他精通昆曲，对西欧古典音乐亦有研究；他文学根基深，能诗善文，早年曾留学日本，并懂得十多种方言。1925年，年逾天命的严工上参加了神州影片公司，开始了长达20年的从影生涯，堪称是早期电影界的元老之一。1928年后，他在长城、友联、复旦等影片公司参与拍片，1932年后，在明星公司参与拍片。作为演员，他一生拍了103部电影，大多扮演"老生"角色，代表作甚多。

（一）电影主题曲《良辰美景》的创作特点

作为电影音乐作曲家，严工上的处女作是1932年为明星影片公司摄制的《自由之花》创作的主题曲《良辰美景》。电影《自由之花》影射了蔡锷将军逃出北京到达云南，重新组织起义军北伐，推翻袁世凯帝制的历史，是一部反封建主义、反军阀的积极影片。这首主题歌描述的是主人公感慨国家分裂，外强进犯，人民苦难的悲哀，发出了"良辰美景奈何天"的绵绵哀怨。

谱36　　　　　良辰美景（第一乐段）

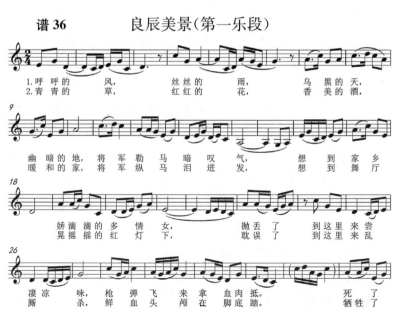

这首歌曲在音乐上采用 C 大调的五声音阶谱曲,是最朗朗上口的调式调性,许多地方运用戏曲的润腔谱写,符合中国人的审美以及歌唱习惯。歌词三问一叹,与音乐的结合非常贴切。歌曲可分为两个乐段,一共有两段歌词,谱 36 为节选第一乐段的乐谱。可以发现,乐谱中出现了大量的十六分音符,并且音域跨度较大,这样的处理就使得音乐的旋律比较动听悦耳,辗转起伏。在第一乐段中,歌词也值得玩味,前半段在描写美好的大自然意向,后半段就转到了现实,这样的对比手法起到了烘托强调的作用。第一、二乐段的结尾处都反复出现的这句"良辰美景奈何天,赏心乐事谁家院?"是有典故的,出自中国古代戏剧家汤显祖的代表作《牡丹亭》。原句为"原来姹紫嫣红开遍,似这般都付与断井颓垣,良辰美景奈何天,赏心乐事谁家院?"这是出现在剧中第三段的唱词,为杜丽娘游园之后的感叹。故事中,杜丽娘在侍女春香的怂恿下,瞒着父亲偷偷溜出来逛花园,生平第一次看到这个美丽的春天,是如此的美好,杜丽娘不由得联想到了自己正值青春的年华,却终日面对古板的教书先生,被禁锢在家中不得出门,自由的天性受到约束。因此,在本首歌曲中,这样的引用十分贴切,符合主人公的心境。

(二)电影《空谷兰》主题曲的艺术特色

严工上陆续为新华、华成、国华、华新等影片公司摄制的影片作曲,30 年代非常有名并且反复翻拍的一部电影《空谷兰》,在

1934年明星公司拍摄的有声版本中,主题曲《空谷兰》是由严工上作曲的。歌中这样唱道:"空谷兰,淡淡的清香透春寒,云霞为伴,风雨作餐,笑百花争妍,叹人事纷繁,孤芳自赏,只合在灵山。看,看,他是多么的清高啊,空谷的幽兰!"(谱37)这是片中女主人公纫珠,一位出生于知识分子家庭却嫁入封建大家庭的女性的心声。歌曲为四四拍,音域较宽,节奏以十六分音符和附点为主,加上一字多音的手法,使得旋律起伏婉转。全曲可以分为两个乐段,前18小节都在叙述女主人公的处境,最后的5个小节用两个对称的乐句来结束全曲。歌中控诉了在中国的传统封建家庭制度没有根本改革以前,一切自由恋爱、婚姻自主的女性生活都是不可能彻底实现的。

谱37　　　　空谷兰(片段)

(三)电影《二对一》插曲的创作特色

1933年,明星公司根据中国足球队在远东运动会获胜一事,拍摄了一部反映我国足球运动员生活和爱情的故事片《二对一》,于1934年5月19日在上海新光大戏院首映。当片中拍到华光足球队在国际比赛中,拒绝国外足球队向队员的金钱收买,终于险胜一球,以二比一打败对方,全场响起《华光队歌》:"华光,华光,光我华夏,华夏之光。"歌声铿锵坚定,表达了强烈的民族意识和爱国热情。歌曲由华光足球队队长余家禄的扮演者,红极一时的英俊小生郑小秋领唱。这首歌曲比较简短,符合鼓舞人心的队歌特点。歌曲为二四拍,前六小节多为四分音符,歌词用重复起到强调的作用。随后的大段乐段都运用了附点的节奏,符合歌词的叙述特点,铿锵有力,音区较高,在一小节的三连音间奏后,音区降到低音音区,歌词首尾呼应,结构完整(谱38)。

谱38　　　　华光队歌

《二对一》中另一首插曲《侬心许》,是描写队长余家禄的未婚妻陈爱华对他因误会而产生情感动摇时演唱的,歌声表达了陈爱

华的失意心情,但曲终主人翁仍然对爱情寄予了无限的希望。这首歌曲调婉转,作曲家谙熟国文与曲谱,所谱写的旋律与文字丝丝入扣,使人过耳不忘。这首歌曲在当时非常流行,由剧中陈爱华的扮演者,著名影星宣景琳演唱。

严工上还有一首电影歌曲代表作《夜来香》,由王乾白作词。这首《夜来香》与黎锦光后来创作的同名歌曲《夜来香》(李香兰演绎)并非一曲,但也是一首电影歌曲的经典作品。1935年,明星公司摄制了一部爱情悲剧《夜来香》,讲述一位卖花姑娘受到舞场阔少的欺辱,她醒悟后回到恋人身边,恋人却惨遭车祸而亡。这首歌曲是主人公卖花姑娘在叫卖时演唱的,歌曲半说半唱,歌唱与剧中姑娘的叫卖声结合,非常生活化,表现了姑娘对生活的期待和淡淡忧伤。歌曲由影后胡蝶也是片中卖花姑娘的扮演者所演唱。

严工上是中国电影音乐史上最早的作曲家之一,伴随着左翼电影时代一起成长。他的电影音乐创作遵循五声音阶的基础,具有典型中国古典风格,所创作的电影歌曲都可见其民族性的创作风格。后来他还为上海抗战孤岛时期的电影创作了一系列音乐作品,包括为《木兰从军》《红线盗盒》《西施》等许多电影创作主题歌、插曲以及配乐,从中也都清晰可见其音乐创作鲜明的民族调性和歌曲创作深厚的文化底蕴。

第三节 代表词作家

一、安娥

安娥(1905—1976),原名张式沅,河北省获鹿县(今石家庄市)

人。父亲张良弼曾留学日本,1913年当选民国国会众议院议员,后又在河北省高阳县开办染厂,具有一定的民主思想,又喜读古书、诗文,对安娥的文学之路有一定的影响。安娥自小喜爱歌咏诵读,河北民间童谣可谓是她最早的音乐文学启蒙读物。1921年,随父亲去往北京,在北京女子一中完成中学学业。1923年,她考入北京国立美专,开始积极投身于学生运动,参加反对日本帝国主义和反动军阀的示威游行,在同为美专同学的中共党员邓鹤皋的影响下,于1925年加入中国共产主义青年团,同年加入中国共产党,走上革命的道路。安娥不仅是著名的革命词作家,她还是著名剧作家、诗人,是中华民族解放运动中杰出的文人女性代表。

安娥深谙音乐艺术的战斗作用。在《艺术的战斗作用》一文中,她认为艺术的起源就是以与自然斗争武器的姿态出现,并随着社会生产关系的不断演进而在斗争中逐渐演变:从初期的写实主义到古典主义,从革命的浪漫主义到新写实主义,真正伟大的艺术家无不是站在前进的革命道路上,和现社会的黑暗制度斗争,艺术家只有用他革命的思想与行动反映在作品上,方能产生不朽的艺术品①。在另一篇《音乐家与革命》的文章中,她说她喜欢听苏联的喇叭声,充满着阳光与快活,它是那样天真、热情、坦白而庄严;不像德国法西斯的喇叭表现得那么凶神恶煞又霸道,认人喘不过气来;不像法国的喇叭轻快得只剩下美;也不像美国喇叭总是炫耀的音乐。她还举了一个例子:美国某制片家曾对苏联的著名电影导演艾森斯坦发出邀请,请他导演一部电影,但要的只是他的技巧,而不是他的思想。艾森斯坦听了以后立刻答复这

① 安娥.艺术的战斗作用[J].时代论坛,1936(4).

位制片家说：对不起，我的技巧产生于我的思想，离开思想，我没有技巧①。安娥在文中还举了贝多芬、瓦格纳、帕格尼尼等许多音乐家的成功，都不只是因为天才和努力，而是他们的革命思想有以致之。由此可见，安娥的音乐观是革命性的，她认为音乐的斗争性是它的根本属性，离开革命思想的音乐不可能成为伟大的推动人类进步的伟大艺术，并且也可以看出她对苏联音乐艺术的推崇。

（一）电影音乐的代表作品

20世纪30年代是安娥创作的发轫期。在这一时期中，她以歌词蜚声于世，受到群众的热烈欢迎和赞扬，这些歌词大多为左翼电影和戏剧所创作，"词由歌飞，曲由词翔"，安娥作为音乐文学家的地位也在这些优秀的歌曲流传中得以确立。安娥的电影音乐创作旺盛期正是中国电影音乐发展的第一个高潮期，也正是她与左翼音乐家任光在一起的1933—1937年的五年间，他们共同发起并参加由中共领导的音乐组织。1934年，安娥与任光发表的音乐论文中明确指出："我们只有刻不容缓地去提倡和创作真正的、正义的大众音乐，赶快去代替这种病态的大众音乐歌曲。"②这期间两位艺术家合作创作的电影歌曲有：《渔光曲》主题歌及插曲《渔村之歌》(1934)；《红楼春深》插曲《采莲歌》(1934)；《大路》插曲《燕燕歌》《新凤阳歌》(1934)；《空谷兰》插曲《抗敌歌》《大地行军曲》(1935)；《凯旋》插曲《采菱歌》(与田汉共同创作)(1935)；《王老五》插曲《王老五》(1935)；《迷途的羔羊》插曲《新莲花落》(1936)；《狼山喋血记》主题歌《狼山谣》(1936)等。这其中绝大部分属于左翼

① 安娥.音乐家与革命[J].新音乐月刊,1940(3).
② 丁言昭.安娥传[M].北京：中国青年出版社,2013：73.

电影和国防电影音乐运动的范畴。歌词的内容都很重视深入生活,展示劳苦大众的悲惨命运,时而凄婉、时而诙谐,用广大底层人民的血泪歌吟,表达出反抗压迫与彻底推翻剥削阶级的必然。

(二)歌词创作特点

安娥的歌词创作重视深入生活,她强调词作者应当去熟悉"歌中人"的实际:"有些歌词文字的采用欠实际。常常农工群众会说大学生的术语。乡下姑娘,谈着文人的恋爱。小孩子带上大人的口腔。弄得有时像黄天霸站在大马路,或是高跟皮鞋去田里插秧似的不合适。这种缺点,大致因为词作者本身没有切实的去了解'歌中人'的生活状态、意识情感。"[①]例如,安娥著名的代表作《渔光曲》,歌词用生动的语言、凄切的悲愤描写了广大渔民在大海里终年劳作,换得的却是"捕得鱼儿腹中空",在祖祖辈辈极为困苦又十分危险的劳动生活中,无数善良的渔民被夺去生命,但他们仍然充满希望努力生活下去,期待着幸福生活的到来。这首歌的成功正是由于作者对"歌中人"的生活状态、意识情感有切实的了解。1926年,安娥与邓鹤皋在大连工作,住在大海边的黑石礁。安娥时常到海边看渔民的生活,看到他们悲惨的遭遇,心中充满了同情。多年以后,电影《渔光曲》的故事情景正激发了安娥的创作灵感,于是有了这首经久传唱的《渔光曲》。

另一方面,安娥的歌词创作在锻词炼句方面极具功力,既渗透着古典诗词的传统风格,又糅合了现代生活语言的质朴清新。例如,她为影片《红楼春深》所作的插曲《采莲歌》:采呀,采莲;朝采

① 丁言昭.安娥传[M].北京:中国青年出版社,2013:76.

莲,三餐难一饱,暮采莲,衣衫不周全。采呀,采莲;年年过尽饥寒苦,岁岁摇船五更天。①

　　这首歌词以二字、三字、五字、七字交错,使语势变换,从而形成了抑扬顿挫的节奏,她炼字讲究韵律美,充分显示了作者语言的功力。歌词情感充沛,但绝不无病呻吟,句句落到实处,无论叙事还是抒情都能做到主观感情和客观形象融为一体,用词既明白易懂又给人以联想,达到了很高的艺术境界。安娥的歌词写作格式规范,结构上有动势又编排有致,较少运用散文体,喜爱明朗舒展、自然质朴的呈现,受到广大听众的喜爱,在歌词大众化和民族化两方面都很有影响力。

　　(三)歌词创作的社会影响

　　安娥与任光共同合作的电影主题歌、插曲的巨大成功,大大提高了歌曲在电影中的地位。聂耳曾经撰文说道,《渔光曲》的成功"甚至形成了后来的影片要配上音乐才能够卖座的一个潮流"②。其实不仅仅是《渔光曲》的大热,更是这一时期,以安娥、任光、聂耳等人一起掀起的一股电影歌曲的热潮,对此安娥曾在1935年《艺声》杂志上发表的《中国电影音乐谈》生动地描写道:"一年来,中国电影对于音乐,特别是歌曲,感到非常的兴趣。于是每部影片,每个演员,只要可能的话,都要加上一两支歌曲,或是配上点音乐,才觉得是'完全'了。同时在观众的眼光里,无论一部任何的影片,任何的演员,如果不唱一支歌曲,也好像缺少点什么似的。在这样双方的供求之下,一时电影形成'歌曲狂'现象了。"③安娥还在文中统计了1934—1935年产生的配有歌唱的影片不下二十部。例如

① 安娥.安娥文集(上)[M].北京:中国文联出版社,2008:9.
② 聂耳.一年来之中国音乐[N].申报(本埠增刊),1935-01-06.
③ 丁言昭.安娥传[M].北京:中国青年出版社,2013:75.

《渔光曲》《红楼春深》《再生花》《女儿经》《飞花村》《纫珠》《空谷兰》《大路》《新婚的前夜》《新女性》《人间仙子》《生之哀歌》《乡愁》《船家女》《风云儿女》等，主题歌和插曲有近五十首，其中很多正是安娥与任光合作的作品。但安娥对"歌曲狂"看法颇为进步和积极，并不同于一部分音乐家对电影音乐的鄙夷，她在文中对1934—1935年的电影音乐创作给予了积极的肯定：我们先不必怎样羡慕欧美电影音乐的进步到了某种程度，也不必自惭形秽，中国的电影音乐怎样的幼稚，"我们只希望着，由这数星之火，渐渐燎起伟大的新音乐之原！"①同时对电影音乐的"歌曲狂"现象提出了自己的见解和可行的建议；在歌曲创作上，提出了多样的作曲、作词的构成方式。安娥作为文学家、歌词创作者，其对当时电影音乐创作的见解更为广阔开放，是有益的补充。

二、田汉

田汉(1898—1968)，字寿昌，湖南长沙人。作为中国近现代最重要的戏剧家之一，他是现代话剧的开拓者和戏曲改革的先驱，是中国戏剧运动的奠基人之一。但在这里我们要谈及的，则是他对电影音乐的创造和贡献。首先，他为电影《风云儿女》创作的《义勇军进行曲》(聂耳作曲)，后来被定为中华人民共和国国歌；除了国歌作词之外，田汉还为电影《桃李劫》写了主题歌《毕业歌》，为《母性之光》写了插曲《开矿歌》，与冼星海合作创作了《夜半歌声》主题歌和插曲《黄河之恋》《热血》、《青年进行曲》主题歌和插曲《战士哀歌》。

田汉的歌词创作，在电影中都有出色的主题表达效果。他创作电影歌曲歌词时，首先考虑到影片对歌词的要求，同时又在歌词

① 丁言昭.安娥传[M].北京：中国青年出版社，2013：75.

创作中高度发挥自己的诗歌写作才华,使他的歌词具有卓然大家的风范,既具有鲜明的时代特色,又具有很高的文学品位,显现出深厚的浪漫主义情怀!怪不得后世都将他誉为"中国的易卜生"。同时,他为电影音乐创作发展事业,慧眼识人,热诚扶持了一大批优秀的音乐人才,充分发挥了许多杰出音乐家的革命作用,其影响不可估量。

(一)《义勇军进行曲》歌词的创作

田汉是一个感情极其充沛、时代领悟敏锐的人,所以无论是个性高涨的五四时代,还是风云激荡的左翼时代,他总能引领风气之先。"九一八"事变以后,田汉率先写出独幕话剧《乱钟》,1931 年 9 月底首演于上海。故事描写的是"九一八"之夜,沈阳东北大学生的反应,表现了事变对爱国学生的强烈震动和大家奋起反抗的决心。剧末,用学生之口喊出了:"中华民族万岁,伟大的抗日战争胜利万岁!"这是田汉后来为《风云儿女》创作歌词的最初灵感起源。接着他又创作了独幕剧《姊妹》,其中描写日军残忍地杀害了不肯缴械投降的傅营长一家 17 口;以及独幕话剧《扫射》,直接表现了日军残杀我国百姓的血腥场面。在《扫射》的剧末,士兵引领着群众英勇地前进,发出怒吼:"亲爱的同胞们,我们前进!前进!踏着我们死者的血迹前进!"在接下来的独幕话剧《战友》中,田汉再一次借工人学生游行喊出了"英勇抗日的士兵和义勇军万岁!"的口号。

1933 年春天,他所作的新诗《日出以前》写出了这样的警示:"我们做主人或是做奴隶,就只争这一严重的刹那。起来吧!两重压迫下的中国人!"① 再到同年 9 月与作曲家聂耳合作为电影《桃

① 田汉全集(第十一卷)[M].石家庄:花山文艺出版社,2000:110.

李劫》创作歌曲《毕业歌》,歌中唱道:"我们要做主人去拼死在疆场,我们不愿做奴隶而青云直上!"① 由此我们几乎已经可见到国歌歌词的雏形,它绝非一朝而成,而是深深根植于广大抗日英雄的壮举和流离逃亡百姓的苦难,更是融汇了诗人强烈的保家卫国的民族情怀。

而正式被田汉确认为国歌前身的则是被誉为"中国第一部新歌剧"《扬子江暴风雨》中的主题歌《前进歌》,这首主题歌同样是由田汉与聂耳共同完成的。歌剧《扬子江暴风雨》的创作缘起于1934年南国剧社的一次码头寻访。当时田汉带着聂耳一行人同到外滩观察码头工人的生活,突然码头上一堆木箱让田汉当即震怒,原来木箱上用英文写着:"Ammunition for imperialist Japan's aggression into China."懂英文的田汉翻译给大家听:"里面装的是军火,是运给日本帝国主义来打中国的!"聂耳的脸也变得铁青:"他们让中国人扛着炮弹来打中国人,我们再也不能忍受了!"这次寻访之后,田汉很快完成了歌剧《扬子江暴风雨》的创作。1934年7月1日,该剧在上海正式公演,聂耳不仅创作了剧中的全部歌曲,还饱含激情地出演了剧中主要人物——码头工人老王,而田汉的儿子,11岁的田申则扮演了老王的孙子小栓子。全剧最高潮处,码头工人愤怒地将装有军火的木箱扔到黄浦江中,日本兵开枪打死了工人于子林和小栓子,聂耳扮演的码头工人抱着垂死的孙子愤怒地唱起了《前进歌》,歌词唱道:"兄弟们,大家一条心,我们不做亡国奴,要做中国的主人!让我们结成一座铁的长城,向着自由的路前进!"这些歌词都在后来的《义勇军进行曲》中再现,田汉

① 张中良.《义勇军进行曲》的背景与渊源[J].文艺争鸣,2015(7).

曾表示《扬子江暴风雨》中的《前进歌》正是国歌《义勇军进行曲》的前身①。

1935 年初，国内情势更加紧迫，为了躲避敌人的搜捕，田汉搬到了上海法租界。就在这时，他创作了电通公司的第二部影片剧本《风云儿女》：描写 30 年代知识青年走向民族民主战场的故事。剧本刚刚完成还没来得及写分镜头脚本，田汉就被捕了。匆忙中田汉将电影中的主题歌《万里长城》的歌词写在了一个香烟盒的锡箔衬纸上，聂耳得知后，找到夏衍主动请缨："听说《风云儿女》的结尾有一个主题歌？""作曲交给我"，"田先生一定会同意的"。而与此同时，聂耳也被列入了通缉名单，于是他带着田汉的歌词远赴苏联留学，在取道日本之时，用两个月的时间谱写了《义勇军进行曲》，从日本寄回了中国。聂耳在歌词中加了三个"起来"，并在结尾处"冒着敌人的炮火前进"后加了"前进，前进，进！"使整个歌曲节奏更加铿锵有力、浑然一体。但遗憾的是，这也是聂耳与田汉的最后一次合作，成为千古绝唱②。

1935 年 5 月 9 日，《义勇军进行曲》在东方百代唱片公司录音棚内进行了录制，灌成唱片发行；5 月 16 日，《电通半月画报》中第一次刊登了歌词与乐谱；5 月 24 日，电影《风云儿女》在上海金城大戏院首映，《义勇军进行曲》随即唱响，并且伴随着"一二·九"运动的巨浪，这支歌迅速传遍了长城内外。此后，在遭受法西斯侵略的东南亚，在争取民族解放和独立的欧洲和北美，《义勇军进行曲》同样成了一支国际战歌。据田汉之子田申回忆，在抗战期间，父亲曾经收到过来自美国的稿酬，正是美国黑人歌手保罗·罗伯逊用

① 刘欢乐，刘天纯.田汉：一次寻访"寻"出国歌[J].高中生，2011(1).
② 向延生.义勇军进行曲创作的前前后后[J].中国音乐，1983(3).

英语翻唱《义勇军进行曲》,并用汉语录制了名为《起来》的唱片;陶行知先生从欧洲回国时经过埃及,在金字塔下听到有人高唱《义勇军进行曲》;梁思成先生在美国讲学时也听到有人在街上哼唱这首歌;在莫斯科举行的纪念普希金诞辰150周年大会上,保罗·罗伯逊再次用汉语演唱了《义勇军进行曲》;1944年,马来西亚的抗日战场上,一支由华侨华人组成的青年抗日组织,将《义勇军进行曲》歌词中"中华民族到了最危险的时候"改成了"马来亚民族到了最危险的时候",作为这支抗日队伍的队歌传唱;等等,这些都被田汉写进了新政协国歌讨论提交的说明中①。《义勇军进行曲》不仅是中华儿女抗击侵略、冲锋陷阵的战斗号角,同时成了世界反法西斯侵略的国际战歌。

(二)对电影音乐人的提携

"周恩来曾说过:'田汉同志在社会上是三教九流、五湖四海无不交往。'"②相对于电影音乐领域来说,田汉已然是一位前辈。在20世纪30年代初期,田汉已经是一位文艺界的重要人物;作为党在文艺战线的领导人,他积极争取电影阵地,与当时电影界的同仁夏衍、阿英、郑伯奇等在明星公司建立阵地,后来又组建艺华公司,基本掌握了主要的几家影片公司的编导权;他本人带头创作了《三个摩登女性》《母性之光》《民族生存》《风云儿女》等剧本,组织拍摄了一系列反对帝国主义侵略、反映广大人民疾苦的影片,起到了文化启蒙作用,也具有很大的影响力。与此同时,在长期的文艺运动实践中,田汉十分重视文艺人才的培养和挖掘,不仅善于发现人才,还热忱扶助人才,其影响不可估量。

① 田申.国歌背后鲜为人知的故事[J].流行歌曲,2011(12).
② 陈惠丰.回忆田汉[M].北京:中国文史出版社,2015:5.

音乐家聂耳最初来到上海,在黎锦晖的明月歌舞团中拉小提琴,难以发挥才干。田汉和黎锦晖是朋友,和聂耳结识之后便与阳翰笙说,这是个人才,我们要想法子把他拉出来发挥作用,阳翰笙帮助他提高认识。经过阳翰笙的考察,发现聂耳是个专业基本功扎实、努力自律的人,阳翰笙在回忆田汉的文章中曾写道:"我经常到聂耳那里去,帮他分析社会现象,认识革命形势",后来又找了同样是田汉挖掘的人才电影皇帝金焰,"让他在电影公司老板黎民伟面前说说话,请蔡楚生、史东山二位也帮助说情,使聂耳进了联华电影公司",于是才有了后来的《开矿歌》《毕业歌》《大路歌》以及传世的《义勇军进行曲》①。夏衍曾说过:"没有田汉,就没有聂耳。"②这样讲是有一定道理的,不仅仅说明田汉的诗词对聂耳产生巨大影响,也说明聂耳是在田汉的培育影响下成长起来的。其实还不止聂耳,还有张曙、冼星海等人,在思想上、创作上也得到了田汉的帮助和指引。

音乐家冼星海与田汉的交往也是值得记述的。1928年,田汉想搞新音乐运动,当时的上海国立音专因为比较保守,属于官方办学,另一方面社会上的音乐者们,又倾向于流行音乐和外国音乐,而田汉想做的是超脱这些的新音乐。这时冼星海因为学潮被迫从国立音专退学,为了生计,不得不靠教授音乐来养活自己以及年迈的母亲。正巧有一天,田汉在马路的电线杆上看到了他的教课广告,回家以后立刻告诉弟弟田洪说,南国社需要音乐人才,那位贴

① 阳翰笙.田汉同志所走过的道路[M]//回忆田汉.北京:中国文史出版社,2015:17.
② 吕骥.田汉与革命音乐[M]//回忆田汉.北京:中国文史出版社,2015:192.

广告教音乐的人,可能是一个很穷困的人,你去访问了解一下①。田洪带着田汉写的一首短诗拜访了这位年轻人,他自我介绍说是广东人,母亲帮佣,住在简陋的亭子间,名叫冼星海。第二天,他就交来了曲谱,田汉叫他的音乐学生张恩袭试唱,听后十分满意,于是将他邀请到南国艺术学社。这段时间,冼星海和张恩袭共同担任了南国社公演中的所有音乐方面的工作和创作,一直到他离开上海去法国学习。当1935年冼星海学成归国回到上海,第一时间又加入了田汉组织的左翼剧联新音乐团体,这一时间正是其电影音乐创作的高潮,为《壮志凌云》《青年进行曲》《夜半歌声》三部电影创作了电影歌曲和音乐,为我国早期电影音乐创作的技术技法增添了巨大的力量。

在大革命的背景下,田汉是在当时进步文艺界中最早提出应当重视电影的人②。田汉深信中国民众需要电影来辅助反抗,自信电影是反抗方式中有力的一种。与此同时,他也是左翼电影音乐运动的领导人之一,他和聂耳、冼星海等同志一起合作的电影歌曲,在我国电影音乐史上开辟了新的无产阶级道路,不仅在当时引起巨大的社会影响,同时其深远意义还在于,它引导了后来许许多多的作曲家都走上了进步电影音乐创作的道路。

三、范烟桥

范烟桥(1894—1967),名镛,字味韶,号烟桥,笔名甚多,如乔木、知非、小天一阁、歌哭于斯、无我相识,等等,江苏同里人。他是

① 赵铭彝.回忆我的老师田汉[M]//回忆田汉.北京:中国文史出版社,2015:104.
② 司徒慧敏.纪念田汉同志诞辰85周年和逝世15周年纪念会上发言:田汉与革命电影[M]//回忆田汉.北京:中国文史出版社,2015:186.

一位著述颇丰、红极一时的"江南才子",小说、诗歌、小品文、昆曲、书画、弹词样样精通,而在新兴的影剧行业也是大放异彩。范烟桥少年时代在家读私塾,师从国学大师金鹤望,后来在苏州草桥中学学习,中学时代加入南社,后进入南京国民大学商科,毕业后回到苏州从事教育,一直到1935年才离开苏州去往上海。所以,范烟桥的成长教育经历,决定了其浸淫苏州文化深久,而这也是他电影创作和审美观念形成的重要来源。

(一)范烟桥的电影观念

1935年,范烟桥进入上海电影业时,正值电影从无声片大量转向有声片,对编剧和音乐创作的需求非常大,1936年,他出任明星影片公司文书科长。虽进入影业较晚,他还是创作了大量的电影剧本,与此同时,还在电影音乐的歌词写作上获得了业界的一致认同。

从剧情出发审视电影的好坏,往往是文人的所好。早在苏州教书期间,范烟桥就在苏州、上海等地的报刊中发表了很多与电影有关的文字,表达了他注重电影剧情的电影观念。他曾于1928年2月在《电影月报》中就《济南之电影》撰文说:像《白蛇传》《忠孝节义》《立地成佛》等影片都只能算是三等以下之东西,"于艺术上可说不知所云"。他在文中所指的艺术就是剧情。作为资深的小说作家,他也很自然地会采取这种将剧情与电影艺术等同的视角。20年代范烟桥曾应约赴济南主编《新鲁日报》副刊《新语》,他在小广寒影院观看影片《雪里鸳鸯》后有感而发:"其情节殊弗合于逻辑,其间漏洞不一而足,惟冰天雪海之光景,与寒带人物之生活状态,为我国影片中所罕见。"①他直戳要害地指出:影片剧情不合

① 冯沛龄.电影月报[M].上海:上海社会科学院出版社,2010:71-72.

理，只有布景和风光可看了。而作为资深的评弹作家，他用评弹艺术的规律来说明电影艺术的道理，认为评弹说书要广泛流行的基础在于选择一个大家耳熟能详的故事，有了大家感兴趣的前提，大家才会来消费。故事不好，观众便不会买账[1]。他的这个创作观念从客观上对中国早期电影最具代表性的类型片——社会家庭伦理情节剧，产生了深远的影响。

范烟桥对历史题材影片的态度也是独树一帜的。20年代中期他在苏州工作期间，就创作过长篇历史武侠小说《孤掌惊鸣记》，后又创作了《忠义大侠》《江南豪侠》《侠女奇男传》等几部小说，可见范对历史题材比较熟悉，也抱有很大的希望。他曾提出："中国电影渐趋于历史的途径，尚非退步，或者贡献于社会，较诸以前为容易见功。"[2]这对当时许多文艺批评认为历史片都是抄袭陈腐、不能发挥新意、是电影界之退步作出的正面反驳。范烟桥多次发文认为，历史剧不仅不是一种退步，反而是一种贡献。但他也同样冷静地指出，历史剧决不能堕入"神怪魔侠"的陷阱，而应该在注重武侠与社会、武侠与伦理的关系方面下功夫，真实取材于生活，尊重历史，刻画历史人物的独特精神，才是历史剧最该做的事情。对于历史片的摄制不能仅仅着力于道具背景的真实，更应追寻古代的优秀精神，才有艺术上的真正价值；要担负起追述古代中华民族兴亡的责任，要有历史使命感和社会责任感，要向广大民众传递中华民族的文化和历史经验。电影不但要善于向历史"说部"中找到有意思的故事，更要从中总结出"民族兴亡之症结"，不能只是满足于情节离奇事实热闹[3]。从中国早期电

[1] 李斌.范烟桥与中国早期电影[J].苏州教育学院学报，2014(5).
[2] 李斌.范烟桥与中国早期电影[J].苏州教育学院学报，2014(5).
[3] 李斌.范烟桥与中国早期电影[J].苏州教育学院学报，2014(5).

影武侠类型电影的兴衰看,正印证了范烟桥对武侠片的看法和忧虑。

范烟桥还对当时西方电影中极其放纵而含有性冲动的影片进行了批判:"我在上海常听得人说,到夏令配克去、到卡尔登去、到百星去,总而言之,都是倾向于外国电影。……真引得举国若狂……所见的是卡门人体的宣传,所讲的是卡门人体的批评,但是老实说一句,这两种电影毫无好处,真是纯盗虚声,观众心理的弱点也就从此发见了。"①文中他提出两种电影观众的心理弱点:一是色情性,慰藉排解的心理;二是盲目追星的变态心理。对此他还提出了建议方案:一是拍摄"上海娱乐指南"影片;二是拍摄新颖的生理卫生知识影片。不得不说,范烟桥对当时西方情色电影的意识和观念极富现代性,即使在今天的人们看来也是中肯并具有指导意义的。

(二)电影歌曲创作

范烟桥的词作在中国电影音乐之初占有标志性的地位。歌词创作与诗歌往往融于一体,"五四"以来,歌词的创作对新诗起到了支持的所用,以范烟桥为代表的江苏文人,通过在报刊发表诗歌、歌词等传播行为,延续了新诗的发展,推动了市民对通俗语言形态的整体接受,也为通俗语言进入音乐创作奠定了基础。正所谓"凡能饮水处,皆能歌柳词",范烟桥的歌词创作创造出了一种特有的通俗文化形式,甚至成为后来海派文化醒目的柔情坐标。他的早期作品包括电影《李三娘》中的两首插曲《春风秋雨》《梦断关山》,《解语花》中的插曲《天长地久》《西厢记》中的插曲《和诗》《月圆花好》《拷红》,《三笑》中的插曲《点秋香》,《长相思》中的插曲《黄叶舞

① 范烟桥.两种观众的心理[J].电影月报,1928(6).

秋风》以及著名的《夜上海》等。

范烟桥还是中国早期电影类型片——歌舞片的推动者之一。在早期电影音乐的发展中,歌舞片是最重要的建构开端者。歌舞片本为美国传入,在20世纪30年代达到鼎盛,表现为上海城市生活歌舞表演的流行以及对歌舞电影明星的追捧。歌舞与电影融合,正是这一时期文化创意产业融合的特征。但是,在当时好莱坞歌舞片盛行的情况下,如何依托中国文化,建立民族歌舞片的新类型,对国内电影人而言还是未知数,最难之处就是寻觅合适的作品和演员。范烟桥无疑在这方面做了很多事,对早期类型歌唱片的确立起到了至关重要的作用①。根据郑逸梅回忆:"在古装片《西厢记》中饰红娘一角,《拷红》中有一段唱词,即由烟桥编撰,娇喉婉转,大有付与雪儿,玉管为之迸裂之概。且灌了唱片,因此男女青年,都能哼着几句。"②后来经周璇演唱而流行。范烟桥创作的电影歌曲词作还有,《夜上海》《花好月圆》《花样年华》《黄叶舞秋风》《钟山春》《星心相印》《诉衷情》等。这些电影歌曲引领一时风气,大街小巷传唱不衰。

范烟桥的歌词创作风格擅用古典诗词,充满文学意向性,文风典雅,意韵绵长,在景物的细节描写和人物心态的描摹上尽力铺陈,运用大量的修辞来描写细致入微的心灵感受。

就电影整体而言,范烟桥创作的电影歌曲注重继承民族音乐的韵味,适应中国民众审美心理,推动了中国早期电影音乐民族性的挖掘和现代性的传播。

① 李道新.作为类型的中国早期歌唱片:以30—40年代周璇主演的影片为例兼与同期好莱坞歌舞片相比较[J].当代电影,2000(6).
② 郑逸梅.郑逸梅选集(第六卷)[M].哈尔滨:黑龙江人民出版社,2001:106.

每一段音乐史都是一部作曲家及其代表作品的创作史。它是时代文化思潮和时代精神的体现,也是作曲家思想、情感和艺术风格的体现①。

本章主要对以左翼音乐家群体为中心的中国早期电影音乐创作群体进行梳理,将其代表性人物的创作生平和代表作品作了收集分析。这其中有左翼电影音乐的领袖人物聂耳、任光、冼星海、贺绿汀、田汉等,他们的创作引领左翼文化风气之先,高举无产阶级文艺和左翼音乐的旗帜,化成挽救民族危亡的号角,不仅影响了严谨的学院派西洋技法创作的作曲家,还影响了以勾画上海都市风情的类型作曲家,用无产阶级指导思想提升了他们电影音乐创作的民族性与时代性,并与他们共同组成了 20 世纪 30 年代中国电影音乐的时代之声。同时,在左翼电影音乐的引领下,完成了电影音乐从西洋音乐统领到走向人民大众的普遍影响之事业,确立了中国电影音乐创作(包括歌曲创作、背景音乐、音响效果)完整的创作体系。在这个建构中左翼电影音乐以其强烈的时代感召力,将各个不同风格、类型的创作家都集结在一起,激发了他们的民族、社会责任感,号召大家投身进步文艺创作,与时代并肩,用音乐为武器为中国人民争取自由解放做出了不可磨灭的贡献。

① 张前,王次炤.音乐美学基础[M].北京:人民音乐出版社,2014:135-139.

第三章
左翼电影音乐表演

　　音乐是"三位一体"的,它由音乐创作、音乐表演和音乐欣赏三部分有机地组成。音乐表演是音乐创作与大众欣赏之间的中介环节,它既是音乐创作的继续,又是音乐欣赏的基础,被称为音乐的"二度创作":它与作曲家的"一度创作"息息相关,既是时代风格最突出的表现,又是推动音乐欣赏的直接动力。左翼年代的电影音乐创作与大众电影音乐欣赏之间的音乐表演,包括风靡全国的各类表演团体、全民追捧的电影歌星,都是"音乐表演"这一音乐实践活动的中间环节的体现。从黎锦晖创建的"明月歌剧社"培养的大批电影歌星、演奏家,到联华制片集团兴办"联华歌舞班",再到百代公司的音乐演员科,显示了追求商业效应的电影产业模式对音乐表演人才培养的重要作用。然而,随着时代的转换,左翼电影运动迅猛发展,这些在商业模式下成长起来的表演者们在时代思潮的感召下,同样塑造出了许许多多鼓舞群众斗志的革命形象以及现实主义银幕经典。

　　本章对左翼电影所涉及的音乐表演团体、主要代表歌手和乐手等进行梳理,研究了其产生的商业背景和发展的时代推力,并在此过程中思考了左翼音乐表演实践的不足及其原因。左翼电影音

乐表演虽然在客观上取得了丰硕成果,但左翼电影运动中并没有建立针对左翼电影音乐表演的专业音乐表演团队和培养机制,且始终与正统音乐表演之间存在着距离,这从一定程度上影响了左翼电影音乐意识形态的表现力和音乐形态的艺术性。

第一节 早期电影音乐表演团体

一、明月歌舞剧社

明月歌剧社是黎锦晖的"平民音乐"理念以及对建立中国歌舞音乐的坚持下,在中国歌舞团解散后而建立的团体,最初曾称为"明月音乐会旅行团"和"明月音乐会歌舞团",后来因为与其他歌舞团的名称相区别,并且避免有些歌舞团粗俗不堪节目的影响,于是决定废"团"改称"社",最终定名为"上海歌剧社"[①]。而与其他形形色色的歌舞团体最大的不同是,这个团体的归属最终走上了电影音乐团体的表演之路。

黎锦晖当时为明月歌剧社创作的团歌所唱的:"我们旅行,宗旨光明;不谋私利,不慕虚荣;抱着宣扬文化的志愿,本着革新社会的精神;向前猛进,感化人群……"本着"革新社会"的办社宗旨,

[①] 黎锦晖先生在1956年《干部自传》中对第一、二、三届明月歌剧社中有明确的记述:1930年9月4日《北洋画报》副主编王秋尘在《秋来明月满春和》一文中说:"黎锦晖所领导之歌舞团体,于西风初动时再度来津。该团体本为上海'明月音乐会'旅行团,'歌舞团'一词,在黎氏认为原系一种临时性质……而此'旅行团'上之'明月音乐会'乃正式改为'明月歌剧社'。"(注:个别报纸以及黎氏本人不同回忆录中对各个时期的名称亦有不准确之处)

1930年初,黎锦晖带着明月社初建的10余人,包括徐来、黎莉莉、薛玲仙、王人美、王人艺、严折西、张其琴、张其瑟、谭光友、黎锦光等人,由沪北上,应教育部国语统一筹备会之邀,参加北平国语宣传周的表演。4月又受清华大学的邀约,参加联欢游艺会演出,这是中国歌舞艺术以专业化姿态第一次出现在高校的校园,并且大获成功。几十年后,黎锦晖在回忆录中清晰描述了当年的场景:"上演时,可容纳一千多人的礼堂,座无虚席,连走道、窗口也挤满了人。幕前曲,用中西乐器合奏《湘江浪》,技巧比南洋时稍有提高,博得满堂掌声;演唱时台下鸦雀无声;表演结束,掌声如雷,谢幕多次。"①在清华的演出是明月歌剧社在北平打响的第一炮,演出的是《三蝴蝶》的剧目,获得了极大的成功,清华大学师生还特地赠送了一幅紫红的三角感谢旗给明月社,紧接着是来自各个高校的邀约,5月还在真光大戏院公演三天,场场爆满,媒体还将"四大天王"的称号赠送给四位杰出的女演员,他们是王人美、黎莉莉、薛玲仙、胡笳(图1)。北上结束后,明月歌剧团正式改组为联华影片公司所属的歌舞班,明月社的"四大天王"以及众多演员,都走上了"歌而优则影"的道路。

图1　明月社的四大天王——王人美、黎莉莉、薛玲仙、胡笳

资料来源:岳尚.明月社的四大天王[J].中国电影戏曲,1995(4).

① 黎锦晖.我和明月社(上)[M]//中国人民政治协商会议全国委员会文史资料研究委员会.文化史料(第四辑).北京:文史资料出版社,1983:222.

二、联华影业公司歌舞班

由于明月歌剧社演员阵容强劲,后又通过东北巡演和上海录制唱片而风靡一时,所以引起了联华影业公司经理罗明佑的关注,他认为收编这一批歌舞演员,可以为公司造出偶像,扩大影响,同时也有利于联华有声片的制作发行,巩固其在电影届的实力和垄断地位。另一方面,黎锦晖则认为,明月歌剧社一旦跨入电影行业,既可打开中国歌舞事业的新途径,又可为演员们谋求稳定的收入,卸下组织者沉重的经济负担。如此双方经过谋划,1931年5月正式签订了合同,将"明月歌剧社"正式改编为"联华影业公司音乐歌舞班"。按照合同规定,歌舞班全体演职员每月有定薪、食宿均由公司供给。由此,我国第一个电影公司旗下的歌舞表演团体正式成立,这是有声片摄制之初,重视电影音乐表演的重要标志,这也是中国最早让热爱音乐表演的年轻男女实现"电影明星"梦想的地方。1931年4月,《图画时报》首次展示了以"电影歌舞演员"身份出现的王人美和黎莉莉的照片,照片附文:"联华影业公司之音乐歌舞班即华北闻名之明月歌戏社亦联华摄制有声电影之预备班,上月中曾在申试演颇得各界赞许,该团近期排练新节目数十种,下月初将正式公演。"

早在联华音乐歌舞班(图2)的筹划阶段,"联华影业公司歌舞学校"的招生广告就已经在上海报纸上刊登了出来:"招歌舞组女生三名(年龄十五至十八)、音乐组男生三名(年龄十五至二十二),考试合格者供给膳宿,并按月津贴零用十元,学习六个月久,再定薪数……"[①]第一批招入的学员就有当时正处于失业状态、年仅19

① 联华歌舞班招生广告见于1931年3月28日《申报·本埠增刊》。

图 2　联华音乐歌舞班招生广告

资料来源：佚名.照片二幅[J].影戏杂志，1931(18).

岁的聂耳，他闻讯报名，经面试顺利录取。此后不久又有一个名叫小红的孤女也经人介绍进入了联华音乐歌舞班，这就是日后 30 年代驰名中国影坛的双栖明星——"金嗓子"周璇。联华歌舞班成立以后，日常加工排练歌舞节目，拍摄了许多彩色歌舞短片，主要的短片有《可怜的秋香》《特别快车》《小小画家》《醉卧沙场》等，除此之外，每月都有对外的公演，其中影响最大的一次是 1931 年 10 月在黄金大戏院举行的"爱国歌舞表演"。这次表演在广告声明中明确提出："所有门票收入，联华公司收入和开销除外，悉数移拨补助联华同人救国团经费。"①聂耳在日记（1931 年 10 月 28 日）中亦

① 联华歌舞班爱国歌舞表演广告见于 1932 年 10 月 26 日《申报·本埠增刊》。

有一段记述此次表演:"今天在'黄金'表演,'联华'应得都捐入抗日救国团,'上下客满,明日请早',这套把戏在上海却是第一次。在有两千座位的'黄金'能有如此成绩,倒是出人意外。"①联华歌舞班虽然只存在了短短一年,但它是中国电影史上首次由电影公司承办的音乐表演团体,并且为中国早期的电影音乐表演实践的人才贮备做了极大的贡献。正如罗明佑的初衷,为30年代电影界挖掘、培养电影明星,作曲家、演奏家,而这些电影明星许多都成为后来左翼电影音乐表演的主力军,为30年代电影黄金时期有声片中的音乐表演发展提供了有力的人才支持,并且成为左翼电影音乐实践活动中不可缺少的重要桥梁。

三、南国电影剧社

谈到"南国社",人们马上想到的是田汉。1922年,田汉与妻子易漱瑜应中华书局的聘请,从东京归国。因田汉是"YC学会"②的会员,回国后便与同为会员的郭沫若、成仿吾、郁达夫、郑伯奇等组成了创作社,努力于新文化运动。但后来因与成仿吾不睦,便毅然退出,与爱妻易漱瑜创办了文艺半月刊,刊名为《南国》,这便是日后影响近代中国戏剧、电影最重要的社团之一"南国社"的起始③。

而南国电影剧社(图3)是1926年4月田汉与唐槐秋等人创办的,办社主旨为:"合群策群力,以纯真之态度,借 Film 宣泄吾民深

① 《聂耳全集》编辑委员会.聂耳全集(下卷)[M].北京:文化艺术出版社;人民音乐出版社,1985:324.
② CY学会又称少年中国学会,是带有浓厚国家主义色彩的学会,发起人有田汉、宗白华等。
③ 剧坛外史:田汉创办"南国社"之经过[J].电影生活,1940(9).

图 3　南国电影剧社成员在斜桥摄影场前合影
前排坐者：唐槐秋、黎锦煌、田汉、吴家瑾、顾梦鹤、唐琳、易素
后排站者：沈季路、唐越石、叶鼎洛、谷本、姚肇里、田洪
资料来源：南国月刊,1930(1).

切之苦闷,努力不懈,期于大成,略述所怀以召同志。"①办社之初受到俄国19世纪60年代"到民间去"运动的影响,唤醒民众反对地主资产阶级反动统治,痛感社会改革的必要性,并以此为主题创作了《到民间去》的剧本,但遗憾的是在电影这个依赖于商业和市场的艺术产业中,单靠热情和理想是无法走下去的。这部电影剧本被神舟电影公司以"恐怕拍出来不受中下流社会欢迎,会要亏本,而不敢拍"不了了之。但之后,南国电影剧社在合并于"南国社"后,在中国戏剧运动中取得了巨大的成功。田汉将许多经典的电影桥段和译著改编成话剧,例如法国电影《情天血泪》、歌剧《莎乐美》《父归》《未完成的杰作》等,在"到民间去"的口号下,带着一

① 田汉.我们的自己批判:《我们的艺术运动之理论与实际》上篇[M]//田汉文集(第十四卷).北京：中国戏剧出版社,1987：249.

群学生和演员,足迹踏遍了杭州、苏州、南京、广州,像种子一样将新戏剧撒遍了中国的城市和农村,有人评价称:"中国之有新戏剧,当自南国始。"①在南国社蓬勃兴起的这段期间,一方面使田汉的主张和艺术实践得到了充分的展现。另一方面,也培养了一批优秀的戏剧表演者,这其中最著名的就是日后被称为"电影皇帝"的金焰。

第二节 左翼之星

一、电影皇帝——金焰

金焰(1910—1983),原名金德麟,1910年4月8日出生于韩国首府汉城(今首尔)的一个医生家庭。2岁时,跟随父母逃亡到中国黑龙江省,因为金父乃是朝鲜独立运动的组织者和领导者之一,名叫金弼淳,由于组织暴露而遭到追杀,金焰在9岁时失去了父亲后,成长的过程一直寄居在亲戚家中,饱尝了世事艰辛。所以在高中毕业以后,金焰通过《大公报》一位叫何心冷的编辑推荐,从天津登上了一艘开往上海的轮船,只身来到了大上海谋求生计。1927年3月进入民新电影公司,当时侯曜正在拍《木兰从军》,看到金焰身材高挑,便留下他做六个月的练习生,也就是学徒,没有工钱,只有每月七元的饭贴,所做的也只是抄写宣传简报、剪贴报纸之类的工作,由此开始了他的电影生涯。次年,加入田汉主办的南国艺术剧社,开始展现其表演天赋,不

① 赵铭彝.南国社种种[N].文艺报,1956(24).

久便被孙瑜导演看中,出演了第一部电影《风流剑客》,接下来又在联华、艺华等电影公司主演了《野草闲花》《三个摩登女性》《母性之光》《大路》《壮志凌云》等近30部影片,演出了一系列令人耳目一新的具有进步社会意义的影片,塑造了多位令人难忘又振奋的银幕角色①。

(一)伯乐田汉

在音乐表演上,金焰天赋秉异。早在1928年加入南国艺术剧社时,田汉就非常喜欢这个声音纯正、生龙活虎的小伙子,他积极地鼓励金焰登上舞台,并让他参演了自己改编的歌剧《莎乐美》《卡门》《回春之曲》的演出,金焰从起初的"龙套"角色,逐渐显露出才华,继而在歌剧中担任主要角色,成为中国早期戏剧表演的开拓者之一。金焰曾在回忆中感恩这位引他进入表演艺术的伯乐:"田汉对金焰寄予了很大的希望,曾当面对他谆谆教诲:'酒、音乐和电影,是人类三大杰作。其中,电影的年纪最小,魔力也最大,它能在大白天把人诱入梦境。'"②金焰牢牢记住了田汉的话,并将之作为人生奋斗的目标。以后,在金焰漫长的演员道路上,音乐与电影果然成为成就其人生巅峰的钟爱,不仅引导和培养出了他的品性与气质,也是他为众人所追捧留下成功英名的缘由所在。

(二)首次银幕上的音乐表演

中国第一首电影歌曲,为什么会找到金焰,这还要从著名导演孙瑜说起。在20世纪20年代末,我国影坛古装武侠神怪片风靡

① 金焰一生的奋斗:可歌可泣,亦悲亦喜!(上、中、下)[J].电影新闻,1941(66-68).
② 刘澍.民国范儿:电影皇帝金焰[M].北京:中国文史出版社,2011:14-15.

一时又泛滥成灾,就在这种情况下,从美国留学归来的孙瑜导演的《潇湘泪》《故都春梦》《野草闲花》三部影片,仿佛一阵清新之风吹入影界,这三部影片从不同层面对准了社会生活,表达了对等级观念的否定和对下层民众的同情和赞美。不仅在镜头运用灵活、表现手法不俗上给观众留下了深刻的印象,而且不拘一格起用新人演员,除了有卓越表演才华的阮玲玉之外,还有最让人难忘的是一位英俊潇洒、意气风发、拥有良好的音乐修养和演唱功底的青年男演员——金焰。孙瑜在回忆录中毫不掩饰对这位自己亲手栽培的"银幕小生"的赞美:"他突出地创造了那种'学生型'的、活泼而淳朴的自然风度,健美匀称的体格和青春蓬勃的朝气。这一新型的男主角在国产电影里出现,立即使当时那些充斥十里洋场'浅妄极矣'的电影里'油头滑脑''才子加流氓'的男主角黯然失色。"①

因为在南国艺术剧社出演过歌剧的经验,金焰有着比其他演员更出众的歌唱能力和娴熟技巧。金焰在回忆中曾提道:"当得知孙瑜导演要在《野草闲花》中作大胆尝试,让他和阮玲玉在'千里寻兄'这场戏中戏里,对唱一首《寻兄词》,他简直高兴得无以言状。"②要知道在当时还都是张嘴

图 4 《野草闲花》剧照

① 孙瑜.银海泛舟:回忆我的一生[M].上海:上海文艺出版社,1987:66.
② 王文和.叫响了绰号的影星:三四十年代中国影星精华录[M].北京:学苑出版社,1990:13.

不出声的哑剧时代,而这次是要让观众不但看到动作,而且同时听到歌声,金焰的良好音乐素养和清亮的嗓音,真正派上了用武之地,并且他还热情地帮助从未接触过歌唱表演的阮玲玉,为她一遍一遍地做示范(图4、图5)。他们两位演唱的《寻兄词》深情感人,在无声电影时代有划时代的意义,标志着第一首电影歌曲的产生,也标志着第一次真正意义的电影银幕上音乐表演。金焰也自此奠定了他既能演又能唱的影坛偶像地位。

图5 《野草闲花》剧照(金焰与阮玲玉)
资料来源:上海图书馆上海年华电影记忆图片资料库

(三)代表作《大路》的音乐表演特点

在金焰主演并主唱的作品中,最重要的一部要数1934年联华影业出品的影片《大路》(图6、图7)。影片导演孙瑜以饱满的热情在银幕上谱写了一曲工人劳动者团结抗敌、不怕牺牲的颂歌。剧中金焰领唱了孙师毅作词、聂耳作曲的开场序歌《开路先锋》。

图 6 《大路》剧照

图 7 《大路》剧照（中为金焰）

资料来源：佚名.《大路》剧照二幅[J].大众画报，1934(15).

金焰音色高亢激昂,伴随着青年工人开山筑路的壮美图景,一人领唱,众人和声,就像是战斗和胜利的呼喊!作曲家聂耳善于运用浪漫、昂扬、乐观的曲调描述沉重的压迫和艰苦的劳动场面;影片导演孙瑜也在影片中凝聚着对工人劳动者的爱和他的艺术理想;而演员金焰则用他的形象和声音(表演及歌唱)成功地塑造了当时工人阶级的豪迈有力的形象。可以说是三位艺术家在共同理想指引下的通力合作才创造出了经久不衰的艺术作品和艺术形象。(谱39)

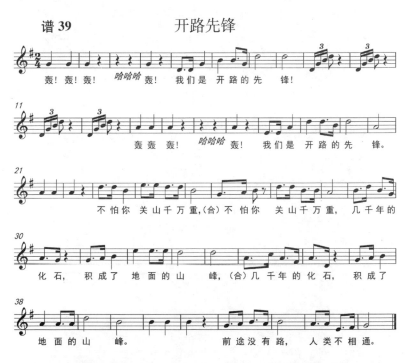

谱39　开路先锋

轰!轰!轰!哈哈哈 轰!我们是开路的先锋!

轰轰轰!哈哈哈 轰!我们是开路的先锋。

不怕你 关山千万重,(合)不怕你 关山千万重,几千年的

化石,积成了 地面的山 峰,(合)几千年的化石,积成了

地面的山 峰。 前途没有路, 人类不相通。

"电影皇帝"金焰,并没有受过专业的表演训练,在商业电影中成名的他,并没有满足于自己的成就而洋洋得意,相反对无产阶级劳苦大众的同情时时闪现在他的表演中。他在出演了电影《野草

闲花》成名后,作为男主角的他,演出一位小资产阶级的文艺青年大获成功,但是在电影后撰文对电影中工人阶级与资产阶级的对比描写得入木三分:"工人们推着笨重的车子,为着一天几毛钱的工钱,一时不息得挣扎着,而大肚子的人们却以汽车同等的速度去表示他是资产阶级的人物。就是这种有空闲的大肚子们,在无意中为着自己的趣味,在一分钟内把一个人抬到天堂,或是推进深潭!"[1]成名以后,他也曾深深地自我批判:"以前我为着争持自己的地位,不能不忍痛牺牲。我站在这种种矛盾的社会中间而被发挥着不得已的错误,背叛了群众,虽然我能够得到一小部分小姐太太们的同情和拥护,我未免也过于藐视了自己,但真的,想起来,我现在也仅仅是这样。……九一八和一·二八事件给我们的教训,使我不能再这样没有轨道地走下去,我要完全割断你们(小姐太太们)的希望,……真实地去接近劳苦大众的生活,不要再幻想,指导劳苦大众去走正确的路。"[2]正是坎坷的生活经历以及在这经历中所遇到的无产阶级思想给予了金焰无限的表演源泉和灵感,最终才使得他"破茧成蝶"成为左翼电影表演家中最璀璨的明星之一。(图8、图9)

图8 《新桃花扇》剧照(金焰与胡萍)

① 金焰.《野草闲花》及其他[J].影戏杂志,1930(9).
② 金焰.入电影界以来的自己总批判[J].电影艺术,1932(1).

图 9　《长空万里》剧照（前排第一人为金焰）

资料来源：图8、图9均来自上海图书馆上海年华电影记忆图片资料库

二、歌坛美人王——王人美

王人美（1914—1987），原名王庶熙，湖南长沙人。父亲是湖南省立第一师范学校的数学教员，毛泽东曾是他的学生。13岁父母病逝后，随哥哥姐姐来到上海，进入美美女校（中华歌舞团前身）学习歌舞，校长黎锦晖将其名字改为王人美，随其兄长（王人路、王人艺）列入了王家的"人"字辈。后来因其在歌坛和影坛名声大噪，大家就将其名字倒过来称她为——美人王。

（一）王人美的主要代表角色

在1936年出版的《大戏考》中刊登了当时流行歌坛的数百首歌曲（歌词），在这些歌曲中，王人美名列首位，其中记录了她演唱的歌曲102首，不愧为当时歌坛的"天王"。在这些歌曲中流行至今的，有三首她在明月歌舞剧社时期演唱的代表作：《桃花江》《特别快车》《舞伴之歌》。其中，《桃花江》是提倡恋爱自由、反对封建

妻妾制的情歌;《特别快车》是讽刺一见钟情闪电式结婚的快歌;《舞伴之歌》则是借舞伴的角色,宣传跳交际舞的益处。

　　王人美演唱的电影歌曲中最知名者,首推《渔光曲》。这首电影的同名主题曲,在电影中反复出现了三次,王人美声情并茂的表演和歌声,打动了千千万万观众的心,成为家喻户晓的流行歌曲。影片开头平静的东海海面,渔船星罗棋布的景象,用了主题曲《渔光曲》管弦乐伴奏版,这部分虽然没有王人美歌唱的镜头,然而她在波光万顷的海面上随着轻柔舒展的音乐捕鱼撒网的身影却已经成了百年中国电影的经典镜头。童年时代三个孩子快乐地在一起玩耍,王人美扮演的小猫演唱了主题歌曲《渔光曲》第一段,歌声充满了纯真烂漫的少年友谊,表演阳光自然、恰到好处,为观众展现出一片平静海面微风拂面的愉悦。《渔光曲》的第三次再现,是小猫向卖艺师傅哭诉生活的苦痛,演唱两段歌词版本,不同于第一次的演唱,悲剧情绪一步步加强。歌词这样描写"眼望着渔村路万重,腰已酸,手也肿,捕得了鱼儿腹内空",而在王人美的歌声中表演中,就像一幕幕画面,歌唱表演中的"三真"原则:"真看、真听、真感受"完全在其表演中展现出来。影片进行到最后,也是最高潮的部分,小猫怀抱着快死的哥哥,和哥哥一起唱了《渔光曲》第一段,歌声极其悲伤,然后小猫继续一人演唱了《渔光曲》的完整版,哥哥在歌声中咽下最后一口气,全剧终(图10)。电影中的音乐表演将观众带进了凄美的艺术境界,并且使人真切地感受到渔民沉重的劳动和被压迫剥削的贫苦,悲愤震颤着观影者的心弦。关于这首歌与王人美还有一段鲜为人知的幕后故事:"《渔光曲》最初录制时,由于丈夫金焰的反对,并不是由王人美演唱,而是由任光和安娥介绍的南国社的新演员李丽莲在百代公司所录制。但后来经人斡旋,王人美也录制了一版本的唱片。但是虽然同为任光和安娥

图10 《渔光曲》剧照二幅

资料来源：联华日报，1933(2).

所创作的版本,人美在试唱之后,觉得有很多字眼与声带发声冲突,这看上去是小事,其实却关乎一首歌的成败。于是在征得作者的同意之后,人美将其中一些歌词语句进行了改动,例如:李丽莲第一版唱的是'潮水涌齐撑灯',人美将其改为了'潮水升浪花涌',又如'红日升力也终'改为了'天已明力已尽'。还有因为剧情故事的顺序原因,将李丽莲唱的第一版中第一段的'捕得鱼儿不满筐,又是东方太阳红'两句改到第二段,而将原本第二段的'鱼儿难捕租税重,捕鱼人儿世世穷'两句改到了第一段去了。《渔光曲》的主题歌前后两个版本在百代公司发行的电影原声唱片中同时发行,但是王人美所唱的第二版却远远把第一版压倒了。"①(图11)毫无疑问这部电影的音乐表演部分给电影增加了重要的艺术魅力,助

图11　王人美在南京电台录制演唱《渔光曲》

资料来源:上海图书馆上海年华电影记忆图片资料库

① 麦格尔风."渔光曲"唱片之秘密内幕:王人美一度拒唱,结果唱片有两张[J].电声,1934(35).

其创下了中国电影史上前所未有的连映时间最长的纪录,与此同时,改编并表演主题歌的王人美也从此红透影坛,成为中国早期影坛最负盛名的电影明星。

在此之后,王人美又立刻投入了另一部由电通公司出品的经典电影《风云儿女》的拍摄(图12)。电影故事描写了游离在人民民族民主革命之外的知识分子们,在民族危亡日益严重的形势下,逐渐觉悟,终于走上斗争前线的过程。在当时白色恐怖日益严重的社会条件下,电通公司作为左翼电影运动的阵地,冒险拍出启发人民"抗敌"的电影,非常不容易。但是,因为当局电影检查的删减以及故事本身概念化的原因,使得情节进行得有些突兀、不合理,说服力不强。然而另一方面,这部电影的音乐方面却表现出了经久的艺术魅力,它不仅在一定程度上弥补了故事情节的不足,而且将电影中的音乐表演所产生的社会影响推向了一个新的高度。主题歌《义勇军进行曲》是影片最令人难忘的部分,由王人美、袁牧之领唱,众演员合唱。演员表演豪迈奔放,手挽着手踏着整齐的步伐,口中是高亢激昂的旋律,声情并茂的表演使这首电影歌曲甫一问世就受到广大群众的欢迎,不仅在当时,在而后的抗日战争和解放战争中都发挥着团结、激励人民战斗意志的巨大作用。1949年,这首歌被光荣地确定为中华人民共和国国歌。

王人美独唱的另一首电影插曲《铁蹄下的歌女》(谱40),被誉为我国近代音乐史上抒情歌曲的典范,同时也是电影音乐悲剧力量表现的典范。歌曲的曲作者聂耳与王人美曾同为明月歌舞剧社的团员,一个是歌手,一个是乐手,都非常熟悉处于社会最底层、以卖唱为生的歌女凄楚的生活。一个怀着深切同情创作了这首歌曲,另一个则是用自己的切身体会演绎了这首曲目。

第三章 左翼电影音乐表演 173

图12 《风云儿女》剧照（王人美与袁牧之）
资料来源：上海图书馆上海年华电影记忆图片资料库

谱40　　　　　铁蹄下的歌女

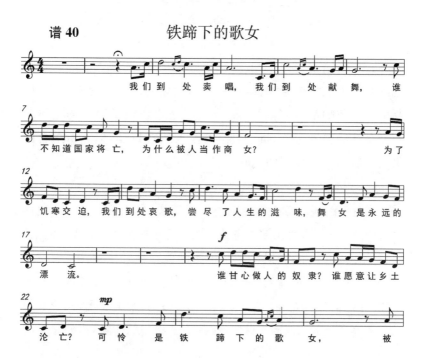

影片中王人美本色出演,恰如其分地表现了一个弱女子心中不平的呐喊,以及跃动在她们备受摧残的内心深处的爱国热情。歌曲的音乐表演分为三个部分表现:第一部分"我们到处卖唱,我们到处献舞,谁不知道国家将亡,为什么被人当作商女?"在歌唱中运用悠长的气息展现抒情的旋律,表现了歌女心中的痛苦和不甘。中段是节奏紧凑的宣叙调旋律,演唱时音调辛酸凄楚,好似字字血泪的诉说,当唱到"尝尽了人生的滋味,舞女是永远的漂流"时,演唱延长减慢,悲剧色彩更浓,催人泪下。第三部分综合了前两段的音调和节奏,前两句是对黑暗社会的质问,后两句节奏突慢,音乐和文字都达到情感的最高潮,"可怜是铁蹄下的歌女,被鞭挞得遍体鳞伤!"演员王人美表演的语气、语调、动作、情绪都与音乐、节奏贴合得非常好,音乐表演的处理与塑造的艺术形象十分吻合,特别是四处强调的装饰音的处理,以及每一句演唱都从弱渐强,都恰到好处地表现了表演的主体是一个女性的弱者形象,整个表演并没有剑拔弩张,但它所蕴含的悲剧力量却富有强烈的戏剧性。

(二)王人美的表演特点

这时期的表演对于年轻的王人美来说,可以说完全是本色演出。1932年,王人美出演了电影《野玫瑰》(图13)一举成名之后,《妇女生活》报刊上,将其标示为中国健美女性之典型:"只有在观看《卡门》的时候,陶乐赛——这个长腿的西洋女人,才使我发现了女性美的真实点,如今,《野玫瑰》一片中的王人美女士,又使我第二次赏鉴了美的真实点:自然,并留下了深刻的印象,这便是王人

美女士'人''美'的力量了。"①
"一般女演员只在那儿出卖她的柔弱的笑和悲伤的眼泪,使我们在银幕前只感到一种无边无际的空虚和沉郁。而王人美,第一次在银幕上相见,就以活泼的乡野的气质感动了观众,在黑暗的一百分钟,我们感到了原始人类的生气,现代人的活耀;……她是一个黑的、健壮的、活耀的,一开场就走向了有希望的长途的少女。"②对此,人美自己说:"我扮演的穷苦女孩子阿凤,单纯、善良,在生活的颠簸中逐渐成熟。我对这种女孩子太熟悉了,表演起来很亲切。"③事实上,王人美长得并不美,她是以活泼、健康、粗犷的形象闯进银幕的,从《渔光曲》到《风云儿女》,她充满青春活力的表演使观众耳目一新,慢慢赢得了越来越多的赞美和掌声。然而事情好像也到此为止了,后来王人美除了一部话剧作品《大地回春》中的表演还有些亮点之外,就渐渐没有突出的表现了。抗战爆发以后,王人美奔赴后

图 13　王人美成名作《野玫瑰》剧照

资料来源:上海图书馆上海年华电影记忆图片资料库

① 郝丽娉.一九三二年中国健美女性之典型:王人美女士[J].妇女生活,1932(1).
② 阿曼.关于王人美[J].银画,1932(3).
③ 王人美.我的成名与不幸:王人美回忆录[M].北京:团结出版社,2006:126-127.

方,由于条件艰苦,胶片奇缺,拍片陷于停顿。抗战胜利以后,却也没有再创造出优秀的银幕形象,所以我们的"美人王"也渐渐失去了电影明星的光环。王人美在她晚年的回忆录中曾对自己的银幕生活反思:"随着年龄的增长,我慢慢地觉得,女演员要想不失去观众,不能光靠青春,而要靠演技。但我懂得这一点实在太迟了。"①

王人美与金焰是30年代令人羡慕的一对明星夫妻,他们在这一时期分别贡献了自己表演生涯中最成功的作品。在接下来的全国抗战中,他们也表现出了优秀的民族气节。王人美在回忆录中曾提道:1937年11月,上海沦为孤岛,反动文人刘呐鸥来纠缠不休,希望金焰出面搞中日合作电影,后又通过张善琨多次宴请金焰和王人美,请他们为日方拍片,金焰的态度十分鲜明、坚定,决不和日本侵略者合作。但日本人气焰越来越嚣张,一位从朝鲜战场上回来的日本少佐,找到金焰用朝语和他说,作为朝鲜人,金焰应该带头为日本帝国拍电影。金焰压制不住心中的怒火,带着双重的民族仇恨火辣辣地回答:"我不能给你们拍片,也不能带这个头。"②彻底与日本人闹翻以后,两人在吴永刚等好友的帮助下离开了上海,避居香港。

三、金嗓子——周璇

周璇(1920—1957),出生在江苏常州一户苏姓人家,原名苏璞,排行第二,所以又叫义官。3岁时被拐卖到江苏省金坛县,被一户王姓人家收养,改名为王小红。不久又随养母到上海,养母改

① 王人美.我的成名与不幸[M]//余之.影星独白.武汉:长江文艺出版社,1987:295.
② 王人美.我的成名与不幸:王人美回忆录[M].北京:团结出版社,2006:160.

嫁前将她送给了上海北京东路一户姓周的人家,这样她又改叫了周小红。1932年经人介绍加入了黎锦晖主持的明月歌剧社,当时正是"明月"的联华歌舞班时期,与她一同加入的还有聂耳。在一次演出中,小红演唱一首《民族之光》,当唱到"往前进,周旋于沙场之上"这一句时唱得特别投入,黎锦晖就顺势将她的名字改成周旋,再将"旋"加上"王"旁变成"璇",意为美玉,从此歌坛上就有了众人所熟知喜爱的"小璇子"。

(一)歌坛美名"金嗓子"

根据目前所能收集的曲谱和有声资料,周璇生前所演唱的歌曲有233首,其中电影歌曲126首,她从一开始进入娱乐圈,就是在当年联华旗下的电影明星训练所——联华歌舞班。随后又加入了艺华影业公司旗下的新华歌舞团,在此期间,新华歌舞团的主持严华鼓励周璇参加了1934年上海《大晚报》举办的"歌星竞选"。在20世纪30年代的上海,选美、歌星影星选举已经并不是什么新鲜事,但却是群众高度关注和喜爱的事。一方面对于歌星本人的前途有莫大的影响,能成就其一夜成名的梦想;另一方面,对于歌舞团体的声誉也有很好的提升,可以提高票房收入;与此同时,媒体也能够吸引眼球,增加关注度和阅读量;所以各方面都很重视,积极地准备和宣传。那时他们每天要同时在好几家电台播音,拥有很多观众与听众,舆论界对我们的评价也很高。几年的歌舞社表演和电台播音经历,周璇的表演渐渐为许多观众所熟知和喜爱,拥有了许多铁杆歌迷。为了这场声势浩大的评选,周璇也日夜练习、埋头苦干,毕竟这对她的歌唱前途会有莫大的帮助。功夫不负有心人,经过半个多月的角逐,最终结果周璇名列第二,获8 876票,白虹名列第一,获9 103票,与妙音歌舞团的汪漫杰8 854票,当选为三大

歌星,声名鹊起。电台中纷纷赞扬周璇的歌声"如金笛鸣,沁入人心",报纸评论她是"小小歌星,前程似锦,前途无量",从此,周璇歌声传遍了上海滩,妇孺皆晓,老幼皆知,并且有了"金嗓子"的美名。

(二)银屏表演之初见

周璇的歌声与演技引起了电影界的关注,当所在的新华歌剧社解散时,她很快被艺华影业公司聘为基本演员,开始了银幕生涯。对于周璇参演电影的处女作,有许多种说法,因为电影胶片的丢失,这里我们以周璇的自述为准:"我的处女作是《花烛之夜》,袁美云主演,我虽然处于配角的地位,但是因为我还能够演戏,艺华当局是很器重我的。"[①]然而她的电影音乐表演处女作却并不是艺华影业公司的剧目,而是当时被称为左翼电影运动阵地的电通影业公司。电通影业公司原本只是一所研究"三友式"电影录音机的研究所,后来由于艺华影片公司遭到捣毁,原艺华公司的左翼人士便集中到这里,利用原有的器材改为制片公司,由夏衍和田汉等人负责创作,导演有司徒慧敏、应云卫、袁牧之等。电通影业公司自成立之始拍摄了《自由神》《桃李劫》等优秀作品,轰动一时。第三部准备投拍的正是载入电影史册的《风云儿女》。

《风云儿女》由许幸之导演,原著田汉,田汉被捕后,由夏衍改编为电影剧本,聂耳谱曲,主要演员有袁牧之、王人美、陆露明等。经过王人美的推荐,周璇作为客串,在影片中扮演了一名舞女角色。虽然她的戏份非常少,出镜时间也短,但周璇的演出非常认真,与另一名舞女扮演者徐健呈现了一段精彩的舞台小节目,不仅

① 周璇.我的所以出走![J].中国月刊,1941(7).

展现了自己优秀的表演天赋,还对她后来的发展产生了深远的影响:第一,周璇在影片中的角色虽小,但是她一学就会,引起了袁牧之的注意,为今后袁牧之拍摄《马路天使》选择演员埋下了伏笔;第二,在拍摄这部影片过程中,激发了她对扛鼎电影文化和艺术的渴望和追求。当时"电通"充满着青春的进步的精神,充满着欢乐合作、热烈的艺术碰撞,周璇通过这部电影走近了夏衍、田汉、贺绿汀、王人美,"电通无以为宝,唯人和以为宝",走近这一批优秀的电影工作者,周璇耳濡目染,受到了极大的教益。在电影圈的第一课,年轻的周璇就受到了现实主义创作方法的熏陶,使她感受到朴素、自然、真实、和谐、热情……这些表演方式才能为观众所喜爱,能够与观众产生情感的交流,才是真正符合左翼音乐审美的艺术创作。

(三)"调兵换将"之《马路天使》

《马路天使》的剧本和音乐,是导演袁牧之为周璇量身定做的。作为导演和编剧,在中国电影从无声走向有声的变革中,创造性地引导了中国有声电影的发展,在这部电影中,他将音乐与人物从一开始就做了整体的构思,使得影片中的音乐表演部分一鸣惊人,然而这也绝不是轻而易举的。首先,"1936年冬天,明星影片公司与艺华影业公司达成了一项重要的'调兵换将'的协议,那就是'明星'将白杨借给'艺华'拍摄《神秘之花》,'艺华'则将周璇借给'明星'拍摄《马路天使》"[①]。而后,袁牧之又邀请作曲家贺绿汀创作音乐,并且对周璇进行指导和训练。贺绿汀曾回忆道:"在灌片过程中,我详细指导她对歌曲的表情与装饰音的细节,发现周璇不仅具有一副天赋的好嗓子,而且音乐感觉很好,反应灵敏,虽然她没

① 周璇.我的从影史(四)[J].华影周刊,1944(52).

有受过系统的歌唱训练,但她对作者的要求却很快能表达出来。"①周璇被一些专家评价为典型的感觉派演员,她不是靠表演功力以及角色深度取胜的,她主要是靠感觉和经验来演戏,她的表演都是自然流露,因此在她出演的电影里经常会有一些真挚动人的精彩片段出现(图14)。后来,连她自己亲自去影院观看《马路天使》后,也很感慨:"那时演戏怎么那样自然,一点都没有做作,比起以后我的片子真是相差太多了。"②

尤其突出的是周璇在《马路天使》中两首插曲的表演。《四季歌》是小红卖唱时在酒楼演唱的,不仅表现了女主角的职业环境,还表现出在卖唱过程中,小红非常不情愿的样子,她舞着手中的手帕,不停地编着辫子,歌声和画面共同塑造了一个天真、俏皮的年轻小姑娘形象。而《天涯歌女》作为男女主人公的爱情主题,在片中表演了两次,一次是在面对面的窗台上,小红和小陈嬉戏调情,小红先是哼唱旋律,哼着哼着再带出歌词,与此同时,在影片镜头中小红一系列的生活表现:喂小鸟、擦桌子、穿针绣花,全都是人物真实生活的再现,完全没有做作的痕迹。同时,当歌词唱到"人生啊,谁不惜青春"的时候,画面转到楼下哭泣的小云,音乐与画面的游走紧密贴合。第二次演唱则与第一次的欢乐情绪形成截然对比,因为误会感情受挫的小红从头到尾流着眼泪唱完整首曲子,音乐表演的速度和力度的变化都与人物的情感和心理紧密相关,为展现女主人公丰富、真实的形象和生活发挥了重要的作用。(谱41)

① 贺绿汀.回忆周璇:从沪剧《一个明星的遭遇》谈起[M]//中国电影家协会.中国电影年鉴(1982).北京:中国电影出版社,1983:181.
② 吴登.周璇看"马路天使"[J].东南风,1946(19).

图 14 《马路天使》剧照三幅

资料来源：影与戏，1937(7).

谱 41　　　　　天涯歌女

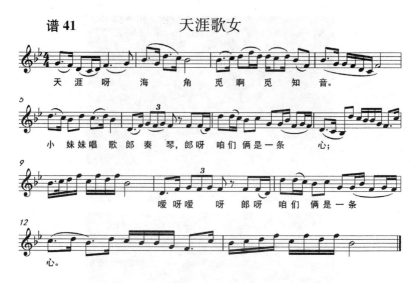

在 20 世纪 30 年代,周璇的名字是电影界里的一块金字招牌。她最适宜扮演的角色是那种天真未泯的小姑娘。在《马路天使》中,她俏皮的笑容和受委屈发脾气时的伤心模样给观众留下了深刻的印象。在古装片盛行的年代,她披上了古典的衣饰,更显露了她的东方美。她在电影里顽皮的表情、甜美的笑容,更是在中国电影界独树一帜。另一方面,她的演唱在中国流行歌曲领域也具有里程碑的意义,她以传统民族唱法为基础,借助于话筒,创造出了一种自然真切的演唱风格。曾经与周璇多次在电影里合作过的著名演员舒适曾说:"把这种会话式的自然发声的方法搬上舞台,同时把嘴紧紧地靠近话筒演唱的方法,是从周璇开始的。"[①]而后来被台湾歌手邓丽君传承并发扬光大。也许很多人认为周璇是靠了优异的天赋,但对于一个十三岁就只身闯演艺圈的周璇,其努力和勇气是超乎想象的。周璇曾发表随笔,描写自己的歌唱生活,她说

① 　周伟,常晶.我的妈妈周璇[M].太原:山西人民出版社,1987:38.

她爱歌唱,比爱自己的生命更甚,"每当早晨,我面对着这架'披爱农(钢琴)'试练我的歌喉时,太阳、飞鸟、流云,它们都飞跃在我眼帘前,叫我看了这大自然的景物,每次会增加无穷的乐趣。""冗长的岁月,仿佛在我头顶上掠过。""我没有一天离开过歌,放弃过我的歌唱生活。我曾经向我妈说:'我的一生是为唱歌而活的。'"①而对于电影表演,她认为自己并没有什么优势,是勇气帮助了她:"我一直不明白我自己的优点在哪里?……我渐渐地得到一个结论,说勇气能克服一切,演戏是这样;写文字也是这样的,缺乏勇气,难有健全的演出。……正像学唱歌一样,想唱得更好一些,一定要鼓起勇气来磨练,要使演技动人,一定要鼓起勇气来效仿……这句话的确给我不少帮助。"②凭着惊人的努力和勇气,年轻的周璇在20世纪30年代的上海影坛和歌坛中留下了自己灿烂夺目的一页,她不仅是近代中国流行演唱领域的先驱者,更是中国电影史上音乐表演的最重要的代表人。她出演的《马路天使》《风云儿女》被列为左翼电影运动时代最重要的电影代表作品,她本人也成为左翼电影音乐表演中最重要的代表演员,她演唱的歌曲,历尽了岁月的洗礼,今日仍然绽放着夺目的光彩。

四、无冕影帝——赵丹

赵丹(1915—1980),原名赵凤翱,祖籍山东,出生于江苏扬州。父亲赵子超是转战疆场戎马生涯的旧军人,曾效忠于孙传芳部下,凭借着勇猛杀敌和几年私塾的底子做了营长,驻扎南通。南通虽说是一座并不起眼的小城,但因为有一位开明的绅士张某,而使得这座默默无

① 周璇.我爱唱歌[J].大众影讯,1943(6).
② 周璇.我的从影史(四)[J].华影周刊,1944(52).

闻的小城变得小有名气。张某原是清朝末代的状元，政治上受到梁启超改良主义的影响，力图实业救国，为南通开设纱厂。另一方面，由于他对戏曲的酷爱，还兴办了研究戏曲的学校。当时蜚声剧坛的名角梅兰芳、欧阳予倩、程砚秋、余叔岩、王凤卿、杨小楼等，都风尘仆仆从大都市专程赶到这个小县城做过精彩表演以及训练指导。而一代影坛巨星赵丹就在这样一个戏曲表演氛围浓厚的小城中埋下了一颗艺术的种子。中学时代的赵丹迷上了电影，大都市盛行的无声电影已传到了这座沿江的小城，赵丹被银幕上那些跳动的形象深深吸引，每每观看之后都要与几位同样喜爱电影的小伙伴顾而已[1]、钱千里[2]、朱今明[3]等，一起模仿表演，思路敏捷的赵丹还发起成立了"小小剧社"，赵丹与他的伙伴们以此为起点开始了戏剧表演的探索，并且一起走到了上海，走进了"左翼剧联"。1931年，赵丹考入了由刘海粟创办的上海美术专科学校，期间他组织美专剧社，积极参与"左翼剧联"的活动。1932年，赵丹在赵铭彝的介绍下，正式加入了左翼剧联组织，成为剧联的正式一员。同年，经由导演李萍倩的

[1] 顾而已（1915—1970），江苏南通人，中国早期电影明星、导演。1932年加入中国共产主义青年团，1935年进入左翼戏剧家联盟。解放后任上海电影制片厂导演。代表作有《小二黑结婚》《地下航线》等。

[2] 钱千里（1915—2009），江苏南通人，中国早期电影演员。曾演出田汉的《南归》《苏州夜话》等进步戏剧，1936年进入明星影片公司任演员。全面抗战爆发以后，加入上海救亡演剧队四队。解放后长期活跃于上海影坛，80岁高龄后仍出演了电影《给我一点绿》《今天我离休》，因其对中国电影发展十分熟悉，以94岁的高龄被誉为"中国影坛活化石"。

[3] 朱今明（1915—1989），江苏南通人，中国早期电影摄影师。1933年在赵丹的介绍下加入左翼剧联，主要负责舞台装置及照明。全面抗战爆发后，与好友赵丹、顾而已等义无反顾地加入了抗日演剧队，抗战胜利后进入昆仑影业公司任摄影师兼技术部主任，1950年加入中国共产党。拍摄有《一江春水向东流》《万家灯火》《三毛流浪记》《百万雄师下江南》等。

介绍,赵丹进入明星影片公司,正式跨入电影界①。

(一)"左翼剧联"表演艺术基石

从1932年赵丹相继加入中国共产党领导的进步戏剧家联盟和明星电影公司开始,他的革命生涯与艺术实践生涯始终并驾齐驱。他总是白天在明星电影棚里拍电影,晚上和业余时间又在参与"左翼剧联"的剧目排练演出。在未成名的日子里,他满腔热情、走上街头、声泪俱下地演出了一个又一个的进步活报剧,塑造了一个又一个令人难忘的生动形象,唤起了多少劳苦大众从愚昧和朦胧之中突然觉醒和奋起。

赵丹演出的代表话剧有:田汉创作的独幕剧《乱钟》,剧本反映了1931年"九一八"之夜,东北大学的师生们听到日军进攻沈阳、炮轰东北的消息后,鸣钟集合,慷慨赴战的事迹。洪深创作的话剧《五奎桥》,剧本反映的是农民为拆桥救灾而与地主发生矛盾斗争的故事。易卜生的《娜拉》中郝尔曼一角色是赵丹的话剧代表人物之一,故事取材于易卜生的有关妇女问题的杰作《玩偶之家》,通过妇女娜拉的觉醒和出走,深刻揭露了资本主义社会法律、宗教、道德、爱情、婚姻的虚伪和不合理,提出了妇女从男人的奴役下解放出来的问题。赵丹在剧中饰演极端自私和虚伪的娜拉的丈夫郝尔曼。这部话剧的导演章泯②正是赵丹加入"左翼剧联"后,组织指定的单线联系人,章泯在帮助大家分析人物性格时,将苏联戏剧大师斯坦尼斯拉夫斯基表演体系介绍给了赵丹,促使了他在艺

① 徐伟敏.影坛巨星:赵丹[M].北京:中国青年出版社,1990.
② 章泯(1906—1975),四川乐山人,近代著名戏剧家、电影教育家,毕业于国立北平大学艺术学院戏剧系。1931年当选为左翼剧联执委和编导部主任,是中国左翼话剧舞台的奠基人。代表作有《东北之家》《黄浦江边》《生路》,导演了世界名剧《娜拉》《钦差大臣》《大雷雨》等。

术上又跨前了一大步,在表演艺术上真正地奠基了厚实的理论基础。

(二)电影音乐表演代表作及艺术特点

进入1937年,赵丹进入电影界已经五年,从起初的配角跑龙套,到这时他已经主演了《青春城》《到西北去》《乡愁》《夜来香》《大家庭》《清明时节》《热血忠魂》《女权》《小玲子》(图15)等十几部影片,

图15 《小玲子》剧照(赵丹、谭瑛)

此时的赵丹在一个全新的艺术领域,已经走出了最初重重迷雾,他所塑造的一个个各具特色的艺术形象,随着胶片的飞转,落在了银幕上,留在了观众的脑海里,他仿佛尝到了电影表演成功的喜悦。但是他还缺少一部让他名留影史的代表作,就在这时,《十字街头》的剧本落到了他的手中。1937年4月由明星公司出品的《十字街头》是导演沈西苓经过几年的磨炼,拍出的佳作。影片是根据当时社会普遍存在的失业现象而创作的。沈西苓在说明这部影片的创作时说:"从广西回来,正像如孤雁寻到了它的群众,在夜间时常会聚在一所屋子里,作着无所不谈的长谈。是在一个寒夜里,我们又围着一群,他们中有的是从东北回来的,有的是从学校出来的,他们身边没有一块钱,他们都尝着失业的滋味,他们谈着国事,家乡的故事,以及结论到女人,职业……我默默地听着,我感到他们嘻笑中的苦闷。他们的确是有的失学,失业,干谈着女人而没有对象的。各处的青年都会有这样的现象吧!我这般的想着,假使能够

把这三个青年所遭遇到的问题联系起来,归纳成一个整个的社会问题,倒是很有意思的。同时假使把这些日常生活亲切地表现出来,使观众得到一些亲切的感觉,或者可以有一点效果。我且来尝试一下吧。——这个便是想构成这个剧本的最初企图。"①这部影片是集中体现左翼电影运动的最高成就的作品之一,剧本对社会中不同类型的青年进行了剖析,肯定了英勇走向反抗的刘大个,批评了消沉自杀的大学生小徐,表现了老赵、杨芝瑛和阿唐从苦闷、彷徨走向觉醒的心路历程。故事并不曲折,但是人物形象却非常生动。这其中赵丹扮演的老赵正是对生活充满信心,但改变不了当时社会知识青年艰难的遭遇,最终走向命运的反抗之路。

影片在23分钟时,老赵找到了报馆的工作,一下子兴奋地自诩为"无冕皇帝",这时刘大个郑重地对老赵说:"好,我们恭贺无冕皇帝!一、将来敢说敢干,不要欺骗民众;二、不要为官家说话;三、始终站在大众的地位,作为民众的喉舌!"说完以后,老赵一跃而起,开始唱起了著名的电影插曲《春天里》(谱42)。

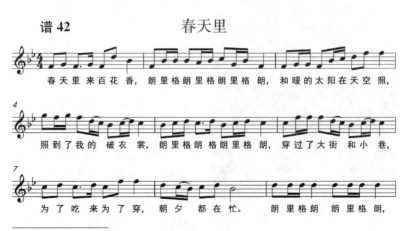

谱42　　　　　　春天里

① 沈西苓.怎样制作《十字街头》[J].月报,1937(1).

没有钱也得吃碗饭,也得住间房,哪怕老板娘做那怪模样。

　　一系列的出色音乐表演拉开了序幕:老赵穿过大街小巷,回到家兴奋地将所有的脏衣服、臭袜子放进水盆里,每一个动作与口中的唱词都有呼应,最有意思是,搓衣服的节奏都是在间奏曲的后十六音符节拍上。唱完以后,音乐并没有停,而是运用了纯音乐形式再反复了一遍,在这段音乐中老赵的表演功力更加彰显,首先整理衬衣、领带和鞋子,在这个过程中,赵丹设计了一系列的表演动作:打上领带后照镜子发现镜子有灰,顺手将镜子在胸前擦一擦,突然意识到把白色的衬衣擦脏了,然后反复地拍打衣服上的灰尘,直到满意为止;穿上外套以后又发现西装的胸前缺少领花,奇思妙想地把衬衣的下围扯下一块折起来塞进胸前的口袋,竟然也非常和谐;最后不满意皮鞋的颜色,便将浅色的皮鞋用黑色的鞋油刷一遍,把白皮鞋刷得油光黑亮,全身上下简直棒极了!这一系列的动作设计完全与音乐无缝贴合,将人物的性格、当时的情绪表现得淋漓尽致,并且将有限的场景道具充分地运用,绝对称得上是电影音乐表演中的经典一幕。而台词中的"无冕皇帝"正是赋予了赵丹对电影表演一生的追求:始终站在大众的立场,作民众的喉舌!(图16)

图16 《十字街头》中赵丹饰演老赵

资料来源:上海图书馆上海年华电影记忆图片资料库

赵丹的另外一个代表角色是与周璇合作的《马路天使》中青年小陈(图17)。同样是表现整天为生存奔忙、生活在社会最底层的小人物,不同于知识分子老赵,小陈则是一个没有太多文化,只有一技之长为别人吹吹打打的职业小号手。导演根据人物的身份、作用,为赵丹设计了号手平时参与演奏的仪式音乐和广告音乐。这种音乐中西混杂,又有些怪腔怪调,影片一开始伴随着一支不中不西中外混杂的结婚仪仗队而出现了一种有些变调的仪式音乐,然后就看到小陈穿着西式乐队的礼服走在土洋结合的队伍里,一本正经而又有点滥竽充数,音乐与画面融合,相映成趣,夸张而真实地表现了十里洋场的喧嚣杂乱,不中不西亦中亦西的半殖民地半封建社会的特点,充满了讽刺意味,又为全片的喜剧风格定下基调(谱43)。

图17 《马路天使》中赵丹在铜管乐队中吹小号

资料来源:"马路天使"中的爱恨交响曲[J].明星,1937(8).

谱43 《马路天使》中的情景音乐(小号)

Assembly For Trumpet

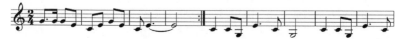

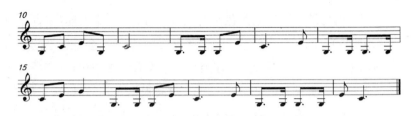

五、民国影后——胡蝶

胡蝶(1908—1989),原名胡瑞华。1908年2月21日生于上海。3岁那年父亲胡少贡当上了北洋军阀段祺瑞政府的京奉铁路总稽查,全家迁往天津,并在天津进入天主教的圣功学堂开始接受新式教育。这不仅给她的文化水平打下了基础,而且带给了她新的思想。在20世纪初,女权运动还未兴起,女性在社会上的地位非常低,因此,当时女孩读书是非常罕见的,而胡蝶能够从小接受西式教育,为她以后在电影生涯中更好地理解角色、诠释角色做了文化铺垫,使她在同时期的女明星中,样貌、涵养和气质都十分出众。9岁那年,全家又随父亲迁往了广州,胡蝶在广州度过了她的整个少年时期。父亲将她送入培道学校读书,适应力极强的胡蝶很快与同学们打成一片,并且学会了一口纯正的粤语。艺多不压身,没想到粤语为她以后主演粤语片发挥了极大的作用。1924年,16岁的胡蝶回到上海,当时的上海霓虹闪烁,可谓中国最繁华的城市。电影这种崭新的艺术形式让胡蝶如痴如醉,从此坚定了心中的电影梦。她如愿以偿地进入了我国历史上第一所电影培训学校——中华电影学校①,开始了她的梦想之旅。进入演艺圈,她

① 中华电影学校是中华电影公司附设的电影学校,据1924年8月9日《时报》影戏界消息记载:"中华电影学校第一次登报招生就有四千余人报名。该校的教务主任为洪深,教员包括汪煦昌、沈浩等,均为海外留学学者。预计此校必能为电影界发展造就若干人才。"

首先给自己取了一个响当当的名字——胡蝶,希望可以像蝴蝶一样自由自在地在电影广阔天地翩翩起舞,带给人们美的享受。在随后的日子里,这个名字真就一直伴随着她在电影世界里自由飞翔,飞过大江南北,飞入千家万户。

(一)左翼电影的变革带来事业的高潮《狂流》

在20世纪的前20年,中国电影就像一个稚嫩的新生儿,存在许多深层次的缺陷,其中最大的缺陷就在于宏观上没有正确的原则和方向来引导电影市场的发展。大多数电影人都倾向于"电影只是供人娱乐、消遣的工具"的主题思想,电影的教育功能在那个时代完全没有显现出来。进入30年代,随着电影在中国的迅速成长,电影在观众心目中的地位和在社会生活中的影响力逐渐上升,中国共产党领导的左翼进步作家联盟开始关注起这个具有极大发展前途的领域,他们思想明确、态度坚决,积极参与电影编剧及制作,掀起了中国电影界的一次深刻变革。胡蝶所在的明星公司是最早邀请左翼联盟的作家参与编剧的电影公司,他们首先邀请了夏衍、郑伯奇以及阿英等人,和明星公司的郑正秋、张石川、洪深等人组成了新的"明星编剧委员会",明星公司的左翼电影序幕由此拉开。而胡蝶也积极投身到了这场电影改革的滚滚洪流中,并成为这场运动中最熠熠生辉的明星。1932年,左翼联盟和明星公司合力打造的第一部电影《狂流》是由左翼联盟的组织者夏衍亲自担任编剧的,胡蝶正是影片的主演之一。

《狂流》的故事是以1931年长江流域一次罕见的大洪灾为背景,其在中国电影史上重要的意义在于,第一次在中国银幕上表现了当时农村农民与地主阶级的矛盾和斗争。地主付柏仁平时靠剥削农民致富,可当洪水来时,他不是尽其所能与农民一起抗洪,而是趁机贪污抗灾款。危急关头,农民要用赈灾款买来的木料加固

堤防,他却叫来警察镇压农民,以致大堤决口,洪水滔滔。影片真实地反映了当时农村农民与地主的阶级矛盾的尖锐性,形象地揭示了1931年的大洪灾,与其说是天灾,不如说是人祸。影片上映后,受到广大观众的欢迎以及电影评论界的高度赞扬。郑伯奇在《〈狂流〉评价》中写道:"这种暴露性的反封建的作品,在中国今日是很必要的。在电影的启蒙运动中这指示出很坦直的一条大道。"① 柯灵发表的《中国电影新路线的开始——关于〈狂流〉》中专门指出:"《狂流》在中国电影历史上有它特殊的意义,值得我们关注。因为在国产影片当中,能够抓取这样紧迫的现实题材,而以这样准确的描写,前进的意识来创作的,还是一个新纪录。……《狂流》的出现,无疑是中国电影新的路线的开始。"②

这部电影与胡蝶以往演出的电影有着极大的不同,首先它不再是讲述才子佳人风花雪月的爱情故事,而是深刻描写当时的农村,然后,以往的影片注重女演员的感情戏,而此片描写的是一个热血青年,胡蝶成为衬托性的配角。但是,胡蝶对于饰演秀娟这个角色感到十分高兴,她不再满足于只会谈情说爱的小姐形象,女性应该有自己的想法和见解,不应该成为男人思想的附庸。在这部影片中,她大胆的创新,充分表现了秀娟从容不迫的一面,把秀娟的坚强和贤淑演绎得恰到好处。电影《狂流》取得了巨大成功,这背后也离不开胡蝶的创新发挥和表现,她把智慧又温柔的秀娟表现得惟妙惟肖,在当时英雄美人的表演中独树一帜,从某种意义上,她呼唤了女性意识的崛起,为当时的新女性所津津乐道。左翼

① 郑伯奇.《狂流》的评价[M]//两栖集.上海:上海良友图书印刷公司,1937:208.
② 柯灵.中国电影新路线的开始:关于《狂流》[M]//陈纬.柯灵电影文存.北京:中国电影出版社,1992:2-3.

电影的变革,给胡蝶的电影生涯带来了挑战,同时也将她的表演艺术创造推向了高潮。(图18)

图18 《狂流》剧照

(二)中国电影文化协会执委唯一的女演员

在《狂流》获得极大的好评之后,更多的左翼作家加入到了电影行业中来,一时间出现了左翼作家和各大电影公司联姻的新高潮。1933年,"中国电影文化协会"在上海成立,这是一个以左翼联盟代表为核心的上海电影界代表人物组成的进步团体。在此协会21位执行委员的名单中,胡蝶是唯一一位女性。能够获此殊荣,与胡蝶在左翼电影中的出色表现是分不开的,多年的努力和创造被大家看在眼中,获得了业内的高度认可。其所在的明星公司成为左翼电影运动的先行者和奠基者。这不仅让明星公司收获了极高的声誉,也为明星公司带来了丰厚的利润。胡蝶在这个改革风暴的中心,在思想上受到了深深的洗礼。事实上,早在天一公司时,胡蝶就不满于许多影片发硬封建旧思想、旧秩序,但苦于个人能力有限,胡蝶只能适应当时的电影市场,而这场声势浩大的电影

界变革,正好完成了胡蝶的心愿,表演了一系列的左翼进步电影,用实际行动表明了自己的态度。这其中有夏衍专门为胡蝶量身定做的《脂粉市场》(图19),反映的是现代职业妇女反对封建束缚、逐步觉醒的思想路程;郑正秋所创作的左翼倾向电影《春水情波》,这部电影虽然是以描写家庭内部矛盾为题材,但是以小见大,揭露了资产阶级的虚伪,官场上买官卖官的恶风,地主阶级的盘剥和广大劳动人民的善良,给观众强烈的思想冲击。但这两部都是无声电影,所以没有电影音乐可循。

图19 《脂粉市场》剧照

(三)电影音乐代表作《姊妹花》以及表演风格特点

《姊妹花》是1933年由明星电影公司的"老夫子"①郑正秋在舞台剧《贵人与犯人》的故事基础上改编而成,讲述了一对双胞胎姐妹不同的命运遭遇的故事。影片公映于1934年春节期间,其轰

① 郑正秋因为学识渊博、待人诚恳,所以人们都称他为"老夫子"。王文和.叫响了绰号的影星:三四十年代中国影星精华录[M].北京:学苑出版社,1990:38.

动卖座之盛,打破了远东中外的一切纪录。连郑正秋自己也说:"居然有一星期又连一星期连映六十天的记录,这真是我做梦也想不到的大收获。"①《姊妹花》基本上沿袭了郑正秋一贯的创作风格,仍旧是一家人悲欢离合的曲折命运。但是在左翼浪潮席卷的30年代,剧中表现了明显的时代特色、强烈的阶级冲突,以明白浅显的方式抨击了阶级社会的不平等和依附于外国侵略者的军阀实力。电影的成功还有一个重要的原因,就是胡蝶优异的表演才能。在片中胡蝶兼饰大宝、二宝两个人物:一个是穷困的农民、女仆,另一个则是颐指气使的阔太太,这对她来说是一个不小的挑战。尤其是二宝的尖酸刻薄和暴虐都是胡蝶以往所没有尝试过的,但在导演的帮助下,蝴蝶将两个角色都饰演得很好。还有不少场景下,两个人物同时出现在一个镜头中,例如二宝要出去打牌,大宝却要预支工资,二宝生气地打了大宝一个耳光,不仅表演到位,特技也处理得天衣无缝,大大增加了影片的趣味性,吸引了观众。

 谈到这部电影的音乐部分,相较之前的无声片,音乐应用相对较少,大概是因为有了对白以后,大家对戏剧情境的理解更加顺利简便,就更多地听演员的台词去了。音乐运用最重要的地方在影片21分钟时有一段大宝演唱的《摇篮曲》(图20)。歌曲娓娓道出母亲真挚的爱,也表现了影片中阶级对立、贫富悬殊的主题思想。胡蝶的表演极其出色,运用了戏曲的润腔演唱了这首插曲,但又使用了电影的镜头语言,朴实自然地表现出母亲哄孩子的情景,以及尽心尽力照顾两个孩子的艰辛,唱完以后,大宝早已泪眼婆娑,表现了旧社会底层妇女的贫苦生活(谱44)。

① 郑正秋."姊妹花"的自我批判[J].社会月报,1934(1).

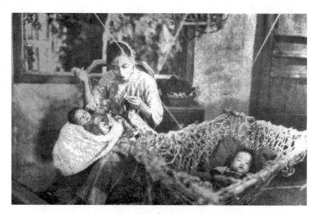

图20 《姊妹花》中胡蝶饰演的大宝一边照料两个孩子一边哼唱着《摇篮曲》

资料来源：上海图书馆上海年华电影记忆图片资料库

谱44　　　　　　　摇篮曲

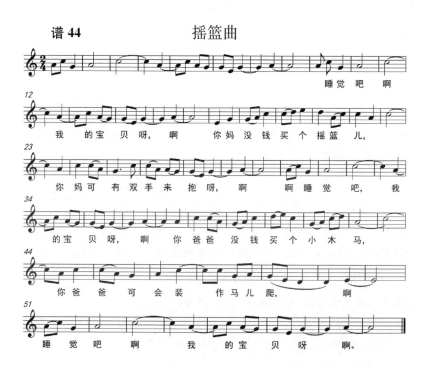

说到胡蝶在电影歌曲表演中特有的戏曲唱腔,则不得不谈到她与梅兰芳先生的相交。早在胡蝶主演中国第一部有声电影《歌女红牡丹》时(图21),影片中红牡丹那有板有眼、字正腔圆的京剧唱段并不是出自胡蝶之口,而是出自梅兰芳先生。那时候,胡蝶就一直想拜见梅先生,感谢他的慷慨,没有梅兰芳的演唱,就没有红牡丹的魅力。有了这个缘起,在1935年,我国电影界艺术家受邀前往莫斯科参加国际电影节的列车上,胡蝶与同样受邀的梅兰芳先生同行半月,还有一段拜师学艺的佳话。在出访莫斯科的列车上,大都是电影界文艺界的名人,在这其中只有胡蝶与梅兰芳是既不会喝酒又不会打牌的,于是就有人建议:"这里有梅先生在,何不就此拜师,就此机会学唱京戏?"经人这样一提醒,胡蝶怎肯轻易放弃这个大好的机会,一再央求,梅兰芳再三推辞不过只好答应:"拜师可不敢,就唱一段《三娘教子》吧!"有了这段故事,以后胡蝶总是

图21　胡蝶主演《歌女红牡丹》
资料来源:上海图书馆上海年华电影记忆图片资料库

开玩笑地跟别人说:"我还是梅兰芳的亲传弟子呢!"①这可见胡蝶在电影音乐表演中所展现的自成风格的戏曲风味的演唱方式,是源于对京剧的热爱与对梅兰芳先生的崇敬而形成的。

在胡蝶身上有多个第一,她是中国影史上第一位"电影皇后",她是左翼电影运动中"上海电影文化协会"中唯一一位女性,她还是第一位走出国门的电影演员,是官方邀请的将中国电影介绍到欧洲各国的文化使者(图22)。她见证了20世纪30年代电影新文化运动的风起云涌,同时将这一时期中国电影的成功带到了世界的舞台,在20世纪中外文化交流史上写下了重要的一页。

图22 胡蝶出访苏联(戈宝权摄)

苏联对外影片贸易局于3月24日晚宴请周剑云夫妇以及胡蝶女士留影。时正预备放映《姊妹花》

资料来源:明星,1935(4).

① 木兰.民国影后:胡蝶[M].北京:民主与建设出版社,2012:79,128,129.

六、神女——阮玲玉

　　阮玲玉(1910—1935)，原名阮凤根、阮玉英，广东香山人，出生于上海。父亲阮用荣，年轻时逃难到上海，在浦东亚细亚火油栈机部当一名工人。阮玲玉6岁时，父亲重病去世，留下了她和母亲何氏相依为命。此后，阮玲玉随母亲到大户张家做佣人，直到9岁，母亲拿出两年多来攒下的工钱，将她送入上海崇德女子学校读书。由于母亲的倾力培养，从9岁到16岁，阮玲玉得以在新兴的西式学堂学习，从小学进入初中，培养了她良好的文化素养和艺术气质，在学校时就已受到师友们的欢迎，同时也是她后来走进电影圈、能使人眼前一亮的重要原因。对此，《联华年鉴》曾有记："女士九岁得入崇德女校攻读，天赋睿智，特秉清华，虽在龆龄而瑶音玉震，隽华茂实，已响流师生们。"①然而，就在16岁那年，刚上初中二年级的阮玲玉，"带着对爱情和新生活的朦胧追求，带着摆脱贫困境地的强烈愿望，带着改变母亲帮佣生活的拳拳之心，开始了与张达民②的共同生活"③。短短几个月之后，阮玲玉如梦初醒，为了奉养母亲，也为了自己的前途，她必须先在经济上独立，到社会上寻求适合自己的职业。从中学时就热爱文艺表演的阮玲玉，学生时代就有影星梦，而正在她开始留心报纸上登载的各种招聘广告

① 阮玲玉女士小传[G].联华年鉴,1934-1935.
② 张达民(1907—1937)，阮玲玉的第一任丈夫。阮玲玉的母亲早年为张达民家里的佣人，作为张家最小的少爷，受到过一定的五四新思潮的影响，所以没有歧视阮氏母女，甚至还多方照顾，阮玲玉逐渐倾心。但张达民实则一个不求上进、好赌成性的纨绔子弟，与张的结合是阮玲玉人生悲剧结局的直接原因。
③ 佳明.从小婢女到一代艺人：阮玲玉的生活和艺术[J].电影艺术,1985(3).

时,《新闻报》上的一则广告燃起了她追求心中梦想的希望:"明星影片公司即将开拍新片《挂名的夫妻》,公开招聘饰演女主角的演员,欢迎年轻漂亮有表演天赋且有志于电影事业的女士前来明星公司应试。"①就这样阮玲玉鼓足勇气走进了在当时最为有名的电影公司——明星公司。她在明星公司受到导演卜万仓和郑正秋的器重,短短两年主演了《挂名的夫妻》《血泪碑》《杨小真》《洛阳桥》《白云塔》五部电影,打下了扎实的电影表演基础。之后,因为一些复杂的原因,小有名气的阮玲玉在明星公司遭到了冷遇,转而投向了一家规模相对较小的电影公司——大中华百合影片公司。在整个影坛一片武侠神怪的热潮中,阮玲玉在大中华百合电影公司也逃脱不了地主演了《大破九龙王》《火烧九龙王》《珍珠冠》《银幕之花》《情欲宝鉴》《劫后孤鸿》六部商业影片,这也是阮玲玉艺术生涯的一个低潮。直到她加入联华影业公司,被导演孙瑜看中,连续拍摄了孙瑜编剧并导演的《故都春梦》和《野草闲花》,阮玲玉才开始真正绽放她的光芒。

(一)无声片中的演唱

《野草闲花》是联华电影影业在《故都春梦》引起极大轰动之后,导演孙瑜与阮玲玉的再一次合作。影片描述的是一名擅长歌舞的卖花女(阮玲玉饰)与离家出走的富室音乐家(金焰饰)邂逅生情(图23),后来卖花女凭借天赋秉异而一唱成名,与音乐家互定婚约。但是音乐家家长阻止,多方劝说,歌女自知阶级悬殊,不愿累及前程,于是故作狂荡,以绝其情。丽莲这个角色是阮玲玉进入影坛以来饰演的第一个真正的令自己满意的角色,她要以出色表演来证明自己的能力,演惯了妖娆的女性的她,竟

① 朱剑.无冕影后:阮玲玉[M].兰州:兰州大学出版社,1997:47.

第三章 左翼电影音乐表演

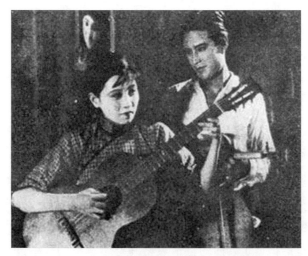

图 23 《野草闲花》剧照（阮玲玉饰演丽莲）

将一个聪明爽朗、纯洁天真、出淤泥而不染的贫家女子演得活灵活现令人信服。在这部影片的拍摄过程中,她清贫而多舛的童年和少年时代的苦难的经历使她比较容易走入角色的内心,无须修饰,无须造作,片中的丽莲简直就是她的化身,这也是她入电影界以来真正的本色演出。难怪在《野草闲花》开拍不久,导演孙瑜就对她的表演发出了由衷的赞叹:"阮玲玉以她真挚准确的角色创造和精湛动人的表演,雄辩地说明了她不愧是默片时代戏路最宽、最有成就的'一代影星'。"[①]虽说是默片,但这部电影却是中国电影音乐的发端,在我国电影音乐史上有着里程碑的意义。1930年,导演孙瑜在编创《野草闲花》时,自己为片中主人公作词,请人谱曲,创作了电影歌曲《寻兄词》。这首歌曲先后两次出现,第一次卖花女丽莲与爱人黄云一起演唱了这首歌曲。第二

① 孙瑜.银海泛舟:回忆我的一生[M].上海:上海文艺出版社,1987:66.

次出现时,两人爱情受阻,女主人公满含泪水唱完第一、二段,后面两段时画面转场到两人一起拉琴、唱歌,在石桥下许下婚约的旧时情景。这时的电影音乐已经表达了拓展的叙事内容,折射出女主人公的心境,也是沟通她与男主人公爱情的纽带和象征。"为配制这首歌曲,采用了蜡盘发音的方法。在影片放映时,依情节需要播放唱片。当时为使歌唱与人物口型吻合,孙瑜曾亲自在影院连放三天唱片并带出了助手。这首歌曲由当时的大中华和新月唱片公司分别以中西乐伴奏录制两套唱片,并刊印单行歌本,待电影上映时连同唱片一起出售。"①《寻兄词》旋律简洁流畅,动听易唱,由男女主角阮玲玉与金焰亲自录制演唱,他们的演唱与表演相得益彰,恰到好处的把握了歌曲的抒情风格和略带忧伤的故事情节发展,给人留下了深刻印象,在当时极为流行,成为最早以电影插曲的名义而流行的歌曲,并且开创了由电影明星自演自唱电影歌曲的先河(谱45)。

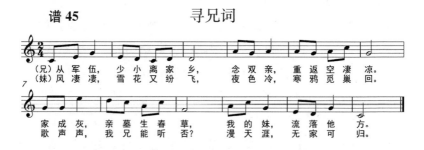

谱 45　　　　　寻兄词

(二) 左翼电影音乐表演的巅峰《新女性》

当阮玲玉踌躇满志、要在影坛上大显身手时,电影界的一场革命也正在酝酿之中。到 20 年代末,电影界内尽管有郑正秋、洪深

① 王文和.中国电影音乐寻踪[M].北京:中国广播电视出版社,1995:90.

等人在始终坚持着电影的"教化社会"的功能,但是古装片、言情片、武侠片充斥着银幕,电影一直远离中国社会的实际,谈何教化社会?30年代初,联华的崛起给影坛吹进了新风,随着联华拥有的庞大观众队伍和作品对观众潜移默化的影响越来越大,于是继"明星"之后,联华公司成为中国共产党领导的左翼文化人士所要争取的阵地。左翼电影运动的新风进入联华公司以后,阮玲玉拍摄了五部左翼电影,分别是:《三个摩登女性》(1933年,田汉编剧,卜万仓导演)(图24)、《城市之夜》(1933年,贺孟斧编剧,费穆导演)、《小玩意》(1933年,孙瑜编导)、《神女》(1934年,吴永刚编导)、《新女性》(1934年,孙师毅编剧,蔡楚生导演)。五部影片都是演员投入,编导认真用心制作,从而使得阮玲玉的表演潜能得到充分的发挥,迈入了她表演生涯的黄金时代。其中最重要的代表作,也是阮玲玉唯一一部有声电影《新女性》(图25)将她的艺术生涯推向了巅峰。

图24 《三个摩登女性》剧照

资料来源:上海图书馆上海年华电影记忆图片资料库

图 25 《新女性》剧照

资料来源：新女性：阮玲玉的一个特写[J].大众画报，1935(16).

《新女性》是一部严肃的、现实主义特点的"知识分子"电影。按说，知识界或者说文化界是由受过高等教育、各方面修养都比较高的人群构成，较之其他社会阶层应当更加讲文明、讲道德，行为操守以及人与人的关系应当更加清明。而影片中所描绘的知识界却那么黑暗和丑恶，这与当时社会政治的昏暗与腐败有很大的关系。还有一个更重要的原因，就是社会的财富不均，当一个社会不能合理地生产和分配财富，当大量的金钱不成比例地集中在少数人手中时，金钱就会成为一种制造黑暗和丑恶的可怕力量。这部影片引起了全社会广泛的关注和影响。1935 年，由电影的热映引发了各界评论人公论《新女性》，探讨了社会不同时期的新女性的代表形象和重要意义，对片中塑造的三个不同的女性所代表的社会的三种不同的女性典型，作出了逐一评述："一种是浸沉在奢侈淫靡的恶习中，而无健全的思想和知识。一种是虽具有新的思想而实际上却又是缺乏理智的判断力，致使环境处处阻碍了她该走的路，而使她无法自拔。一种是既具有美的体格，复有坚决的意志、判断力，而能决心实行'干'的。"①在这三种女性中，女教师

① 《新女性》演出后[J].联华画报，1935(5).

韦明确是一名有新思想的新女性，然而却摆脱不了彷徨的小资产阶级的软弱，当无情的生活吞噬着她的热情，她最终选择了死亡来逃避。而女工阿英工人出身，有强健体格和与生俱来的在挣扎中与环境搏斗的勇气和意志。电影《新女性》正是透过知识女性韦明的悲惨身世，深刻地揭露了当时社会的黑暗和丑恶。而作为女主角的阮玲玉为了准确地把握角色的性格，用极其严谨的态度，反复揣摩体验角色的心理世界。因此在屏幕上的一颦一笑、一怨一怒，都分寸适度，恰到好处。影片女主角的最后自杀，影片的编导虽同情但绝不是赞成。为此，影片作为对比，还塑造了一位无产阶级女工人阿英的形象。李阿英也是有文化的女工，在做工之余还担任工人业余学校的教员，做着普及文化的思想启蒙工作，在思想上给了韦明很大的帮助，与韦明一起合作创作了代表新时代女性的品格和精神的主题歌《新的女性》。

　　这首歌曲正是作者聂耳和孙师毅对无产阶级女性形象的概括。全歌一共有六节，谱46是全曲的第六节。歌曲明显地带有聂耳的音乐创作风格，主三和弦的反复，二拍子进行曲式，展现了左翼电影歌曲新的形式与内容，给当时靡靡之音以有力的打击。在电影音乐进行的画面中，表现了韦明死亡前"从沉郁到暴发，狂暴，由苦痛到抗争，有着明显的过程。《新女性歌》感动力量之大，真是谁也不能否认的事实"①。1935年2月2日，《新女性》在上海金城大戏院首映。阮玲玉和联华声乐团在聂耳的指挥下，当场演唱了这首主题歌，歌声具有震撼人心的艺术力量。其实，电影中除了这首主题曲《新女性歌》还有一首插曲《黄浦江》，然而在金城大戏院第一场演出时，大家看到介绍却没有了歌曲，原因是当时租界的电

① 凌鹤.《新女性》论[M].读书生活，1935(1).

影检查局剪掉了电影中这首明显带有"打倒帝国主义"歌词的插曲,与此同时,百代公司所录制的包含两首电影歌曲的唱片,人们从四面八方去买,却也买不到,据说也是被当局禁止出售了①。

谱46　　　　新的女性(第六节)

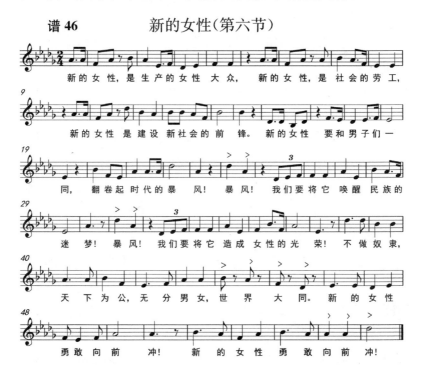

左翼电影中的明星较多,以上我们所列举的主要是有影像可查并在影片中有出色音乐表演的演员。除了以上几位,还有表演《毕业歌》的袁牧之、《西洋镜》的唐纳、《塞外村女》的袁美云、《新凤阳歌》《狼山谣》的黎莉莉、《新生命歌》的龚秋霞、《夜半歌声》的金山和施超等,都是在左翼电影的音乐表演中塑造过出色形象的演员。与此同时,音乐表演除了声乐表演还有另一大门类就是器乐

① 电影精趣短讯:新女性唱片的厄运[J].电声(上海),1935(4).

表演,在近代中国电影音乐中器乐的比重要远远小于声乐,并且主要以西洋乐队和西洋器乐演员为代表。

第三节 著名乐队及乐手

一、俄侨影戏乐队

上海最早的俄侨记载,见于1865年发表的上海公共租界工部局人口调查。19世纪末,上海俄侨人数缓慢增加,1895年28人,1900年47人。日俄战争前后,旅沪俄侨人数显著增加,第一次世界大战爆发十年间,公共租界的俄侨在360人左右,较其他各国的侨民仍然较少,且多无社团组织,更无艺术人才进入。然而1917年俄国十月革命后,大批俄人来中国避难。1922年10月,远东滨海地区的白俄抵抗运动最终宣告结束,大量难民乘船抵达上海港口,最终有3 200余名俄人得以登岸。1925年上海工人大罢工以后,又有1 500余名俄人自北方移居上海。1929年中苏在东北地区发生大规模武装冲突,又有近1 400名俄侨再度南下上海。到20世纪20年代末,旅沪俄侨已经达到万人之多,而其中有不少是音乐家、歌唱家、舞蹈家,故上海俄侨真正的音乐生活应该始于20年代[1]。而20年代俄侨走过了难民生活最艰苦的为生存而奋斗的时期,到30年代,则开始了广泛的精神领域的扩展和追求。在物质生活方面逐渐站稳脚跟的广大俄侨,开始深入到上海各个领

[1] 汪之成.俄侨音乐家在上海(1920s—1930s)[M].上海:上海音乐学院出版社,2007:1.

域的文化艺术生活中。至20世纪30年代中期,俄国音乐在上海艺术界几乎已经占领主要地位,没有一个音乐会不演奏俄国作曲家的作品。在短短十年的时间内,俄侨音乐家以其精湛的艺术逐步征服了上海的各国音乐爱好者,迅速提高了俄罗斯艺术的声誉①。《上海柴拉报》②对俄罗斯音乐曾热情地赞颂:"艺术是不朽的,艺术是不可战胜的。"③这一时期也正是中国早期电影从无声到有声的发展繁荣期。

上海的第一支影剧院乐队是由爱普卢影戏院于1918年建立的,队长佩切纽克。一直到1929年以前,因为所有的影剧院都只放映无声电影,所以沪上大部分的影剧院都会配有乐队,而这其中的乐师,十之八九都是俄侨乐师,其中最主要的乐队有10个,平均每队有8名乐师。在20年代艰苦的难民生活条件下,影剧院的乐师是收入最丰的职业之一了,他们每人的基础工资有300元,而且大多数人还有兼职,有的在两个剧院不同场次中演奏,还有在歌舞厅及咖啡厅中另赚外快,故而生活相对其他俄侨来说要阔绰得多。然而,自1929年9月1日起,几乎所有的上海电影院都开始改映有声电影,渐渐的,越来越多的乐队开始精简人员,留任的乐师极少,只有在需要放映无声片时才临时聘请,有一些小的剧院就直接取消了费用高

① 汪之成.俄侨音乐家在上海(1920s—1930s)[M].上海:上海音乐学院出版社,2007:2-3.
② 《上海柴拉报》是由俄侨连比奇(М. С. Лембич)1925年在上海创办的,是远东地区唯一较长时间出早晚两版的俄文报纸。报社从业人员是上海俄侨,读者大多也属于这一群体,它的创办与发展历程直接与俄国侨民在中国的历史相关联,在上海俄侨中的影响深远。这份报纸对于了解近代上海外侨社会、了解近代上海文化,都有重要价值。褚晓琦.《上海柴拉报》考略[J].社会科学,2007(10).
③ 汪之成.俄侨音乐家在上海(1920s—1930s)[M].上海:上海音乐学院出版社,2007:2.

昂的乐队。对此,光陆大戏院的乐队队长巴卡列伊尼科夫(M. R. Bakaleinikov)曾说:"放映有声电影势必影响乐队之前途,影剧院乐队,有的可能完全解散,有的可能只能维持一半。"[①]1932年以后随着无声电影进入尾声,连专映无声片的巴黎大戏院也开始装配有声放映设备,盛极一时的俄侨影剧队终趋落寞[②]。然而,俄侨影戏乐队并没有远离电影音乐的表演,而是以另一种方式——电影背景音乐、电影歌曲唱片的录制,与电影音乐继续产生交集。

二、上海工部局乐队

上海工部局乐队全称"上海公共租界工部局音乐队",由交响乐队和管乐队组成。工部局乐队的前身是1876年上海公共租界成立的管乐队,指挥雷末赛(Mons. Remusat)。后因为该乐队的活动日益受到欢迎,工部局拨款25 000银元作为经费,又聘请费拉为指挥,对乐队进行改组,成立工部局管乐队;1906年底,工部局正式从欧洲引进指挥与乐师改组乐队,聘请了德国音乐家布克(Herr Rudolf Buck)以及六位德国乐师由柏林抵沪。1914年第一次世界大战期间,工部局乐队一度停演,直至1919年一战结束,特聘意大利指挥家梅百器(Mario Paci)出任指挥,逐步将管乐队改组为交响乐队。1921年,梅百器赴欧洲招聘一流乐师,并购回大量新乐器。自1923年以后,大批俄侨涌入上海,其中不乏许多优秀的音乐家加入乐队,使得工部局乐队一举成为远东最著名的交响乐队[③]。工部局乐队在梅百器的带领下长期被视作"上海文化珍

[①] "Shankhaikaia Zaria":07.08.1929,p.5.
[②] "Shankhaikaia Zaria":24.07.1929,p.5.
[③] 榎本泰子.西方音乐家的上海梦:工部局乐队传奇[M].赵怡,译.上海:上海辞书出版社,2009:82-114.

品""上海的骄傲"①。

然而即使是"骄傲""珍品",20年代的工部局乐队,也像俄侨影戏队一样,受到了来自各种新型城市娱乐方式的冲击。20世纪30年代,在全国战争阴影日益加深的时候,上海却迎来了它的畸形繁荣时期。在南京路的街道上,各种商店饭馆不分昼夜永远热闹非凡。店面前摆放着各式各样的收音机、留声机,不仅欢快地播放着热闹的爵士乐,也会有传统的京剧、昆曲以及中国流行歌曲。那时的上海是亚洲最大的唱片产销基地,由法国人创建后被英国人收购的EMI公司,每年要向中国及东南亚华侨推销270万张唱片,而每年从欧洲进口的唱片也达110万张②。其结果必然造成去定期听音乐会的市民大大减少了,人们将目光移至更加刺激,更加易于得到的新的音乐形式。而在这其中,最有人气的自然要数电影音乐,电影音乐唱片总是随着电影的上映而热卖,以极大的传播力和影响力占据了市民的音乐欣赏份额。那么工部局乐队又是如何适应这样的潮流的呢?

首先,30年代以后工部局首先采取的措施就是加入广播事业。随着留声机和无线广播的出现,人们欣赏音乐的方式发生了很大的改变,音乐家的生活也和以前大不一样。随着30年代有声电影成为主流,一直为无声电影伴奏的乐师们也丢了饭碗。一时间租界里挤满了失业谋职的音乐家,对他们来说要获得一个演出机会真是生死攸关。工部局乐队的指挥梅百器和乐队管理委员会,对于听众的减少和对乐队的批评意见非常重视,他们尝试用广

① E.F.H.:"The story of the Municipal Orchestra,1881–1942",W1-0-997,Shanghai Municipal Archives.
② Andrew. F. Jone,Yellow Music:Media Culture and Colonial Modernity in tne Chinese Jazz Age,Duke University Press,2001,p.62.

播这个媒介,将交响乐传播到一般市民中去。从1923年,上海已有电台向工部局抛出橄榄枝,希望能播放工部局乐队的演出曲目,但是因为董事会的不同意见,实际上工部局乐队加入广播事业,到1931年,美灵登电台(XCBL)将在跑马总会举办的露天音乐会,通过设置在兆丰公园的高音喇叭进行实况转播,在兆丰公园内的市民们看不见乐队,却能听到音乐,着实让人惊喜。然而,管弦乐队委员会仍然担心定期的实况转播会令亲赴音乐会的听众更加减少,影响到乐队的收入,因此,从1932年11月开始,工部局乐队以"星期广播交响音乐会"的名称,开始每周进行一次实况转播的表演①。

 1930年,留美归来的国立音专教授,首次当选了工部局管弦乐队委员会成员,成为第一个参与乐队运营管理的中国人。同年,乐队演奏了黄自先生的交响曲《序曲〈怀旧〉》,这是工部局乐队首次演奏中国人创作的交响乐作品。1935年,当黄自为中国第一部音乐喜剧片创作器乐交响曲《都市风光幻想曲》时,同样也是由工部局管弦乐队演奏并录制成唱片的。这是中国近代音乐史上首次为电影专门创作的器乐交响曲,也是首次由西方人的乐队演奏中国电影音乐作品(图26)②。另一方面,工部局乐队开始接受中国演奏员。1935年,在音乐学院院长萧友梅的推荐下,工部局乐队第一次接受了5名中国"实习生":王人艺、陈又新、刘伟佐(以上小提琴)和张贞黻(大提琴)、黄贻钧(小号),他们都是经过梅百器的选拔,被认可了具有实力以后才得以进入乐队的。其中王人艺是30年代电影音乐中最具代表的器乐演奏家。

① 榎本泰子.西方音乐家的上海梦:工部局乐队传奇[M].赵怡,译.上海:上海辞书出版社,2009:141.
② 为"都市风光"演奏"都市幻想曲"之上海工部局乐队全体签名录.电通(上海),1935(10):7-8.

图 26　为《都市风光》演奏《都市幻想曲》之上海工部局乐队全体签名录

资料来源：电通.1935(10).

三、王人艺

王人艺(1912—1985)，湖南浏阳人，著名小提琴演奏家、教育家，王人美的胞兄。关于王人艺，20 世纪 30 年代在《北洋画报》上曾有这样的描述："王人艺，湘人，为明月歌剧社乐队之中坚，善奏提琴，西洋各曲无不能。勤习不倦，每日早起宴睡，手不离弦，琤琤琮琮，怡然自乐，无他嗜，尝谓一琴在抱，无异爱人，小弦切切，正如私语，人笑其痴。习琴甫三年，而技已惊人。明月乐队为人所称，而称明月乐队者，又无不首推人艺。"[①]（图 27）

① 秋尘.记王人艺[N].北洋画报，1930(550).

图 27 《北洋画报》上的《记王人艺》

从这段叙述不难看出王人艺领衔明月社的乐队,是当时明月社最重要的乐手。还不仅仅如此,他也是目前可考证的,与工部局乐队合作过的两位中国小提琴家之一①。第一位中国人是马思聪。1929 年 12 月 22 日,年仅 17 岁的马思聪从法国巴黎国立音乐学院归来,作为中国留法的"音乐神童",梅百器接受了他,使他成为第一位与工部局乐队合作的独奏家。另一位就是王人艺,1935

① 消息:王人艺君独奏西洋名曲,上海工部局乐队伴奏[N].新闻报,1935 - 10 - 20.

年10月20日,周日晚上的上海兰心剧场,工部局乐队1935—1936演出季第二场的节目单上,醒目地写着:"独奏:华人小提琴家王人艺(Soloist：The Chinese Violinist WANG JENJI)。"音乐会很成功,王人艺因而获得了进入当时中国水平最高交响乐团实习的机会,这也是中国人真正有机会接受西方乐团正规训练的机会①。这对于一个仅仅是明月歌舞团乐手出身的小提琴演奏者来说是极其不易的。

(一)习琴经历

1927年,王人艺与胞妹王人美,一同进入黎锦晖创办的"美美女校"②,也就是从此时,16岁的王人艺才开始初学小提琴,虽然王人艺之前曾经在武汉美专学过钢琴,但对于弦乐器则是第一次接触。不想这一见便是终身相伴。以今天的标准来看,16岁学琴实在太晚了,但是工夫不负有心人,在每天10小时的练琴强度下,半年以后,大有长进,黎锦晖先生欣慰之余,又开始帮他寻找新的小提琴老师。当时上海几乎没有中国人能够比较专业地教授小提琴,要找具备水准的一定要找外国的。恰逢工部局交响乐团吸纳了许多由于俄国十月革命而流亡上海的优秀音乐家,其中中提琴首席普渡世卡就是其中之一。经人介绍,黎锦晖将王人艺送去拜普渡世卡为师。作为普度世卡的第一位中国学生,王人艺的刻苦和勤奋让他极为满意。对于王人艺来说,能够有这样顶尖的老师教授,这个机会他无比珍惜;另一方面,黎锦晖先生为他支付每月十二元大洋的学费,不好好学习,又如何对得住。三个月后,王人艺随黎锦晖先生北上,重新开办"明月歌舞团",在这里王人艺在北

① 中苏音乐讯:王人艺独奏提琴[N].立报,1935-10-23.
② "美美女校"的前身是创办于1927年2月的"中华歌舞专门学校",王人艺的兄长王人路曾经是主要发起人之一。

京遇到了自己的第二位外籍老师托诺夫。托诺夫对中国小提琴教学有重大的影响,中国有很多音乐家都曾跟随他学习小提琴,如刘天华、冼星海、聂耳、赵魁年等。王人艺在北京跟随托诺夫学习不久,就随"明月歌舞团"开始了东北三省的巡演。演出队伍先后抵达了天津、大连、沈阳、哈尔滨等城市,社会影响很大,但是在哈尔滨演出时,落入当地剧场合同签订陷阱,而赔光了全部的家当,黎锦晖只好带着团队又回到了上海,考虑另谋出路。

(二)一件伤心往事

回到上海的王人艺,与儿时的玩伴贺绿汀一同报考了上海国立音专,同年,一起进入了上海国立音专学习,王人艺是小提琴专业,贺绿汀则是理论作曲专业。从1930年2月到1931年5月,是王人艺短暂的幸福日子,结束了漂泊的日子,在国立音乐这个艺术殿堂潜心研习小提琴,日常又有明月社的录音和演出的收入,以支付国立音专的学费。可谁知好景不长,1931年5月,因为联华影业公司欲将明月歌舞社收入旗下成为"联华歌舞班",遂集结各大报纸对"联华歌舞班"进行报道,其中就包括对其中主要演员的专题报道,联华公司对明月社的收编当时几乎轰动了整个上海文艺界,而这恰恰断送了王人艺的音专之梦。正当大家都为找到一个新的大东家而高兴之时,王人艺却收到了国立音专的退学通知。原因是与国立音专的校规不合,于是被勒令退学。这是王人艺学艺道路上最伤心的一件往事[①]。

从王人艺的求学经历可以看到:一方面是黎锦晖作为商业性业余音乐团体的创始者,对早期音乐人才不遗余力的培养;另一方

[①] 王勇.人琴合一·艺海无涯:王人艺先生辞世20周年纪念[M].上海:上海文艺音像出版社,2005:19-35.

面却是早期电影音乐表演与正统学院派音乐表演教育深深的鸿沟。王人艺作为早期电影音乐乐手的代表,他出于对黎锦晖先生的感恩,几乎参与了所有"明月歌舞社"延续到"联华歌舞班"的电影音乐的演奏和唱片录制,参与完成的电影音乐数不胜数。不仅如此,他还对培养初级乐队乐手做出了极大的贡献,这其中还包括1931年4月考入"联华歌舞班"的聂耳。聂耳在他的日记中记录了他跟王人艺学琴的细节,亲切地称他为"小老师",在小提琴演奏上深受其影响(图28)。可是这些却并不为当时的国立音专所容,时隔多年,王人艺回忆起那段往事写道:"我常觉得我是中国人,考取了国立音专,但不能好好学习,倒要外国老师免费教我。解放后,我曾看过一次电影,其中有一镜头,玛丽亚问神甫:'为什么我不能上学,难道我不及旁人么?'我深受感动。"①虽然王人艺后来继续努力学习小提琴,成为业余商业演出团体中走出的著名演奏

图28 王人艺(右)与聂耳

资料来源:王勇.人琴合一·艺海无涯:王人艺先生辞世20周年纪念[M].上海:上海文艺音像出版社,2005:36-37.

① 摘自王人艺档案自述材料。

家,虽然新中国成立以后王人艺以老师的身份再次走入国立音专,并穷其一生为我国小提琴教育事业培养了许许多多的优秀人才,但这件伤心往事却是王人艺先生一生都挥之不去的。

第四节　左翼电影音乐表演实践活动中的经验和不足

　　30年代的左翼电影音乐表演群体不仅丰富了电影艺术的表现力,而且促进了以电影歌曲为主的电影音乐艺术表现方式的发展,特别是1934年以后,越来越多的电影音乐家和有识之士对电影音乐艺术表现手段探讨日趋深入,达到了相当高的水平。电影音乐表演(特别是电影歌曲表演)凭借着电影这一有力的大众传媒成为一个新兴的重要的表演类别,在左翼电影运动迅速发展中发挥了重要的作用。在左翼音乐表演中我们发现,与左翼音乐创作群体强烈无产阶级意识指引所不同的是左翼音乐表演的群体,大都是在近代新兴的商业演出团体中培养的,这显示了追求商业效应的电影产业模式对音乐表演人才培养的原动力。然而,随着时代的风云转换,左翼电影运动的迅猛发展,左翼电影实践在聚集了越来越多的优秀创作人才的同时,也凝聚了这些在商业模式下成长起来的表演者们。或许他们的二度创作并没有明确的意识形态主导,但是在时代浪潮的推动下,在无产阶级思想的感召下,同样塑造出了许许多多鼓舞群众斗志的革命形象以及现实主义银幕经典,不仅当时在民众中广为传颂,时至今日仍然为人们所称道。

　　但这也不是说左翼电影音乐就完全没有不足之处。30年代初,中国共产党开始重视电影界,1931年9月左翼剧联通过的《最

近行动纲领》,其中就提出了电影战线斗争上的纲领和方针。党的电影小组把抓创作、抓队伍建设、抓电影评论的三方面作为工作的重点。三年内实际效果也就正如预期,中国的进步电影创作在1933年达到了高潮,1934年因为新的发展形势,电影音乐小组开始发挥重要的作用,创作团队日益壮大,取得了卓越的成果;同时在电影评论方面,也很好地对大众音乐欣赏做了良好的引导。然而在音乐实践三个环节中的第二个环节即音乐表演的技术探索和人才培养上却没有得到长足的发展。

究其原因有二:第一,在左翼电影运动的开始之初,音乐表演的重要性没有被充分地重视。在音乐实践活动中,音乐表演作为连接创作和欣赏的中间环节,很容易在实际运作中被忽略,而事实上音乐表演却是赋予音乐创作作品活的生命的二度创造过程。严格来说,作曲家把生动的乐思以乐谱的形式记录下来之后,它只是一个没有生命的乐音符号系列,而要把乐谱变成有血有肉的活的音乐形式,关键要靠音乐表演。这一点与绘画、文学作品完全不一样,它们不需要任何媒介,一经完成就可以直接与观众和读者见面。也与左翼领导人所熟悉的戏剧门类不同,戏剧即使在没有上演的情况下,也还有作为戏剧文学的脚本存在,读者可以通过戏剧剧本来展开想象,在某种程度上获得戏剧的审美体验。而音乐却完全做不到这一点。第二,左翼电影的迅起与音乐表演人才的培养周期无法匹配。左翼电影运动从1931年兴起到1933年的高潮期,其演员阵容大都延续左翼戏剧的发展;但是1934年左翼电影受挫后,左翼电影音乐小组走上了历史舞台,其代表人物都是由作曲家、作词家组成,而对于表演家队伍的培养则并无积累,而音乐表演属于技能型人才,如果要重新选拔、培养,必须要经过一定的周期,而此时再着手进行也是缓不济急。在我们对左翼电影音乐

的音乐表演实践活动的研究中,不难发现在表演的范畴中,电影音乐与正统音乐表演培养机制存在着一条鸿沟。

其中有两个非常突出的例子,第一个例子,在众多的左翼电影歌曲演唱者中,唯一找到一位国立音专专门学习声乐的在校学生演唱的是在电影《父母子女》中的插曲《出征别母》,对此作曲家刘雪庵有深深的感触:"请有训练的人帮助演唱,较之过去影曲确信有截然不同风致,一反肉麻乱叫的积习,具有高尚的趣味……"①但也仅此一次而已,其余所有当时流行大众的电影歌曲,包括左翼电影运动中的革命歌曲,都是由没有受过专业训练的表演者而演唱。比如,演唱《开路先锋》的金焰②,演唱《渔光曲》的王人美,主演《新女性》的阮玲玉,演唱《新凤阳歌》的黎莉莉,《马路天使》中的周璇,等等,这些当年走红的电影演员和歌唱演员大多属于凭借较好的天赋本色演出,完全谈不上训练有素,更没有专业标准。而纵观左翼时期优秀的作曲家、作词家,无论是海外留学归来的,还是本土培养的,都堪称当时代音乐界的佼佼者。再看表演门类,唯一一位参与电影音乐表演的是著名歌唱家、表演艺术家郎毓秀,她演唱了电影《天伦》中的主题曲《天伦歌》,但这主要是因为这首歌曲是作为她在上海国立音专德高望重的导师——黄自先生的创作歌曲出现,后来经百代公司录制成唱片,才广为传唱。另外一个例子,就是著名的小提琴家王人艺回忆中的那件伤心往事。王人艺是一位由明月歌舞社培养成长起来的本土音乐家,黎锦晖先生对王人艺的小提琴学习从启蒙到为他全国各地遍访名师,等同再造之恩。1931年,王人艺考上了上海国立音专,他一面在国立音专

① 刘雪庵.由"出征歌"说到影曲的改良[J].电影文化,1935(1).
② 金焰在南国电影剧社曾受过一定的戏剧表演训练,但音乐表演方面则甚少。

念书,一面仍在明月社工作,是明月歌舞社乐队的支柱,同时还灌制唱片录音等等,劳务费得以支付国立音专的学费,明月社的黎锦晖先生也非常支持他继续深造。然而随着突如其来的重组,明月社被当时的影业巨头联华公司收购,改编成联华歌舞班。为了宣传,在报纸上大幅报道了明月歌舞团和乐队的情况及人员,而正当大家为明月社成功改组、获得新资金注入支持而欢心鼓舞时,王人艺却收到了国立音专的退学通知。原因是学校认为他的工作与国立音专的校规不合,居然被勒令退学了。由此可见,当时的专业音乐表演培养体系对电影音乐表演的嫌隙,这与电影音乐创作的情况形成了鲜明的对比。

　　左翼时期的电影音乐表演是在电影商业机制上建立起来的,并在客观上取得了丰富的成绩。但是值得注意的是,主观上左翼电影运动中并没有建立起自己的演员培养机制和团队,而是在时代潮流的推动下以及优秀的左翼音乐创作实践影响下取得的成绩,这在一定程度上影响了左翼电影音乐的表现力和呈现在观众面前的艺术性。

第四章
左翼电影音乐欣赏

回到音乐的本体,作为音乐美学实践三个环节(音乐创作、音乐表演、音乐欣赏)的最后一环,音乐欣赏其实才是音乐真正的归宿。大众的音乐欣赏,是社会音乐生活的集中体现,同时也是推动时代音乐发展的主要力量。所以笔者认为,不仅音乐家要对音乐的历史负责,听众也对时代的声音负有同样的责任。

本章溯源近代国人的音乐欣赏经验,从传统音乐的欣赏习惯到西方音乐的启蒙,中国新音乐的发展历程无一不是大众对左翼电影音乐接受和喜爱的源头。近代民众音乐欣赏的选择和传播都深深地烙印着反帝反封建的印记,传颂着为国献身的爱国主义精神,即使在电影这个外来艺术的形式上,中国人民所创造的音乐欣赏史,也同样遵循着心中的家国情节和时代的斗争传统。

第一节 近代国人音乐欣赏启蒙

一、近代中国传统音乐欣赏习惯

近代中国在新音乐启蒙以前,大众的音乐欣赏以新民歌、城市

小调以及民歌改编曲为主。民歌是我国民众生活中数量最多、影响最广泛的种类之一。因为它自发产生于人民的实际生活感受,也自然成为民众自娱自乐时最喜爱的音乐种类。民歌的创作方式,就是人们用自己熟悉的曲调根据要抒发的情感进行即兴填词,然后又在其传播的过程中逐步产生新的曲调和歌词演变。这些民歌的曲调和填词贴近群众日常生活、反映社会政治变化,正是中国民歌在各个历史时期的主要特点。

鸦片战争以来,随着农村经济的衰落和城市经济的逐步发展,出现了不少与广大人民群众生产生活密切相连的各种各样的新民歌;在此起彼伏的反帝反封建群众革命运动中,出现了许多鲜明反映时代政治变革特征的新民歌。例如河北张家口民歌《种大烟》(谱47)、山西河曲民歌《提起哥哥走西口》、山东惠民民歌《四月石榴花火样红》(又名《洪秀全起义》)、广东民歌《三元里抗英童谣》、山东威海民歌《甲午战争》、河北安次民歌《穷人才能保江山》、河北曲阳民歌《打洋鬼子》,等等,这些新民歌都是根据各地群众熟悉的曲调加以改编的,它们直接产生于人民群众的斗争生活,从不同角度、不同程度揭示了当时的社会矛盾,反映出广大群众反帝反封建的强烈愿望。

谱47　　种大烟

与此同时,随着城市人口的激增,我国广大城市地区涌现出不

少反映现实生活的城市小调或者小调填词歌曲,统称为"时调小曲"。这些流行于城市的歌曲,同样也是采用民间流行的曲调加以填词,为广大民众所欣赏和传唱;也包括一些专门的民间艺人编唱,在五四运动的影响下创作了许多痛斥军阀割据、出卖祖国、对内镇压爱国群众的城市时调,例如《坚持到底》①《五更调》②《苦百姓》③等,当时各种编印出版的"时调小曲"中,有抨击军阀所谓的"民主议会"的《鬼议员》,揭露旧社会腐败黑暗、道德堕落的《阎瑞生》《张考生》,还有同情受压迫受剥削的底层民众的《孟姜女》《凤阳花鼓》,等等。尽管今天看来这些城市小曲的思想性、艺术性并不高,但至少也反映了底层民众对当时社会生活、政治斗争的看法。同时由于城市生活的特殊性,那些为有产阶级享乐所开设的酒楼、妓院、茶坊等娱乐场所所唱的低俗小曲,也流传甚广,当然这也是城市小调作为民间艺术题材中反映生活最广泛、及时、直接的艺术形式的表现。20世纪20年代以后,开始渐渐出现专业作曲家在自己的创作中,对民歌进行多样的改编尝试以及艺术上的探索。主要包括将原有民歌配上多声部织体的钢琴伴奏,以及将民歌曲调运用到不同的西洋乐器创作和演奏中。在这些作品中,最具代表性的有王洛宾改编、陈田鹤配伴奏的《在那遥远的地方》,以及江定仙改编并配伴奏的《康定情歌》,都成为大众喜爱的声乐独唱歌曲而广为流传。④

民歌(包括新民歌、城市时调、创作改编民歌)是中国民众音乐欣赏的基础,它对这一时期其他新的音乐创作领域产生了巨大的

① 个道人.新编曲调工尺大观[M].北京:新华聚乐社,1920.
② 陈鼎新.雅声二集[M].1922.
③ 时调小曲大观[M].北京:新华书局,1925.
④ 汪毓和.中国近代音乐史[M].北京:人民音乐出版社,2002:4-8.

影响,尤其在电影音乐创作领域,比其他任何音乐的影响都更为直接。在20世纪30年代的左翼电影音乐运动中,许多革命音乐工作者就曾大量利用民歌、小调的曲调或形式进行创作,取得了良好的效果。例如,1934年联华影业公司摄制的影片《大路》中的插曲《新凤阳歌》就是根据安徽"凤阳花鼓"①中的特色曲调进行填词改编的。歌曲以分节歌的形式,用三段歌词层层递进地展现了一幅幅旧中国的悲惨社会图景(谱48)。

随着音乐和歌声的响起,银幕上开始一幕幕闪过田园荒芜、百姓流离、军阀混战、日寇入侵、烧杀抢掠、血流尸陈……音乐与画面的切合流畅,激起了广大观众对黑暗社会无比愤恨的强烈共鸣。

还有另外一部1936年新华电影公司出品的《壮志凌云》,其中的音乐创作由冼星海完成,插曲《拉犁歌》是一首一领众合的劳动号子,描写了一群难民历尽沧桑垦荒耕地的场景。1962年《羊城晚报》登载贾明书的《星海谈片》一文,其中记述了作者1939年春在延安与冼星海谈电影歌曲一事。冼星海说自己最喜爱的一首电

① 凤阳花鼓,又称花锣小鼓,是起源于安徽凤阳府临淮县(今凤阳县)的一种集曲艺和民间歌舞为一体的表演艺术。它是根植于凤阳民间传统的艺术瑰宝,入选首批国家级非物质文化遗产名录。

影歌曲是《拉犁歌》,并说这是他亲自从河南郑州一带的农民中搜集来的①。这首歌曲的主要动机取自民间,鲜明的劳动拉犁的动势:"嘿哟 拉 哟!",星海则运用生动的民族音乐语言,创作了四部和声,更加强化了众多贫苦农民以人力代替牲口的沉重情绪和坚忍的精神(谱 49)。

谱 49 　　　　　拉犁歌(片段)

还有很多根据民族音乐素材创作的电影音乐,举不胜举。1934 年,明星电影公司出品的《女儿经》中插曲《湘累》,运用了戏曲唱腔的神韵创作;1934 年,艺华影业公司摄制的《飞花村》中,聂耳创作了中国最早的电影儿童歌曲《牧羊女》,音乐是用口语化的山歌形式创作,表现了小姑娘放羊时对小羊儿的独白和咏叹。1935 年,电通公司出品的《都市风光》中,由赵元任创作的《西洋镜歌》也是一首汲取了民间音乐因素的插曲,民族打击乐在这首曲子中运用得鲜活,表现出了讽刺和嘲笑的黑色戏剧效果。1936 年,

① 贾明书.星海谈片[M]//聂耳、冼星海学会.永生的海燕:聂耳、冼星海纪念文集.北京:人民音乐出版社,1987:320.

联华影业公司拍摄的《迷途的羔羊》,其中的插曲《新莲花落》就是取题于京津冀地区的曲艺形式"莲花落",作曲家任光运用民间曲艺边说边唱的形式,不仅道出了流浪儿童的悲惨生活,还使人感受到孩子们活泼纯真的性格与美好的心灵。这样的例子非常多,由此可见左翼电影音乐为何有如此广泛的民众欣赏基础,重要的原因之一就是它与优秀传统民族音乐紧密结合。

二、新音乐文化运动启蒙

大多数学者认为,西方音乐文化最初进入中国大众音乐领域主要通过三个途径:基督教会音乐活动、新式军乐队的建立、学堂乐歌的推广,并不断深入到中国各个阶层的音乐欣赏和音乐生活中。

"基督教的传教活动离不开宗教圣咏,因此编译印制'赞美诗'成为到中国的传教士必然面临的课题。据现有史料记载,在中国编译圣叹的有:马礼逊博士于1818年出版的《养心神诗》和1833年他与中国传教士梁发合作编印的《祈祷文赞神诗》,杨·威廉博士于1852年编印的厦门方言体圣歌集《养心神诗》,宾·威廉于1861年编印的福州方言体圣歌集《榕腔神诗》和1862年编印的潮汕方言体圣歌集《潮腔神诗》、厦门方言体的《夏腔神诗》,以及伯·汉理和富善于1872年在北京编印的《颂主诗歌》(该集的英文名即 *Blodgotand Gooderich Hymnal*)等。……20世纪30年代由六大基督教会联合编印出版的《普天颂赞》是各类中文圣诗集中收集最丰富、影响最大的一本赞美诗集,曾多次以各种形式重印再版。"[1]这些圣诗集的作品大多沿用英美基督宗教歌曲曲调,进行翻译,也

[1] 汪毓和.中国近现代音乐史[M].北京:人民音乐出版社,2006:43.

有重新填词新编。这些圣咏在各地信徒中产生了很大的影响,其影响不仅仅限于宗教信仰,还使信徒们对西方的集体歌咏(合唱)演唱方式、西方的乐谱和乐器(以钢琴、风琴为主)以及西方的音乐风格等有直接的体验,对他们的音乐欣赏审美倾向有非常大的影响。尤其是各地建立的教会学校,如上海的徐汇公学、清心书院和山东的登州文会馆等,西方音乐的影响并不仅限于做礼拜唱圣诗,在一些宗教节日中他们还举办专门的音乐会,演唱许多著名的宗教音乐作品,例如亨德尔的清唱剧弥赛亚,此外,还在课程上设置音乐科,教授包括钢琴、声乐、弦乐、音乐史、作曲理论等课程,在当时这些学校培养许多喜爱西方音乐的青年,后来有许多成为出国学习音乐专科的人才并且为何来中国新音乐运动的发展,产生了深远的影响。例如爱国主义作曲家,左翼音乐创作的代表人黄自在清华学堂的钢琴老师史凤珠女士(王文显夫人)、李虞贞女士、周淑安女士、王瑞贤女士等都是在教会中西女塾学习后,留学美国专门学习音乐专业的。另外,在此期间,轰轰烈烈的太平天国运动中,也出现了群众集体歌咏圣诗的现象,洪秀全本人曾经是基督教徒,所以他在1843年创立了"拜上帝会"并制定了一整套的宗教仪式和所用音乐,而其中有相当一部分就是按照基督教圣诗改编而成,如太平天国的《天朝赞颂歌》就很有可能脱胎于赞美诗《三一颂》。尽管至今还没有找到太平天国时期参拜仪式的歌咏曲谱,无法进一步证实他们所唱的曲调是否直接取自西方基督教圣咏,还是有所新创造,但是在太平天国运动的群众歌咏与基督教圣咏确实有着密切的联系①。

　　西方音乐传入中国产生全国性音乐学习和欣赏的影响,主

① 陈聆群.太平天国音乐史事探索[J].音乐学丛刊,1981(1).

要途径还是以新制学堂的建立和乐歌课的开设为最重要。中国近代以来,西方列强不断加紧对中国的侵略,由此引起了中国各阶层人民对政治、经济、文化等各方面变革的迫切要求。这其中以"废科举,兴学堂"的教育改革,为我国新型音乐教育的建立和发展奠定了最主要的基础。一些洋务派人物以及维新派代表人物康有为、梁启超等对推行新型音乐教育率先有了新的认识和行动。

1898年5月,维新派的领袖康有为向光绪皇帝上书《请开学校折》,曾明确提出:"请远法德国,近采日本,以定学制,乞下明诏,遍令省府县乡兴学……"并在新学制中明确提出了"歌乐"这门课。虽然后来"维新变法"在政治上失败了,但是并没能完全阻止维新派文人在文化教育方面积极开设学校唱歌课和面向广大群众传播新型乐歌的重要倡议。例如,梁启超在其《饮冰室诗话》第77节中曾为之热情鼓吹:"盖欲改造国民之品质,则诗歌音乐为精神教育之一要件。"[①]还有类似报刊的记载:"日本在维新以来,一切音乐皆模法泰西,而歌唱则为学校功课之一。听闻之余,自可奋发精神于不知不觉中。"[②]"西乐之为用也,常能鼓吹国民进取之思想,而又造国民合同一致之意志。故吾人今日尤当以音乐教育为第一义:一、设立音乐学校;二、以音乐为普通教育之一科目;三、立公众音乐会;四、家庭音乐教育也。"[③]在此期间,许多留日的中国文人,如沈心工、曾志忞等回国以后开始大力推广普通中小学唱歌课和编写学堂乐歌的事业。这一阶段学堂乐歌

① 梁启超.饮冰室诗话[M]//李天纲.海上文学百家文库(16):梁启超卷.上海:上海文艺出版社,2010:290.
② 奋翎生.军国民篇[J].新民丛报,1902(3).
③ 匪石.中国音乐改良说[J].浙江潮,1903(6).

的编写和传播大都直接宣扬"富国强兵,以御外侮"的爱国精神,民众对此赋予很高的热情,产生了很多具有明显爱国倾向、对社会影响广泛的优秀学堂乐歌代表。例如,夏颂莱作词的《何日醒》,黄公度作词的《军歌》,石更作词的《中国男儿》,沈心工作词的《体操—军操》,李叔同作词的《哀祖国》等,大部分刊登在《新民丛报》《江苏》《女子世界》《浙江潮》等刊物上,还有一些有关提倡发展学校音乐教育等方面的理论文章也纷纷发表。这样,全国各地尤其是沿海大城市,传播学堂乐歌蔚然成风。1912年中华民国建立以后,新的教育体制和学校音乐教育从沿海大城市逐步向内地层级的推广,取得了明显的进展,教育事业上的建设是当时推进学堂乐歌事业发展的最重要的基础。例如李叔同在浙江两级师范的教学,促使他编写了一系列深入人心的作品;叶伯和在四川省高等师范学校创设了"乐歌专修班",开设了一系列音乐课程,还为此编写了不少学堂乐歌①。这一阶段创作的学堂乐歌主要内容以欢呼推翻帝制、建立共和新政的胜利为主,代表作品有,沈心工作词的《革命军》《黄河》(谱50),华航琛作词的《光复纪念》,沈心工作词、朱云望作曲的《美哉中华》等。这个阶段是学堂乐歌在教育制度的全面改制后向全国的普及和推广阶段,民众通过学习欣赏新式歌曲,表达了对新共和国诞生的欢迎和期望。1919年五四运动以后,一直到新中国成立以前,学堂乐歌则是在新的历史背景下在新式中小学音乐教育中的延续。这段历史时期,国家政局变得更为复杂,民族命运因为日本的侵略而处在迫切的危机中,而反映在学堂乐歌中的现实题材却逐步回避政治,而更

① 顾鸿乔.叶伯和和他的《中国音乐史》:纪念叶伯和诞辰一百周年[J].音乐研究,1989(4).

多倾向于青少年的美育教育和普及音乐教育的主要内容,从而渐渐退出了时代的浪尖,但它对全民歌唱的普及作用还是对后来的其他门类的音乐创作和大众音乐欣赏起到了至关重要的启蒙作用。

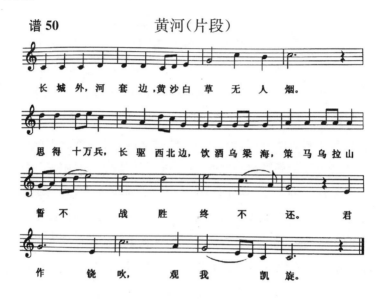

谱50　　黄河(片段)

长城外,河套边,黄沙白草无人烟。思得十万兵,长驱西北边,饮酒乌梁海,策马乌拉山暂不战胜终不还。君作铙吹,观我凯旋。

三、大众音乐欣赏的时代主题承袭

近代以来,中国音乐发展其实从未离开过时代的主题。传统门类的民歌、时调,以其优异的与民众贴近的特质,在广大民众中口头创作、口口相传,表达着自己切身感受到的时代变化和生活疾苦。它的创作方式就是群众根据自己所熟悉的现成曲调进行填词,然后又在其填词和传播的过程中逐渐产生新的曲调演变。贯穿在这个反帝反封建此起彼伏的历史阶段,民歌的主题主要有:① 官僚买办的压迫下,反映我国早期工人的苦难生活和要求解放的歌曲;② 热情歌颂群众反对压迫英勇斗争精神的歌曲;③ 痛斥各地军阀

对外勾结帝国主义出卖祖国、对内镇压爱国群众的歌曲;等等①。

"学堂乐歌"的产生和发展则是近代民众音乐欣赏在"西学东渐"的过程中影响最大的途径。无论是洋务运动,还是维新变法,都强烈主张建立新式学堂、开设音乐课,主要目的都归于唤起民众,尤其是学生和军人的爱国热情,以达到"富国强兵"的目的。在这里我们可以梳理一下学堂乐歌的主要内容:① 通过不同角度宣扬"富国强兵"的爱国主义精神;② 辛亥革命胜利以后,欢呼推翻帝制、建立共和的胜利;③ 向中小学生进行"军国教育"所创作的各种各样"军歌";④ 呼吁男女平等、妇女解放,号召妇女自强、自立的作品;⑤ 鼓吹学习新文化,除去旧习俗,树立新风气;⑥ 教育青少年勤苦学习,热爱生活,热爱大自然②。在这些内容中,以第一种门类的歌曲数量最多、影响最大。学堂乐歌以弘扬爱国主义精神、宣传民主主义新思想、发展新文化为最基本的主要内容,以铿锵有力的声调、起伏有致的情感,生动地唱出了广大民众心中对祖国山河破碎的慨然之情,对呼唤民族觉醒的愤然之情。

综上可见,中国近代在左翼音乐兴起以前,无论在传统音乐的领域还是在受西洋音乐影响的新音乐领域,都有反映反帝反封建内容的情结,都有争取国家富强、民族独立的爱国情结,都有号召广大青年立志从戎、为国献身的报国情结。而大众对音乐的欣赏喜好,尤其是歌唱的倾向,历来都与这些家国情节紧密相连,一脉相承。所以,我们也并不难理解,当中国电影发展到有声电影阶段不久,其音乐形态从一开始的由西洋音乐主导,到左翼电影音乐迅速主导民众音乐欣赏方向潮流,只用了不长的时间。事实上,在无

① 汪毓和.中国近现代音乐史[M].北京:人民音乐出版社,1984:3-12.
② 汪毓和.中国近现代音乐史[M].北京:人民音乐出版社,1984:47-61.

声电影时期,中国电影就是有音乐的,但是这不能称为真正意义上电影音乐,只是用一些西方唱片来配在电影中,至多照顾到片中一些人物情绪的烘托,完全谈不上整体的音乐布局和意识形态的注入。虽然左翼电影运动在无声电影末期就已经开始,但是一直到 30 年代中期,电影音乐的创作才开始因为有声片的技术革新进入真正的音乐创作阶段。同时因为左翼电影运动的深入和新的形势,中国民众的音乐欣赏经验开始对电影音乐创作产生作用。所以,从 1933 年到 1935 年,是中国电影音乐发展史上的渐变期,使中国电影音乐获得了新的生命,走入了广大的民众,参加了他的生活,最终成为了他们战斗的武器。1935 年到 1937 年,形成了中国早期电影音乐现实主义创作、表演、欣赏的高峰,正是左翼电影乐的华彩乐章。

第二节　左翼运动对电影音乐欣赏的影响

一、有声电影音乐从歌唱开始

就人的生理而言,视觉和听觉原本就是相辅相成的,既然有了活动的视像,就应该有相应的声音,这是人们正常的要求,否则就会产生憋闷感。1895 年,电影这个被当时的人们称为"伟大的哑巴"的新门类,从一出生就在为寻求声音而不懈努力。无声电影时代,人们在欣赏电影的同时,就可以欣赏到音乐,钢琴、管风琴、小提琴,等等,各种现场器乐伴奏风行一时,少则是几人乐队,大则有几十人乐队。此时的电影音乐虽然没有对活动的视像作出直接的相应的声音反映,但是它填补了听觉方面的空白。

第四章　左翼电影音乐欣赏

　　1927年10月23日美国电影《爵士歌王》的公映,标志着世界电影史上有声片的开端。既然表现歌王,自然离不开歌唱,这部影片中除了几句简单的对白,便是歌曲《妈咪》的表演。在有声片的发展中,歌唱是最热门的话题。华纳兄弟公司拍摄的《唐璜》就是歌唱片中的佼佼者。而中国的有声片也同样是从歌唱开始。1930年,由孙瑜编导的《野草闲花》是我国有声电影的先声,虽然它使用的是一种介于有声和无声电影之中的蜡盘发音①设备,但是它产生了我国第一首电影歌曲《寻兄词》。随后,明星公司和百代唱片公司合作录制了片上发声技术(接近于现代电影收声技术)的全对白有声片《歌女红牡丹》,与《爵士歌王》一样,既是描写著名的歌女,自然离不开歌舞表演。只是结合中国国民的欣赏传统,歌女成了戏曲女伶,歌舞表演便是中国传统的京剧片段②。

　　20世纪30年代,上海作为美国电影在远东的重要基地,一有新的影片几乎可以在上海与美国同步观影。根据《良友》杂志100期提供的统计资料,仅1934年一年,在上海放映的外国电影就达到308部,而同一年中国电影的总产量不到100部。这样的情况决定了上海观众的电影音乐欣赏习惯深受美国电影的影响。尤其是歌舞电影《爵士歌王》问世之后,电影和歌舞明星们为电影公司

① 蜡盘发声是早期有声电影技术发展的第一阶段,又叫蜡盘配音,即将声音录在特制的蜡盘唱片上,再用一种与放映机同步的唱机为影片配音。这种唱片灌制工艺与普通唱片不同,直径大小和转速也都不同。设计者的设计原理大致是:将普通唱片的直径从10—12英寸放大到16英寸,以配合每卷1 000英尺的胶片,实现每分钟转速33.33…转,最后实现与放映机同步的画面速度。蜡盘发声的原理简单,但操作起来却非常复杂,同时也几乎很难做到绝对同步。
② 电影《歌女红牡丹》中,穿插了京剧《穆柯寨》《玉春堂》《四郎探母》《拿高登》四个剧目片段,第一次将中国国粹京剧艺术搬上了电影银幕,宣扬了京剧大师梅兰芳的表演艺术。

创造了巨大的商业利益,当这种歌舞文化时尚随着好莱坞电影来到中国,自然成为喜欢追逐新奇的民众的欣赏新宠,所以继《歌女红牡丹》以后,接连推出了《歌场春色》《虞美人》,这三部电影都是以歌唱表演为卖点,体现了有声电影初期对音乐功能的狭隘理解,同时又在外来文化影响下助推了大众欣赏趋向的形成。在这个时期,人们对电影音乐的欣赏完全出于一种被动的接受,这一新兴事物带给人们感官上的快感,一种享乐的、消遣的、麻醉的新音乐形式在上海的都市生活中弥漫。

二、左翼电影运动应时而生

如果没有左翼运动,没有突如其来的帝国主义侵略战争,西方电影音乐和流行文化对我国电影音乐的影响和启蒙可能还会更久远一些。"九一八"事变和"一·二八"战争,激起了全国人民抗日救亡的爱国浪潮,民族意识的迅速觉醒反映到电影方面,人们再也无心去看那些武侠神怪片和香艳歌舞片,争相走进影院去了解《十九路军抗日战史》纪录片以及《共赴国难》《战地历险记》等抗战故事片。正是此时,左翼电影运动应时而生。早在1930年3月,鲁迅就对中国电影的文化状况非常关注,并且翻译了日本左翼电影评论家岩崎昶的《电影和资本主义》一书中的《作为宣传、鼓动手段的电影》,该文章从英、德、日等国影片分析中,有利地证明了作为宣传、鼓动手段的电影,是阶级斗争最有力的武器,被掌握在资产阶级手中成为"资本主义的宣传电影"。鲁迅在"译者附记"中尖锐地揭露帝国主义反动影片侵略和麻醉的性质。说它运入中国的目的只是为了多吸收一些金钱而已,同时冥冥中也发生毒害的功效,"看见他们'勇壮武侠'的战事巨片,不意中也会觉得主人如此英武,自己只好做奴才,看见他们'非常风情浪漫'的爱情巨片,便觉

得太太如此'肉感',真没有法子办——自惭形秽……"①同年3月15日,夏衍主编的《艺术月刊》上刊登了各界人士对有声电影前途的意见,表达了夏衍、郑伯奇、沈西苓等一些左翼文化人是对电影艺术发展前途的关注。田汉在《电影月刊》1930年第1期上发表《从银色之梦里醒转来》,又在《南国》月刊第二卷第四期"苏俄电影专号"发表卷头语和《苏联电影艺术发展底教训与我国电影运动底前途》一文,认为,"新俄便是把这工具使用得最好的国家,所以革命十几年来成绩很有足观,收的效果也很大。他们的电影专门家在这十年以来担着些什么,干着些什么,我们有充分去理解它的必要与价值"。"我们得用这种最直接、最有普遍性的工具,使中华民族都了然于我们解放的正路"②。1931年1月,中国左翼戏剧家联盟(简称"剧联")正式成立。同年9月1日,"剧联"通过了《中国左翼戏剧家联盟最近行动纲领》,这一纲领不仅对戏剧,而且对电影提出了明确的方针与任务。纲领中特别提道:本联盟目前对于中国电影运动实有兼顾的必要。除生产剧本供应各制片公司,并动员盟员参加各个制片公司活动外,应同时设法筹款自制影片,组织电影研究会,吸收进步的演员与技术人员,以为中国左翼电影运动的基础,同时为准备并发动中国电影界的普罗·基诺(系无产阶级电影运动)与布尔乔亚和封建倾向作斗争。1932年6月,夏衍、钱杏邨、郑伯奇三人应邀进入明星公司任编剧、顾问。党中央负责文化工作的瞿秋白在与夏衍、钱杏邨谈话中说:"在文化艺术中,电影是最富有群众性的艺术,将来我们'取得了天下'之后,一定要大力发展电影,现在有这么一个好机会,不妨利用资本家的设备,学一

① 鲁迅.译者附记[J]//岩崎·昶.现代电影与有产阶级.萌芽,1930(3).
② 田汉.田汉全集(第十八卷)[M].石家庄:花山文艺出版社,2000:71-76.

点本领……"从此他们三人化名进入新明星公司,与洪深、郑正秋、程步高等组成明星公司编剧委员会,负责剧本创作改编,以党的反帝反封建基本方针逐渐形成了明星公司新的制片路线。夏、钱、郑三人进入明星电影公司,标志着左翼电影运动正开始孕育。同年8月,田汉任联华影业公司编剧,孙瑜、蔡楚生约田汉商谈剧本;10月,田汉任艺华电影公司总顾问,并请阳翰笙当编剧主任。当时在上海明星、联华、艺华三家较大的电影公司编剧部门都有共产党人参加工作,由此开始摄制左翼作家写的电影剧本①。与此同时,左翼电影评论工作声势也日渐扩大。1933年3月,党中央文委(书记阳翰笙,"剧联"总书记田汉)开会,瞿秋白也参加讨论,经研究批准成立电影小组。由夏衍任组长,领导成员有钱杏邨、王尘无、石凌鹤、司徒慧敏。电影小组直属中央文委领导,党的电影小组成立标志着左翼电影运动的诞生。

三、左翼电影音乐传播的有效途径

中国共产党进入电影界,正好是电影界竞相追捧有声电影的狂热期,因此左翼电影运动对大众意识形态的改造当然不能回避对电影音乐欣赏的改造。一方面,电影音乐在流行文化中巨大的影响力使得左翼电影小组必须对电影音乐给予足够的重视;另一方面,当时严酷的政治环境要求左翼作家在电影文本中不能有过分明朗的意识形态表达,而音乐则因为在电影审查中不太受重视,往往能够含有更多的意识形态方面的内容。这样,电影音乐作为构筑意识形态体系的第二文本空间,自然会受到

① 广播电影电视部电影局党史资料征集工作领导小组,中国电影艺术研究中心.中国左翼电影运动[M].北京:中国电影出版社,1993:1113.

左翼的重视。1933年,左翼电影小组中的音乐家成员,组织成立了左翼电影音乐小组,聂耳担任组长,主要的成员有田汉、任光、安娥、张曙、陈梦庚(留日舞蹈家)。通过音乐小组讨论革命音乐创作和理论问题,之后对革命文艺大众化的方针以及如何建立一种新型的革命音乐等问题逐步明确起来。概括起来有这样三种工作方法[①]:

第一种,在电影叙事文本之外,建立一个相对独立的音乐话语体系。夏衍在《中国电影的历史和党的领导》中曾经说过:"常常有这样的事情,一个剧本已经定了,快开拍了,或者已开拍了,导演找我们商量,或者我们主动地向导演提出建议,给他们改动一些情节,修润几句对话。我们就抓住这种机会,想尽方法在这个既定的故事里面加上一点'意识'的作料,使这部影片多多少少能有一点宣传教育的意义。"[②]所以,在原本意识形态"中性"的电影中,加上一首带有浓厚革命意识形态色彩的插曲,就是这种"作料"的添加法。这样的例子非常多,1934年,由天一公司出品,曹雪松、于定勋编剧,高梨痕、邵醉翁导演的影片《红楼春深》,是一部内容倾向于鸳鸯蝴蝶派的"软性"电影,但它的插曲谱写交给了左翼音乐小组的任光和安娥,于是有了这首安娥作词、任光作曲的插曲《采莲曲》。歌中唱出"朝采莲三餐难一饱,暮采莲衣衫不周全""百姓们种下白玉藕,贵人们采莲夕阳天"这样含有阶级批判的歌词(谱51),正是在"软性电影"中加入"硬性材料"的例子。

[①] 唐锡光.从电影的革命到革命的电影:20世纪中国文学视野中的左翼电影[M].北京:知识产权出版社,2004:110-116.
[②] 夏衍.中国电影的历史和党的领导[M]//程季华.夏衍电影文集(第一卷).北京:中国电影出版社,2000:807.

谱 51　　　　　采莲歌(片段)

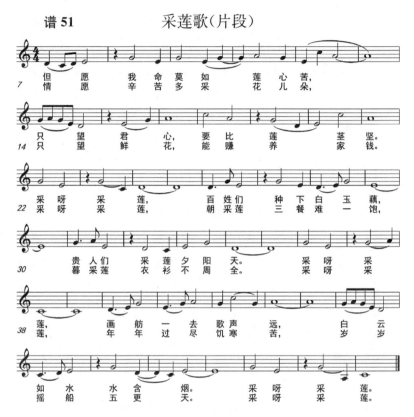

另一部"中性"电影"王先生系列"中《王先生到农村去》,是根据叶浅予的漫画作品改编的都市轻喜剧。在这部主要体现小市民尔虞我诈、抖机灵耍贫嘴的系列喜剧片中,加入了雪松作词、星海作曲的《搬夫调》。歌词这样写道:"不管多少重,扛上肩头搬,扛上肩头酸,搬得慢一点,背上挨皮鞭。快觉醒,伙伴们!莫靠天求人,把手儿拉紧,自己的痛苦,靠自己抗争!"(谱 52)这样的歌词内容显然与整个电影的喜剧风格有些不同,甚至从某种程度上构成了对电影主题文本的颠覆,与工人阶级的沉痛压迫和勇敢抗争相比,王先生面临的经济问题和家庭危机都显得微不足道了。这种处理方式看上去

有些违背创作规律,但是,考虑到当时社会的政治环境和文化环境,左翼作曲家们抓住任何机会,使大众在欣赏电影的过程中运用音乐的欣赏,潜移默化地感受到时代反帝反封的感召,使他们不浑浑噩噩地沉迷于那些虚幻的安宁,反映出创作者们的社会责任感和巨大的勇气。

谱52　　搬夫曲(片段)

即使是在明确的"硬性"电影中,也依然存在这样的处理方法。有一首耳熟能详的左翼电影歌曲《毕业歌》,歌曲选自1934年电通公司出品的影片《桃李劫》,是由袁牧之编剧、应云卫导演摄制完成的。影片讲述的是两位青年毕业生抱定"为社会谋福利,为母校争光荣"的理想走上社会后,却不断遭遇现实的打击,以致最后家破人亡。影片主要是关于青年知识分子个人奋斗经历的社会问题剧,但是我们仔细来品味其中这首由田汉作词、聂耳作曲的主题歌表现的另一更高层面的意义:"同学们,大家起来,担负起天下的兴亡!听吧!满耳是大众的嗟伤,看吧!一年年国土的沦丧。我们是要选择战,还是降?我们要做主人去拼死在疆场,我们不愿做奴隶而青云直上!"无疑,音乐已经超越了电影的文本,传递出另一个更高更强的主题:青年人应该积极参加抗日救亡,而不能沉湎于个人的悲欢得失。电影音乐俨然成了意识形态的新载体,在电影检查制度极其严苛的30年代,将在电影剧本上画面上无法实现的抗日救亡内容,以更加贴近大众欣赏喜好,传播更迅速广泛的电影歌曲方式表现出来,成为左翼电影运动中的一只奇兵。

第二种,则是通过对于传统民歌有意识的改编以及重新填词而实现的。民歌是中国民众音乐欣赏的基础,在这一时期的电影音乐创作中同样影响巨大。电影《大路》中流浪艺人演唱的插曲《凤阳歌》是一首安徽民歌,在原民歌曲调不变的前提下,前两段内容也与原歌词一致:"说凤阳,道凤阳,凤阳本是个好地方,自从出了朱皇帝,十年倒有九年荒。"但是到了第三段,歌词内容完全改变了:"说凤阳,道凤阳,凤阳百姓苦难当!从前军阀争田地,如今矮鬼动刀枪!沙场死去男儿汉,村庄留下女和娘。奴家走遍千万里,到处饥寒到处荒!"这首重新填词的《凤阳歌》由安娥作词、任光编曲。第一段,借用老歌词对封建社会做了否定;第二段,对国民党统治下的军阀混战民不聊生进行了批判;第三段,针对日本侵略带来的新灾难予以揭露,三段歌词层层递进,体现了作者变革社会的强烈愿望。这首电影插曲采取现成的音乐材料——安徽民歌,并且在电影中由流浪艺人之口唱出,民歌的形式很符合流浪艺人的身份和文化背景,而且流浪艺人本来就有即兴即景生情,现编现场的习惯和本领,所以对歌词的改动虽然很大,但是并不让人觉得突兀和不自然,歌曲的插入与故事的发展非常切合,《凤阳歌》是电影创作中运用重新填词改编民歌的成功范例。另外一个成功范例则是对曲调的改编作品。电影《马路天使》中的《天涯歌女》和《四季歌》,是根据当时流传民歌中比较流行的两首苏州民谣《哭七七》和《知心客》改编的。作者贺绿汀在回忆中谈道,当时影片的导演袁牧之考虑到影片中女主人公小红的身份是出入茶馆酒肆的歌女,因此就委托田汉根据当时市井之中大家喜闻乐见的小故事来重新改编歌词,歌曲中既有郎情妾意的风格,又融入了"江南江北风光好,怎及青纱起高粱"和"血肉筑成长城长,奴愿做当年小孟姜"这样的抗战内容,同时为了让歌曲更加迎合大众的欣赏口味,明星公

司还特地以当红的明星白杨与艺华公司当时小有名气的演员周璇交换,希望利用周璇的纯情形象和演唱天赋,使影片获得成功。应当说,《马路天使》是20世纪30年代左翼创作理念与大众欣赏流行文化相融合的成功典范,从大众音乐欣赏的角度看这部电影,不仅在票房上获得了极大的成功,而且还制造了一位新的电影音乐表演的巨星周璇。这部影片创造性地将电影音乐欣赏,通过电影作品,实现它的流行文化产品功能,间接地更广泛地实现了左翼运动的意识形态功能。

第三种方法也是最主要的方式,就是通过创作全新的音乐作品,使左翼作家不仅能够痛快畅达地表达自己的政治意图和情感,同时也进行了新的革命文化样式的创造活动,这也是与左翼作家政治理想相一致的。他们不满足于对旧有秩序做改良主义的修修补补,也不满足于在原有音乐创作上做点石成金的嫁接工作,他们希望建立全新的社会秩序,在音乐文化领域也有同样的要求。这种要求在孙师毅和聂耳共同创作的《开路先锋》中表现得十分清楚:"……不怕你关山千万重!几千年的化石,积成了地面的山峰。前途没有路,人类不相通。……我们要引发地下埋藏的炸药,对着它,轰!看岭塌山崩,天翻地动!"彻底变革的要求在这首歌曲中显露无遗,这种充满激情、直接明快,又有些标语口号的特点,是当时左翼电影歌曲创作的一个特色。尤其以田汉、孙师毅、阳翰笙、唐纳等创作的作品最为明显。唐纳在《逃亡》中所创作的《自卫歌》:"拿起一切拿得到的枪,上前!我们没有了豆米;拿起一切拿得到的子弹,上前!我们没有了土地。誓为民族牺牲,齐向强权奋斗,我们要决心救自己。"(谱53)贺绿汀和江定仙为电影《生死同心》创作的主题歌《新中华进行曲》,影片公映于1936年底,在全面抗战一触即发的情势下,歌曲对号召"我中华英勇的青年快快起来,

一齐上前线",起到了积极的作用(谱54)。

谱53　　　　　自卫歌(片段)

谱54　　　　　新中华进行曲

孙师毅为《新女性》写的主题歌《新女性》："不管没闲空，我们要用功！不怕担子重，我们要挺胸！不做恋爱梦，我们要自重！不做寄生虫，我们要劳动！……"田汉为《夜半歌声》写的《热血》："谁愿意做奴隶？谁愿意做马牛？！……我们为着博爱平等自由，愿付出任何的代价——甚至我们的头颅。"阳翰笙为《夜奔》写的主题歌《一条心》，将歌曲的意识形态表现演绎到极致。歌曲采用歌舞结合的方式表达，使用表现各自身份的道具（工人手持铁锤斧头，农民手持镰刀，商人拿着算盘），按照工人阶级打头、其他阶级紧跟的意识形态顺序先后出场，用歌曲表态："工人：我们是一群小工人，我们一手拿钢斧，一手拿铁锤，我们披荆斩棘，开路前进。农民：我们是一群小农民，我们一手拿镰刀，一手拿锄头，我们耕田种地，终年辛苦。商人：我们是一群小商人，我们一手拿商品，一手拿算盘，我们东奔西走，背负苛税捐。……我们誓死流尽最后一滴血，一条心，一股劲。前进！去争取我们民族的独立、自由、解放、平等。"（谱55）

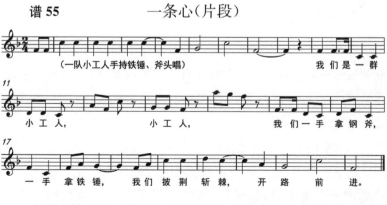

谱55　　　　　　　一条心（片段）

在那个特定的时代特定的环境下，左翼音乐家们用呐喊和激情高压下的愤怒，火山爆发式的表达，去激起民众的觉醒，将盼望

民众觉醒和社会变革的心情积压在一起,热烈地表达在他们作品中。当我们今天回望,左翼音乐家对运用音乐艺术的感染力宣传抗日救亡所做的努力,和强烈的时代责任感,仍使我们感到钦佩不已。

第三节　群众对左翼电影音乐的欣赏层次提升

在音乐美学中,音乐欣赏的过程分为三个层次,分别是感官欣赏、情感欣赏、理智欣赏,三者相互交叉,后者包括前者,是低级向高级的进展和延伸。本节就通过音乐欣赏的三个不同层次来分析民众对左翼电影音乐的内容与形式的理解和认同感,表现力和表现方式的艺术价值评判标准,同时也为今天我们对左翼电影音乐鉴赏和评价建立一个合理的基础。

一、感官欣赏

感官欣赏指人听到音乐的音响后产生的情绪性的生理反应,此时虽然对音乐音响与结构形式有一定的感知,但主要还是通过感觉、直觉获得一定的感受,这是一种低层次的音乐反应,不过也是音乐欣赏的基础[①]。

回想中国早期电影最初的状态,歌舞电影作为美国好莱坞电影标签来到中国,顿时成为喜欢追逐新奇的洋场文化的新宠。20世纪30年代的上海,歌舞是大众娱乐生活中不可或缺的生活体

① 靳超英,陶维加.大学音乐鉴赏教程[M].上海:上海音乐出版社,2008:5.

验,有声电影中大量的现代歌舞表演,不断丰富观众的视听体验。这既是受西方有声电影的影响,更多的是为了满足现代都市观众们的感官愉悦和享受,这一时期国人对于电影音乐的欣赏主要停留在感官欣赏的阶段。形成这样音乐氛围,一方面是因为有声电影初期受西方电影的影响,人们对电影音乐功能的狭隘理解;另一方面也是因为中国早期电影生存的土壤——上海,这座城市社会形态的特殊性。第一,众多而密集的人口:与中国其他大城市相比,上海不仅总人口占有绝对的优势(以1936年为例,上海330万人,天津130万人,广州95万人,苏州、杭州各50万人[①]),而且有高度密集的人口区——公共租界与法租界。第二,特殊而较安定的租界环境:租界安定的环境,不仅在于其繁荣的市面景气,较高的消费能力,还在于完善的制度和多样的艺术氛围(上海的侨民众多,纷纷从事或引进其母国的各种娱乐方式,如话剧、魔术团、马戏团等[②])。第三,近代物质文明:上海被誉为"近代化早产儿"[③]与西方接触最早也最密切,所受的冲击最大,所以在现代物质文明的各个方面,往往都是得风气之先。第四,人际关系疏离的移民社会:中华民国成立后的30年是上海人口急速增长的时期,1914年约为159万人,1920年市区人口已达到200万人,1928年全市人口为280万人左右,到1937年为377万人[④]。此一人口增长,主要是迁入增长,突出的现象就是从农村逃荒而来的难民。一般来说,城市化进程本身就是农村人口流向城市、被城市吸收的过程。由

[①] 张仲礼.略论近代上海经济中心地位的形成[J].上海社会科学院学术季刊,1993(3).

[②] 王韬.瀛壖杂志[M].上海:上海古籍出版社,1989:129.

[③] 于醒民,唐继无.上海:近代化早产儿[M].台北:久大文化股份有限公司,1992.

[④] 谢俊美.上海历史上人口的变迁[J].社会科学,1980(3).

于市场经济发达,社会分工细化,人们的经济关系加强的同时,人际交往却逐渐淡化,所以城市新移民人情礼俗的减少,使得人们将更多时间转向娱乐活动上来了。这些条件表面上与左翼电影音乐无关,但其实它同样是为左翼电影音乐运动的兴起做社会关系、艺术环境的准备。然而在这之前,可以说人们对于电影音乐的欣赏基本都停留在感性体验基础上,无论是外国电影中的歌舞音乐还是中国电影中的改良中国式新歌舞,中国观众们既没有欣赏先验,也更谈不上审美基础,完全只是"给眼睛吃的冰淇凌","给心灵坐的沙发椅",是为了满足观众"肉体娱乐"和"精神安慰"的方式,这些是30年代"新感觉主义"文人代表刘呐鸥、黄嘉谟所提出"软性电影"理论。软性电影者从感性欣赏的层面出发,强调电影的趣味性和娱乐性,进而探讨电影艺术创作应该遵从艺术创作的规律,从艺术欣赏的作用与效应出发,从最基本的是感性审美体验出发。确实,强调艺术的感性体验本身并没有不对,艺术作品欣赏的各种综合效应的产生,无不是在感性体验基础上实现的,但是如果只是一味强调其感官的追求,就忽略了欣赏者作为接受者的主动性和创造性,便阻碍了审美体验同时所应有的综合效应,这种主体的综合效应突出的表现在对人们内心情感的激发和精神境界的影响。那么,在近代中国抗日战争这一大时代背景下,"打起纯艺术的旗帜,要求电影与时代保持距离,主张电影躲到艺术的象牙塔里,可以想见其观点是多么地不合时宜"[①]。

二、情感欣赏

情感欣赏是指当领会了音乐的音响所表达的情感,从音乐中

① 黄献文.对三十年代"软性电影论争"的重新检视[J].电影艺术,2002(3).

感受到作曲家与表演家传达的情感,调动欣赏者生活积累与情感体验,与作品产生共鸣,进入境界,这是一种进一步的较深层次的音乐欣赏。

中国完全步入有声电影时正逢日本侵华,"九·一八""一·二八"事变相继发生,全国掀起了抗日救亡的怒潮,民族救亡意识高涨。1932年,左翼电影运动应运而生,无产阶级领导的左翼电影音乐小组相继成立,推动电影音乐欣赏的新层次的提升。中国社会的巨大变革使人们对那些不切实际、脱离生活的鸳鸯蝴蝶派作品以及武侠神怪片产生了厌倦,各大电影公司老板改变制片方针,以适应市场的需要。在瞿秋白领导下,夏衍、田汉、阳翰笙等左翼进步文艺工作者的努力下,通过各种方式努力改造和影响电影创作,大力介绍苏联电影的成功经验,积极展开电影理论和批评工作,催生了中国电影史上的"第一个黄金时代"。随着党的电影小组成立,聂耳、任光、吕骥、田汉、安娥等为代表的左翼电影音乐小组也组成了,中国电影音乐也迎来了一个创作高潮。

为了能够最大限度地调动欣赏者的情感体验,左翼电影音乐作曲家和作词家采用的最重要的措施就是运用电影歌曲将创作意图传递给欣赏者。著名的音乐大师杜纳耶夫斯基曾经说过:"电影这一伟大的和大众化的艺术,它不仅和歌曲并肩前行,还产生了歌曲,传播了歌曲。"[①]所以吸引大众欣赏既是电影歌曲的任务又是它的功能,因此电影歌曲是电影音乐欣赏大众化最好的工具,反过来电影歌曲又因为电影而得以流传。1936年作曲家吕骥在《论国

① 杜纳耶夫斯基.影片中的歌曲[M]//哈恰都梁,等.苏联电影中的音乐.周傅基,等译.北京:中国电影出版社,1957:29.

防音乐》一文中曾说过:"就音乐本身说,乐器曲音乐当然比歌曲来得有力量,但在中国乐器还没有改善,各种乐器的配合还没有建立在科学的方法上,而大多数人因为一般音乐修养过低,对于纯粹的乐器音乐还没有具备相当的理解力的时候,自然歌曲比乐器音乐来得更有力量,这也实在因为歌曲主要的是建立在语言文字上面,它能把一种特定的意义简明地告诉给每个唱歌的人和每个听众。所以我们主张国防音乐应该以歌曲为中心。"① 可见,吕骥认为,把握时代脉搏,唱出人民心声的艺术形式,非电影歌曲莫属。而作为"中国近代专业音乐教育之父",黄自对当时的电影音乐评价毫不客气:"吾国电影事业本属新进,演、摄等各方面都赶不上人家,音乐尤其落后。……推其故不外两大原因:一,民众音乐程度太幼稚;与二,音乐人才缺乏。……我深信影业将来的发达有赖于音乐者甚多,……所以我盼望监制、导演并审查电影的先生们多注意电影中的音乐;而音乐同志也认清有声电影为目下提倡音乐的良好工具,尽量与影业方面合作。"② 在黄自看来,音乐创作者应该认清当时电影音乐的状况,努力运用音乐工具,使其有益于电影质量的提升和大众音乐欣赏水平的提高。所以,在诸多的艺术形式中,电影歌曲能脱颖而出,也建立在民众音乐欣赏能力提高的基础之上。为此,许多电影艺术家把精力放在对音乐和音响的艺术表现力的挖掘上,创作了一批以电影歌曲为主、直接反映社会现实和阶级矛盾的影片,得到了观众的电影欣赏和音乐欣赏的双重关注,多维度地激发大众对左翼电影的情感共鸣。这些电影歌曲体裁上涵盖了民歌、小调、劳动号子、进行曲等,都是当时大众最为喜闻乐见的形

① 吕骥.论国防音乐[M]//吕骥文选(上集).北京:人民音乐出版社,1988:5.
② 黄自.电影中的音乐[M]//黄自遗作集(文论分册).合肥:安徽文艺出版社,1997:63-64.

式;创作内容上以跨越阶级的爱情故事、挣脱封建枷锁的勇敢者,激励人们反抗斗争的内容为主,都是当时年青人的情感迸发点。艺术上强调民族风格、注重音乐创作与电影画面结合交融,并且运用了包括独唱、齐唱、合唱、对唱、轮唱等几乎所有的声乐形式,激起了人们对电影音乐最广泛的情感欣赏。此时电影的歌曲已经不仅仅局限于影片中的价值呈现,更多的是强调歌曲本身的表意功能:为民族解放助威呐喊,鼓舞民众奋勇抗争的本质在歌曲中直抒,电影从而成为电影音乐意识传播的载体。与此同时,民众在电影音乐欣赏中达到了一种强烈的情感共鸣,当他们观看电影受到影片故事触动的同时,也同样受到影片中音乐的情感荡涤,音乐欣赏的层次开始则从消遣的、感性的层次上升到了情感欣赏的层次,那么,他们又如何向更高一级的理智欣赏递进呢?

三、理智欣赏

理智欣赏是当聆听音乐音响时,能运用感情经验接近艺术的本质,并运用理性思维对音乐作品进行审美认识和评价。在这里我们首先探讨左翼电影运动的本质是什么?左翼电影音乐的本质又是什么?

1930年8月,随着"左联"的成立,中国左翼剧团联盟也宣告成立,并在次年1月改组为左翼剧作家联盟,同时提出了电影行业的"最近行动纲领",指出:"组织电影研究会,吸收进步的演员与技术人才,以为中国左翼电影运动的基础","为准备并发动中国电影界的'普罗·基诺'(即无产阶级电影)运动与布尔乔亚及封建倾向作斗争,对于现阶段中国电影运动实有加以批判与清算的必要"[①]。这对

① 陈播.中国左翼电影运动的诞生、成长与发展[J].当代电影,1991(4).

于30年代中国电影发展具有重要意义,它标志着带有马克思主义思想特点的新型知识分子以团队方式进入电影界。从此时开始,长期远离新文学主潮的电影界开始与新文化运动直接链接,中国电影在题材多样化、风格鲜明化、内容现实化等多方面都得到了长足发展,并最终形成了20世纪30年代的中国电影主潮——左翼电影运动。从本质上说,左翼电影运动是无产阶级领导下的反对帝国主义和封建主义的新文化运动。

左翼电影运动兴起之初,左翼创作者们耕耘于电影剧本创作和电影评论两方面,并没有过多注意到电影音乐,直到1933年,这被夏衍称为"多事的一年":一方面,左翼进步电影取得了全新的进步。田汉的《母性之光》《三个摩登女性》、钱杏邨的《盐潮》、阳翰笙的《铁板红泪录》、郑伯奇的《时代的儿女》和进步导演蔡楚生的《都市的早晨》、费穆的《城市之声》、孙瑜的《天明》《小玩意》等一批优秀的电影作品问世;与此同时,这一年对苏联电影创作的翻译和介绍也为左翼电影创作奠定了较为坚实的理论基础。但是另一方面,由于左翼创作团体的激进表现,引起了国民党政府的警觉。首先体现为国民政府出台了更为严格和详细的电影检查制度,对电影界的文化"围剿"进一步加强;更为恶劣的是,"上海影界铲共同志会"先后捣毁了艺华影业公司和良友图书公司,丁玲、应修人等一批左翼文化人士被捕甚而遭到暗杀。也是从这一年起,一场持续三年的电影界的"软硬之争"拉开序幕,并从学术争鸣发展到意识形态对立。左翼电影作品大部分被列为电影检查部门的删减名册中,严重影响了电影出品的整体效果,加以"软性电影"论者也在不断质疑左翼电影的艺术性,在一定程度上影响了观影者的感受,也影响了投资者的收入,再加上当局的打压,使得左翼电影创作进入了更加艰难的阶段,被称为"在泥泞中战斗"的困难时期。

正是在这个时期,以聂耳、任光、安娥、孙师毅等为代表的左翼电影音乐小组,成为在高压政策和严苛检查制度下继续战斗的生力军。他们借助电影音乐,在许多不能表达意识形态内容之处,反映阶级对立和社会革命主题。比起电影人物对白中直白的口号,音乐的(特别是歌唱)的方式相对更含蓄和隐晦,但是从观众欣赏的角度来说,音乐的力量不仅不会降低,甚至会引起更广泛的传播。所以也正是从这一时期开始,中国电影音乐开始加速发展并且走向了新的方向。这个新的方向不仅仅意味着音乐本身具有了新的内容和技巧,更重要的,它从原本受西方音乐支配和大众消遣享乐中获得了新的理论依据,那就是马克思主义思想。由此可见,左翼电影音乐的本质是无产阶级领导的新文化运动中,在面临特殊革命性变化时期顽强斗争、争取大众解放的武器,是表现和反映阶级思想、人民生活、民族情感的一种手段,更担负起了唤醒、教育、组织大众的历史使命。

所以在左翼电影运动时代,当人民听到电影中的音乐、音响,激起自身的感官感受,并且体会到作曲家和表演家在创作过程中所表达的强烈的爱国情怀,最终去接近左翼音乐的本质——它是鼓舞人民起来反抗的战歌,它是呼唤人民反帝反封建的号角,它教育、鼓舞了这一代人为人民解放战争而奋勇向前!正如电影评论家钟惦棐在《力争电影为人民和社会进步贡献才智——在香港中国电影学会召开二十至三十年代中国电影研讨会的发言》中,反映当时人们对左翼电影音乐欣赏最高层次所作的生动真实的描述:"无数观众拥进影院,就是为了去听'东北是我们的'、'保卫我们的土地'这些激昂的言词。'中华民族到了最危险的时候','每个人都被迫发出最后的吼声!''工农兵学商,一起来救亡!''到前线去吧,走向民族解放的战场!'当银幕上响起这些歌声的时候,观众热泪盈眶,群情沸腾。无数青年学生唱着这些歌曲走出影院,走上前

线,奔向革命的圣地延安,投身于抗日救国的战斗行列之中!"①

这便是左翼电影音乐欣赏的最高层次——理智欣赏的最终形态。我们从音乐中认知到了左翼音乐的本质,那就是将时代特色、政治意义、艺术价值融为一体的无产阶级斗争的武器。当我们唱起这些歌曲就有如我们拿起了斗争的武器,以强烈的阶级意识,饱满的爱国热情,鲜明地表达人民群众的愿望,成为时代的主流、民族的脊梁。综上所述,左翼电影运动推动了大众对电影音乐欣赏层次的不断提升,也反映了左翼电影运动和音乐运动对当时中国社会政治、文化等多方面的影响不断加深,还反映了中国共产党对我国新文化运动和抗日救亡运动的领导不断加强。

第四节 左翼电影音乐欣赏艺术性的辩论

谈到左翼电影,意识形态先行,政治性、国族性是其最重要的特征。那么,究竟对左翼电影音乐欣赏中的艺术性如何评判,众说纷纭。当时有两种代表性的艺术思潮,吕骥的"新音乐思想"与刘呐鸥、穆时英的"新感觉派"艺术思想。

一、为大众的"中国新音乐"思想

吕骥认为"中国的新音乐"就是"唤醒大众,激动大众,教育大众,组织大众,属于大众,为大众服务,为大众争取解放的武器之

① 钟惦棐.力争电影为人民和社会进步贡献才智:在香港中国电影学会召开二十至三十年代中国电影研讨会的发言[M]//钟惦棐.电影策.上海:上海文艺出版社,1987:235.

一"①,音乐的政治性就是艺术性。我们可以举出很多例子,比如肖邦的《革命练习曲》《玛祖卡舞曲》、舒曼的《两个掷弹兵》、阿沙菲耶夫的《巴黎之火》、李士尔的《马赛革命歌》、鲍狄埃的《国际歌》,等等,这些闻名于世的曲目都是在民族受侵、亡国危机的情势下创作的,展现了音乐与社会的关系、音乐和政治的关系。吕骥的"新音乐"是在抗日救亡歌咏运动中逐渐形成,并且在日益危机的国家情势下,推广到所有的音乐门类中,而其艺术表现的核心就是"为大众",所以其表现形式就是"以歌曲为中心""尽可能地民歌化"②。例如,优秀的左翼电影音乐代表中,影片《大路》中的《新凤阳歌》、《都市风光》中的《西洋镜歌》、《壮志凌云》中的《拉犁歌》、《马路天使》中的《天涯歌女》等,都是符合"新音乐"艺术性标准的佳作,在深入大众和紧密联系民族解放运动的表现也非常出色。所以,当我们将是否联系"大众化",联系"民族化"作为电影音乐的艺术性评判的话,左翼电影音乐的艺术性是中国近代电影音乐的巅峰时期。故我们谈左翼电影音乐的艺术性,就首先应该突出其政治性和时代性,建立电影与政治的紧密关系,但并不是说"电影绝对从属于政治",随着左翼电影运动的不断深入,电影音乐创作逐渐从强烈的意识形态特征逐渐走向现实主义创作和表演,也越来越受到广大观众的喜爱。所以,如何建立政治与艺术的新关系,也许我们能从左翼电影音乐和吕骥的"新音乐"思想中获得启发。正如刘锋杰所说:"尽管我们的文论研究摆脱了政治的束缚,没有人愿意再强行用政治手段来干涉文学研究与文学创作,但文学与政治的关联是否就此而断呢?答案是否定的。无论是对政治作狭

① 吕骥.论国防音乐[M]//吕骥文选(上集).北京:人民音乐出版社,1988:4.
② 吕骥.论国防音乐[M]//吕骥文选(上集).北京:人民音乐出版社,1988:5-6.

隘的理解还是广义的理解，文学与政治的关联必然是剪不断，理还乱。"①同样，电影音乐创作也无法脱离时代政治的影响，如何把握电影音乐与政治的关系，关键是对社会主要矛盾和政治内涵的理解，所以今天我们再将左翼电影音乐拉进研究视野，也具有广泛的现实意义。

二、"软性电影"对电影音乐艺术的态度与追求

当时电影界还有另一种声音，即"软硬之争"中以艺术性为终极追求的"软性电影"代表人刘呐鸥、穆时英、黄嘉谟等人对电影音乐的欣赏态度。

刘呐鸥(1905—1939)，原名刘灿波，笔名洛生等，台湾台南市人，从小生长于日本，台湾日据时期的小说家、电影制片人，代表作有《都市风景线》，是"新感觉派"的最初尝试者。在李欧梵关于20世纪三四十年代上海电影都市氛围的叙述中，曾评价刘呐鸥有"令人惊异的现代电影感"②。1933年3月刘呐鸥创办《现代电影》，标志着以他为首的"新感觉派团体"正式由文学转向电影。他在一篇以法文发表的文章 Escranesque 为标题的文章中，将电影定义为"一种融合了艺术感觉和科学理智的运动的艺术，就像建筑最纯粹的体现着机械文明底合理主义一般，这种新文明的源泉在于运动，在于速度、方向和能量的变化，从而创造节奏"③。他发表了《影片

① 刘锋杰.从"从属论"到"想象论"：文学与政治关系的新思考[J].文艺争鸣，2007(5).
② 李欧梵.20世纪三四十年代上海电影的都市氛围：电影观众、电影文化及叙事传统管见[M]//张英进.民国时期的上海电影与城市文化.北京：北京大学出版社，2012：89.
③ 刘呐鸥.Ecranesque[J].现代电影，1933(2).

艺术论》《中国电影描写的深度问题》《论取材——我们需要纯粹电影作者》《关于作者的态度》《电影节奏简论》等文章①，更多的是从电影艺术的角度探讨其特性、技巧和理论。另一位"新感觉主义"代表人穆时英(1912—1940)，笔名有伐扬等，浙江慈溪人，在现代文学史上被誉为"中国新感觉派圣手"，将新感觉派文学推向了成熟。在软硬电影辩论中，穆时英发表了《电影艺术防御战——斥捐着"社会主义的现实主义"的招牌者》，鲜明地提出："一切艺术都是生存斗争底反映和鼓吹。也只有这——只有生存斗争才能说明艺术活动底真正的、终极的意义。"并确立了艺术审美判断的依据："倾向性有益于人群底生存的作品，其美学价值越高，则其社会价值也越高。"②他高度评价人类的生存意志，并把反映和鼓吹它作为文艺的终极使命，从某种意义上与普罗文艺所说的追求大多数人的幸福观念相比，剔除了阶级的内容和意识，而代以人类的视野。其批评指涉的不仅是左翼电影还有鸳鸯蝴蝶派的电影，他强调一切艺术家要以"美的观照态度"处理材料，"影艺应沿着兴味而艺术，由艺术而技巧的途径而走"③。

而对于电影中声音的态度，一向重视电影的视觉效果，追求视觉上艺术境界的"软性电影"论者，则表现出不同的态度。第一位提出"软性电影"理论的代表人黄嘉谟④，对有声电影的态度非常

① 这些论文见于1932年7月1日—10月8日《电影周报》第2、3、6、7、8、9、10期。
② 穆时英.电影艺术防御战：斥捐着"社会主义的现实主义"的招牌者[N].晨报,1935(8月11日—9月10日).
③ 刘呐鸥.论取材：我们需要纯粹电影作者[J]现代电影,1933(3-5).
④ 黄嘉谟(1916—2004)，笔名贝林，福建晋江人。1936年担任艺华影业公司编剧，代表作有《化身姑娘》《喜临门》《凤还巢》等。1933年底，曾发表《硬性电影与软性电影》一文，首次提出"软性电影"理论。

审慎,从语言、表演、导演、拍摄、设备等方面,探讨了中国有声片发展中所面临的主要问题:"有声电影删去字幕而代替以各本国的语言,会使普遍性的电影变成局部化,而且摄制上不太便利、导演先生的才能受了空间的拘束,多少不能全部应用了出来,演员不能专心注意表演方面的事的,摄制费比以前更大,而且机械上的声音不真确,远摄时声音便听不见,平面发声是不自然的,失却电影的现实性和幽默,而且戏院的构造费太大,销路未免发生了阻碍呢。"①因此,黄嘉谟认为有声电影无论将来如何发展,更纯粹的视觉艺术形式——无声电影都不会失去它的存在意义,同时,他也认为无论是有声电影还是无声电影,电影的追求都要着重于"艺术的意味和成分",可见在他看来,有声电影的出现作为一种电影的新科技,最重要的是使它的艺术价值得到提升。"新感觉派"的另一位代表人刘呐鸥对有声电影的新趋势则持积极的支持看好的态度。他说:"反对声片是可笑的,因为那是电影上的 anachronisme。"并且在基于民族电影的前途发展的目的和价值上,他认为:"中国电影如不对声片努力,终不能赶上时势底进步的大道,更不能打倒外片的侵入。"②但是,虽然刘呐鸥支持有声电影,但是与左翼宣传的"硬性电影"相较,更注重镜头语言的音乐化,音律节奏的视觉化,他更加注重声音的艺术性而非政治性。

尽管"软性电影"论者更加注重电影作为一种视觉艺术追求,但是他们也并不缺乏对声音元素的追求,比如音乐,他们便饶有兴趣,以下我们就以 30 年代极为流行,软性电影代表追崇同时又受到左翼电影代表的猛烈批判的《永远的微笑》和《初恋》为例,来谈

① 黄嘉谟.论有声电影[J].电影月报,1929(10).
② 刘呐鸥.Ecranesque[J].现代电影,1933(2).

一谈"软性电影音乐"的时代境遇。

1935年,明星影片公司出品的《永远的微笑》是"软性电影"论者刘呐鸥写的第一个电影剧本。影片故事改编自俄国文学名著托尔斯泰的《复活》。女主角是由胡蝶饰演的一名歌女。30年代有声电影初期,"歌舞女伶现象"(对此现象以下将做深入的介绍分析),这是将音乐表演带入电影的最普遍的现象和最直接的方法。在这部电影中,编剧将三幕平剧《红线盗盒》《玉春堂》《回龙阁》穿插在剧中,不仅大大增加了电影的可看性,还有力地推动了电影故事情节的发展[1]。这三出戏放在《永远的微笑》中,都是有着它的必要性,在胡蝶的歌声中,剧情一刻不停地伸展下去。在她的第一出歌声中,是在春的原野里翻了马车。第二出歌声中描写徐莘园是怎样为她倾倒着,第三出的歌声则指出了她是为着一个谁而歌唱着[2]。这种戏曲唱段在电影中再现的方式,回溯了中国电影音乐表演与传统舞台表演之间的亲缘关系,戏曲女伶的身段和唱腔,在有声电影这一新的媒介中有效的联姻,一方面使女明星在电影中一展歌喉,另一方面,"声色表演"则成为电影商们最大的宣传卖点。我们从当时的《明星》"永远的微笑"特辑[3]上可以看到,公司在宣传这部影片时,将胡蝶作为"人间尤物"的代表,着重描写影片小资情调的场景布置,胡蝶的精致服饰、娇俏的表情,都与影片单纯的爱情主线琴瑟相合,而与真实社会中的家国情仇毫无相关,与当时社会人民群众艰难困苦的生活完全脱节,这是左翼电影论者所不能容忍的。当时有一位化名为"C下"的作者,曾评论《永远的微笑》在表演上是完全失败的,无论它靠了胡蝶的号召能赚多少钱,编剧决定了全

[1] 魏萍."软性电影"与黎锦晖的软性歌曲[J].电影新作,2011(6).
[2] 太监.在永远的微笑中:胡蝶三出平剧的唱出[J].电影周报,1936(6).
[3] 番公.永远的微笑[J].明星,1936(6).

片的命运,故事与现实相差太远,但是,即使是如此言辞激烈的批评,这位评论人仍然赞扬了影片的音乐,尤其是胡蝶的演唱俱佳①。胡蝶在这部影片中,除了用心学习了平剧的唱段,还以歌女的身份演唱了一首现代流行歌曲《丽人》,为爱情唱和的歌词,采用了 4/4 拍的节奏,平缓而富于韵律,充满抒情的意味②(谱56)。

谱56 丽 人③

另一部"软性电影"的代表作《初恋》,同样是刘呐鸥在 1936 年从"明星"转到"艺华"后所创作的代表作。《初恋》讲述了青年诗人柳湘与农家女小玉相恋、相爱,却终不能相守的爱情悲剧。

① C下.电影批评:"永远的微笑"[J].电声(上海),1937(6).
② 魏萍."软性电影"与黎锦晖的软性歌曲[J].电影新作,2011(6).
③ 明星[J].1936(5).

家庭包办婚姻使得柳湘终因思念爱人而相思成疾，郁郁而终。像这样的单纯的情情爱爱的影片，自然得不到左翼团体的推崇，左翼影评阵地《电声》周刊将其评级为"丙"①，更有云："广告上说得怎样有诗情画意，实际上也不过尔尔，刘呐鸥的剧本未能令人满意，导演的手腕尤其不够……"②但是作为这部电影的主题曲《初恋女》，却是一首难得的优秀作品。这是一首由作曲家陈歌辛③和诗人戴望舒④合作的具有现代爵士乐风格的爱情歌曲（谱57）。

谱57　　　　　初恋女

① 《电声》周刊将电影等级划分为甲、乙、丙、丁四级，四星是最优等的甲等片，三颗半星为乙上等片，三颗星是乙等片，二颗半星记为丙上片，二颗星是丙等片，一颗星则记号为丁等片。电影新片等级表[J].电声（上海），1940(23)。
② 电影批评：初恋[J].电声（上海），1938(10)。
③ 陈歌辛，原名陈昌寿，出生于江苏南汇（今上海浦东），著名作曲家，人称"歌仙"。曾短暂跟随德籍犹太音乐家弗兰克尔学习音乐基础理论及声乐、钢琴、作曲、指挥。其后在上海一些中学教授音乐，并创作歌曲。代表作《玫瑰玫瑰我爱你》《凤凰于飞》《恭喜恭喜》《夜上海》等名曲，由周璇等演唱出名，在上海风靡一时。
④ 戴望舒（1905—1950），中国现代派象征主义诗人、翻译家。名承，字朝安，小名海山，浙江杭州人。后曾用笔名梦鸥、梦鸥生、信芳、江思等。代表作有《雨巷》《我的记忆》。

音乐上,用4/4拍子的强、弱、次强、弱的韵律形成了柔和舒缓的节奏感,也带有当时风靡上海滩的歌舞音乐的舞曲风格。歌声起于弱拍节奏上,旋律由属音开始,上行至主音延长,一开始就给歌曲注入了流动性,紧接着就在第一个乐句中,就运用了附点音符、后十六、三连音、八分附点,一连串丰富的音乐语言,使得歌曲一开口便具有延绵起伏的波动感,绝对是"先声夺人",使人不由自主地被牵引入音乐之中。整首歌曲有12句,分为三段,每段四句,但是绝不是单纯的分节歌,音乐的结构跟随着歌词中情感的变化而变化①。这首歌的歌词是根据被鲁迅称作"第三种人"②的戴望舒的一首白话诗《有赠》改编的。与原诗相比,歌词中增添了许多语气助词,"你呀""啊",使歌曲更加口语化,同时还把其中一些抽象的句子,改得更为通俗易懂,歌中那句"我难忘你哀怨的眼睛,我知道你那沉默的情意",在诗中则是"我认识了你充满怨恨的眼睛,我知道你愿意缄在幽暗中的话语"。还有,歌中结束句"终日我灌溉着蔷薇,却让幽兰枯萎"也是将原本诗中最后一句"终日有意的

① 魏萍."软性电影"与黎锦晖的软性歌曲[J].电影新作,2011(6).
② 戴望舒认为"第三种人"是指不倾向于任何党派和政治群体、完全忠于自己艺术的人。

灌溉着蔷薇,我却无心的让寂寞的兰花愁谢"改编得更加简短直白,符合歌唱的韵律。而在旋律上,作曲家陈歌辛的处理使这首强调主观抒情色彩诗句插上了音乐的翅膀,"我走遍漫漫的天涯路,我望断遥远的云和树,我难忘你那哀怨的眼神,我知道你那沉默的情意"几句的音乐都是以低音弱起,然后直接站上主音和强拍,对主语"我"的强调和渲染,使得音乐的主观抒情色彩一下就变得清晰又饱满。但是,这明显又与左翼思想强调"万众一心"的集体意识形态背道而驰。这种只局限于个人男女爱情的抒情歌曲,与左翼的"硬性电影"的家国情怀,反帝反封建的阶级斗争,相去甚远,自然也被定位、定性为被批判的他者了。正如鲁迅所说:"即使好像不偏不倚罢,其实是总有些偏向的,平时有意的或无意的遮掩起来,而一遇到切要的事故,它便会分明的显现……所以在这混杂的一群人中,有的可能和革命前进,共鸣;有的也能乘机将革命中伤,软化,曲解。"①所以在鲁迅看来,不存在完全没有偏向的文艺,这些所谓的"第三种人",在民族面临内忧外患的情境中,还在为个人情感而歌唱,这其实仍然是一种将大众视野引向娱乐松弛,"软化"了革命意志,仍然是需要批判的。但是在音乐上,"软"与"硬"之间是否真的没有任何中间地带? 这样的批判,在客观上,是否有利于左翼电影音乐发展?

三、电影音乐中政治与艺术的统一

当我们以"美的关照"谈论音乐的艺术性,就会发现"音乐美是音乐所具有的品位"。列宁曾经感叹:"我不知道还有比《热情奏鸣

① 鲁迅.又论"第三种人"[M]//鲁迅杂文全集(下).北京:群言出版社,2016:23。

曲》更好的东西，我愿意每天都听一听。"孔子在听韶乐后"三月不知肉味，曰：不图为乐之至于斯也！"这些都是伟人们沐浴到了音乐美的光泽后发自内心的话语①。音乐之所以具有巨大的魅力，以至无论伟人、凡人都赞叹、追寻，其主要原因就在于音乐美的属性，或者说美的价值。而音乐美的属性和价值究竟体现在哪里呢？第一，音乐美体现在主客观的完美结合中。以左翼音乐为例，音乐是音乐家的创造性的劳动，没有左翼音乐家主观的能动创作，就不会有左翼音乐。左翼作曲家的无产阶级理想和意识形态必然直接影响了左翼音乐的创作思想方向。另一方面，客观上，如俄国美学家车尔尼雪夫斯基提出的唯物主义美学观"美即是生活"，指明了优秀的音乐创作还必须符合客观的真实生活，左翼电影音乐对现实生活的关照，正体现了其符合音乐美学客观规律，左翼电影音乐正是产生于音乐家的主观创作理念以及客观现实社会的描述的完美结合中。第二，音乐美还体现于形式与内容的高度统一中。音乐美学家汉斯立克认为："音乐作品的美是一种为音乐所特有的美，即存在于乐音的组合中。"②"我们一再着重音乐的美，但并不因此排斥精神上的内涵，相反地我们把它看为必要的条件。因为没有任何精神的参加，也就没有美。"③所以音乐的美除了本身就具有表现形式的美，同时它也一定是有思想情感的人的精神创造。左翼电影音乐不仅要追求其形式上的美，而也应该从其精神内涵来追寻其具有的审美价值。从上可见，在近代电影"软硬之争"中

① 张前，王次炤.音乐美学基础[M].北京：人民音乐出版社，1992：276.
② 汉斯立克.论音乐的美：音乐美学的修改刍论[M].杨业治，译.北京：人民音乐出版社，1980：14.
③ 汉斯立克.论音乐的美：音乐美学的修改刍论[M].杨业治，译.北京：人民音乐出版社，1980：51-52.

对电影艺术性的追求和激烈辩论,体现在音乐上则并不是完全对立的。体现创作者主观的情感和思想活动,贴近大众的客观的现实生存状态,揭示音乐表现形式下更深的精神内涵,不仅是"左翼新音乐"的创作理想,也同样是"软性电影"论者认可的艺术高度。

音乐欣赏作为音乐美学实践的最后一个环节,它包含许多内容。在本章中,我们谈到了近代国人音乐欣赏的经验,这直接决定了民众在听觉上对音乐的选择和喜好;还谈到了左翼电影音乐的传播推广方式;左翼电影运动如何推动民众对电影音乐欣赏的层次越进;吕骥"新音乐"民族化、大众化理论与"软性电影"的艺术追求在音乐欣赏上的对立统一,明确了左翼电影音乐思想的民族化和群众路线,在其传播过程中更加显示了其优越性。不仅可以在电影文本以外建立独立的音乐体系,还可以利用其民族性成为城市时调而广为传唱,左翼音乐家们在明确的无产阶级音乐思想的指引下,为民众欣赏左翼电影音乐构筑了主题与表现形式的基础,引领民众对电影音乐从最初的娱乐消遣,到渐入心灵,再到成为指引行动投入到时代的激流中,肩负起民族、历史的重责的口号,完成了音乐欣赏审美层次从初级的感性欣赏到情感欣赏再到高级的理性欣赏的一步步提升。在最后一节中我们还讨论了左翼电影运动不同的艺术思潮,在电影音乐欣赏中的对立统一,并在其中得到了新时期建设中国特色社会主义文艺事业的思想启示:其一,一切文艺作品,必须是时代的产物。其二,文学艺术,尤其是电影音乐,必须是主观精神和客观现实的完美结合。左翼作家的民族精神,直接渗透于电影音乐创作之中,所以创造了主客观完美结合的优秀作品。其三,文艺源于生活而高于生活,源于大众而服务大众。人民群众是真正的英雄,所以,不论是过去、现在还是将来,文

艺创作必须遵循"从群众中来,到群众中去"的创作途径,和"坚持以人民为中心的创作导向"。其四,追求真善美是文艺的永恒价值,心灵的美就是精神的美。这些原则启示揭示了音乐表现形式下更深的精神内涵,不仅是"左翼电影音乐"的创作理想,也同样是我们今天文艺创作追求的共同目标。

第五章
左翼电影音乐实践活动的美学规律重构

本书以艺术的研究为起点,从音乐美学的视角进入,通过对左翼电影音乐艺术实践活动三环节(创作活动、表演活动、欣赏活动)的基本特征、创作源泉、表演依据以及艺术推广等方面的探讨,分析左翼电影音乐如何重新建构电影音乐实践与审美规律,进而一步步走上时代的政治舞台,成为中国共产党争夺意识形态话语权强有力的武器以及大众音乐欣赏所喜闻乐见的艺术表现方式。从艺术研究关照社会、政治、历史,最终揭示左翼电影音乐产生及迅猛发展的政治意图文化根源和历史意义。

在音乐美学的研究中,音乐实践活动由三个部分组成:音乐创作、音乐表演、音乐欣赏。音乐创作是实践的基础,传统的音乐史几乎就是音乐创作的作曲家及其代表作品的历史。音乐又是一种表演艺术,在表现方式上都必须通过表演这个中间环节才能将音乐作品传达给欣赏者,实现其审美价值[1]。最后,从音乐实践活动的整体来看,作为音乐创作和音乐表演的接受环节,音乐欣赏同样是实践活动的一部分,正如美国音乐家默赛尔所说:"音乐欣赏

[1] 张前,王次炤.音乐美学基础[M].北京:人民音乐出版社,1992:135.

在一定意义上是音乐活动的基本形式,是作曲家和演奏家工作的出发点和归宿。"①我们对左翼电影音乐的研究正是从这三个环节展开。

第一节 音乐创作——"救亡压倒启蒙"②

正如毕克伟(Paul Pickowicz)曾经指出的那样,不同于文学,在电影制作上,中国没有拒斥西方的传统,而作为一种附属的艺术类型,大众对影片音乐的评论以及相关话语也几乎没有暗示出对西方音乐的拒斥。从一开始模仿美国歌舞片(立志创立中国新歌舞的黎锦晖的音乐创作),到后来越来越多的留洋背景的电影作曲家(法国学成归来的任光,美国专修作曲的黄自,曾在巴黎求学的冼星海,美国留学的赵元任……),西方音乐模式的影响不仅超越了一度创作的范畴,也涵盖了二度创作③。在这样的语境下,欧洲的弦乐曲、美国的爵士乐、施特劳斯的华尔兹成为大众音乐欣赏的对象,并没有什么违和感。人们在不同的影片中总能听到熟悉的旋律,例如:影片《船家女》和《疯人狂想曲》(联华交响曲第七段)都选择了弗朗茨·莱哈尔(Franz Lehar)的《风流寡妇》(*Merry Widow Waltz*)选段;影片《桃李劫》《船家女》《渔光曲》中都使用了舒伯特(Franz Schubert)的《圣母颂》(*Ave Maria*);许多影片中的

① 默赛尔.音乐欣赏心理的本质[J].刘沛,译.中国音乐,1987(1).
② 李泽厚.中国近代思想史论[M].北京:生活·读书·新知三联书店,2008:21.
③ 音乐的二度创作是指,表演者在表演过程中保持作曲者的基本要求,同时对音乐形成自己的理解、处理和风格特色,准确而完美地揭示作品的内涵与风格,塑造鲜明的音乐形象。

第五章　左翼电影音乐实践活动的美学规律重构

战争场面都不约而同地使用了斯特拉文斯基（Stravinsky）的《火鸟》（Firebird）；《桃李劫》和《压岁钱》都使用了相同的美国爵士乐曲；《婚礼进行曲》也多次运用在《三人行》（联华交响曲第四段）、《都市风光》等影片中。在本土音乐创作方面，最早由天一公司出品的《歌场春色》《银汉双星》，就是完全模仿美国歌舞片的内容和形式而创作，电影《都市风光》中，黄自运用西方曲式创作的《都市风光幻想曲》以及贺绿汀创作的多段交响乐背景音乐，观众的趋之若鹜显现出早期电影家以及大众在有声电影之初音乐喜好上的相当一致性。由此可见，无论是电影工作者还是广大电影观众，都非常乐于接受电影音乐都市现代性的展示，这仿佛也是一场电影音乐界的新文化启蒙，民众全盘接受着这一外来艺术形式，觉得新奇、时髦，竞相追捧。

显而易见，在近代最西洋化、现代化的大都市上海，人们对电影这一舶来艺术形式，有着相当宽泛的接受度。同时，我们发现这一时期的电影音乐有一种奇特的历史现象：建立在西方舶来艺术形式电影的介质上，在运用西洋音乐创作、表演居统治地位的观点影响下，广大观众是在学习欣赏接受了西洋音乐之后，才开始逐渐发现中国音乐的缺位，从而开始产生对中国本土音乐特质的追求。随后，在强烈的民族危机和家国存亡的时代背景下，"救亡图存"成为新的大众音乐诉求，左翼运动应运而生，左翼文化与抗日救亡相结合，走进了各行各业、各个角落，也走进了电影音乐这个大众流行文化的商业领域。正如李泽厚所说："绕了一个圈，从新文化运动从着重启蒙开始，又回到进行具体、激烈的政治改革中。"[①]从20

① 李泽厚.中国近代思想史论［M］.北京：生活·读书·新知三联书店，2008：21.

世纪20年代开始,中国大小城镇开展了广泛的群众性救亡歌咏运动,为左翼音乐组织的产生及其开展革命音乐运动创造了条件。左翼电影运动开始以后成立的各左翼音乐组织都自觉地以"左联"的纲领作为自己的工作指导,并自觉接受中国共产党的领导,有意识地参与到当时进步电影音乐的创作中。

因此,在电影音乐产生初期,西方流行音乐启蒙与民族进步音乐救亡在大众选择中并行不悖的局面并没有延续多久,时代的危亡局势和剧烈的民族抗争,迫使救亡的主题全面压倒了启蒙的主题,树立了大众音乐审美的新趋向——左翼电影音乐。左翼电影音乐在创作上,首先表现出鲜明的意识形态方向,体现着无产阶级的政治文化要求。中国电影评论的开拓者王尘无在《中国电影之路》中指出:"目前的中国大众,却只有彻底地正确地反帝反封建才有出路"[1],并且明确指出中国电影反帝反封建的六大表现题材,包含了当时社会阶级的、民族反抗的方方面面的矛盾冲突,集中体现了左翼运动的精神旨归。聂耳在1935年1月发表《一年来之中国音乐》,谈及中国音乐创作的进步与不足:"左翼新音乐的新芽将不断地生长,而流行俗曲已不可避免地快要走到末路上去了……民众化的音乐,通过电影,已逐渐地为广大民众所接受所欢迎。"[2]

[1] 尘无.中国电影之路[M]//广播电影电视部电影局党史资料征集工作领导小组,中国电影艺术研究中心.中国左翼电影运动.北京:中国电影出版社,1993:70.

[2] 聂耳.一年来之中国音乐[M]//广播电影电视部电影局党史资料征集工作领导小组,中国电影艺术研究中心.中国左翼电影运动.北京:中国电影出版社,1993:207.

第二节　音乐表演——左翼思想感召下的现实主义形象塑造

左翼年代的电影音乐创作与大众电影音乐欣赏之间的音乐表演,从各类表演团体到电影明星,基本都是在追求商业效应的电影产业模式的运作下进行的。随着左翼电影的兴起,不少优秀人才投身于左翼电影和左翼电影音乐创作的实践,从而大大提升了中国电影和电影音乐的创作水准,这就凝聚了那些在商业模式下成长起来的表演者,使得他们也愿意投身于电影表演和歌唱的二度创作,同时在时代浪潮的感召下,通过他们之口,传唱了许多深受欢迎的电影歌曲,塑造了许许多多鼓舞群众斗志的电影人物形象以及现实主义银幕经典。因此,电影的产业特质有利于电影音乐的传扬,而优秀的电影音乐则推动了电影的产业化发展,两者互相影响、相得益彰。左翼电影和电影音乐的发展,是电影的特性所致,也是左翼电影与左翼文学的差异性所在。

左翼电影的杰出领导人夏衍曾清晰地表述:30年代搞左翼电影,主要只搞了三件事。一是打入电影公司,抓编剧权;二是争取大报(如《申报》)的影评权;三是把进步话剧工作者介绍到电影厂做导演、演员[1]。虽然夏衍在此没有明确谈到电影音乐,但是这三点其实也包括了左翼运动在电影音乐创作方面的成功所在,即推动左翼音乐人争取创作权,动员评论推广左翼电影音乐,争取电影人参加左翼电影音乐的表演。

[1] 夏衍.以影评为武器提高电影艺术质量:在影评学会成立会上的讲话[J].电影艺术,1981(3).

如果说左翼电影音乐创作群体具有鲜明的阶级立场和意识,具有在中国共产党领导下推动左翼音乐运动发展的主体和主动意识,那么,左翼电影音乐表演群体起初则大体上并无特别明确的阶级立场和意识,基本是在商业和市场运作规则下行事。从明月歌舞剧社到联华歌舞班,都不是左翼领导下或者说为左翼电影运动培养人才的团体,然而在强烈的时代浪潮感召和左翼思想的吸引下,他们中的一部分走向了左翼运动的队伍,同时又在这场电影新文化运动的浪潮中,将自己的表演艺术生涯推向了高峰。他们所塑造的音乐形象,从代表无产阶级斗争和力量的筑路工人形象,到独立自主、追求民族解放的新女性形象,和民族形态自我认同的现实主义人物形象,本质是现实主义形象塑造,这也可以理解为左翼电影音乐表演实践的本质。而即便是那些最终并未走向左翼的表演者,也通过他们的表演,传扬了左翼电影的银幕形象,传唱了左翼电影的音乐之声,这对左翼电影和电影音乐的发展是颇为有益的,对他们个人的艺术生涯也是积极正面的。这方面的成功经验,同样值得后人总结。

第三节　音乐欣赏——时代主题的承袭

美国作曲家科普兰说:"听众的联合反应最能深刻地影响作曲和演绎的艺术,说音乐的未来是掌握在听众手里也许是有道理的。"[1]音乐欣赏在音乐的实践活动中绝不仅仅作为音乐的接受环

① 科普兰.怎样欣赏音乐[M].丁少良,译.北京:人民音乐出版社,1984:184.

节而存在,他同时还以反馈的方式影响音乐的创作和表演环节,发挥着能动性作用。而决定听众对音乐的欣赏喜好则是由其长期的音乐听觉经验所决定的,所以,我们研究为什么民众会在短时间内迅速接受并传唱左翼电影音乐,首先要追溯中国近代的听众在听到电影音乐之前,他们有怎样的音乐听觉经验。

近代以来,中国民众音乐欣赏中传统音乐和新音乐处于共存状态。传统音乐主要以民歌、时调、民乐为主①,这些音乐有的直接运用到了电影音乐中,左翼电影音乐为何有如此广泛的民众欣赏基础,重要的原因之一就是它与优秀传统民族音乐紧密结合。作曲家吕骥提出的"中国新音乐"民族化、大众化理论,电影剧作家、作词家田汉倡仪的"到民间去"的创作主旨,作曲家冼星海追崇的"普遍的音乐"理想,都是左翼音乐紧密结合民族音乐,进而获得广泛音乐欣赏群体支持的理论基础。

"学堂乐歌"的产生和发展则是近代民众音乐欣赏在"西学东渐"的过程中影响最大的途径。左翼电影音乐特点与学堂乐歌是一脉相承的,以弘扬爱国主义精神、发展新文化为最基本的主要内容,以铿锵有力的声调、起伏有致的情感,生动地唱出了广大民众心中对祖国山河破碎的慨然之情,从而使广大受众在心理上深受影响,易于接受。

因此,在左翼音乐兴起以前,中国民众音乐欣赏的习惯和经验在传统音乐领域和新音乐领域,都有反映反帝反封建的阶级斗争传统,都有争取国家富强、民族独立的爱国主义情节,都有号召广大青年立志从戎、为国献身的革命理想。所以,大众对音乐的欣赏,尤其是歌唱的倾向,历来都与阶级矛盾和家国情节紧

① 戏曲作为一种综合艺术门类,属于戏剧门类,不属于本书主要研究范畴。

密相连。这样，当电影这种新兴艺术门类走进中国，当中国电影发展到有声电影阶段不久，其音乐的形态就从一开始的西洋音乐启蒙，迅速发展到符合中国人民的欣赏经验的、符合中国革命发展需求的左翼电影音乐阶段，主导了民众音乐欣赏方向和趣味。在不长的时间里，中国左翼音乐就以积极的、强健的步伐走进大众音乐欣赏生活，成为革命文艺影响大众、动员大众的重要手段。

第四节 结　　语

詹明信说："我历来主张从政治、社会、历史的角度阅读艺术作品，但我决不认为这是着手点。相反，人们应从审美开始，关注纯粹美学的、形式的问题，然后在这些分析的终点与政治相遇。"[①]从1933年到1937年，是左翼运动全面进军电影界的时期，也是中国电影发展史上的"第一个黄金时代"，这一期间涌现了不少具有反帝反封建思想意义的，具有较高艺术性的进步电影。与此同时，左翼电影音乐同样创造了中国早期电影音乐的"第一个黄金时代"，我们在对左翼电影音乐美学的实践环节研究中发现：其音乐创作实践表现为鲜明的政治化和意识形态化，音乐表演实践表现为无产阶级思想感召下的现实主义形象塑造，音乐欣赏实践表现为阶级斗争和家国情节的一脉相承，三者共同构成了左翼电影音乐实践活动的新的美学规律。这不仅促进了电影音乐艺术自身的发

① 詹明信,张旭东.晚期资本主义的文化逻辑：詹明信批评理论文选[M].陈清侨,等译.北京：生活·读书·新知三联书店,1997：7.

展,更对抗日救亡运动的发展和社会音乐生活的丰富起到了至关重要的意义。在音乐家、表演家和广大民众的共同努力和关注下,中国左翼电影音乐用澎湃的旋律汇聚成了中国近代音乐史的爱国主义浪潮和左翼电影运动光彩照人的篇章。

附 录

一、左翼电影音乐概况

序号	年份	片名	公司	音乐	创作者	表演者
1	1933	《姊妹花》（有声）	明星	主题歌《姊妹花》	曲词：佚名	胡蝶
2	1933	《母性之光》（部分有声）	联华	插曲《开矿歌》	曲：聂耳 词：田汉	金焰
3	1934	《女儿经》（部分有声）	明星	插曲《湘累》	曲：陈啸空 词：郭沫若	胡蝶、宣景琳、高倩萍等
4	1934	《乡愁》（部分有声）	明星	主题歌《乡愁曲》	曲：贺绿汀 词：高季琳（柯灵）	高倩萍
5	1934	《渔光曲》（部分有声）	联华	主题歌《渔光曲》	曲：任光 词：安娥	王人美
6	1934	《桃李劫》（有声）	电通	主题歌《毕业歌》	曲：聂耳 词：田汉	袁牧之 陈波儿
7	1935	《风云儿女》（有声）	电通	主题歌《义勇军进行曲》	曲：聂耳 词：田汉	袁牧之、王人美等
8	1935	《自由神》（有声）	电通	主题歌《自由神之歌》	曲：吕骥 词：孙师毅	王莹

(续表)

序号	年份	片名	公司	音乐	创作者	表演者
9	1935	《都市风光》（有声）	电通	片头曲《都市风光幻想曲》	曲：黄自	上海工部局管弦乐团
				插曲《西洋镜歌》	曲：赵元任 词：孙师毅	唐纳、周伯勋
				影片配乐	曲：贺绿汀	张新珠、唐纳、周伯勋等
10	1935	《船家女》（有声）	明星	插曲《西湖春晓》	曲：贺绿汀 词：贺勇年	配音：郎毓秀、胡然、陈玥、胡投等
				插曲《摇船歌》	曲：贺绿汀 词：沈西苓	徐来、高占非
11	1935	《大路》（部分有声）	联华	片头曲《开路先锋》	曲：聂耳 词：孙师毅	金焰领唱
				主题歌《大路歌》	曲：聂耳 词：孙瑜	金焰、罗朋、韩兰根等
				插曲《新凤阳歌》	改编：任光 词：安娥	黎莉莉
12	1935	《新女性》（有声）	联华	主题歌《新女性》	曲：聂耳 词：孙师毅	阮玲玉
13	1935	《逃亡》（有声）	艺华	插曲《塞外村女》	曲：聂耳 词：唐纳	袁美云、叶娟娟
				插曲《自卫歌》	曲：聂耳 词：唐纳	王引、袁美云等
14	1935	《凯歌》（部分有声）	艺华	插曲《采菱歌》	曲：任光 词：田汉	袁美云
15	1935	《新桃花扇》	新华	插曲《定情歌》	曲：刘雪庵 词：欧阳予倩	金焰、胡萍

(续表)

序号	年份	片名	公司	音乐	创作者	表演者
16	1935	《迷途的羔羊》(有声)	联华	主题歌《月光光歌》	曲：任光 词：蔡楚生	葛佐治、陈娟娟
				插曲《新莲花落》	编曲：任光 词：安娥	葛佐治、陈娟娟、黎灼灼、郑君里等
17	1936	《狼山喋血记》(有声)	联华	主题歌《狼山谣》	曲：任光 词：安娥	黎莉莉、张翼、蓝苹等
18	1936	《生死同心》(有声)	明星	主题歌《新中华进行曲》	曲：江定仙 词：贺绿汀	袁牧之、陈波儿
19	1936	《清明时节》(有声)	明星	插曲《工人之歌》	曲：贺绿汀 词：欧阳予倩	黎明晖、赵丹
20	1936	《壮志凌云》(有声)	新华	插曲《拉犁歌》	曲：冼星海 词：吴永刚	金焰、王人美
21	1937	《压岁钱》(有声)	明星	插曲《新生命歌》	曲：贺绿汀 词：孙师毅	龚秋霞
22	1937	《十字街头》(有声)	明星	插曲《春天里》	曲：贺绿汀 词：关露	赵丹
				插曲《思故乡》	词曲：刘雪庵	电影审查中被删剪
23	1937	《马路天使》(有声)	明星	插曲《四季歌》	曲：贺绿汀 词：田汉	周璇
				插曲《天涯歌女》	曲：贺绿汀 词：田汉	周璇
				背景音乐	曲：贺绿汀	周璇、赵丹、魏鹤龄、赵慧深

(续表)

序号	年份	片名	公司	音乐	创作者	表演者
24	1937	《王老五》（有声）	联华	主题歌《王老五》	曲：任光 词：安娥	王次龙、蓝苹、殷秀岑、韩兰根
25	1937	《夜半歌声》（有声）	新华	主题歌《夜半歌声》	曲：冼星海 词：田汉	金山、施超
				插曲《黄河之恋》	曲：冼星海 词：田汉	金山、施超
26	1937	《联华交响曲》（有声）	联华	插曲《你敢问我的家乡吗》	词曲：沙梅	李清、罗朋
				插曲《打回东北去》	词曲：沙梅	梅熹
27	1937	《青年进行曲》（有声）	新华	主题歌：《青年进行曲》	曲：冼星海 词：田汉	施超、胡萍等
				插曲《战士哀歌》	曲：冼星海 词：田汉	施超
28	1938	《夜奔》（有声）	明星	插曲《一条心》	曲：张曙 词：阳翰笙	梅熹、谈瑛

注："部分有声"是指有主题音乐以及配乐，但人物台词还是以文字形式。

二、谱例索引

谱 1　毕业歌 ································· (059)
谱 2　大路歌 ································· (062)
谱 3　《义勇军进行曲》手稿 ············· (065)
谱 4　渔光曲 ································· (072)
谱 5　采莲歌(片段) ························ (073)
谱 6　采菱歌 ································· (074)
谱 7　燕燕歌 ································· (075)
谱 8　工人之歌(四部混声合唱) ········ (079)
谱 9　乡愁曲 ································· (081)
谱 10　西湖春晓 ···························· (083)
谱 11　摇船歌 ······························· (084)
谱 12　《都市风光》情景音乐(一) ····· (086)
谱 13　《都市风光》情景音乐(二) ····· (086)
谱 14　《都市风光》情景音乐(三) ····· (087)
谱 15　《都市风光》情景音乐(四) ····· (088)
谱 16　《都市风光》情景音乐(五) ····· (088)
谱 17　拉犁歌 ······························· (093)
谱 18　夜半歌声(片段) ··················· (095)
谱 19　热血 ·································· (097)
谱 20　黄河之恋 ···························· (098)
谱 21　青年进行曲 ························· (099)
谱 22　自由神之歌(片段一) ············· (106)
谱 23　自由神之歌(片段二) ············· (106)
谱 24　花弄影 ······························· (117)

谱 25　蝶恋花 ………………………………………………… (118)
谱 26　都市风光幻想曲(片段一) ………………………… (121)
谱 27　都市风光幻想曲(片段二) ………………………… (121)
谱 28　都市风光幻想曲(片段三) ………………………… (122)
谱 29　都市风光幻想曲(片段四) ………………………… (123)
谱 30　都市风光幻想曲(片段五) ………………………… (123)
谱 31　旗正飘飘(片段) …………………………………… (125)
谱 32　天伦歌 ………………………………………………… (126)
谱 33　定情歌 ………………………………………………… (129)
谱 34　思故乡 ………………………………………………… (130)
谱 35　何日君再来 …………………………………………… (132)
谱 36　良辰美景(第一乐段) ……………………………… (133)
谱 37　空谷兰(片段) ……………………………………… (135)
谱 38　华光队歌 ……………………………………………… (136)
谱 39　开路先锋 ……………………………………………… (166)
谱 40　铁蹄下的歌女 ………………………………………… (173)
谱 41　天涯歌女 ……………………………………………… (182)
谱 42　春天里 ………………………………………………… (187)
谱 43　《马路天使》中的情景音乐(小号) ……………… (189)
谱 44　摇篮曲 ………………………………………………… (196)
谱 45　寻兄词 ………………………………………………… (202)
谱 46　新的女性(第六节) ………………………………… (206)
谱 47　种大烟 ………………………………………………… (222)
谱 48　新凤阳歌(片段) …………………………………… (224)
谱 49　拉犁歌(片段) ……………………………………… (225)
谱 50　黄河(片段) ………………………………………… (230)

谱51　采莲歌（片段）······················（238）

谱52　搬夫曲（片段）······················（239）

谱53　自卫歌（片段）······················（242）

谱54　新中华进行曲························（242）

谱55　一条心（片段）······················（243）

谱56　丽人································（258）

谱57　初恋女······························（259）

　　注：

　　谱例中歌曲部分摘自：1.《五四以来电影歌曲选集》[M].北京：中国电影出版社，1980年版；2.陈一萍选编.中国早期电影歌曲精选[M].北京：中国电影出版社，2000版；原歌集均为简谱收录，本论文中的谱例由作者全部重新制谱为五线谱版本。

　　谱例中《都市风光幻想曲》片段摘自：黄自《交响序曲〈怀旧〉；都市风光幻想曲》[M].北京：人民音乐出版社，2011年版。

　　谱例中情景音乐部分，均由作者根据原声电影记录并制谱。

三、图例索引

图 1　明月社的四大天王——王人美、黎莉莉、薛玲仙、
　　　胡笳 ··· (156)
图 2　联华音乐歌舞班招生广告 ··· (158)
图 3　南国电影剧社成员在斜桥摄影场前合影 ······························· (160)
图 4　《野草闲花》剧照 ·· (163)
图 5　《野草闲花》剧照（金焰与阮玲玉）······································ (164)
图 6　《大路》剧照 ·· (165)
图 7　《大路》剧照（中为金焰）··· (165)
图 8　《新桃花扇》剧照（金焰与胡萍）··· (167)
图 9　《长空万里》剧照（前排第一人为金焰）································· (168)
图 10　《渔光曲》剧照二幅 ·· (170)
图 11　王人美在南京电台录制演唱《渔光曲》·································· (171)
图 12　《风云儿女》剧照（王人美与袁牧之）··································· (173)
图 13　王人美成名作《野玫瑰》剧照 ··· (175)
图 14　《马路天使》剧照三幅 ·· (181)
图 15　《小玲子》剧照（赵丹、谭瑛）··· (186)
图 16　《十字街头》中赵丹饰演老赵 ··· (188)
图 17　《马路天使》中赵丹在铜管乐队中吹小号 ······························ (189)
图 18　《狂流》剧照 ··· (193)
图 19　《脂粉市场》剧照 ·· (194)
图 20　《姊妹花》中胡蝶饰演的大宝一边照料两个孩子
　　　一边哼唱着《摇篮曲》 ·· (196)
图 21　胡蝶主演《歌女红牡丹》··· (197)
图 22　胡蝶出访苏联（戈宝权摄）··· (198)

图 23 《野草闲花》剧照(阮玲玉饰演丽莲) …………… (201)

图 24 《三个摩登女性》剧照 …………………………… (203)

图 25 《新女性》剧照 …………………………………… (204)

图 26 为《都市风光》演奏《都市幻想曲》之上海工部局乐队
全体签名录 ……………………………………… (212)

图 27 《北洋画报》上的《记王人艺》 ………………… (213)

图 28 王人艺(右)与聂耳 ……………………………… (216)

参考文献

一、图书

（一）普通图书

1. 蔡仲德.音乐之道的探求：论中国音乐美学史及其他[M].上海：上海音乐出版社，2003.
2. 陈多绯.中国电影文献史料选编：电影评论卷（1921—1949）[M].北京：中国电影出版社，2014.
3. 陈钢.上海老歌名典[M].上海：上海辞书出版社，2002.
4. 陈景亮，邹建文.百年中国电影精选：第一卷 早期中国电影（上、下）[M].北京：中国社会科学出版社，2005.
5. 陈一萍.中国早期电影歌曲精选[M].北京：中国电影出版社，2000.
6. 程季华.中国电影发展史[M].北京：中国电影出版社，1980.
7. 丁善德.上海音乐学院简史[M].上海：上海音乐学院，1987.
8. 冯长春.中国近代音乐思潮研究[M].北京：人民音乐出版社，2007.
9. 冯长春."重写音乐史"争鸣集[M].北京：文化艺术出版社，2015.

10. 冯文慈.中外音乐交流史[M].长沙：湖南教育出版社,1998.
11. 广播电影电视部电影局党史资料征集工作领导小组,中国电影艺术研究中心.中国左翼电影运动[M].北京：中国电影出版社,1993.
12. 郭华.老影星(1905—1949)[M].安徽：安徽教育出版社,2004.
13. 郭建民.声乐文化学[M].上海：上海音乐出版社,2007.
14. 《贺绿汀全集》编委会.贺绿汀全集[M].上海：上海音乐出版社,1999.
15. 贺逸秋,贺元.永远的怀念：人民音乐家贺绿汀逝世周年纪念文集[M].上海：上海音乐出版社,2000.
16. 胡平生.抗战前十年间的上海娱乐社会(1927—1937)：以影剧为中心的探索[M].台北：学生书局,2002.
17. 胡郁青.中外声乐发展史[M].重庆：西南师范大学出版社,2007.
18. 黄奇智.时代曲的流光岁月(1930—1970)[M].香港：香港三联书店,2000.
19. 黄望莉.机制·政策·文化：新时期以来中国电影政策导向与国家形象的推进[M].北京：中国文联出版社,2017.
20. 贾培源.电影音乐概论[M].杭州：浙江摄影出版社,1996.
21. 居其宏.当代音乐的批评话语[M].上海：上海音乐出版社,2002.
22. 蓝祖蔚.声与影：20位作曲家谈华语电影音乐创作[M].台湾：麦田出版社,2002.
23. 黎锦晖.麻雀与小孩[M].北京：中华书局,1928.
24. 李静.乐歌中国：近代音乐文化与社会转型[M].北京：北京大学出版社,2012.

25. 李诗原,齐柏平.音乐表演艺术与作曲技法理论[M].北京：人民音乐出版社,2008.
26. 李泽厚.中国现代思想史论[M].北京：生活·读书·新知三联书店,2013.
27. 郦苏元,胡菊彬.中国无声电影史[M].北京：中国电影出版社,1996.
28. 梁茂春.百年音乐之声[M].北京：中国经济出版社,2001.
29. 梁启超.饮冰室诗话[M].北京：人民文学出版社,1959.
30. 刘承华.中国音乐的人文阐释[M].上海：上海音乐出版社,2002.
31. 刘惠吾.上海近代史（下）[M],上海：华东师范大学出版社,1987.
32. 罗展凤.电影×音乐[M].北京：生活·读书·新知三联书店,2005.
33. 明言.20世纪中国音乐批评导论[M].北京：人民音乐出版社,2002.
34. 倪骏.中国电影史[M].北京：中国电影出版社,2004.
35. 《聂耳全集》编辑委员会.聂耳全集[M].北京：文化艺术出版社；人民音乐出版社,1985.
36. 彭吉象.影视美学[M].北京：北京大学出版社,2002.
37. 《上海文化艺术志》编辑委员会,《上海音乐志》编辑部.上海音乐志[M].上海：[出版者不详],2001.
38. 上海音乐学院《黄自遗作集》编辑小组.黄自遗作集（文论分册）[M].合肥：安徽文艺出版社,1991.
39. 沈心工.重编学校唱歌集[M].上海：上海文明书局,1912.
40. 孙继南,周柱铨.中国音乐通史简编[M].济南：山东教育出版

社,1993.

41. 孙蕤.中国流行音乐简史(1917—1970)[M].北京：中国文联出版社,2004.

42. 孙悦湄,范晓峰.中国近现代声乐艺术发展史[M].杭州：浙江大学出版社,2011.

43. 汤亚汀.帝国飞散变奏曲：上海工部局乐队史(1879—1949)[M].上海：上海音乐学院出版社,2014.

44. 唐锡光.从电影的革命到革命的电影：20世纪中国文学视野中的左翼电影[M].北京：知识产权出版社,2004.

45. 唐振常.近代上海繁华录[M].北京：商务印书馆国际有限公司,1993.

46. 陶辛.流行音乐手册[M].上海：上海音乐出版社,1998.

47. 陶亚兵.中西音乐交流史稿[M].北京：中国大百科全书出版社,1994.

48. 田本相,史博公.抗战电影[M].开封：河南大学出版社,2005.

49. 田青.老歌[M].太原：山西教育出版社,1999.

50. 汪朝光.影艺的政治：民国电影检查制度研究[M].北京：中国人民大学出版社,2013.

51. 汪毓和,胡天虹.中国近现代音乐史(1901—1949)[M].北京：人民音乐出版社,2006.

52. 汪毓和.中国近现代音乐史[M].北京：人民音乐出版社；华乐出版社,2002.

53. 汪之成.俄侨音乐家在上海[M].上海：上海音乐学院出版社,2007.

54. 王文和.中国电影音乐寻踪[M].北京：中国广播电视出版社,1995.

55. 王云阶.论电影音乐[M].北京：中国电影出版社,1984.
56. 魏萍.声色国音与性别研究：中国早期声片中的声音现代性与性别研究(1930—1937)[M].北京：中国电影出版社,2017.
57. 文化部党史资料征集委员会.中国左翼戏剧家联盟史料集[M].北京：中国戏剧出版社,1991.
58. 吴海勇."电影小组"与左翼电影运动[M].上海：上海人民出版社,2014.
59. 吴剑.不了情：三四十年代怀旧金曲[M].哈尔滨：北方文艺出版社,2006.
60. 吴剑.天涯歌女：金嗓子周璇歌曲集[M].哈尔滨：北方文艺出版社,2006.
61. 五四以来电影歌曲选集[M].北京：中国电影出版社,1980.
62. 伍春明.时代曲与救亡歌：20世纪上半叶中国流行歌曲的人文解读[M].北京：人民出版社,2010.
63. 伍雍谊.中国近现代学校音乐教育[M].上海：上海教育出版社,1999.
64. 夏白.在新音乐运动的行进中[M].上海：教育书店,1950.
65. 忻平.从上海发现历史：现代化进程中的上海人及其社会生活(1927—1937)[M].上海：上海人民出版社,1996.
66. 杨瑞庆.中国风格旋律写作：域性旋律和族性旋律[M].北京：人民音乐出版社,2002.
67. 杨瑞庆.中国民歌旋律形态[M].上海：上海音乐出版社,2002.
68. 杨宣华.中国电影音乐发展研究(大陆部分)[M].北京：中国电影出版社,2014.
69. 姚国强,孙欣.审美空间延伸与拓展：电影声音艺术理论[M].北京：中国电影出版社,2002.

70. 叶月瑜.歌声魅影：歌曲叙事与中文电影[M].台湾：远流出版公司,2000.

71. 虞吉.中国电影史[M].重庆：重庆大学出版社,2011.

72. 张伟.前尘往事：中国早期电影的另类扫描[M].上海：上海辞书出版社,2004.

73. 赵沨.音乐与音乐家[M].北京：中国文联出版社,1988.

74. 赵如兰.赵元任音乐作品全集[M].上海：上海音乐出版社,1987.

75. 赵士荟.影坛钩沉[M].郑州：大象出版社,1998.

76. 中国电影音乐学会.中国电影音乐文集[M].北京：中国电影出版社,2001.

77. 中国艺术研究院音乐研究所《中国音乐词典》编辑部.中国音乐词典[M].北京：人民音乐出版社,1985.

78. 中国艺术研究院音乐研究所资料室.中国音乐期刊篇目汇录(1906—1949)[M].北京：文化艺术出版社,1990.

79. 周星.中国电影艺术史[M].北京：北京大学出版社,2005.

80. 朱剑,汪朝光.民国影坛[M].南京：江苏古籍出版社,1997.

81. 朱天纬.中国电影百年经典歌曲[M].北京：人民音乐出版社,2005.

82. 邹依仁.旧上海人口变迁的研究[M].上海：上海人民出版社,1980.

（二）翻译图书

1. 贝托米厄.电影音乐赏析[M].杨围春,马琳,译.北京：文化艺术出版社,2005.

2. 古市雅子."满映"电影研究[M].北京：九州出版社,2010.

3. 汉森.二十世纪音乐概论[M].孟宪福,译.北京：人民音乐出版社,1981.

4. 汉斯立克.论音乐的美：音乐美学的修改刍论[M].杨业治,译.北京：人民音乐出版社,1980.

5. 榎本泰子.乐人之都：上海 西洋音乐在近代中国的发轫[M].彭瑾,译.上海：上海音乐出版社,2003.

6. 榎本泰子.西方音乐家的上海梦：工部局乐队传奇[M].赵怡,译.上海：上海辞书出版社,2009.

7. 卡尔西萧.音乐美学[M].郭长杨,译.台北：全音乐谱出版社,1981.

8. 科普兰.怎样欣赏音乐[M].丁少良,译.北京：人民音乐出版社,1984.

9. 克列姆辽夫.苏联音乐美学问题[M].中央音乐学院编译室,译.上海：上海文艺出版社,1961.

10. 克列姆辽夫.音乐美学问题概论[M].吴启元,虞承中,译.北京：音乐出版社,1959.

11. 拉森.电影音乐[M].聂新兰,王文斌,译.济南：山东画报出版社,2009.

12. 卢汉超.霓虹灯外：20世纪初日常生活中的上海[M].段炼,吴敏,子羽,译.上海：上海古籍出版社,2004.

13. 马尔丹.电影语言[M].何振淦,译.北京：中国电影出版社,1980.

14. 琼斯.留声中国：摩登音乐文化的形成[M].宋伟航,译.台北：台湾商务印书局,2001.

15. 斯坦尼斯拉夫斯基.演员的自我修养[M].刘杰,译.武汉：华中科技大学出版社,2017.

16. 威斯布鲁克斯.戏剧情境：如何身临其境地表演与歌唱[M].张毅,译.重庆：西南师范大学出版社,2015.

17. 张英进.民国时期的上海电影与城市文化[M].苏涛,译.北京：北京大学出版社,2011.

18. 佐藤忠男.炮声中的电影：中日电影前史[M].岳远坤,译.北京：世界图书出版公司北京公司,2016.

（三）人物传记

1. 黄维钧.阮玲玉传[M].吉林：北方妇女儿童出版社,1986.
2. 李明忠.何日君再来：刘雪庵传[M].重庆：重庆出版社,2015.
3. 李业道.吕骥评传[M].北京：人民音乐出版社,2001.
4. 李业道.聂耳的创造[M].北京：人民音乐出版社,1984.
5. 梅兰芳.我的电影生活[M].北京：中国电影出版社,1962.
6. 木兰.民国影后：胡蝶[M].北京：民主与建设出版社,2011.
7. 秦启明.音乐家任光[M].合肥：安徽文艺出版社,1988.
8. 山口淑子,藤原作弥.李香兰：我的前半生[M].北京：解放军出版社,1989.
9. 沈寂.一代影星：阮玲玉[M].西安：陕西人民出版社,1985.
10. 史中兴.贺绿汀传[M].上海：上海文艺出版社,1989.
11. 孙继南.黎锦晖与黎派音乐[M].上海：上海音乐学院出版社,2007.
12. 孙瑜.大路之歌[M].台北：远流出版公司,1990.
13. 谭仲池.田汉的一生[M].北京：人民文学出版社,2018.
14. 田汉.影视追怀录[M].北京：中国电影出版社,1981.
15. 汪毓和.聂耳评传[M].北京：人民音乐出版社,1987.
16. 王人美,解波.我的成名与不幸：王人美回忆录[M].北京：团

结出版社,2007.

17. 王文和.叫响了绰号的影星:三四十年代中国影星精华录[M].北京:学苑出版社,1990.
18. 向延生.中国近现代音乐家传(第一卷)[M].沈阳:春风文艺出版社,1994.
19. 徐伟敏.影坛巨星:赵丹[M].北京:中国青年出版社,1990.
20. 赵士荟.老影星自述[M].上海:学林出版社,2011.
21. 赵士荟.岁月留声:寻访老歌星[M].上海:上海文化出版社,2009.
22. 赵士荟.周璇自述[M].上海:上海三联书店,1995.
23. 周璇,周民,张宝发,等.周璇日记[M].武汉:长江文艺出版社,2003.
24. 朱剑.无冕影后:阮玲玉[M].兰州:兰州大学出版社,1997.

二、文章

(一)期刊文章

1. 陈洪.战时音乐[J].音乐月刊,1937(1).
2. 戴鹏海.贺绿汀音乐创作概述:兼谈《贺绿汀作品精选》音带的特点[J].人民音乐,1991(4);1991(5).
3. 丁山.音乐研究所与聂耳研究:纪念音乐研究所建立60周年[J].中国音乐学,2014(4).
4. 冯芸.刘雪庵先生及其作品:为纪念刘雪庵先生诞辰100周年而作[J].苏州大学学报,2007(5).
5. 宫林林.左翼电影歌曲的传播价值[J].音乐传播,2014(1).
6. 巩志伟.关于电影音乐的民族风格及其它[J].电影艺术,1980(7).

7. 郭红丽.20世纪30年代中国电影音乐的艺术特征分析[J].电影文学,2014(14).
8. 何立波.血洒皖南的新四军音乐家任光[J].党史纵览,2015(5).
9. 贺绿汀.中国音乐界现状及我们对于音乐艺术所应有的认识[J].明星,1936,6(5);1936,6(6).
10. 胡天虹.评上海国立音专之音乐刊物:《乐艺》与《音乐杂志》[J].音乐艺术,2005(1).
11. 黄淮.对电影音乐民族化的探索[J].电影艺术,1962(1).
12. 黄自.音乐的欣赏[J].乐艺,1930(1).
13. 康啸.北京大学音乐研究会会刊《音乐杂志》考[J].人民音乐,2006(10).
14. 刘楚元.田汉寻觅的歌曲合作者:兼贺《田汉词作歌曲集》出版[J].音乐研究,2003(3).
15. 刘得复.《吼狮——塞克文集》出版座谈会在京举行[J].新文化史料,1994(1).
16. 骆朝勋.风雨中走出:中国近现代学校音乐教育[J].美与时代,2006(9).
17. 马焯荣.中国人民的易卜生:田汉[J].湖南党史月刊,1990(9).
18. 马群.论聂耳创作电影音乐的美学特征[J].艺术研究,2015(4).
19. 穆华.歌曲是一面社会的镜子[J].生活知识,1936(1).
20. 欧孟宏.海外中国左翼电影研究述评[J].武汉理工大学学报(社会科学版),2017(2).
21. 欧孟宏.论田汉左翼时期的电影剧作与话剧创作之关系[J].湖北大学学报(哲学社会学科学版),2018(6).
22. 潘华.20世纪左翼电影音乐特征研究[J].电影评介,2014(13).
23. 钱仁康.黄自的生活与创作[J].音乐艺术(上海音乐学院学报),

1993(4).

24. 秦启明.漫话任光与电影《母性之光》[J].电影艺术,1988(2).
25. 求索.贺绿汀早期的电影音乐创作[J].音乐艺术,1981(2).
26. 韶文.谈《怒潮》中的三支歌曲处理[J].电影艺术,1964(1).
27. 孙慎.田汉同志对革命音乐的杰出贡献:纪念田汉同志诞辰一百周年[J].音乐研究,1998(2).
28. 覃越.中国电影音乐研究:三四十年代电影音乐[J].黄河之声,2012(18).
29. 谭啸.简论聂耳电影歌曲创作[J].音乐探索,2016(2).
30. 田飞.浅谈中国早期电影歌曲在影片中的运用:纪念电影诞生106周年[J].苏州丝绸工学院学报,2001(2).
31. 汪朝光.光影中的沉思:关于民国时期电影史研究的回顾与前瞻[J].历史研究,2003(1).
32. 汪朝光.抗战时期沦陷区的电影检查[J].抗日战争研究,2002(1).
33. 汪朝光.早期上海电影业与上海的现代化进程[J].档案与史学,2003(3).
34. 王勇,鲍静.别样歌喉 一代妖姬:白光[J].音乐爱好者,2007(2).
35. 夏白.影片《聂耳》的音乐处理[J].电影艺术,1962(4).
36. 向延生.聂耳年谱[J].乐府新声(沈阳音乐学院学报),1984(1).
37. 向延生.时代的先驱民族的呐喊:纪念左翼音乐运动七十周年[J].人民音乐,2004(2).
38. 徐秋儿.袁牧之左翼电影编导的叙事风格和历史贡献[J].当代电影,2014(5).
39. 一迪.民族的号手 音乐之星:记人民的音乐家任光[J].浙江

档案,2011(6).

40. 张泠.火山与矿山之歌:1930年代中国电影中的"南洋"想象/意象[J].贵州大学学报(艺术版),2017(6).

41. 赵沨.从电影音乐的特点谈起[J].电影艺术,1964(1).

42. 赵志奇.历史语境与文化属性:再谈早期30年代电影音乐的中国化问题[J].北京电影学院学报,2011(3).

(二)学位论文

1. 陈琛.贺绿汀左翼电影音乐研究[D].上海:上海音乐学院,2015.

2. 陈峙维.1930年代和1940年代上海流行歌曲的兴起与属性[D].斯特林:英国史特林大学,2005.

3. 崔桐菲.二十世纪二三十年代上海音乐活动及其成就[D].开封:河南大学,2016.

4. 冯长春.20世纪上半叶中国音乐思潮研究[D].北京:中国艺术研究院,2005.

5. 郭敬哲.三十年代中国电影对我国当下电影创作的启示研究[D].保定:河北大学,2010.

6. 洪芳怡.上海1930—1950年代,一则参差的传奇:周旋与其歌曲研究[D].台北:台湾大学,2005.

7. 李彩凤.台湾另类报纸《破周报》研究[D].开封:河南大学,2013.

8. 李峰.左翼电影:革命文艺在商业文化中的实现[D].济南:山东师范大学,2008.

9. 李维.艺术社会学视角下的左翼电影及其音乐探析[D].西安:西安音乐学院,2017.

10. 李雯煜.中国左翼音乐运动研究[D].南昌：南昌大学,2016.

11. 梁庆.左翼电影：意识形态与商业策略的双重构建[D].上海：华东师范大学,2011.

12. 刘伟.左翼电影歌曲的歌词研究[D].上海：上海师范大学,2012.

13. 楼嘉军.上海城市娱乐研究(1930—1939)[D].华东师范大学,2004.

14. 陆怡洲.二十世纪三十年代左翼电影的美学特征[D].上海：上海师范大学,2012.

15. 宋小婉.中国左翼电影歌曲研究[D].济南：山东艺术学院,2016.

16. 汪英.上海广播与社会生活互动机制研究(1927—1937)[D].华东师范大学,2007.

17. 王宝璐.中国左翼电影女性形象的意识形态化表达研究[D].济南：山东大学,2017.

18. 王军.中国20世纪30年代左翼电影歌曲探析[D].开封：河南大学,2007.

19. 王丽慧.从唐诗宋词到当代流行歌曲[D].上海：复旦大学,2007.

20. 谢群.左翼电影歌曲的美学研究[D].上海：上海师范大学,2009.

21. 谢阳.用影像记录"时代的面貌"：解放区电影研究[D].北京：中国艺术研究院,2012.

22. 杨菊.中国左翼电影研究[D].苏州：苏州大学,2010.

23. 张静蔚.论学堂乐歌[D].北京：中国艺术研究院,1987.

24. 张晓飞.1930年代中国左翼电影批评再解读[D].沈阳：辽宁大

学,2013.

三、档案资料

1. 电声[N].1932-1937.
2. 电通半月画报[N].1935-1936.
3. 电影艺术[J].1959-1966.
4. 黎锦晖.永远的纪念[N].新民报,1936-07-17.
5. 上海市档案馆、广东省档案馆、北京市档案馆藏20世纪上半叶教育、新闻有关档案.
6. 上海市档案馆.上海市舞厅商业同业公会总结报告[A].[档案号:5321-04-00001、5320-04-00005].
7. 申报[N].1929-1940.
8. 王达平(聂耳).一年来之中国音乐[N].申报,1935-01-06.
9. 音(国立音专校刊)[J].1930-1932.
10. 音乐季刊[J].1923(1).
11. 音乐杂志(北大)[J].1920(1).
12. 中国电影[J].1956-1959.
13. 中国电影月刊[J].1956-1959.
14. 周剑云,宋痴萍.明星特刊[J].1920-1937.

四、英文文献

1. ALTMAN R. Genre the musical: a reader[M]. Routledge and Kegan paul Ltd, 1981.
2. ANDERSON G B. Music for silent films(1894-1929)[M]. Library of Congress, 1988.
3. BUHLER J. Music and cinema[M]. Wesleyan University

Press, 2000.

4. GORBMAN C. Unheard melodies: narrative film music[M]. Yale University Press, 1980.
5. JEANNE R. Cinema 1900: collection 1900 vecu [M]. Flammarion, Paris, 1965.
6. KALINAK K. Film music: a very short introduction[M]. Oxford University Press, 2010.
7. KALINAK K M. How the west was sung: music in the westerns of John Ford[M]. Oxford University Press, 2007.
8. KALINAK K. Settling the score: music and the classical Hollywood film (Wisconsin studies in film)[M]. University of Wisconsin Press, 1992.
9. LARSEN P. Film music[M]. Reaktion Books Ltd, 2005.
10. LINDGREN E. The art of film[M]. Macmillan, 1963.
11. MANVELL R, HUNTLEY J. The technique of film music [M]. Focal Press, 1957.
12. MARKS M M. Music and the silent film: contexts and case studies (1895-1924)[M]. Oxford University Press, 1997.
13. PRENDERGAST R M. Film music: a neglected art: a critical study of music in films[M]. W. W. Norton, 1992.

后 记

从 2011 年到 2018 年,我的工作、学习就一直与左翼电影音乐紧密相连。学习上,左翼电影音乐是我博士论文的研究课题;工作上,在上海大学红遍全国的特色思政课堂"时代音画"上,我与同学们讲述并表演的正是这段中国近代红色音乐史。

博士论文的写作,苦闷煎熬,但总在最灰心时收到来自我的导师汪朝光教授的邮件,他不厌其烦地为我规划学习的进度、写作的节点,高屋建瓴、苦口婆心地点拨着、击打着愚钝的我。回首这几年汪老师发给我的以"文章进展如何"为主题的邮件,多达三百余封。每逢老师来沪出差,总会在极其繁忙的工作之余给我上课。导师的指引和激励是我最终能坚持完成学业的精神支柱,也是我今后学习和工作道路上的前进力量,我将受益一生、感激一生。

感谢上海大学文学院历史系的陶飞亚教授、忻平教授、张勇安教授!在我无法平衡表演训练和写作时间精力时,老师们学思结合、演研结合的观点,令我茅塞顿开。陶飞亚教授说:"歌唱是你一辈子的事,而现在的研究写作将来会变成你歌唱的一部分。"忻平教授说:"一定要做研究,把表演的经验和作品的文化内涵总结深挖就是你的研究。"张勇安教授说:"文字方面是稍难一点,但你可以发挥自己的特长,跨学科研究,收获更多的读者。"

后记

感谢上海大学音乐学院的领导王勇院长、卿扬书记、夏小曹副院长、纪晔晔副院长、声乐学科带头人李建林教授,原院长叶志明教授、狄其安教授,为我们搭建教研结合的施展的平台,支持青年教师深造发展;感谢音乐学院诸位老师同仁的包容与关爱,使我拥有一个相对宽松又非常温暖的工作环境,可以一边工作一边学习研究,两者相辅,教学相长。

感谢上海大学上海电影学院何小青院长、黄望莉教授多次邀请我参加全国电影史、电影评论年会并发言,使我在电影理论方面开阔了视野,在学科观点的交叉中收获颇多。感谢北京电影学院朱萍博士、山东师范大学王德硕老师、上海大学图书馆颜峵老师的无私帮助;感谢我的学生李瑶、石敏慧利用假期帮我整理了大量的谱例、图例。

感谢我的硕士导师上海音乐学院声歌系主任方琼教授,看到我在学术研究上的成果,方老师赞赏有加,欣然作序,我内心的感激之情,真是无以言表。

感谢上海大学顾骏教授和顾晓英教授,两位联袂策划的高校思政课程"大国方略"之"时代音画"课程,为本书的研究提供了专业知识与思想价值结合的展示平台,顾骏教授还为本书的选题和封面设计提供了宝贵意见。

感谢上海大学出版社傅玉芳、刘强老师为本书的编辑出版付出的巨大心血。

还要向我的家人深深地致谢!没有你们的默默支持,就没有我今天的成果!

最后,本书在写作过程中参考了学术界许多的研究成果,在此,真诚地向历史学、音乐学、电影学的专家、前辈、同仁们致敬!

<div style="text-align:right">2019 年 8 月 31 日</div>